教育戲劇理論與發展

The Theories and Development of Drama in Education

張曉華／著

作者簡歷

張曉華

💡 學歷

政戰學校影劇系學士（B.A., 1968-1972）。

國防外語學校軍官英文召訓班畢業（The Officer's English Intensive Class, 1981-1982）。

美國紐約大學（New York University）SEHNAP 學院（School of Education Health Nursing and Arts Professions）戲劇教育學碩士（M.A. Educational Theatre, 1987-1988）。

💡 教職經歷

現任國立台灣藝術大學戲劇學系專任教授（教授證書：教字第013677 號）。

國立政治大學、國立台灣師範大學、國立台北教育大學、台北市立大學兼任教授。

自 1975 年迄今均擔任教職，曾任助教、教官、講師、副教授（兼系主任）、教授（2004 年迄今）。

💡 任教課程

戲劇類：戲劇原理、西洋名劇導讀、西洋戲劇與劇場史、現代戲

劇、編劇方法與習作、世界名導演研究、舞台設計、燈光、排演等。

戲劇應用類：兒童戲劇、兒童劇場、教育戲劇理論與實務、創作性戲劇教學理論與實務、教育劇場理論與實務、戲劇治療理論與實務、藝術與人文教材教法表演藝術等。

專書著作出版

《創作性戲劇在團體工作中的應用》（合譯）（2013.6）。台北：心理出版社。

《創作性戲劇教學原理與實作》（簡體字版）（2011.9）。上海：上海書店。

《高中藝術生活／表演藝術》（編著）（2009.12）。台北：國立台灣藝術教育館。

《高級中學表演藝術教學現場執教手冊》（合著）（2009.3）。台北：國立台灣師範大學附屬中學。

《表演藝術120節戲劇活動課》（合著）（2008.10）。台北：書林出版社。

《創作性戲劇教學原理與實作》（增修二版）（2007.2）。台北：成長文教基金會。

《教育戲劇理論與發展》（2004.6）。台北：心理出版社。

《創作性戲劇教學原理與實作》（2003）。台北：成長文教基金會。

《創作性戲劇原理與實作》（1996）。台北：黎明書局。

《世界劇場史》，上、中、下三冊（譯）（1991，1992）。台北：政治作戰學校。

主編專書出版

《兩岸三地戲劇療育研討會論文集》（主編）（2012.10）。台

北：國立台灣藝術大學戲劇系。

《教育戲劇與劇場應用國際學術研討會論文集》（主編）
（2008.10）。台北：國立台灣藝術大學戲劇系。

《藝術教育研究》，教育研究半年刊（主編）（2006）。（本刊
為台灣社會科學引文 TSSCI，收錄）。

《中小學藝術與人文學習領域之教學實務》（主編）（2007.9）。台
北：國立台灣師範大學。

《國民中小學戲劇教育國際學術研討會論文集》（主編）
（2002）。台北：國立台灣藝術教育館。

《戲劇治療創作研習營「濟公問症」》（主編）（1996）。台
北：中華戲劇學會。

學術論文發表

〈台灣中小學表演藝術戲劇教學的解析〉，《教育學報》第 10 卷
第 1 期，頁 57-66（2014.2）。北京：北京師範大學。

〈戲劇治療在華人地區發展的可能性——從舉辦「2012 兩岸三地
戲劇療癒研討會與實務工作坊」的觀點出發〉，《亞洲戲劇
教育學刊》（*The Journal of Drama and Theatre Education in
Asia*）Vol.3. No. 1, pp.133-140（2012.6）。香港：香港教育
劇場論壇。

〈戲劇治療與治療性戲劇內涵之療癒解析〉，《兩岸三地戲劇療
癒研討會論文集》，頁 8-40（2012.4）。台北：國立台灣藝
術大學。

〈能力指標轉化為教學評量實作——以表演藝術教學為例〉，
《藝術與人文領域之課程評鑑學術研討會》，頁 28-35
（2011.12）。台北：台北市立教育大學。

〈台灣中小學戲劇教育教改政策配套措施之探討〉，《台灣百年
來學校藝術教育發展》，頁 282-315（2011.11）。台北：國

立台灣藝術教育館。

〈從「慶祝建國百年──父母心祖孫情家庭教育戲劇表演競賽」
　　活動看國民中小學的戲劇教育意義〉，《國民教育》第 52 卷
　　第 1 期，頁 28-35（2011.10）。台北：國立台北教育大學。

〈台灣中小學表演藝術教學之解析〉，《百年永藝台灣首屆國民
　　中小學藝術教育年會論文集》，頁 59-71（2011.6）。台北：
　　教育部。

〈樂育的應用戲劇〉，《美育》182 期，頁 2-3（2011.7-8）。台
　　北：國立台灣藝術教育館。

〈面具戲劇的「美癒」之旅〉，《美育》182 期，頁 36-49
　　（2011.7-8）。台北：國立台灣藝術教育館。

〈「藝」起心療的戲劇療癒之旅──八里教養院與萬里仁愛之
　　家〉，《我們的藝診團》（2009.12）。台北：台北縣文化
　　局。

〈教育戲劇的六種教學模式之探討〉，《教育戲劇與劇場應用國
　　際學術研討會論文集》（2008.10）。台北：國立台灣藝術大
　　學戲劇系。

〈台灣學制內戲劇教育政策與實施現況〉，《教育戲劇與劇場應
　　用國際學術研討會論文集》（2008.10）。台北：國立台灣藝
　　術大學戲劇系。

〈兒童劇場的賞析教學〉，《教師天地》153 期，頁 22-28
　　（2008.4）。台北：台北市教師研習中心。

〈普通高級中學「藝術生活」課程綱要的研修分析〉，《教育研
　　究月刊》166 期，頁 54-70（2008.2）。台北：高等教育。

〈兒童劇本的創作原則〉，《劇本創作心法》，頁 97-102
　　（2007.10）。香港：廣悅堂基悅小學。

〈令人稱羨的台灣學制內戲劇教育〉，《美育》155 期，頁 35-36
　　（2007.1-2）。台北：國立台灣藝術教育館。

〈台灣與英美戲劇教育政策之發展與比較〉，《藝術產業與教育國際論壇》（2006.10）。台北：國立台灣藝術教育館。

〈台灣學制內戲劇教育規範與發展現況之解析〉，《2005上海國際戲劇教育論壇》（2005.7）。上海：上海天旭文化。

〈「表演藝術」在國民教育「藝術與人文」領域的教學定位〉，《藝術教育的前瞻與回顧學術研討會論文集》（2005.4）。屏東：國立屏東師範學院。

〈表演藝術戲劇教學在國民教育十大基本能力上的教育功能探討〉，《台灣教育》628 期（2004.8）。台北：台灣省教育會。

〈表演學——國民中小學表演藝術的本質教學〉，《教師天地雙月刊》（2004.5）。台北：台北市教師研習中心。

〈兒童劇場所應掌握的導演要件〉，《表演藝術國際學術研討會論文集》（2004.5）。台北：國立台灣藝術大學戲劇系。

〈戲劇治療導論〉，《戲專學刊 8》（2004.1）。台北：國立台灣戲曲專科學校。

〈國民中小學之表演藝術教學〉，《國民教育雙月刊》（2003.8）。台北：國立台北師範學院。

〈教育戲劇（DIE）在國民教育中的教學意義〉，《中等教育》（2003.2）。台北：國立台灣師範大學。

〈國民中小學九年一貫「藝術與人文」學習領域表演藝術的戲劇教育發展〉，《第三屆華人藝術戲劇節學術研討會論文集》（2002.11）。台北：中華戲劇學會。

〈國民中小學表演藝術戲劇課程與活動方法〉，《國民中小學戲劇教育國際學術研討會論文集》（2002.12）。台北：國立台灣藝術教育館。

〈戲劇鑑賞課程現在與未來走向之探討〉，《統整藝術教育及人文素養學習國際學術研討會論文集》（2001.8）。台北：國

立台灣師範大學。

〈教育戲場（TIE）在心靈重建上的應用：以九二一災後巡演為例〉，《藝術教育研究》2 期（2001.12）。台北：桂冠圖書公司。

〈戲劇生態之觀察與簡介〉，《擷萃采華集》（2000.12）。台北：台北縣政府文化局。

〈音樂、美術老師在藝術與人文課程中協同表演藝術教學之探討〉，《台灣區國民中小學音樂教育研討會系列論文集》（2000）。台北：台北市立師範學院。

〈台灣戲劇教育的紮根──建立一般學制內的戲劇教育體系〉，《紀念姚一葦先生學術研討會學術論文集》（1997.12）。台北：中華戲劇學會。

〈戲劇治療創作活動簡介與檢討〉，《濟公問「症」》（1996.12）。台北：中華戲劇學會。

〈創作性戲劇在國軍基層連隊之應用〉，國軍藝術活動學術研討會（1996.4）。台北：政戰學校。

〈創作性戲劇教師教學之技巧〉，《復興崗學報》（1995.6）。台北：政戰學校。

〈教育戲劇階段教學內容之探討〉，《復興崗學報》（1994.12）。台北：政戰學校。

〈教育戲劇緒論〉，《復興崗學報》（1994.6）。台北：政戰學校。

〈伊底帕斯與哈姆雷特──從悲劇結構內作人物性格之比較〉，《復興崗學報》（1993.12）。台北：政戰學校。

〈戲劇人物性格之塑造〉，《復興崗學報》（1992.1）。台北：政戰學校。

〈兒童戲劇教育〉，《兒童文學研究戲劇專集》（1990）。台北：台北市國語實驗國民小學。

〈我們能建立商業劇場嗎？〉，《幼獅月刊》（1989）。台北：
　　幼獅出版社。

💡委託專案研究

Routledge, Taylor & Francis Group（2014）.The International Hand-
book for Dramatherapy: The Development of Dramatherapy in Ta-
iwan.

教育部技術及職業教育司（2013）。職業學校課程綱要總綱研
修，藝術群召集人。

國家教育研究（2013）。十二年國民基本教育藝術領域綱要內容
前導研究，共同主持人。

國立台灣藝術教育館（2010-2011）。台灣百年來學校藝術教育發
展之研究，表演藝術研究員。

教育部（2008）。國民中小學九年一貫課程綱要藝術與人文學習
領域研修小組，表演藝術召集委員。

教育部社教司（2008）。非資優國民中小學藝術才能班研究，諮
詢委員。

教育部（2006-2007）。高級中等學校課程綱要（藝術生活領域）
課程發展小組，召集人。

教育部（2006-2007）。職業學校一般科目及群科課程暫行綱要一
般科目（藝術領域）課程發展小組，召集人。

國立教育研究院籌備處（2006-2007）。國民教育「藝術與人文」
學習領域學生學習成效評量之研究，研究員。

教育部（2005）。「藝術與人文」學習領域之綱要、教科書、師
資結構及教學實施成效評估改進方案，協同主持人。

教育部顧問室（2005）。創造力教育師資培育行動研究計畫，研
究員。

教育部（2000）。國民中小學九年一貫藝術與人文學習領域課程

綱要及教科書審查規範及編輯指引。研究專案小組，表演藝術主持人。

Landy, R. J.（2001）.The project of "How we see God and why it matters", the research in Taiwan.

國立台灣藝術教育館（2001）。九年一貫「藝術與人文」學習領域教學策略及其應用模式，研究員。

國立台灣藝術教育館（2000）。國民教育「藝術與人文」學習領域課程設計手冊，研究員。

教育部（1999）。國民教育階段九年一貫「藝術與人文」領域課程發展專案小組，表演藝術研究員。

社會服務工作

教育部藝術教育會（2014-）。委員。

國家教育研究院（2014-）。高中藝術生活科教科書審查委員會，主任委員。

行政院公共工程委員會（2004-）。採購評選／促參甄審委員會，專家學者。

高等教育評鑑中心（2012-）。大學院校通識教育暨第二週期系所評鑑藝術學門，規劃委員。

新北市正式教師甄選委員會（2014）。國民中學正式教師聯合甄試命題，命題委員。

基隆市正式教師甄選委員會（2014）。國民中學正式教師聯合甄試命題，命題委員。

台灣評鑑協會（2011）。97學年度技術學院及專科學校受評3等系科追蹤評鑑，評鑑委員。

國家教育研究院（2011）。藝術與美感教育資料庫建置，諮詢委員。

國立台灣師範大學（2011）。職業學校教師資格檢定考試納入教

職群專門科目之可行方案，藝術職群委員。

香港公開大學（2010-2011）。教育碩士學位 EDU E881C 戲劇與學校課程，外部評鑑委員。

教育部（2010-）。職業學校群科課程總體課程計畫，審查委員。

高等教育評鑑中心（2009-）。大學院系所評鑑「藝術學門」，評鑑委員。

國家教育研究院（2009-）。全國中小學教師自製教學媒體競賽，評審委員。

教育部（2008-）。國民中小學藝術與人文素養指標績優學校評選，評審委員。

教育部（2007-2011）。職業學校藝術群專題製作展演競，評選委員。

國立台灣藝術教育館（2010）。全國學生創意偶戲比賽，諮詢委員。

國立台灣藝術教育館（2007-）。國際藝術教育學刊，審查委員。

國立台灣藝術教育館（2006-2010）。台灣藝術教育網——藝術教育諮詢專區線上藝教，諮詢委員。

台北市立教育大學（2010-2011）。全國創意教學 KDP 國際認證獎，評審委員。

台北市孔廟管理委員會（2010-2011）。孔廟歷史再生計畫「孔廟情境劇——孔廟傳奇三部曲」、孔廟虛擬實境戲院、歷史庭院景觀改善工程，評審委員。

台北市正式教師甄選委員會（2010）。台北市 99 學年度市立國民中學正式教師聯合甄試命題，命題委員。

雲林科技大學（2009）。98 學年度技術學院及專科學校評鑑訪視，評鑑委員。

國家教育研究院籌備處（2007）。現行高中課程檢視與後設分析，諮詢委員。

教育部（2006）。文藝創作獎教師組，評審委員。

國立台灣藝術教育館（2006）。獎勵藝術教育創新教學設計及教材研發，評審委員。

高等教育評鑑中心（2006）。高等教育音樂與藝術學門評鑑，評鑑委員。

教育部（2005-）。國民中小學九年一貫課程推動工作——課程與教學輔導組——藝術與人文學習領域輔導群，常務委員。

教育部（2005-2014）。「高級中學藝術學習領域藝術生活科」教科書審查，主任委員。

華視文教基金會（2005-）。董事。

教育部（2005）。《藝術教育政策白皮書》，諮詢委員。

教育部（2002，2003，2004）。文藝創作獎「現代劇劇本項」，評審委員。

教育部（2003-2006）。「國民中小學九年一貫課程與教學深耕推動小組」，藝術與人文領域委員。

教育部電算中心（2003）。「國民中小學表演藝術戲劇教師工作坊」，策劃、領隊。

國立台灣藝術教育館（2004）。《創作性戲劇入門》網路教學媒體製作，撰稿、製作。

國立教育資料館（2003-2005）。《九年一貫藝術與人文學習領域教學媒體》影帶製作（一）、（二）、（三）集，製作委員。

國立藝術教育館（2002）。「國民中小學戲劇教學國際學術研討會及工作坊」，策劃與執行。

國立編譯館（2002-）。「國民中小學九年一貫藝術與人文學習領域課程」第三、四階段教科書，審查委員。

電視「金鐘獎」（2000，2001）。戲劇組評審委員。

教育部（1991）。北區大專院校劇展，評審委員。

文化建設委員會（1995）。「戲劇治療創作研習營」總幹事、策

劃兼研習課程及排演翻譯。

中華戲劇學會理事（1994-1996）。第三屆祕書長。

文化建設委員會（1990）。「教育劇場研習營」演出組長兼研習排演翻譯。

國家劇院第三屆戲劇組（1989-1992）。評議委員。

💡 展演工作經歷

專業劇場

◎導演：「天倫夢回」、「假如我是真的」、「弄假成真」、「四對四」、「撼玉觀音」、「室友」、「客人」、「疼惜台灣」、「帽失婚禮」、「海達‧蓋伯樂」等二十餘齣（中文），及 Waiting for Godot、Uncle Vanya、The Country Wife、The Lessons、The End Game（英語）等舞台劇。

◎舞台設計：Waiting for Godot、Uncle Vanya、Roomates、Hamlet、「紅鼻子」、「海達‧蓋伯樂」。

◎服裝造形設計：歌舞劇 Caberet。（紐約演出）

◎燈光設計：「雙城復國記」（歌劇）。

◎劇場設計：金龍太劇場。

◎演員：「焦園樂」、「中華萬歲」、「疼惜台灣」。

戲劇教育專業

◎視頻與 DVD 教學影片製作：台灣教育資料館、台灣藝術教育館、福建學前教育師資遠程培訓中心。

◎表演藝術工作坊：幼稚園、各級中小學、高中、社會團體、親子團體。

◎創作性戲劇活動指導：上海話劇藝術中心、朱銘美術館、龍山托兒所、蘭雅國小、石門國中、基隆麗景天下社區、北投稻香社區、義工教師稻香劇團，及各國民中小學教師研習坊。

◎創作性戲劇示範演出導演：「米蒂亞」、「戲要上演了」、

「頑皮的小動物」、「金三隻小豬」等。

◎教育劇場活動與演出：台灣師範大學社教系「X 年代、F 年華」、九二一震災巡演「我們都是快樂學習的好朋友」。

◎戲劇治療活動工作坊：彰化師大輔導系、花蓮啟智學校、南投覺華園、台北啟聰學校、台北市輔導教師研習營、中介學生輔導營、勵馨基金會、伊甸基金會、八里愛心教養院、萬里仁愛之家、2014 上海學校心理健康教育培訓督導資源建設專項培訓。

◎兒童戲劇教學師資培訓：福建省戲劇教育培訓班。

自 序

「教育戲劇」（Drama in Education）是將戲劇應用於學校課程教學的一種統稱，係運用戲劇與劇場的技巧，以練習、戲劇性扮演、劇場及戲劇認知的教學形式來達到教育的目的。其教育之基礎內涵包括了：戲劇、劇場、心理學、社會學、人類學、教育學等相關理論。這些理論建立了教育戲劇的基礎，也顯示在教育體制內實施教學的重要性與必要性。

教育戲劇的概念是啟始於十八世紀法國教育思想家，盧梭（J. J. Rousseau）提出的「成人歸成人，兒童歸兒童」與「戲劇性實作的學習」兩個教育觀點，但到十九世紀末，才逐漸開始在學校的教學中展開。教育戲劇在經過芬蕾－強生（H. Finlay-Johnson）、庫克（H. C. Cook）、史萊德（P. Slade）、威（B. Way）、希思考特（D. Heathcote）、勃頓（G. Bolton）、宏恩布魯克（D. Hornbrook）、桑姆斯（J. Somers）等教育家約一世紀之實踐與著述影響，直至二十世紀末，才在英、美、加、澳等先進國家，正式地將戲劇納入於國家課程的一般學制內實施。

在此國際教育潮流之下，我國亦於西元二○○○年，在教育部所公布之「國民教育九年一貫課程暫行綱要」中，首度將戲劇納入國民義務教育「藝術與人文」領域的表演藝術學習與統整教學之中，並自二○○二年展開實際的學校課程之教學。至於高中的部份，則將列在「藝術生活」科的選修「表演藝術」課程中。至於高等教育方面，則已有台南大學、台灣藝術大學、台北藝術大學等設立研究所，開設相關的教學課程。

筆者是自九年一貫教育政策在擬定執行方案之階段時，才開始參與「藝術與人文學習領域」的相關工作。先後在政策制度方面參與了：「課程暫行綱要」、「教科書審查標準與規範」、「任教專門科

目認定」的研擬工作；在推展發行方面有：「課程設計手冊」、「教學策略及應用模式」、「教學媒體影帶」的研究開發工作；在教育執行方面則有：「教科書審查」、「種籽教師培訓」、「學術研討會」、「教師研習工作坊」等各項工作。主要是希望在戲劇教學方面，能貢獻個人所學，使學生們愉悅地學習到知識。

在經過與各界學者、專家、教師於不同的專家諮詢會議、政策公聽會、研究檢討會、教材審查會、學術研討會等之學習經歷後，深感一般學制內的戲劇教育，不論是在藝術、人格與知識的學習，常常未能被認知與理解。以致，在與已經建立制度之先進國家相較之下，我國學校之教育戲劇之實施與應用，確需有急起加強的迫切性作為，才能符合世界教育潮流發展的現況。

相較於專業戲劇藝術教育，目前我國一般學制內的學校戲劇教學，尚屬啟蒙開發階段。因此，各級學校之教學方向與實施重點是否正確？學生學習是否能見到效果？是決定未來戲劇學習存在與發展的主要關鍵。有鑑於我國教育政策，在課程綱要中，特別強調學科教學的「本質」與「統整」兩項基本原則。「教育戲劇」在學校課堂中，正是有關戲劇在藝術的本質課程教學與統整應用上，最能為教師所運用者。因此，期望藉由本書之理論闡述，能夠讓教師瞭解其教學的理論並能融入實際的教學之內，使表演藝術的戲劇教學能夠落實在學生藝術的本質學習與其他課程的統整教學效果之中。

有鑑於教育戲劇的理論發展始終未見主流理論上有體系的論述，而且也一直是國內在戲劇理論研究方面所欠缺的部分。筆者自多年前即開始著手撰寫本書，為了蒐集相關的資料，掌握教育戲劇之主流研究，曾於二〇〇〇年暑期，前往英國，並到艾斯特大學（Exeter University），拜訪國際性戲劇教育學術性期刊《戲劇教育研究》（*Research in Drama Education*）主編桑姆斯（John Somers）教授，也邀請他於二〇〇二年來台，參加作者籌辦的「國民中小學戲劇教學國際學術研討會」，並發表論文。就英國中小學的的教學狀況來看，目前

教育戲劇已是教師時常採用的教學方法，在課程中的運用上更是超過了其國家課程的基本規範。

由於我們第一線的任教老師們在教學時，往往感到在教育戲劇理論基礎方面的不足。以至於對「如何能讓孩子快樂地學習，而且又能讓他們學習到知識」之教學原理理解並不十分明確。回想過去幾年，台北市教育局曾舉辦過多次的「多元活潑教學」研習會，雖然引起教師們很大的迴響，但這種應用戲劇做為教學之用的方法與示範，卻不便稱之為「教育戲劇」，其主要原因就是在於理論尚未建立之故。因此，期望能藉本書的闡述使教師提升教學的內涵，使各界人士了解教育戲劇的重要性與必要性，進而支持表演藝術戲劇在教學上所推行的教育政策。

本書從教育戲劇所探討之意義、演進發展、主流理論、應用學科的理論、與國家課程制度上的建立等內涵闡述之中，希望能增進教師在戲劇教學上的認知與信心，以嘉惠成長學習中的廣大學子。因此，本書最大的特色就是在提供老師們，基於自己本身的專業學養，就能夠瞭解教育戲劇的教學原理並應用於課堂的教學。教師們只要在教育戲劇的概念與教學方法上，能將實務經驗建立起來，就可以感受到戲劇在教學中的樂趣與效果。此外，為求本書內容的精簡、清晰與連貫，筆者以 APA（American Psychological Association）之編輯格式撰寫。在考量合乎國情的原則下，採折衷文獻引用法，以 author-date 與 note 並用，以期使本書能便於讀者流暢之閱讀與文獻出處之查考。

筆者曾擔任教育部九年一貫「藝術與人文」領域表演藝術，與高中「藝術生活」科與高職藝術領域課程綱要召集人，也參與了十二年國民基本教育藝術領域表演藝術課綱之研擬工作，及多項配套措施推動等工作迄今。目前，表演藝術戲劇教學已屬學制內的一項學門學習，台灣戲劇教育的推展已在相關配套措施與教師的教學中，逐步地落實於學校教育，足以令人欣慰。

在此，筆者特別感謝這些年來在戲劇教育工作、教學與推展上的師長、朋友與同學們的鼓勵。由於個人才疏學淺，本書疏漏之處在所難免，尚請大家惠予指導與建議。

張曉華 謹識

2014/12/10

目　錄

圖次

表次

第一章

教育戲劇（DIE）在教育中的意義

　　戲劇不論從字義、學習心理、人類文化、社會發展和戲劇的內涵來看都具有教育的性質。自古以來，戲劇常被用來作為教育的方式。寓教於樂的說法僅是概括性地表示了戲劇的教育性質。事實上，真正有組織、有系統地把戲劇應用在教育體制內，還是在二十世紀的三〇年代，從英國開始列入學校的課程之後，才逐步在世界各地展開。

　　教育戲劇（Drama in Education, DIE），是許多國家將之列於學校課程內作戲劇教學的統稱。隨著戲劇教育專家的推廣與研究，戲劇用於教學的方法很多，其中以 DIE 的戲劇教學及戲劇作為媒介用於其他科目的教學，最為廣泛的應用。DIE 是教師在課堂內能自由靈活運用強化教學效果的教學方法，它是運用戲劇與劇場之技巧，讓參與者在指導者有計畫與架構下，發揮想像，表達思想，在實作過程中，以建構式的教學模式進行學習。其功能可促進學習者在個人行為、想像、語言、思考、合群、心理、意志等方面的表現。基本上教育戲劇不以演出為取向，而是由教師在課程內容與學生互動的教學，來達到教育之目的。在世界許多國家中，目前教育戲劇已成為中小學教師應用在戲劇、語言、社會、歷史與統整課程教學之主流。

　　我國之「藝術教育法」於一九九七年，由總統明令公布後，其中第二條第一款即列為表演藝術。該法確立了戲劇教學被列於國民義務教育一般藝術教育的主要依據。二〇〇〇年十月，教育部於「國民教育九年一貫課程暫行綱要」中，首度將戲劇納入於「藝術與人文」學習領域的表演藝術學習課程範圍之內，其課程設計則以統整為原則。從其課程目標、能力指標及實施要點上來看，表演藝術教學與世界先進國家之教育戲劇趨勢是相互結合的。然而，目前教育戲劇的教學理論與方法，在我國並不廣為大眾所認知。同時，師資上我們的教師們

幾乎未曾接受過這方面的教育訓練，因此希望藉由教育戲劇概念的介紹，使大家對於教育戲劇的特質有明確的瞭解。

第一節　戲劇的教育性質

戲劇在人類文明的發展中，一直都被用來作為一種教化的方式。從各種戲劇起源來看，不論是儀式論、模仿論、美學論、舞蹈論和歷史社會論，戲劇的活動都具有教誨的性質。戲劇在整個人類的發展史上，除了能提供娛樂帶來歡樂之外，它還是一種知識傳承、典禮、期望、權力、責任的表現型式。茲從其字義、學習心理、文化發展、社會發展及戲劇的內涵說明之：

一、從字義上看

Drama「戲劇」，係源於希臘文 drainein「去做」之意。一般的解釋是指：以詩或是散文的一部著作，其中安排了演員表演及模擬人生和人物，或一段故事，並透過動作與演員的對話來表現。從字義上來看：戲劇就是一種「實作」的過程，需要有「人」去做。基本上，任何人都會去做，但自己日常生活的活動，比如洗臉、刷牙、吃飯、上班或上學，都不是戲劇性的實作。戲劇性的實作是必須符合戲劇的條件，是要由演員去做，去模擬出某一段的過程。像兒童遊戲，在簡單的約定之後，他們便可以立即把自己扮演成情境中的某個角色。當遊戲中斷或終止時，他們又可以立刻回復成自己。這種扮演某一角色的活動就是戲劇性的實作。在這一類的實作過程之中，學習者經歷了人生某種人際的關係，對自我與非自我的角色分辨毫無困難，同時還滿足了個人想像力的發揮，學習到某些認知與技能。因此，戲劇性的實作是人類天賦的學習本能，因此在戲劇字義上已具有教育的性質。

二、從學習心理認知上看

　　就學習的心理而言，由於戲劇在呈現一種似真實但卻非真實的情況，這種視假為真的真實，完全是依心理因素來認定，參與戲劇活動的人從心理上認為是真，便很快地在態度上、行為上「認真」起來。認真是學習的最佳捷徑。因此，戲劇性遊戲，是不受時間、地點與動作律等戲劇理論上的限制，反倒是心理所認定的真實情況去發展[1]這種「認真」在進入戲劇情況時，可以使參與活動的人，把任何一個空間視為他所需要表現的環境，可以把某件道具視為真品，可以把他人視為某個虛擬的人物，自然也可以把自己轉換成戲劇中的角色，來進行戲劇發展的過程。這種假設與真實之間的融合與分辨能力，是人類的本能；在戲劇性的遊戲中，把在日常生活中所知、所感的事物在假設的環境中表現出來，經過與他人互動的關係，他們就能學習到彼此間的應對進退、彼此欣賞、參加合作、瞭解他人感受等社會技能[2]。可見，戲劇性遊戲是能夠依循人類的心理發展的學習活動，透過與他人的互動關係，使參與者學習到社會性的技能。因此，戲劇在心理學上是具有教育性的。

三、從人類的文化發展上看

　　從人類文化成長的歷史來看戲劇，考古學家根據過去遺留下來的線索去重建文化發展的歷程[3]。原始的儀式與戲劇是明顯相互關聯的，兩者都同樣地具有其基本要素，如：音樂、舞蹈、演說、面具、服裝、表演者、觀眾與舞台。初期的戲劇活動存在於儀式中，是人類對自身世界的觀點予以形式化的最原始方法。儀式在原始社會中是知識的一種形式，是留下傳統與知識的工具，教導信仰、禁忌、重要之人

1　Landy, 1986, p. 6.
2　鄭伯壎、洪光遠，1991，頁 113。
3　張恭啟、余嘉雲，1989，頁 97。

與事，以及歷史給予後代。此外，它還可提供娛樂，以景觀、表演者之技巧與演出形式帶來歡樂[4]。最早的記載見於伊克赫夫瑞特（Ikhernofret）的碑文（c:1868 B. C.），紀元前二千五百年到五百五十年之間，有一種最古老的儀式戲劇，就是在埃及最神聖之地阿比多斯（Abydos）所演出的「阿比多斯受難劇」（Abydos Passion Play），它在敘述歐賽利斯神（Osiris）的死亡與復活，最後由其子太陽神霍羅斯（Horus）繼承王位，這齣戲後來成了國王的戲。他是用埃及的法老王（Pharaohs）在新繼位時，以這個象徵的過程作演出，法老王在埃及當時被視為神，一個死了再由另一個來接替他的位置。這種儀式戲劇由法老王扮演霍羅斯，象徵年年再生的精神，主要角色由教士擔任，群眾則由百姓集結而成，它所顯示的意義，就是社會的秩序與延續性，避免了社會可能發生的混亂與爭擾。這種儀式戲劇教導了當時人類的一種世界秩序觀，所有的責任、角色或所應做的事物都是固定的、必然的。在人類早期的歷史發展，這種儀式戲劇普遍存在於各種社會中，戲劇大多是由宗教儀式演變而成的。可見戲劇在人類學的觀點看來就是具有教育性目的。

四、從人類的社會發展來看

隨著宗教儀式的發展，人們逐漸將他們日常生活中的一些活動融合在儀式中，再以另一種形式，針對特殊之目的來表現，現存有戲劇起源的最早資料，是記載於亞里斯多德（Aristotle, 384-322 B. C.）的《詩學》（*Poetics*, c.335-323 B. C.）第四章：「悲劇發端於即興詩，正與喜劇相同。悲劇源於酒神頌之作者，而喜劇則源於陽物歌，迄今仍存在吾等城市之習慣中[5]。」說明了，戲劇是由對酒神戴歐尼色斯（Dionysus，掌管穀物豐收之神）祭祀時，在載歌載舞的「酒神頌」

4 張曉華譯，1991，頁 4-5。
5 Butcher Trans., 1951, p. 19.

（dithyramb）即興演出中所演化而來的。是為了保佑希臘人有很好的豐收，而在節慶中演出的戲劇。這種早期的儀式戲劇多是為了不同之目的而演出。為求戰爭勝利、狩獵、後代繁衍、免於饑荒、天候調順，和娛樂他們所崇拜的神祇，都有不同內容的儀式戲劇演出。這些戲劇必須要有人去扮演一些神祇、族群、英雄、野獸等等的角色。不論是參與表演的人或參加活動的人，他們都在戲劇的演出中看到他們社會的關係與體系、固定關係的一群人，以及恐懼和希望的事件。

從範圍來看，戲劇可大可小，小到個人及家庭，大到全人類、國家及國家的聯盟。從時間看，戲劇可久可暫，久遠可到史前人類，暫時可表現一個集會和一個簡短的突發事件。從空間看，戲劇可以天南地北無所不至。因此，若從社會學的觀點來看，戲劇最能表現人類社會的群體組織關係與其間種種複雜要素的一種活動。從古至今，它教導了人們在不同的社會關係中應有的作為。所以，戲劇是一種社會性的教育。

五、從戲劇內涵的要素上看

基本上戲劇是一種娛樂。當人類的信心隨著自己的力量而增加時，同樣地，劇場與戲劇的一些世俗因素也隨之特殊化專業發展，劇場活動便與繼續專事於宗教目的之儀式分離而獨立[6]。戲劇可供娛樂並帶來歡笑，即使是最嚴肅之悲劇亦帶給人們心理上的快樂。亞里斯多德在《詩學》第四章中指出：「敘事詩與悲劇，以及喜劇、酒神頌，和大部分的豎笛樂和豎琴樂，大體言之均屬模擬之模式。」「模擬自孩提時代即為人之天性；此點可自經驗中得到證明，有些東西看起來使人苦痛，然通過藝術十分寫實地表現出來，我們卻樂於去看。」可見模仿人、事物與動作，以及看人模仿，都會使人感到快樂。但任何戲劇的表現都有思想與要素包含其中。因此，亞里斯多德

6　張曉華譯，1991，頁 8。

在《詩學》第六章中指出：

> 每一戲劇均包含場面、性格、情節、語法、音韻與思想。……思想乃指言其所能言，或對某一情況說明能力……自另一方面是表現作者，用以證明或反駁某些特殊之點，或宣述普通真理[7]。

一齣戲劇只要是人所作所為，就有其思想的傳達目的包含於其中，讓觀眾在觀賞的同時，也接受了他的觀點。

羅馬詩人霍拉斯（Horace, 65-8 B. C.）在〈詩的藝術〉（The Art of Poetry, 24-20 B. C.）一文中指出：

> 詩人的期望不僅是讓人獲益（profit），亦讓人愉悅（delight）；或者同時能讓人快樂又能獲得人生之所需（the necessaries of life）。不論是追求娛樂的理由為何，都必須有更多像真理（truth）的事件要表現出來[8]。

可見戲劇除了娛樂的目的之外，還包含了教育與文明啟迪，有益社會的內涵。

在我國有「寓教於樂」的說法。這些觀點都說明了戲劇是一種自娛娛人，而且又含有教化意義的活動，自然其教育的內容很容易讓人們在不知不覺中接受，因此戲劇中所包含的教育性內涵是十分明確的。戲劇一直是人類的一種重要活動，不論是社會、宗教、文化、健康、科學、心理、娛樂等，都一直在運用戲劇的方式與技巧。不論戲劇所表現之內容為何，可以肯定的是都含有教育的性質。

7　Butcher Trans., 1951, p. 7.
8　Smart Trans., 1965, p. 29.

第二節　教育戲劇在教學上的發展簡史

　　儘管戲劇在教育上的運用是起始於史前史，但將戲劇用作為教室課堂內的課目與活動，卻是在二十世紀初由英國及美國的教師們，實驗於教學上才開始[9]。將戲劇作為一種教學法的運動是起源於法國教育思想家，吉安－賈奎斯‧盧梭（Jean-Jacques Rousseau, 1712-1778）的兩個教育理念「由實作中學習」（learning by doing）與「戲劇的實作中學習」（learning by dramatic doing）[10]。美國教育思想家約翰‧杜威（John Dewey, 1857-1952）的主張實作學習理論，便引用戲劇性的方法，作了部分的教學實驗。杜威在《藝術之體驗》（*Art as Experience*, 1934）書中指出：

> 教育全部活力的主要泉源是在於本能，及兒童衝動的態度與活動，而不在於外在素材的表現與運用。因此，不論是透過他人的理念或是透過感知，以及這些按著無以計數的兒童自發性活動，如：裝扮（plays）、遊戲（games）、盡力模擬（mimic efforts）……都能被教育所運用；這些都是教育方法的基石[11]。

　　這個概念於一八九六年，首先在杜威任教芝加哥大學（University of Chicago）的一所實驗室學校（Laboratory School），展開以兒童為中心的活動與學習歷程進行實驗。

　　從此，杜威的實驗室學校時常發表有關利用戲劇教學的報告，引起了許多學校的仿效，並以其實驗之方法作為範本從事教學。一九〇〇年至一九一五年間，除了著名的密蘇里大學（University of Missouri）的附屬小學外，還有波特小學（Poter School）；紐約的戴爾頓小

9　Swortzell Ed., 1990, p. xxviii.
10　Courtney, 1989, p. 21.
11　Dewey, 1934, in Courtney, 1989, p. 21.

學（Daldon School）及其他六所實驗小學參與實驗。儘管，他們是以「由實作中學習」方式進行，但都往往以戲劇性的活動達到教學的最高點。這些實驗性的教學活動，雖有戲劇之實卻無戲劇之名，僅強調為實作性的「漸進式教學」（progressive education）[12]。

首先將「戲劇的實作中學習」的理念應用於課程教學的，首推英國小學教師，哈麗特・芬蕾—強生（Harriet Finlay-Johnson, 1871-1956），她將課程主題戲劇化（curriculum subjects into dramatization），做建構式情境式的教學。

她於一九一一年出版的《戲劇方法之教學》（*Dramatic Method of Teaching*），被認為是記載中第一位以戲劇活動在教室內進行教學的教師[13]。但發展成具體化教育運動的，則是英國教育家卡德威爾・庫克（Caldwell Cook, 1889-1937）。他將自己所任教於劍橋泊斯學校（Perse School）的英語教育課程所運用的戲劇教學法，於一九一七年出版了《遊戲方法》（*The Play Way*），庫克在書中所強調的表演與遊戲的戲劇教學法，紛紛受到英國公立小學（elementary state school）階段的採用，並形成了一種風潮。這個教育運動不僅影響了英國，在美國亦有約翰・馬利爾（John Merrill）在芝加哥的法蘭西斯・派克學校（Francis W. Paker School），及威廉・威爾特（William Wirt）在印第安納州的蓋瑞（Gary）等一些小學，都引用他「工作—學習—遊戲」（work-study-play）的概念，在學校的大禮堂以戲劇來激發學生的口語交流[14]。這種初期的教育戲劇多應用於小學的教學裡，用以豐富語言與社會課程的內容。

一九二〇年代，英國的教育戲劇開始往高年級學生教學發展。一九二二年，伯西・紐恩爵士（Sir Petry Nunn）在所著《教育：它的資料與首要原則》（*Education: It's Data and First Principles*, 1920）一書

12 Courtney, 1989, p. 21.
13 Bolton, 1999, p. 5.
14 Courtney, 1989, p. 21.

中指出：「模仿（imitation）是創造個體的第一步，模仿的概念範圍愈豐富，個體的發展將愈豐富[15]。」年輕的教師們開始注重戲劇教學法，紛紛尋求學習戲劇，一所私立的羅斯布魯福特學院（Rose Brufoed college）開始訓練演講與戲劇教師及社會的演講戲劇老師。另有邁思‧寇比（Maiseie Cobby）與伯頓（E. J. Burton）向各學校提供各種課堂內的戲劇教學活動。也有人擴展這種遊戲到成人階層，如羅勃‧牛頓（Robert G. Newton）就應用即興表演（improvisation）給與失業的成人再教育，教育戲劇的教學已拓展到成人教育的層次了。

在美國，教育戲劇的領域則深受杜威教育思想的影響，重視創造力。戲劇教學的開拓者溫妮佛列德‧瓦德（Winifred Ward），是伊利諾州伊溫斯頓（Evanston）的小學教師。一九三〇年，她出版的《創作性戲劇技術》（Creative Dramatics），立刻成了全美國戲劇教學的基礎教材，各地中小學教師大多沿用她說故事（storytelling）、兒童創作性戲劇扮演（children's creative playmaking）與兒童劇場（children's theatre）等戲劇的教學法。此後的三十年，溫妮佛列德‧瓦德從此成了這個領域的代表發言人。她的貢獻還包括將創作性戲劇技術，於一九二五年引進西北大學（Northwestern University）的演講學院（School of Speech）的課目內。並在伊溫斯頓各公立學校開設創作性戲劇技術訓練班。一九四四年創設兒童戲劇會議，並在一九六〇年發行教育戲劇影片《創作性戲劇：這第一步》（Creative Drama: The First Steps）。

瓦德的教育思想主要是受到他的老師，紐約大學（New York University）教育學教授赫茲‧邁恩斯（Hughes Mearns）的影響，在《創造力》（Creative Power）一書中，證實了「創作性戲劇的表達，是每一個兒童與生俱來的天賦，而且只要透過一位有想像力老師的啟發便能流露出來的。」於是，瓦德與他的師生們，就將這種戲劇性的活動

15 Nunn, 1920 in Courtney, 1989. p. 22.

在課堂內實踐。他們強調「參與就是經歷一個過程，是屬於自己的權利，它不是一種正式的戲劇演出。」透過他們的教學與出版，創作性戲劇在美國產生了很大的影響，許多大學學院都紛紛將它列入課程，與兒童教育的研究計畫裡。

到一九五五年，已有九十二所學校提供創作性戲劇技術的課程，然大多數的戲劇教師多半是在小學任課。在高中部分，教師們則傾向於劇場藝術，演出戲劇或百老匯歌舞劇。一九六五年通過的「中小學教育法案」（The Elementary and Secondary Education Act），聯邦政府教育部（U.S. Office of Education）不斷資助兒童藝術教育革新計畫研究與教學[16]。從此，美國學校的戲劇教學已得到大眾的回應與政府的資助，在中小學的部分，以創作性戲劇為主，在高中階段有部分則實施劇場藝術之教學。此種教育戲劇使得美國教育戲劇著重在戲劇的走向，成為單科性的課程教學。

戲劇教學在英國及其他大英國協國家則與美國不同。在學校之課程教學上則更受重視而普及，並有更多的研究與應用。在一九五〇年代至六〇年代之間，在理論方面，彼德・史萊德（Peter Slade）的《兒童戲劇》（*Child Drama*, 1954）概念大受歡迎。他聲稱：兒童戲劇是一種屬於兒童獨有特殊的劇場與表演藝術形式，教師的工作就是鼓勵促其自然逐步地展開。後來布萊恩・威（Brain Way）的戲劇方法論《透過戲劇成長》（*Development Through Drama*, 1967），更提供了教學上具體的建議。

在政策方面，英國政府在一九六〇年代，除了增設特倫・派克（Trent Park）與布萊頓・赫爾（Bretton Hal）的兩所公立學校訓練戲劇藝術教學教師，並擴增教育與戲劇學者專家集會共擬特別教學法案，成員包括：邁思・寇比、彼德・史萊德、泰勒（E. T. Tyler）、傑克・米其萊（Jack Mitchley）等人。其共同決議達成的教學共識是：

16 Siks, 1985, p. 3.

各年齡層的兒童都必須經歷戲劇的活動，以「假如我是」（as if）來實作，並認同除了以戲劇教文學（literature）、講話（speech）及肢體動作（movement）等科目外，還可以與學校的演出及劇場合作。這些觀點使英國的教育戲劇建立了它的教學特色，其教學在英國迅速發展，大多數的學校都實施戲劇教學活動，其中以五至七歲學生最多，七至十一歲次之，十一至十八歲學生則部分課程實施。到了一九六八年，有三分之一的預備教師（preservice teacher）都可將教育戲劇列為主修了。

因此，六〇年代，教育戲劇的發展已成為一種普遍性的教學，多數的英國學生都經歷過了戲劇教學。同時，由於師資培育學院的設立，各級中小學亦能獲得受過專業訓練的戲劇教師。更由於政府教育部門與學術界的合作，教育戲劇的原理、方法、施行方式的研究，充實提高了教育的內涵。

鑑於英美兩國將戲劇繼續運用在教學上的成效，從一九六〇年代中期亦有不少國家開始推行這個運動。澳大利亞在墨爾本設立的維多利亞戲劇資源中心，是專門提供訓練戲劇教師的機構，持續地在影響其他各洲。加拿大的教育工作屬各省個別管轄，教育戲劇的內容在十省與二屬地有些差異。在紐芬蘭（Newfoundland）是以講演為導向，而在英屬哥倫比亞省（British Columbia），則以劇場為基礎教學。安大略省（Ontario）則集中於戲劇教學法的師資訓練，包括：儲備與在職師資培訓、碩士與博士班。魁北克省的戲劇教育領導人，吉瑟爾·巴瑞特（Gisele Baret）所著《表現戲劇技術》（*Expression Dramatique*, 1976）的應用，更影響了美國、西班牙、法國與葡萄牙等國[17]，教育戲劇在當時已成世界各國學校在教育方法應用上的新趨勢了。

到了七〇年代，教育戲劇學家進一步找尋戲劇在教育理論上的原理。英國戲劇教師桃樂絲·希思考特（Dorothy Heathcote）與學者凱

17 Courtney, 1989, p. 25.

文‧勃頓（Gavin Bolton）主張以戲劇作為學習的媒介，學習者以「親身經歷」（live through），經歷在「這裡與現在」（here and now）而非再現過去的經驗（re-play previous experience）去探索學習。在美國方面有學者葛蕾汀妮‧布萊茵‧希克斯（Geraldine Brain Silks）主張「程序概念的步驟」（process-concept approach），認為在戲劇進行的程序結構中，表演者會在想像與即興表演的過程（the processes of imagining and improvising）中，能達到所付予的目標。藍妮‧麥凱瑟琳（Nellie McCaslin）則提供了「創作性戲劇在教室」（creative drama in the classroom）的主張，建立了須由教師在教室課堂內進行的戲劇教學主流理論。

由於戲劇教學方法研究蓬勃發展，各種學術交流組織、教育戲劇的理論與實際作法，很快速地在世界各地交流。如：國際兒童與少年戲劇協會（International Association of Theatre for Children and Young People, 簡稱 ASSITEJ）、美國兒童戲劇協會（Children's Theatre Association of America）、英國國家教育與兒童劇場協會（National Association of Drama in Education and Children's Theatre）、美國戲劇與教育聯盟（American Alliance for Theatre and Education, 簡稱 AATE）等組織，都不斷地舉辦論文發表、期刊出刊、研討會議等活動。到了八〇年代，在英、加、澳等西方國家許多公立學校，已將戲劇納入課程內的學習，與音樂、美術課之安排相同。但對大多數的學校而言，教育戲劇仍結合在語言藝術（language）的課程之內，由任課教師靈活地運用戲劇技巧進行教學[18]。

在政策與制度面上，各國紛紛研訂相關的課程教學之法令。澳大利亞教育部（Education Department of South Australia）於一九七八年公布了「戲劇課程委員會」（R-12 Drama Curriculum Committee）編撰之《學前至十二年級戲劇課程體制》（*R-12 Drama Curriculum Fra-*

18 Siks, 1983, p. 4.

mework），接著又於一九八一年公布《想像生命：教育戲劇手冊》（*Images of Life: A Handbook About Drama*）[19]。

美國「國家戲劇教育研究計畫」（The National Theater Education Project）於一九八三年，由美國中等學校戲劇協會（SSTA）、大學與學院戲劇協會（UCTA）、美國兒童劇場協會（CTAA）、美國社區戲劇協會（ACTA），選派代表組成研究小組，歷經全國性七次會議後，在一九八七年公布。加拿大教育部（Ministry of Education）於一九八四年公布了戴維・布思（David Booth）邀集專家研究出版的《義務教育戲劇教學》（*Drama in the Formative Years*）；英國一九九一年由國家課程委員會（National Curriculum Committee）將戲劇教學列入「國家課程之內」[20]。在九〇年代中，各國國會通過戲劇學習在內的相關藝術教育法案，包括一九九二年的英國「教育法案」（The Education Bill）中的「藝術教育」（Education Art）、美國「目標二〇〇〇：美國教育法案」（Goals 2000: Educate America Act, Title, 20 U. S. C. 5881-5899）；其中學校發展標準（School Delivery Standards）訂定了「藝術學習機會標準」（The Opportunity-to-Learn Standards for Arts Education）[21] 及「藝術教育國家標準」（National Standards for Arts Education）；亞洲國家方面則有：以色列在一九八五年將戲劇表演藝術教育列入學校的教育體系之內[22]。中國大陸則於二〇〇一年七月公布《義務教育藝術教育課程標準》，將戲劇置於藝術教育課程之內[23]。日本則一直陷入傳統戲劇與戲劇教育的爭論中，始終未能列入其國家課程之內[24]。

我國於一九九七年三月由總統公布「藝術教育法」，明定藝術教

19 Charters, J. & Gately, 1987, p. 88.
20 Somers, 1994, p. 194.
21 Consortium of National Arts Education Association, 1995.
22 Swortzell, L., 1990, p. 192.
23 朱音，2002，頁 49。
24 小林志郎，2002，頁 115-173。

育之實施為：一、學校專業藝術教育；二、一般藝術教育；三、社會藝術教育。另在第十二條中規定：「學校一般藝術以培養學生藝術智能，提升藝術能力，陶冶生活情趣，並啟發藝術潛能為目標」[25]。一九九八年九月，教育部公布「國民教育階段九年一貫課程總綱綱要」[26]，其中「藝術與人文」學習領域，包括了音樂、美術、表演藝術等方面的學習；至二〇〇〇年九月教育部公布「國民中小學九年一貫課程暫行綱要」[27]，國家課程至此才正式將戲劇納入於藝術與人文教學領域之中。至於高中（職）部份，於二〇〇八年一月列在教育部公布之「藝術生活科課程綱要」的「表演藝術」課程中。至於高等教育方面，則有台灣藝術大學、台南大學已設立教育戲劇相關之系（所），同時為因應高中以下表演藝術課程師資之需求，包括：台灣大學，文化大學、台北藝術大學，亦在師資培育中心，開設相關的教學課程。

我國國民教育階段之課程實施在基本原則上，課程研究重視課程發展的延續性、學校教育的衛接性與統整性，並兼顧實施的可行性。表演藝術的戲劇教學，教育戲劇是讓學生掌握人本身，透過肢體、語言，傳達思想、感情與創意，發揮想像力，養成合作精神，瞭解戲劇藝術，並透過此能力開發個人之內在與外在的世界。因此，戲劇教育的目標是在於符合國民教育在本質上的需要，不論在合科統整或單科教學方面，教育戲劇的實施就愈顯重要了。

在配合時代的趨勢與教育政策的方向上，我國教育部已調整了長期的師資培育政策，新設相關學程與系所。短期進修方面則委託一些教師研習會、藝術大學或學系辦理表演藝術戲劇教學研習活動，供教師在職受訓。其他政府相關組織，如：文化建設委員會之年度兒童及青少年戲劇展演活動，增列了教育戲劇的研習工作坊。國立台灣藝術教育館、委託國立台灣藝術大學承辦「國民中小學戲劇教育國際學術研討會」。國立教育資料館製作發行「藝術與人文」戲劇表演融合音

25 總統公布法律令，1997 年 3 月公布，2001 年 1 月修正。
26 教育部，1998 年 9 月公布。
27 教育部，2000 年 9 月公布。

樂與視覺藝術之教學光碟。亦有學校利用教育戲劇的技巧，展開教師接受度很高的「活潑多元教學」研習與訓練。此外，戲劇學術性團體，如：中華戲劇學會、中華民國戲劇教育協會、中華民國英語戲劇教育協會等組織先後成立，並進行教育戲劇之工作坊、學術研究與活動。目前，我國戲劇教育的情況已漸入佳境，與歐美澳國家所實施之戲劇教學開始接軌，並逐步展開更寬廣、務實的教育措施。

綜觀教育戲劇在歷史上的情形，教育戲劇已成為各國在戲劇教學上的統稱。由於各國在歷史文化與教育體制上的差異，美國著重於戲劇的本質教學，以創作性戲劇為主要教育內涵；英國及大英國協之國家則著重於教育戲劇之統整教學，以教育目標為重；我國則兩者兼顧，除了要能達成學習的統整，也保有藝術形式之本質的學習。教育戲劇之教學發展到十二年國民基本教育的實施，顯然已成為國民中小學教師所需具備的專業基本能力之一了。

第三節　教育戲劇的定義

「教育戲劇」在各國所實施的方式不盡相同，但基本上是由任課老師在課堂內所靈活運用的一種戲劇學習與教學的方法。它不拘泥於任何形式、時間與空間，也不限制人數的多寡，主要在運用戲劇與劇場的要素與技巧於教室內，作課程的教學，稱之為 Drama in Education（簡稱 DIE）。早期推展戲劇應用於教學的教育家們，多強調戲劇在教學上的方法與效用。

從早期芬蕾－強生的《戲劇方法之教學》、庫克出版的《遊戲方法》、史萊德的《兒童戲劇》、布萊恩・威的《以戲劇成長》，也有語言學家柏頓在〈今日教育戲劇的處所：生活、學習與分享經驗〉（The Place of Drama in Education Today Living Learning and Sharing Experience, 1958）的論文及葛京（Philp Coggin）出版的《教育戲劇》（*Drama in Education*, 1956），皆論及戲劇在教學上的應用，但卻未對教育戲劇之內涵有明確的定義。因此在八〇年代以前，大多論著都

將戲劇在課程教學的統稱為「教育性戲劇」（educational drama），亦有稱之為「發展性戲劇」（development drama）、「戲劇課程」（dramatic curriculum）、「學校戲劇」（school drama）、「戲劇教學」（drama teaching）。直到英國紐凱索大學（University of New-castle）講座，桃樂絲・希思考特於一九七〇年與英國 BBC 電視廣播公司，在「公共巴士」（Omnibus）系列節目中，製作了名為《三台織布機等待著》（Three Looms Waiting）的教學影片播出之後，她的戲劇教學理念從而擴展及英美澳加等地。她融合了前人的方法教學實務，被哈格森（John Hodgson）及班漢（Martin Banham）整理編輯在合集之中，稱之為教育戲劇（Drama in Education, DIE）。後來凱文・勃頓將希思考特之教學方法整理之後，出版了《邁向教育戲劇理論》（*Towards a Theory Drama in Education*, 1979）一書，從此對 DIE 一詞有了明確的詮釋。

後續的研究學者隨著教育戲劇教學不斷的研究，DIE 一詞，已在世界各地逐漸有了明晰意義的界定，成了課程戲劇教學的一般性統稱了。因此，隨著教育戲劇在各國的擴展應用與研究，許多重要學者在其論著中便提出了重要的觀點，作了定義上的界定：

一、英國學者方面

㈠凱文・勃頓（Gavin Bolton）認為：

教育戲劇主要是學習者在情感和認知（affective/cognitive）評價上的改變。基於戲劇是作為主觀與客觀的學習所用，相關概念的價值判斷（value judgments）就在其中建立起來 [28]。

28 Bolton, 1979, p. 38.

（二）西西妮・奧尼爾（Cecily O'Neill）認為：

教育戲劇是一種學習模式，透過學生以戲劇中的角色與情況由活動中來判知，可學習探索拓展許多議題、事件與各種關係 [29]。

二、美國學者方面

（一）羅維爾・史瓦瑞爾（Lowell Swortzell）認為：

教育戲劇包括在學校戲劇的一些準備之內，近來則常與非演出的活動有關，如：角色扮演、即興演出、模仿遊戲等。其目標在培養想像力、自我認識與表達、美學上的感覺與生活上的技能 [30]。

（二）馬克・李赫德（Mark Richard）與南茜・史瓦瑞爾（Nancy Swortzell）共同撰文指出：

教育戲劇是由參與者在指導者引導下，以具有結構的即興演出拓展的許多活動（家務、社會、法律、政治、健康與環境的計畫等），參與者藉由不同角色之扮演，彼此自發性的表現自我，以作出選擇之反應。在這過程中，參與者同時是動作中的人物與觀察者，故所強調者，為群體或個人所做之反應與對事件之決定。由於教育戲劇重點在於課堂內之即興演出、角色扮演與模擬，故亦常被稱之為「過程戲劇」（process drama）[31]。

（三）藍妮・麥凱瑟琳（Nellie McCaslin）認為：

教育戲劇是戲劇的方法作為某些課題的教學，用以拓展兒童的認知，以趣味性的活動，使其檢視事實真相，看出隱藏於事實內的真

29 O'Neill, 1982, p. 11.
30 Swortzell, 1990, p. 4.
31 Richard & Swortzell, 1992. The workshops handout.

義。其目的在於認知而非戲劇表演。在過程中或許會形成一齣戲劇，但學習者之態度較之於角色表演更被重視。這種技巧可用以教授任何科目。教師將兒童投入戲劇性的課題之內，使其成為情況中之成員，提供素材，引導學習[32]。

三、澳、加學者方面

㈠澳大利亞戲劇教育學家邁可・費茲爾雷德（Michael Fizgerald）認為：

教育戲劇，較之於以表演為基礎的活動，則是一種研習實作（workshop），其內容廣泛地取材於兒童劇場。它讓參與者透過動作與在其他參加的同伴中，發現自我，來解決所遭遇的問題。其中所強調的是讓所有成員在經驗與活動之中以實作中來學習（learning）。儘管教育戲劇運用了許多劇場技巧，但它缺少像教育劇場（TIE）中所最需的演員與觀眾之關係的這項要素[33]。

㈡加拿大多倫多大學教授戴維・布思（David Booth）指出：

教育戲劇之戲劇係指經驗、活動的學習。兒童在「親身經歷」的戲劇中，以一種制約的扮演為基礎的學習模式，拓展並表達他們的思想、價值觀與感覺[34]。

從上述各專家對教育戲劇發展至今之探討，可歸納出一個完整而明確的結論，即：

教育戲劇是運用戲劇與劇場的技巧，從事於學校課堂的教學方法，

32 McCaslin, 1984, p. 14.

33 Fizgerald, 1990, p. 4.

34 Booth, 1984, p. 3. Booth 為加拿大教育部公布之「中小學戲劇教學」主編。

它是以人性自然法則、自發性的群體及外在接觸，在指導者有計畫與架構之教學策略引導下，以創作性戲劇、即興演出、角色扮演、觀察、模仿、遊戲等方式進行，讓參與者在彼此互動關係中，能充分地發揮想像，表達思想，由實作中學習，以期使學習者獲得美感經驗，增進智能與生活技能。

因此，教育戲劇就教師的教學至少含括了戲劇本質的學科教學與將戲劇作為媒介來統整其他學科教學的兩個主要面向，基本上是以教育為主要目標，以期使學習能獲應有的知識與能力。

第四節　教育戲劇的基本教育概念

從多位學者的理論與對教育戲劇的界定，可知，教育戲劇是來自「做中學」的概念，尤其是在戲劇性的教學部分。所謂戲劇性是指事件發展的可能性，這種可能性是在教師的引導之下，讓學生去發展與探索，隨著年齡與認知的成長有其不同的屬性與內容。所以，在教學上必須依年齡及心智發展的程度，採逐步漸進的方式進行。

以戲劇和某些劇場的技巧方式從事於某些課程的教學，從其意義與實施的情況可以歸納出，它的基本教育概念是來自於：實作性的階段教學、戲劇素材的教育性、自然漸進的學習發展、建構式學習的情境教學。因此，教育戲劇其在形式、方法、目標等，亦有其教育特性，茲將此教育戲劇的基本教育概念在其特性上敘述如下：

一、教育戲劇是實作性的階段教學

實作的戲劇性教學概念與運用是來自於盧梭的教育觀點：「教育要考慮成人的歸成人，兒童的就歸兒童這個觀念」，就是「做中學」與「戲劇性的實作來學習」。教育戲劇就是秉持這個理念，採取活潑的教育方式，以引導性的實作為主。

教育戲劇初步的階段是在練習、發聲、角色性格塑造、運用感官知覺等，使學生具有如何放鬆、信任他人、專心注意的能力。然後，再進一步，以少量的資料，即興創作、編排一段故事或一段戲劇的發展，然後再作彼此的呈現，共同參與討論、探索、欣賞與學習。因此，基本上教育戲劇不是以演出為取向的。英國戲劇教育學家彼得·史萊德認為：「以演出為主的戲劇，會使兒童在學習認識自己方面漠不關心，反而只想到如何去取悅觀眾[35]。」因為刻意安排的表演場，反而使兒童失去了體驗戲劇真正意義的機會，教育戲劇是在實作中培養對人、事、物的理解與認知。隨著年齡成長，其施教的方式內容是以心理適應與成長為考量，由階段實作的過程中，以計畫、設計的教學策略進行施教。

二、教育戲劇是心理認知模擬的學習

　　教育戲劇所採用的素材，主要是在模擬人生中所遭遇到的各種狀況。戲劇是人生的縮影，學習者在戲劇的活動中，模仿其動作過程，藉由實際參與的體驗或見識，發展對各種人生境遇的認知。所得到的感想與理解到的知識，都可以供自己在實際生活中參考應用。

　　戲劇教育學者，羅勃·藍迪（Robert J. Landy）認為：

> 在人類歷史發展的過程中，戲劇是一種自然的學習方法。它所組成的要素，如：模仿、想像、扮演、分析與解釋等，都是在學習語言、動作，其社會行為上最有價值的素材[36]。

　　戲劇情況的模擬，能讓學習者練習語言表達得準確，動作與行為更為適切正確，其重點是在於戲劇重塑的特性。戲劇提供了似真的想像環境，人物角色是假設的，戲劇進行中所有的問答、分析、解釋與

35 Landy, 1986, p. 5.
36 Landy, 1982, p. 79-80.

評論也是建立在假設情境的基礎上。這種將所有的事件幾乎都建立在假設的原則下，來模擬學習的方式，是一種自然、自在、安全且沒有現實與心理壓力的學習模式。

三、教育戲劇是自然漸進的社會性學習

教育戲劇是按一個人的成長過程配合其發展，逐步結合環境、生理與心理等條件的學習模式，教育戲劇提供了專注（concentration）、想像（imagination）、外表自我（physical self）、語言表達（speech）、情緒（emotion）、智能（intellect）的學習。由內而外來達到人格與知識成長的目的。英國戲劇教育理論家布萊恩・威就人類學習的發展提出說明[37]：

人的發展在第一個階段是由內開始，獨自認知發掘自我；第二階段就進而認知環境與周遭的人；第三階段在認識環境與結合個人之感知而成長；到最後階段則是自我需要地追求內在與外在的發展來豐富自己。每一階段之發展都包括了所有的內在階段。教育戲劇能夠在這種自然發展的階段過程，經由自己、自己與他人及自己與環境的互動關係中，提供了七項教育：

㈠專注：對單一或一組環境、事件，注意能力集中的程度，使個人作持恆延續的學習。

㈡感知：以聽、視、嗅、味、觸五覺之運用，由自己為中心出發與外在接觸與互動。

㈢想像：解除外在限制的創造性思考，開創未來的無限空間，並追求目標的實現。

㈣外表自我：熟悉自我，並能控制自我的外在表現，使自己更能夠適應環境與他人共處。

㈤語言表達：說話及表達能力之表現，使自己與外在關係能夠更

37 參：Way, 1967, p. 10-27.

明確地溝通交流。

㈥情緒：發現釋放與控制自我之情感，以求得身心平衡的發展與
適應心理與社會的需要。

㈦智能：認知與理解能力的提升，學習記憶、明確自我概念用於
生活，開創獨立之自我。

　　戲劇的學習很明顯地可以看到，它結合個人的心智、生理等條件
的成熟階段，循著自發性、開放性與成長性漸進地學習，其目的是在
培養一個真正的人。因此，教育戲劇是有關想像與對外在反應予以結
合的一種學習；是透過自發性的情緒，以感知、智能擴大認知，促進
理解，並豐富個人的經驗。

四、教育戲劇是情境的學習

　　教育戲劇的學習是讓學生置身於某一個情境中，來經歷瞭解其中
「人」的世界。教學情境的建立使學習者能透過各種不同環境的概
念，不斷地互動、溝通、協調、探索來瞭解其中的意義與價值。

　　由於情境式的學習能有效地協助學生在情境中觀察、參與、思
考、發現和發展來解決問題。英國戲劇教育學者西西妮・奧尼爾與亞
倫・蘭伯特（Alan Lanbert）所著《戲劇結構》（*Drama Structure*,
1982）一書中指出：「實施教育戲劇的重要條件就是要創造與反映出
一個能使學生信以為真的世界，使其在情境中瞭解自我與真相[38]。」
這說明了教育戲劇是一種由學生以想像的情況與角色，透過行動來認
知的學習。

　　教師塑造的教學情境是學生主動深入問題、事件、情況的動力與
基本條件。如說故事、詢問提出證據等，都是教師可採用的有力步
驟，能有效地引起學習動機。因此教育戲劇須提供一個似真的戲劇情

38 O'Neill & Lambert, 1987, p. 11.





明確地溝通交流。

㈥情緒：發現釋放與控制自我之情感，以求得身心平衡的發展與適應心理與社會的需要。

㈦智能：認知與理解能力的提升，學習記憶、明確自我概念用於生活，開創獨立之自我。



境，能讓學生自然地在想像的空間和情況中，以動作、扮演、對話等表達方式，反應其生活的經驗感受、認知，學習相關的知識與智能、肢體、情緒的適宜表現。

五、教育戲劇是以程序為中心的學習

　　教育戲劇是以戲劇方法來達到教育的目的。學生在學習戲劇技能的表現與戲劇演出的效果，往往不是課程的主要能力指標。在戲劇表演的能力上只需具備表達、溝通的能力，即可透過實作的過程，學習戲劇的表現與課程內容。因此，教育戲劇教師之教學策略，與其課堂上所執行之教學程序，才是學生學習的中心。

　　教育戲劇在任何指導學生學習的教學策略中，皆應包括其自身階段成長的特性，包括：想像、拓展、實作、溝通，並反應出觀點、概念與感覺。以課堂程序為中心的學習，才能讓學生有組織各種資訊的機會，表達自己在思考的內容，把想像與經驗融入戲劇之中。如此才能讓兒童置身於發展中的「這裡與現在」的情境中，來處理虛構的情況與問題，以擴展他們的認知層面[39]。可見教師的課程計畫與執行是教育戲劇教學的主軸。

　　教師所應把握真正戲劇教學的本質是在於：如何能藉戲劇的技巧引導學生進入學習的情況，再由情境中的人物、立場問題來發展，讓學生能從不同的角度、態度與觀點去處理其情況。最後再將學生導引到對教學內容的認知、理解與心理的平衡。

六、教育戲劇是建構式的教學

　　教育戲劇以學習者為中心的建構式教學方式，主要是依據瑞士心理學家皮亞傑（Jean Piaget, 1886-1980）的認知發展觀點。教育戲劇的建構模式是依兒童年齡成長的思考能力，尊重學生的獨特認知體系，

39 Booth, 1984, p. 3.

以其社會語言的溝通來建立的教學結構。教師的身分必須以多樣化的角色來引導，構建出課程的學習情況，與學生就教學內容、討論、接受意見，遵守共同的規範，發展主題至完成學習過程。倡導教師入戲（teacher-in-role）教學法的英國戲劇教育家希思考特，就戲劇的特性指出：「在戲劇中，因人們皆進入了情況與事件之中，共同去探究原因，並追尋其中的問題。隨著程序的進展到最後結束時，學習者同時也理解了一切 40。」戲劇教育學者尼爾蘭茲（Jonothan Neelands）更強調這種學習是一種「合約」關係，師生皆須有共識，包括：過程、態度、反應、計畫、時間、評量等 41。雖然這種契約是隱含於教學中，但由此可知，教育戲劇雖由教師領導，但在事實上卻是以學習為重心的建構式學習。

從以上所述的教育觀點來看，教育戲劇是一種教學上的應用戲劇。不是訓練，不是表演娛人，而是教與學之間的新關係。教師與學生才是教育戲劇的中心，兩者將身、心、體、智融入想像的情況中，來進行的一種教學模式。

教育戲劇是以戲劇活動引導學生參與教學內容的整體歷程。在教學的策略與結構上，是以學習者為中心的建構式教學，方法的運用是配合著學生心智與學齡的成長，由簡入繁逐步引導發展學習，每個人的學習認知均須由個人出發，融入團體，共同表現與學習。在此循序漸進的教學體系的教學之下，個體的智能、技能得以發揮，在團體中的定位、職責亦得以充分認知，對整體與個人教育目標之完成有相當大的助益。

40 Heathcote, 1982, p. 115.
41 Neelands, 1984, p. 27-28.

第五節　教育戲劇的教學功能

　　鑑於教育戲劇的教學性質與教育的基本概念，教育戲劇是讓學習者在實驗性的活動中進行學習，是透過戲劇去拓展情況，表達他自己的想法，並在其中獲得價值的判斷。在師生群體互動的關係中，顯然，教育戲劇的功能是整體的，從學科的學習到人格的養成都有直接的效益，在師生群體互動的關係中，所建立的自然學習環境，其顯見的諸項功能如下：

一、活潑愉快有學習意義的教學

　　戲劇是能夠讓人感到愉快的一個過程。教育戲劇的過程自然是愉快的。學習的素材可提供學習者豐富的創作空間，以及具有評論性質審美價值。參與者可將自身的感受情緒釋放出來，也可以把自己的想法認知表達出來。學習中兒童均有很大的表達空間，而這種表達的內容透過戲劇的表現，會產生愉快的經驗，對學生的參與意願有相當的助益。

　　此外，戲劇性遊戲與張力能引起學習者的興趣與注意。學校可將許多學科的教學，融入應用於戲劇的結構或遊戲中，讓學習者以角色扮演親身經歷，即興演練，如此可使得講解的內容配合活動的進行，自發性的組合發展，啟迪主動的學習，使學生在趣味的參與中樂於表現。

　　教育戲劇以戲劇作為媒介，達到趣味化的效果，可以使任何領域的課程，如：語文、社會、自然科學、健康與衛生等等，皆融入戲劇的素材，使其學習的過程更具有趣味性。進而使學生啟發主動學習的精神，樂於參與活動，在彼此共同的學習中，產生學習的興趣。

　　儘管戲劇的學習有樂趣，但樂趣本身並不是學習的目標。透過樂趣，可以提高學生的學習意願，進而使學習內容本身，能夠產生具體和實際的印像，長期留在記憶之中。就學習來說，讓學生有更完整的

教學，其中必須有知識的內容，教師的教法與個人的認知。因此，教育戲劇的學習，可讓學習者得到更完整具體的實際概念，而使學習的內容更具有實質的意義。對學習的意願提升大有助益。

二、增進溝通與表達的技能

在戲劇的過程中，一定有語言與非語言表達的部分，不管任何表達方式，都會與他人產生相當的關聯性，而這種關聯性的認知與理解，可幫助自己瞭解自己的表達是否恰當，是否達到正確溝通的目的，戲劇的目的可以幫助自己、注意自己溝通、表達與理解的能力。

在戲劇教學的情況中，新的狀況不斷地轉變出現。針對不同的情況、事件或內容，每位學習者皆須適時地表現出應有的反應。因此，每位學生的敘述或表現內容是否能被他人瞭解與接受便十分重要。表達溝通的方式在戲劇中，除了各種角色的適切立場表達，往往還需要與他人共同合作，這種合作的關係包括：各種人物事件的安排、表現方式、姿態、語氣、效果等。教育戲劇的教學法對學生是否能適宜的表達與溝通，提供了很重要親身經歷的學習模式。

三、促進個人行為與人際關係

戲劇是社會性的活動，在戲劇情況中，學習者在動作、語言上，均可以表達自己的經驗。人人都可有提供意見，建立群體的意識，與他人合作、討論與接受分享的權利。戲劇所表達的一種共識，是一種養成美感形式的自然學習流程。無論戲劇的學習是否有完整的故事，透過戲劇性的呈現，對於人性及社會都更進一步認知與應用。

學習者在戲劇的情況中，因扮演角色不同，每個人的立場便有差異。在彼此互動關係中包括：角色互換、不同角色之扮演、不同時代背景環境等，都使學生能認知角色之間的行為差異，得到新的認識，表現出應有的作為，並妥善處理人際之間的各項事務關係，也很快地可以應用於日常生活中，樂於協助他人。這種學習往往與其生活經驗

背景有密切關係，可增進社交往來的人際關係。

四、培養想像能力，建立自我概念

想像是人們與生俱來的一種天賦能力，與生活中的各項事物都息息相關，如：家庭、環境、休閒、友誼，以及對外界的一切感知等等。教育戲劇是以教育的立場，幫助學習者發揮想像力去面對所需學習的各種事物，從想像外在的因素或他人環境立場，到結合自己的處境；同時在解決問題的過程，從計畫、組織、以動作語言的練習，學習到各種不同價值觀的判斷⋯⋯等等。

教師在課程進行中的戲劇情況內，往往會呈現遭遇的困境與問題。其中應有的態度、立場於解決的方式，不同的問題、不同的人，往往會面臨不同的思考。如何在困境當中尋找出解決的方式？在什麼樣的情境當中，給予最好最適切的解決方式？每個人及每個團體都有其不同的考量。

教師在戲劇假設的情境中，幫助學習者發揮想像力去面對所需學習的各種事物，從想像外在的因素、他人環境立場，到結合自己的處境來表現。可幫助學生建立不同的概念，及自我的價值觀。讓學生經由這樣的過程，去思考、實驗，以解決和尋求最佳的途徑面對這些問題。在所產生新的自我概念中，發現自我，對自己的創作決定和作為產生信心，對自我解決問題的能力有更進一層的肯定，使學習者更具開拓精神，建立起積極的人生觀。

五、建立社會認知、養成合群的美德

教育戲劇在使學習者自發性的演出，其動作與語言均不自覺地會反應出自我的經驗，認知與環境背景等要素。透過戲劇性的表演形式，可呈現出自身在真實社會中的許多現象。不論戲劇的發展是否有完整的故事和結局，學習者對人性的內涵與社會的現象都會有進一步認知，同時因教育戲劇屬社會性的活動，人人均能提供意見，參與實

作，可建立一種群體意識。使參與者自然而然地對群體產生責任心與榮譽感，分享彼此理念，達成共識，乃至尊重與服從團體意見，是養成合群美德的自然學習流程。

六、增進語言學習與表達能力

戲劇中的語言資源運用與學習，可謂取之不盡，不同的角色與情境，其思考與表達皆含括了無限的變化。語言表達的方式在對話、旁白、獨白、自言自語的外在與內在因素亦十分微妙。

在戲劇中，每位演員在戲劇情境中，都希望自己的語言表達能夠很清晰明確地傳達給對方，因此在音量、節奏、音調，與其敘述內容是否能夠被瞭解、接受或適合說話者的身分，顯得十分重要。不同的人使用不同的語言模式，在故事的情境中，亦有不同的文學表現。因此，不論從語言的人物表達方面，或文學的文體表達上，戲劇都可以透過直接的自身經驗來學習文學語言的部分。藉由創作與複演的練習，在情境中互動反應與發展，將象徵性的符號變成有意義的、具體表達與演繹的環境。如此，將使語言的文體學習產生更加具體化的意義。

就語言學習而言，在戲劇演出中，教育戲劇提供了不同的機會，使學習者親身經歷不同角色適當的口語表達，傾聽他人表述，自我敘述朗讀或背誦一般文學語言之內容，可讓學習者在教師引導的各種不同情況中聽、讀、說、寫，讓學習的情況情境更具體，而有助於語言的記憶。學習者因此所留下的深刻印象，將在以後真實環境的應用中，能夠有更明確與適宜的表達。

七、提供獨立思考判斷與自我制約的學習

儘管戲劇是一種群體活動，但各個份子都有其獨自的地位與影響。在戲劇中，面對所遭遇的情況時，每個角色都貢獻其個人之思想與決斷，以便掌握住正確的概念。

教育戲劇多以小組為單位，人人皆有擔任領導者和提供意見者的機會，學習著本身能自主地考量判斷各種因素，作出決定，以培養獨立思考與判斷等能力。若個人意見受到批評、否定或某部分被採納，也多在團體和小組的討論與詢問中完成。學習者在團體中，能勇於提供自己的意見與判斷，也學習到如何約制自我，接受他人意見，服從團體決擇的雅量。

八、促進邏輯概念的發展能力

　　在戲劇的活動中，非常重要的部分是發展情節的因果關係，由於因果關係的發展，必須使得行動與作為有其必然的因素與結果，那麼這種因果關係的推展，可以讓兒童們建立邏輯的概念。任何事務在綜合的諸種情緒、道德、責任與社會關係之後，那麼其發展的因果關係為何？這種邏輯思考的發展是「教育戲劇」中非常重要的一環，也是在教師領導的規範中，可以幫助學生成長的重要部分。

九、舒緩情緒，促進心理健康

　　教育戲劇提供了一個時空，供學習者以創作性、評論性的方式，去感受各種不同人物情緒，並做出所需的反應。在教育戲劇中，活動的模式是，教師將提供各種現象與線索，並引導發展情況；在戲劇的情境中所用的基本素材，可來自於教材及教師所提供的各種情況與條件，讓學生以想像力去演練、討論與探索。在思考、交流之中，可促成學生對人生洞察力的養成，認知自我與群我關係。在特殊教育上，透過所扮演角色的性格與感受，體驗不同的成功與失敗，去體驗、體察、討論，可將自身的心理感受，如憤怒、恐懼、焦慮、無奈、厭惡、妒嫉等等情緒釋放出來，有矯正治療的效果。同時教師可適時輔導，抒解學習者之壓力，解決其困難，使其獲得健康、正確的因應之道，以達到身心平衡的目的。

十、學習與欣賞戲劇藝術

在教育戲劇的過程中，學習者都必須經歷戲劇中的各大要素，情節、性格、思想、場面與音韻等要素。學習者由此過程中，從欣賞他人到瞭解戲劇。雖然在教室的戲劇之中，並沒有華麗的燈光與佈景音效，但是學習者夠透過想像來嘗試劇場的場景氣氛，並可以製作簡單的音效、道具、象徵性的佈景等等。所獲得的學習功效，事實上並不低於劇場的功能。戲劇教育本身所要建立的是使學習者產生一種「信以為真」（make-believe）的功效。在教師的指導與學生彼此之間所製作的簡易音效與道具、象徵性情況，學生所見、所聽，以及所認知的一切，在效果上均同樣地引人入勝。學生自然可以領略到戲劇的創作樂趣，培養藝術的審美能力。

十一、促進同儕與師生之間的瞭解與情誼

在戲劇的活動中，由於彼此的經驗、情感、認知等等的分享，同學與同學之間，及同學及老師之間，就彼此的生活經驗、認知等等更為瞭解。由於活動的互動必須彼此建立合作的關係，所以往往透過教育戲劇的活動，使彼此之間更進一步的瞭解。從這種教學中可以發現，經過一段時間後，彼此之間的情誼日益密切，在學校的教學中往往可以發現教師的角色，事實上不僅只作之師、作之親，還可作之友。因此，戲劇教學對彼此之間情誼的建立，將有助於師生之間的溝通，更有助於學生的學習意願。

十二、積極樂觀建立新的學習認知

不論是任何形式的戲劇，皆在經歷一個「人」在生命中的某種過程。戲劇中人物的成功或失敗皆提供了學習者應用與人生的一項參考指標。教師運用在任何科目的教學時，皆能以同理心，從各個不同人物和立場出發，去經歷各種情況，使整個學習在演繹發展的過程中，

有不同多層次的思考與感知。

　　教育戲劇能讓學習者從多重的立場與觀點去審視問題，每個人的經驗都必須與他人產生互動的關係。因此，戲劇就成為個人與他人、與外在世界及知識連接的橋樑。透過戲劇的過程，可瞭解多樣文化、生活與表達的背景。由於這種互動的關係，透過與他人溝通與探討的過程，能瞭解他人的經驗與表達的模式，因此，從而建立互動學習的概念，得到了新的認知，使參與者可從其中發展出對自我的瞭解，提高對事物的認知，強化自我因應的能力，從而產生積極樂觀努力的信心。如此，將使任何一種學習都具有多元的探討。就學習而言，效果更為完整而周延，其印象也必更具體。作為自己生活與學習上，「實踐與應用」是一種很好的參考模式。

　　從上述教育戲劇學習功能的說明，教育戲劇的實施，其功能的發揮與教師的引導、專業知識、能力等都有密切的關係。它往往需要有完整的課程計畫，結合學習者學習的主題內容、特定環境與情況才能充分的運用。所以除了一般學科上的教育功能外，教育戲劇對特殊的學習，者如：心智障礙、生理殘障、老人、臨時團體，社區人士等，亦能提供人人同等的表現機會與實作環境。瞭解教育戲劇，且能夠運用教育戲劇專業的教師，能很快地建立起師生間與學生間互信的戲劇教學氣氛，使各個學習者和參與者充滿信心，樂於參與活動，勤於研習並樂於表現。

結語

　　戲劇在國民中小學階段的學習是世界教育潮流的趨勢。我國民教育體系納入了戲劇教學，不但能夠帶給學生在人格上的成長，而且還能幫助兒童在各種科目上的學習。教育戲劇含括了戲劇本質的教學與統整其他學科的教學，主要的目的是在運用戲劇的模式促進學生的學

習，它是教師們應該具備的專業素養，也是非常重要的部分。

「國民教育九年一貫課程總綱綱要」中，國民教育階段課程目標
是：

> 國民中小學課程應以生活為中心，配合學生身心能力發展歷程；
> 尊重個性發展，激發個人潛能；涵育民主素養，尊重多元文化價
> 值；培養科學知能，適應現代生活需要[42]。

教育戲劇的教學功能可實現目前教育政策的目標，深具教育上有
利的媒介功能。

戲劇史學家奧斯卡·布魯凱特（Oscar G. Brockett）說：

> 教育應該是協助學生捨棄享樂與物質的目的，來發揮他們的潛能，
> 而戲劇正具備了人類力量的最大潛能，不僅可以作為課程的要素，
> 達到人性的目標，並且很明確的，它是一個強而有力的媒介[43]。

教育戲劇是由老師在教學的環境教學方法的應用，來幫助學生自
然、自發性的學習。它是以學生為主體的學習，讓學生能充分地發揮
自己的想像力、創造力與團體默契，與外界來接觸，真正地由實作中
獲取知識，增進智能，這是一種非常有效的教育方式。

加拿大教育學者戴維·布思對戲劇教育作了一個很好的說明：

> 戲劇是一種很好的藝術形式，透過它兒童們可發展認知，增進思
> 斷，拓展情緒的認知，促進他們的互動能力，而且戲劇是一種學
> 習的方式，而這種方式是一種有正面助益、完整又愉快的學習方
> 式[44]。

國內教育學者呂燕卿教授也特別強調：「藝術教育是要能夠讓老

42 教育部，1998，頁 2。
43 Brockett, 1985, p. 5.
44 Booth, 1984, p. 5.

師們在教室裡去實踐，才具有實質上的意義[45]。」因此，我們可以知道，教師在教育戲劇的實施，是有賴於教師們落實在課堂內的教學。教育戲劇是從人性化的角度來達到教育的目標，對學生的學習有非常大的影響。對學生社會化、心智、情緒與道德能力都有強而有效的提升作用。教育戲劇的教學法若能推廣施行於國民中小學，並作為師資培育與進修的課程，讓老師們也能夠具備這種教學能力，未來學生的學習將會更為有趣，效果上也將更為顯著。

45 呂燕卿教授為九年一貫「藝術與人文」學習領域，教育部課程綱要研修小組召集人，一九九九年在課程綱要的公聽會中作此表述，她強調回歸教育本質正常教學的重要性。

第二章

教育戲劇主要理論的前期發展

　　教育戲劇發展前期為理論與實證的發展期，是指從戲劇運用教學
理論的展開起，至教育界的肯定並接受它運用於教學上的風潮止。這
期間，教育戲劇在教學上的工作與研究不斷擴大，才導致其功能之肯
定，使各國紛紛將戲劇之教學納入學校體制內的教學科目之中。教育
戲劇的先驅者奠定了重要的理論基礎，貢獻十分重要。

　　首先將戲劇作為教化之媒介或工具，並應用於學校教學的理論與
推動者，是始於十八世紀的法國浪漫主義文學大師，吉安－賈奎斯・
盧梭（Jean-Jacques Rousseau, 1712-1778）。他在《愛彌兒》（*Emile*,
1772）一文中，提及「由實作中學習」（learning by doing）與「藉戲
劇實作來學習」（learning by dramatic doing）兩個概念，將成人與兒
童的戲劇教育做了明顯的區隔，因而開啟了學校戲劇教育之門[1]。

　　隨著盧梭的理念發展，在美國，杜威（John Dewey, 1859-1952）
於一八九六年在芝加哥大學實驗學校亦曾作戲劇實驗教學，並獲十分
肯定的成效。在奧地利，法蘭茲・西哲克（Franz Cizek）於一八九八
年，在維也納也應用戲劇於藝術學校（School of Applied Art），開啟
了自由課程的戲劇教學。然而完整的第一本戲劇教學法，則是一九一
一年，由英國教師哈麗特・芬蕾－強生（Harriet Finlay-Johnson）所著
的《戲劇方法之教學》（*Dramatic Method of Teaching*），書中說明了
她在薩克斯郡（Sussex）小學，以戲劇方法應用於鄉間文學的教學。
後來，以強調戲劇性實作為主的學習理論，則見於一九一七年，卡德
威爾・庫克（Henry Caldwell Cook）所著的《遊戲方法》（*The Play
Way*）。他將其所任教於劍橋（Cambridge）泊斯學校（Perse School）

1　Courtney, 1989, p. 20.

應用的戲劇語言教學及藝術課程上之戲劇經驗予以介紹，導致英國教師們在教學應用上的風潮。

　　在美國因受杜威教育思想影響，有伊利諾州伊溫斯頓（Evanston）小學教師溫妮佛列德‧瓦德（Winifred Ward），於一九三〇年出版了《創作性戲劇技術》（*Creative Dramatics*），成為美國的戲劇基礎教材。小學的教師們多用她的「說故事」（storytelling）、「兒童創作性戲劇扮演」（children's creative playmaking）與「兒童劇場」（children's theatre）等戲劇教學法作為學校課程教學。後續的學者，葛雷汀妮‧布萊因‧錫克斯（Geraldine Brain Siks）《創作性戲劇給予兒童的一種藝術》（*Creative Drama: An Art for Children*, 1965）、《戲劇伴隨兒童》（*Drama with Children*, 1977），藍妮‧麥凱瑟琳（Nellie McCasline）所著的《創作性戲劇於教室》（*Creative Drama in the Classroom*, 1968）、《兒童與戲劇》（*Children and Drama*, 1981）等，均提供了美國戲劇教育的主流理論。因此，在美國所論及之教育戲劇（DIE）是指創作性戲劇（creative drama）為主的教學，亦促使美國戲劇教育在其國家課程中，成為單科戲劇教學的主要理論背景因素。有關於美國創作性戲劇教育及其方法應用，作者另有專著《創作性戲劇教學原理與實作》（2003）詳述，在此不作論述。

　　就英國教育戲劇在教學上的應用理論與實作（praxis）及其影響之發展作探討：哈麗特‧芬蕾—強生及卡德威爾‧庫克的理論受到心理分析學派，尤其是「後佛洛伊德」學派（Post-Freudian）心理學家肯定，認為「內在世界創意的概念，有助於教育的進步」，終於使戲劇進入英國教育政策的法定程序。一九三一年英國教育公報公布戲劇教育在：自我意識（self-consciousness）及感知成長（the development of perception and feeling）的必要性[2]。從此，戲劇教學成為學校的課程，其性質則類似治療過程，在促進兒童審美與人格成長需要，但也

2　Board of Education, 1931, p. 76.

因戲劇教學使兒童在英語學習上進步更具成效[3]。

　　一九四四年，英國教育法案將國民教育提高至十五歲。戲劇教育家彼得・史萊德於一九四八年被任命為首位戲劇顧問，成為英國新政策的制定者。一九五四年，史萊德出版了《兒童戲劇》（Child Drama），其戲劇教育思想影響深遠，使戲劇教育政策的重點調整為對社會環境的學習。

　　一九六七年，布萊恩・威（Brain Way）出版《透過戲劇成長》（Development Through Drama），承續彼得・史萊德的觀點，強調學校的戲劇教學方法應著重於人格的養成，引起世界教育界對戲劇教育功效與應用方法有更明確的認知與肯定。

　　英國教育戲劇發展至此，已受到許多國家教育界普遍地接受，因此奠定了教育戲劇在學校應用與發展的基礎。本章將針對其理論在開展的前期階段，如何建立起學校的各種教學活動的論述趨勢作歸納與解析。

第一節　戲劇性的實作學習——盧梭

　　教育戲劇起始的概念是肇基於法國文學家盧梭。他是浪漫主義文學大師，承襲了浪漫主義的主觀道德「人性本善」的觀念及漸進式教育運動（progressive education movement）的戲劇教育思想。主要見於其所著之《愛彌兒》，及〈政治與藝術：致艾倫伯特有關劇場的信〉（Politics and Arts: The Letter to M'd: Alembert on the Theatre）的論述[4]，其論述內容之重點如下：

3　Hornbrook, 1985, p. 8.
4　Bloom Trans., 1960, p. 4.

一、「遊戲」（play）是兒童教學的本質

盧梭認為「真實」是屬於一種自然、情感與自發性的表現，應鼓勵這種本能的學習，所以兒童時期應該從此做起，他指出：

> 愛護童年，要增加其為遊戲、愉悅、快樂的天賦……就是必須考慮成人的就歸成人，兒童的歸兒童……在成為成人之前，兒童的本性就是要作一個兒童。如果我們背離了這個的法則，將明確的會得到生澀與無味的結果，就會往負面的方向發展。兒童時期有其適合自身看（seeing）與感覺（feeling）的方式，改變這種本性是天下最不合理的事情[5]。

由於這種觀念使盧梭肯定「遊戲」就是自然本質的學習，他認為工作與遊戲對兒童而言並無差異，兒童會熱誠而自在地投入某事物當中，並表現其內心的意願及知識的範圍。因此，對兒童的教學應以最適合兒童的方式來進行為最適宜。

二、遊戲是一種「意識」（consciousness）的表現

盧梭認為：透過某一種角色呈現，一方面可隱藏自己的意識，而另一方面又可滿足自己的英雄人格（the heroic personality）。所以，遊戲可以使人盡情地表現自己，而且能夠產生一種安全的感覺。從此，更能無慮地表現出自己的意志。盧梭以非常害羞的人作為比喻：

> 把自己隱藏在適合自己的角色之中。如果我的角色被呈現，誰也不知道我的真正價值（worth）所在。同時，因自然本質中的自由意志（freedom），會讓人產生一種勇於表達的感覺，這種感覺形成

5　Foxley Trans., 1917, p. 40.

的情感（passion）會轉化為美的感受，然後去作人為的表現[6]。

　　因此，在遊戲中，不論表現的情況如何，盧梭認為都會產生一種「本能」，這種本能將自己創作成某一個「人」。即使所創作的人物未必會與某人完全一樣，或自己也確信，不會創作出某一個已經存在的人。但這些均不再重要，因為即使我自知遊戲扮演中的表現不是這麼完好，至少我自認：「我的表現是與眾不同的。」所以，在遊戲過程之中，透過角色作呈現，有假設（as if）與自我認知（autonomy of consciousness）的意識含括於其中。這正是學習動力的重要泉源，兒童會因此而樂於參與遊戲的活動，有意識地表現出自我，並從中自然學習生活上的技能。

三、戲劇是全體參與的活動

　　盧梭對法國琴尼法市（The City of Geneva）興建劇場，以提升人們生活品質或提升道德，不以為然。他認為：

> 演員的表演之所以能夠表現出令人信服的「真實本性」（the authen-tic voice of conscience），主因是在於，演員能有意區隔自己的真實面目，而以另一個假裝的自我或置身於另一個人物中來取代自我。因此，這種為少數人所建立的封閉式娛樂，應開放為一種能給大眾交流參與的活動。亦就是應該讓每位觀眾也都能讓自己成為一位參與娛樂的人，使觀眾自己也成為演員。如此，將可使每一個人皆能讓自己相互地去「看與愛」（see and love）[7]。

　　從盧梭的觀點看，戲劇讓人學習認知真實，不是在舞台上，而是在於演員與演員及演員與觀眾兩者共同互動的關係中。對知識的界定則是從真實感覺（real feeling）的觀點出發，藉由每一個人的觀感互

6　Foxley Trans., 1917, p. 42.
7　Foxley Trans., 1917, pp. 4-5.

教育戲劇理論與發展

✽

40

動，來達到認知的目的。這種概念結合了浪漫主義的思想，使戲劇的教育思想風靡一時。就學校戲劇教學「藉戲劇實作來學習」的概念，產生了以下幾項重要的思考方向：

第一、以參與者為學習中心的教育概念。

第二、遊戲扮演的實作學習是最適合於兒童的學習，亦能滿足兒童本能的心理需求。

第三、表演課程是以人為本學習的一種教育。

盧梭的觀點使戲劇實作與教育概念連結的基礎理論從此建立起來。

第二節　課程主題戲劇化的教學
——哈麗特‧芬蕾－強生

哈麗特‧芬蕾－強生（Harriet Finlay-Johnson, 1871-1956）曾擔任過薩克斯郡鄉間桑蒲亭小學（Little Sompting School）的教學組長（Head Teacher）有十四年（1897-1910）之久，退休之後，出版了她在教學中所曾運用的《戲劇方法之教學》（*Dramatic Method of Teaching*, 1911）。這本書使她被認為是記載中第一位以戲劇活動在教室內進行教學的教師[8]。

引發芬蕾－強生在教室內進行戲劇教學活動的主要原因，是緣於奧地利維也納應用藝術學校的一位藝術教師法蘭茲‧西哲克（Franz Cizek），於一八九八年展示其課堂中無干擾、無修正的學生作品，以顯示並重視這種每人皆有的無意識藝術（the unconscious art）能力[9]。以及另一位幼稚園教師維斯爾斯（H. L. Withers），在一九○一年於福貝爾社區（Froe-bel Society）為幼兒們所作的一種有關「生命的扮

8　Bolton, 1999, p. 5.
9　Hornbrook, 1989, p. 7.

演遊戲」（biological play）、「動作遊戲」（action-play），信以為真的遊戲教學所影響。在當時，芬蕾－強生結合了漸進式教學之概念，將兒童遊戲中「信以為真」的天性，融入到小學的實際課程教學之中。其基礎理論歸納有以下幾點：

一、漸進式的戲劇教學，應從遊戲導引探索知識的興趣

戲劇教學不像一般語文課直接作表演或背誦，也不是由教師或成人寫好劇本，依樣讓學生扮演，而應從遊戲導入或引發好奇心的本性，作深入的學習。她指出：

> 我們為何不繼續將幼稚園的戲劇遊戲（games）原則，應用到小學裡大孩子們（older scholars）的學習中？我就是如此去做，但不同的是：不是從老師開始或主導遊戲，我所要求的是——必須是屬於兒童自己的遊戲[10]。

芬蕾－強生將漸進式的教學視為自發性的一種學習，不僅是幼稚園的唱遊而已，而是將之擴大到遊戲扮演，以動作之模仿，並將語言表現置於其中。

她的作法是將學生安排了角色後，首先作簡單反覆的韻律與遊戲練習，然後作故事介紹，再讓學生自己去發展更多的內容，以經歷一個知識學習的過程。通常所用教材多是簡易的童話、歌謠或故事，所以，兒童多能將它戲劇化地發展並嘗試作扮演。

10 Finlay-Johnson, 1911, p. 19.

二、藉戲劇化教學法（dramatization）引起動機，促進學習

為了引起學習者的學習動機，芬蕾－強生不直接明述，反倒由另外一個層面進入學習的主題：

> 當我把兒童時代應該是吸收光明（sunshine）的大故事，說成了未來可能是黑暗，有錯嗎？我的本意確實是指光明而言，但卻是以深植於人的本性（nature implanted）層面，我們最優質部分的內在需要上——愉快地理解我們生活的世界，並探尋其神祕之美[11]。

芬蕾－強生發現教學的重點是在引發兒童的求知意願，至於以何種方法提高學生的求知欲，則在教師戲劇化方法的運用。她運用於文學、歷史、地理、莎士比亞、文法與拼字、數學與自然的教學。從一些教學的主題中，找出與生活有關的議題，然後，要求學生作戲劇化的呈現。結果她發現：

> 當學生們開始將課程戲劇化的時候，他們立刻就會很急切地去瞭解先前所不關心的一些事物。例如：原本要表演一場〈伊凡歐〉（Ivanhoe）的場景，結果他們就立即去翻閱書本，去找相關的對話。對話要呈現，則須先記住其中的內容。而如此又得先在對話的定義與暗示中，找出問題。於是，有些大孩子很快地就學會了查字典[12]。

顯然面對戲劇化的教學，教師須有教學策略，提供相關的參考資料、活動的方法及學生的自律規範等，使教學有探求知識的基礎與動力，讓學生有主動學習的誘因與方向，才能產生追求知識的興趣與效果。

11 Finlay-Johnson, 1911, p. 27.
12 Finlay-Johnson, 1911, p. 36-37.

三、戲劇化教學法是將課程主題轉化成戲劇的過程和故事

　　戲劇化教學法是運用戲劇的過程來學習表達的一種模式。芬蕾一強生把課程的主題事件，先讓學生演出，通常都要求學生們發揮創意自行處理，寫成一個腳本。為了導入課程引起學生注意，先由戲劇性的遊戲開始。這段過程中，學生們就要去蒐集一些相關資料，從生活經驗中找事件，選擇呈現的項目，安排人物角色，與彼此互動，直到成為一個完整的故事為止。最後再由學生將所完成的作品予以呈現。

四、戲劇教學是演員與觀眾間互動的學習模式

　　芬蕾一強生的教學不是以表演為目的，而是一種互相鼓勵的互助式學習。將學生自己的作品呈現出來。因此，呈現（presentation）並不是最重要的學習過程，但卻是一種動力，用來激勵兒童們的表現、合作、選擇與學習知識之內容。演員學生之呈現，可假扮成各種男女角色作表演，而未擔任演員的學生則可做佈景、道具、服裝或賦以舞台監督、評論者或觀眾的使命。在演出時，非演員學生的任務是做記錄，記下最有趣的對話、事件或發現。其功能相當於一位評論者和導演。以供後續之彼此交流、提供意見與調整改進之學習所用。

　　從芬蕾一強生的戲劇化教學方法可以知道，「課程主題戲劇化」（curriculum subjects into dramatization）之教學使兒童彼此有自我教與學的能力。戲劇的教學能激發兒童的求知欲。在教學中，教師與兒童成了夥伴關係，可協助兒童完成自信的學習。

第三節　戲劇化的遊戲教學
——卡德威爾·庫克

　　亨利·卡德威爾·庫克（Henny Caldwell Cook, 1889-1937），一九一一年受聘於劍橋泊斯學校一所私立男子初中（junior, age11-14），校長羅斯（W. H. D. Rouse）博士聘請他擔任該校的英語教學組長，並提供他在教學所需的一間「虛擬」（mummery）特殊教室作為戲劇教學所用。庫克除了作教室的戲劇化教學之外，這個「虛擬」教室常做戲劇教學實驗、扮演與成果展演所用。一九二八年，羅斯校長退休，庫克因新任校長皮克特（C. W. E. Peckett）告知他，停止所有相關的無聊活動，並取消「虛擬教室」後，便辭去了教職而退休。

　　但庫克在一九一七年所出版的《遊戲方法》卻對英國的戲劇教育產生了影響。由於他的教學將文學融合了戲劇扮演與舞台呈現，讓學習自由、自律地將焦點集注在創作一齣戲劇上。這種戲劇化地呈現，成為了「文學中的最高形式」（literature in its highest form）。他的方法結合當時的「漸進式教育運動」，因而使他的《遊戲方法》在教學中，擴大了應用的範圍而影響深遠。他的論述主要內容是以戲劇化實作為主，在其所謂的「小男士文學」（Littleman lectures）中，他闡述十一歲男童們在學習英語的口語、文法等一般班級教學之後，他即以他的教學方法來進行，並創造出系列的實作環境與步驟。如：在《依諾茲與男孩子的書》（*Ilonds and Chap-Book*）這本書中，以學生圖繪的寶藏圖，想像出故事扮演。最後則在「戲劇扮演」（playmaking）活動中，由男孩子們以生活事件和文學故事等，創作出自己的戲劇。在「默劇與歌謠」（miming and ballads）表演中，則以身體動作呈現歌謠的內容。在「扮演城市」（play town）活動中，則是依類似小人國的城市模型，設計出人物、故事作扮演。「在教室表演莎士比亞」（acting Shakespeare in the classroom）的呈現，則是將莎劇的故事在教

室內製作演出。茲將庫克作法論述的要點說明如下：

一、遊戲教學方法是尊重個人自由意願，有自律性完整的實作呈現

庫克認為兒童遊戲是一種練習實作，是成長中的重要過程，對「遊戲」意涵的界定，他指出：

> 青少年兒童最自然的學習方法就是遊戲（play），正如同自己去看任何一個兒童或小動物成長的課程一樣。一種最自然的教育方法就是「練習」（practice）、「作事情」（doing thing），而不是去指導，去聽如何做（not by instruction, hearing how）。正如同看年幼的小鳥在飛一樣，「告知」（telling）僅可作為嘗試之用，卻無法代替實作。當然，事前初步的勸誡可讓我們減少嘗試的痛苦，但我們卻很少能經由他人的經驗而獲益。孩子們怕被火燙傷，但如果僅僅只是警告他，他還是會被燙傷。因此，真正的野生燕麥是由世人去認定，而不是道德的論說。若要免於兒童獲得智慧，如農夫的經驗那般痛苦，最好是讓他們自己盡可能地在指導之下去嘗試。將孩子天真無知地送到一個大世界是不明智的，而去談論也少有效益。但如果可能做一些演練（rehearsal），在一個使人信以為真的大世界中嘗試我們的力量，那就是「遊戲」[13]。

庫克的扮演強調的是實作，他將自己視為「遊戲大師」（playmaster），兒童們則為「小男士」、「男孩子」（boys）或「公子哥」（playboy）。作為教師必須對學生尊重，對兒童有趣的議題真心地樂於參與。因此，教師需要有其執行的計畫，適時地指導。就大多數的情況來看，庫克多會將學生編組，有充分的自我評斷、自我決定，以及所需引用的素材。有必要時，庫克才提供意見。由於遊戲是一種合

13 Cook, 1917, p. 145-146.

作關係，每個人的想法、背景都要受到尊重與瞭解，否則合作的關係就受到影響。由於合作需要有效的規範，因此，在課程戲劇化的過程中，兒童們須經由彼此的尊重與理解，為自己建立選舉、獎罰、表達意見的規範，並有一位教師居中協調、領導和融入的參與。可見教師是教學中領導整個活動進行的核心人物，必須要掌握住這些學生的習作特性，才能有學習的功效。

二、戲劇化結構（dramatic structure）表演的語文教學

庫克的語文課教學就是去「製作一齣戲」（making a play），作此戲劇所須掌握的就是由教師直接採行具體可行的步驟。庫克認為：

> 一般在課堂上多從閱讀開始，只要是讀過的內容，我們開始就習慣先將之戲劇化……而且要能在教室內即興演出來。但除非是教師能熟練地將語文內容轉化成戲劇形式，否則在開始時是有困難的……我首先多會提示孩子們去「設計動作」（scheme of action），雖然這是一項簡單的協助工作，但若不如此做，他們的表演絕不會成功 [14]。

有了教師的介紹指引，兒童會毫不猶豫地編組故事。但是，兒童編的故事往往很快就推展到高潮點，草草結束了表演。所以，庫克將莎士比亞之戲劇作為教室表演所用，學生學習了戲劇化結構，同時學習了語言。此外，傳說、故事、敘事詩、劇本與生活中的事件，也可按故事結構作表演。表演不同於一般語言教學中的輪流唸書模式，而是使敘述變成了壓縮的、有興趣的戲劇製作演出。

庫克讓學生所作的戲劇扮演，是將觀眾安排在三個方向，表演區在中央的伊莉莎白式舞台（Elizabethan stage）形式的表演。在教室裡

14 Cook, 1917, p. 34-35.

是將講台部分區域作為舞台；在「虛擬」教室表演時，則以平台搭成表演區。然後，依分組分場的次序安排作輪流的呈現。因此，一齣戲劇的表演呈現，至少須安排一學期的課程時間。在課程與課程之間，學生則需去記台詞、準備道具、音效、燈光等各項事宜。觀眾則多是自己的同班同學。在表演中，庫克會宣布，同學們在欣賞最高的文學形式中，要能隨演出情況作喧嘩的回應，並將撞擊及害怕等聲音表現出來。

　　儘管學生們的表演往往是不寫實的，演出品質是粗糙的，悲劇演出也往往不但不令人悲傷，反而覺得可笑。但就十四歲兒童的閱讀、表演及文字意義的掌握、改編與寫作內容的能力看來，學生已對內文中多重的意義、情況的反應、分享與學習，都因參與戲劇化動作的扮演呈現，而留下深刻的印象與記憶。

三、漸進式戲劇扮演的教學策略

　　庫克不鼓勵學生自創故事或人物自行作扮演。他多會先找出某些地方，做主活動前的一些「簡略前置練習」（crude preliminary exercises），如：口語的練習，就去作某情況的獨白、描述、敘述或對話；或是作簡單的踢腿動作、伸展肢體等等。這一系列的練習之後，就是教師指導的開始。

　　教師的指導是在試驗建立某一個情節，情節可引用一些劇作者的作品、傳統的故事、神話、神仙故事、民間傳說，甚至聖經。內容可增可減，也可採用集中的某個部分。對學生的表演並不是在要求形式風格的表現，而是事件的內涵，但如果表演內容屬於共同所認可的，則盡可能地作模仿情境的表演。

　　故事選好了以後，首先要去「讀與說」（read and told），然後，「再讀與再說」（reread and retold）。直到每人都熟悉了內容之後，再分配角色，作戲劇的扮演。表演完之後就是「討論」（discussion）。透過非正式的討論，彼此交換意見。儘管教室會因各個不同

小組、人物、內容意見之表達，使教室顯得十分吵雜。但就整個班級的學習情況來看，此時全班已經進入到忙碌的辯論之中了。雖然，在秩序上並不好，但如此的學習，已讓他們在「聽與講」方面不斷地進行了。

戲劇扮演的下一階段是孩子們作筆記。有一部分的筆記是在前述的討論之中作，但主要部分，則是回家後的家庭作業。筆記必須要呈現出每小組內的一些發現（finding）。如：採用的故事、場景概述、人物描述、主要角色性格的描述，或故事環境介紹，以及不足部分的補充，都可以採取敘述的原則、動作的暗示、自編的開場白、舞台介紹等等記錄下來。

至於技術部分的配合工作，一般都在演練期間或準備時間內完成。音樂在英語的學習中十分重要，如果教師有音樂專長，可替學生完成譜曲工作，不過最好由學生自己譜曲或填詞。詞曲皆可從民俗歌曲中引用，亦就是真正的完成劇本時，舞台說明、舞蹈或動作、歌曲、道具等配合項目皆已記載清楚。

在排演練習時，人人皆可打斷練習。而在表演中，必要時則由創作戲劇扮演的人、老師或演員打斷，來質詢、建議、反對或提解決之道等。但這些意見必須移到後續的時段中再做實驗、改變、調整或重新改寫。因此表演與討論常常是交互進行的。

一位教師的課程教學規範，必須要兒童們瞭解與遵守。如：必須作筆記，遵守舞台說明中的進出動線、明暗、位置等等。然後則進入到教學生瞭解文字及語意在戲劇性表現中的意義、力量、風格、傳統影響等。教師絕不能沈迷在文學中而忘了讓學生作扮演，庫克將完整的戲劇活動課程，過程介紹如下：

㈠讀與說某個故事。

㈡非正式的討論。

㈢內部成員的組織計畫。

㈣準備好初步的紀錄。

㈤粗略表演。

㈥教師指導。

㈦討論特殊要點。

㈧審慎潤飾、修改與寫作。

㈨仔細表演，以作為排演。

㈩最後內文中講話部分的修改。

㈪形式如儀的表演 15。

事實上學生在這種教學的過程中，對舞台上的呈現感到容易，反而是在最後的演練感到辛苦。學生對修正後的內容、人物、動作、對話及最後的舞台呈現是否理想仍有顧慮。因此一位教師宜居於活動的中心，見到此景已很難去辨別哪一組表現最佳。因為，教學的目的不在藝術上的表演是否有瑕疵，而是在遊戲中我們處理的態度，即：堅持對文學傳統價值的尊重，認真而忠實地執行遊戲扮演的過程。從庫克運用戲劇於英語教學的論述與教學經驗中來看，其特色是：

㈠戲劇性教學是以「兒童自己小組」（the child-in-the-group）的責任，來發展出一種相互合作的學習模式。

㈡「非指導性教學」（indirect approach），是讓學生在教師的建議中，從充分自由自主的表達開始，再深入於練習之中導入主題。

㈢將英語教學與戲劇活動作緊密的結合，以提高學生的興趣與活力，作深度的學習。

㈣舞台呈現是最高榮譽與文學極致的表現。重點不在寫實的劇場性舞台效果，而在實質表現的內容。

㈤教學活動不但要有延伸性的創作、選擇、調整與溝通，更要在學習過程中能夠不斷反思，有最佳的表現。

15 Cook, 1917, p. 153.

所以，從庫克的理論與實際的作為來看，戲劇可作為一種學習的工具與形式。這種戲劇的教學方式，是由教師領導，從實作的舞台過程與呈現，讓學生投入並重視自己的表現，自發性地在執行過程中體認學習的內容。因此，戲劇的呈現便成為學習其他各種學科最高的表現形式。

第四節　兒童戲劇是專屬兒童的學習 ——彼得・史萊德

　　彼得・史萊德（Peter Slade, 1912-2004）在戲劇教育（drama education）領域中，因有成功的兒童戲劇實作成果，而成為一位戲劇教學的專業教育家。他曾經是一位自由演員、導演、廣播劇作家。一九三二年，史萊德成立了一個「兒童劇場劇團」（Children Theatre Company），使他有機會與學習障礙的兒童接觸。由於兒童戲劇在治療及矯正上的功能，他在報章上時常發表教學輔導諮商的文章，使他因此成為當地的教育學家。到了一九四三年，史萊德就負責掌管一份報紙，並希望藉此能對業餘的劇團有所貢獻。一九四七年，伯明罕市教育委員會聘請他為專職顧問，使他戲劇教育的理念與實務有更進一步的結合，並從此建立了史萊德在此領域的領導地位；一年後，他受邀於 BBC 的廣播節目；同年，英國教育部邀請他參加勞工黨政府推動的戲劇教育政策顧問。從此，有關教育戲劇的研討會、期刊及教師研習課程也紛紛展開。

　　史萊德在教學政策上主張以戲劇的學習為主，並放棄傳統劇場（theatre）方式的教學。英語方面的學習，則以課文學習為重，而不再是莎劇的呈現；它是以業餘戲劇的趨勢進行，而非專業劇場演練方法實施。

　　彼德・史萊德於一九五四年出版的《兒童戲劇》，影響英國戲劇教育長達四十餘年，其概念與實作方法論述說明如下：

一、兒童戲劇（child drama）是專屬兒童的一種藝術學習

彼德・史萊德認為兒童的創作活動（creative activity）不能以成人的標準來衡量，兒童戲劇是屬於一種兒童的「高級藝術形式」（a high art form in its own right），他指出：

> 當然劇場有它應有的地位，它可以是奇妙、美麗的，但它不過是戲劇的一小部分，會使我們無法從中獲得真正均衡的學習。除非兒童能夠看得十分明確，而且也確實瞭解，否則我們很難體會兒童戲劇中至上與天生的文化 16。

戲劇常被稱為「生活的藝術」（art of living），肇因史萊德觀察到兒童們在生活中隨時都會將自己投入於某種情況之中，熱忱主動地參與實作並完成它；這種現象正是「創作性形式的實作」（a creative form of doing），表現出生活事務與過程的現象，就是戲劇。因此，他反對正式的舞台表演，他認為：

> 如此會破壞了兒童戲劇，因為如果讓兒童僅僅去複製一個成人所謂的劇場，在屬於兒童的扮演方式中就不會成功。他們需要的是空間，並不需要任何劇場編織複雜的技術，因為劇場往往使兒童想的只是觀眾，破壞了他們的真誠，而老師們則只是在作秀 17。

戲劇是生活的中心，自然也就是教育和各種藝術學習的中心。史萊德認為兒童戲劇就是這種「如此神奇的事物」（a very wonderful thing）；在當時，許多學校並未注意到「一個學校的品質就在於學校的教育戲劇」，是以，他的論述引起家長、學校、教師們更關切自己

16 Slade, 1954, p. 10.
17 Slade, 1954, p. 131.

在兒童戲劇教學上的責任。

二、兒童戲劇扮演的兩個面向：投射性扮演（projected play）與人物扮演（personal play）

史萊德在觀察兒童的行為中發現：任何一位健康的兒童隨著年齡的成長，都有兩種不同程度的扮演能力交互並存，一為投射性扮演，一為人物扮演。倘若教師瞭解這兩種扮演的重要性，就會幫助學生在這兩種活動上順利地學習，並因此在學習過程中認真地投入來吸收知識。

史萊德認為，投射性扮演是活動中一種心智上投入的情況，儘管本人是在一種表演的情境中，但主要動作的產生，卻是在於心理活動的狀態。他指出：

> 此時，身體大多是靜止的，人可能是躺著、蹲著、跪著，或是坐著；而理念（idea）或是內心的夢（dream）卻投射（projected）到，或環繞在非屬自己的標的物（objects）上。在這個活動中，生命（life）就在此標的物上進行著，可能有強烈的愛、情緒，或重要的想法伴隨其中 [18]。

因此，在這種投射作用的狀態中，扮演所伴隨著的標的物就有很多，如：沙子、線、石頭、玩具、玩偶、創作的圖畫、書寫的作品、方程式或統計等等；經過扮演過程後，就會融入在記憶中，成為重要的實作與思考的困境（strand）。史萊德認為這種扮演的心智能力，使我們得以成長，對兒童來說，是具有實質意義的。

最好的一種發展，就是引導我們十分地專注。這種過程是：若有意識地投注在「我」，而當「雖有關於我，卻不是指我」的情形發生時，就是自我意識（ego）的形成，投射扮演就產生了相當的自我防

18 Slade, 1995, p. 2.

衛機制。由此可見，投射性扮演是個人意識上是具有安全感的，不論在扮演時或扮演後，就學習成長與自我認知而言，都是人與生俱備的一種本能。

人物扮演與投射扮演不同之處是在於：整個人的投入，包括全部的身體、情緒與精神上的責任感均在動作中表現出來。史萊德說：

> 人物扮演顯然就是戲劇；整個人或自我都被使用於其中。它的典型就是動作與性格的結合。我們若注意舞蹈者或是自己的舞蹈經驗，便可感知[19]。

所以，史萊德認為人物扮演的特性是，不再以玩具和玩偶來取代，而是要自己實際去做，如：跑步、跳舞、表演、游泳、各種體育活動等。這些活動除非有照片或錄影，否則對許多人而言都僅是一次的經驗而已；不過，這種經驗是屬於自己所有，只會在記憶中淡化，無人可以取代。

史萊德發現，人物扮演在兒童戲劇的功效中，最值得注意的就是真誠（sincerity），這種扮演的形式讓兒童們透過全心全意投入於假設的真實體驗之中，認真的學習，因而能夠更加認知與肯定自己。他說：

> 人物扮演時，兒童以自己去作出人們的情況，減少了投射物及玩偶、玩具及偶戲，然後就是自己的能量、情緒與想像。當他應用到生活與實作時，他就成了一位征服的英雄[20]。

因此，不論是投射扮演或人物扮演，其認知的層面雖然不同，但對於每一個人的學習方面都非常重要。在適當的環境與時機實施，扮演不但能提供舒適安全的感覺，亦能促進人格的均衡發展。

19 Slade, 1954, p. 3.
20 Slade, 1981, p. 198.

三、兒童戲劇是有規範之肢體、空間、音樂與語言和諧表現的教育

　　史萊德認為兒童戲劇的學習在於真實（truth）與模仿（imi-tate），想像的表現是依據真實的世界與人們過去的經驗而來；是以，他不認為兒童戲劇是無止盡的自由遊戲，而應該是在指導下進行的活動，此指導是在一種「結構性的方式」（constructive manner）來進行的。也就是說，一位教師需讓兒童在一個戲劇的基本架構下進行。

　　從戲劇是一種高的藝術形式來看各種藝術的融合的情況時，在扮演過程中，表演必須有美學上的意義，尤其是空間與音樂的層面。如何利用空間創造出環境的要素，此空間包括教師領導團體活動之動作、活動空間、視覺感受、進行路徑等，活動環境可以使之自然形成。但教師的引導須是不自覺的規範，一方面能引導活動，有自由發揮的感覺；一方面又有自行約定，易於傳達訊息的空間感。譬如：「圍繞中表演」（acting-in-the round），讓兒童彼此尊重並善加利用表演空間，盡量發揮表演而無須顧慮表演方向等等的限制。

　　音樂在戲劇中是兒童十分喜愛的部分。史萊德認為音樂的結構與戲劇是並存的。在戲劇中，兒童對聲音（sound）的感應有三個主要部分，即：節奏（time beat）、韻律（rhythm）與高潮（climax）。兒童們在韻律中會結合動作，成為舞蹈與肢體的動作、語言、姿態方面的結合，或是共同歌唱。在戲劇活動中，也多是不自覺而形成的，兒童會本能地找尋需要的形式，諧合的表達，並掌握其中的重點。一位教師如何能掌握劇場創作的藝術，選擇參考的背景音樂效果、音量、製造情緒反應與高潮，結合戲劇表演，由各小組在班級上演出。史萊德甚至認為音樂是戲劇的延伸，「如果音樂沒有思考戲劇在時間、停頓、寧靜與高潮的表現要素，那將是十分愚笨無趣的[21]。」

21 Bolton, 1999, p. 122.

教師在教室的表演活動特性是自然漸進的，具有一種自由（free-dom）的感覺，又是指導性活動（guided activity）的教學。教學方式與態度是傳統兒童戲劇的扮演特性，適時適宜的領導推動，以使學生透過扮演學習作最佳的表現。其教學歷程略述如下：

㈠教學策略的步驟

是以故事、事件、情況、主題、內文學習、演講、扮演、動作、啞劇作戲劇的表演，先完成初步的實施策略構想。

㈡空間與學習內容界定與運用

1. 以音樂開啟教學活動：教室選用音樂或彈奏樂曲，學生自發性地隨之做動作或舞蹈。
2. 肢體活動：教師掌握，以簡短口令所作的肢體反應動作，伴隨故事或課文中的敘述，學生作適當的空間、速度、形像、模擬等動作，以建立安全互信關係。

㈢故事表演

1. 即興演練：教師敘述故事或建議之後，學生立即演練「接下來會如何」（what happen next）。先以兩人一組作對話、討論、角色互換、電話傳訊詢問等練習。
2. 編組分組角色：彼此作扮演角色、工作等責任分派，角色扮演之討論。
3. 編撰故事：表演的故事由學生增加新的觀點於內容之中。學生須依據大綱自選歌曲。新的觀點融入故事中是否合宜，則由教師決定。故事的表演亦可以敘述配樂等方式，採默劇方式來呈現。

㈣教師建議

部分表演抽場再次呈現，加入視覺效果。提示場景中的存疑部分繼續討論，讓學生表示意見等。

四、愛心與正義感是教師的基本素養

要能建立班級良好學習氣氛，教師應具明快、慈愛、周到與觀察力等特質。問答與鼓勵要能適切、適時，且能掌握重點。教師不一定要教，但必須要能自然地引導。教師就是一位即興創作的藝術家。如何有效地建立一套全體適用的教師領導規則，是很困難的。因此，史萊德建議教師們：

> 戲劇教學工作是沒有捷徑的，也沒有困難或簡易的規則。每個孩子都不同，每位教師要學會以自己的方式來處理問題。在課程開始之前，我們就要喜愛孩子，喜愛這份工作，並知道為何去做它。如果我們無法全時的有愛心，只因是疲倦；那麼，我們必須發展出一種深度的正義感（a deep sense of justice）。因為所有創作機會的根源，都有賴於一種初步的正義評析，建立起孩子們的智慧與情緒分享的經驗。由此，所訂出生命中的知識，以及對外在世界的感知教育，脫離不確定生命中的這種知識，將可作為兒童教育的綱要，以感知整個世界[22]。

從彼得·史萊德的教學理念與實踐來看，是著重於學生持續性的表達，自然引導式的學習。他以肢體動作教學導引，使學生自由地發揮學習潛能，而教師則是實現這個理想的執行者。

22 Slade, 1958, p. 84-85.

第五節　戲劇促進人格成長——布萊恩・威

布萊恩・威（Brain Way, 1923-2006）至一九四三年起，即參與劇場與戲劇的教育工作，首先成立了「西方國家兒童劇場劇團」（The Western Country Children's Theater Company），致力於倡導兒童與青少年的「參與劇場」（Participatory Theatre）活動；並寫了五十齣劇本，其中有三十二齣刊載於戲劇學家貝克（Baker）主編的《藝術在教育》（Arts in Education）大學學刊中。

一九四九年，當他二十六歲時設立了「戲劇顧問服務公司」（Drama advisory service），接著擔任導演，負責《教育劇場》（Theater in Education）雜誌主編。一九五三年他與詹黛克（M. F. Jendyk）在倫敦設立「劇場中心有限公司」（Theater Center Ltd.），發展成英國最大的學校巡演戲劇的組織。一九五四年，協助彼得・史萊德編輯《兒童戲劇》出版。布萊恩・威在職業劇場工作歷經二十五年，尤其擅長於鏡框式舞台（proscenium stage），以及伸展式舞台（open stage）的導演。表演方式則著重於即興表演（improvisation）的訓練。

他的戲劇教學經驗以《透過戲劇成長》為代表，而劇場的表現形式則為兒童及青少年的《觀眾參與——年少者的劇場》（Audience Participation—Theater for Young People, 1981）。這兩本出版的著述，對於戲劇教學及劇場教育方面均有重大的貢獻。他將戲劇與劇場作明顯的區分。《透過戲劇成長》受到浪漫主義教育思想，以及史萊德的影響，將戲劇作為兒童人格成長的重要教育方式。「參與劇場」則是以藝術自發性、激勵與導引三種參與模式進行。就教育戲劇而言，布萊恩・威《透過戲劇成長》的思想方法，更沒有劇場呈現的壓力。為達到人格成長的目標，戲劇教育是從「人」（a human being）出發；以感知來拓展人的視野與成長；課程中，展演已不再重要了。其立論與方法對以後教育戲劇的實作來說，已不著重於形式，而更著重於教

育的目標，使戲劇應用於教育上有了進一步的發展。茲將其主要論點說明如下：

一、戲劇是人格成長的教育模式

布萊恩・威的教育觀認為每一個人都是獨立的個體，是由自己天性本能出發，運用自己各種感知層面的資源，開始與外在世界接觸而學習。他指出：

> 教育關切到所有「個人」；戲劇也是關切到每一個體在「人」本質上的獨特性。事實上，這也是難以觸及與衡量之處。「沒有任何人是相同」的這個道理，可從人的身體外在的表現，就可以清楚地瞭解。同樣地，包含著每個人根源部分的情緒與想像也是一樣；然而，學校的教育卻無法避免地關注（因為要考試、測驗）全體的一致性（sameness），而不在於「人」個別的獨特性（uniqueness）。不同的獨特性往往可從藝術中明確地傳達出來；而藝術中的實作（doing），往往是發展個人最明智的方式 [23]。

由於布萊恩・威認為人格成長的各個面向，與戲劇學習的各個面向剛好相同，這些學習面向包括：專注（concentration）、知覺（sense）、想像（imagination）、外表自我（physical self）、說話（speech）、情緒（emotion）、智能（intellect）等七個面向。隨著年齡階段的實作推展逐漸豐富人的能力，適應外在環境的需要（見第一章第四節）。因此，布萊恩・威認為戲劇學習的應用，是個人成長的必要部分，在一般教育中，必須採用戲劇作為練習。

戲劇的教學主要是關切參與者的生活經驗，無需顧慮在劇場中與觀眾溝通的關係。布萊恩・威的戲劇學習面向使教育戲劇的目標更為明確。他以「練習」（exercise）來作為戲劇教學的方法，引用劇場中

23 Way, 1967, p. 3.

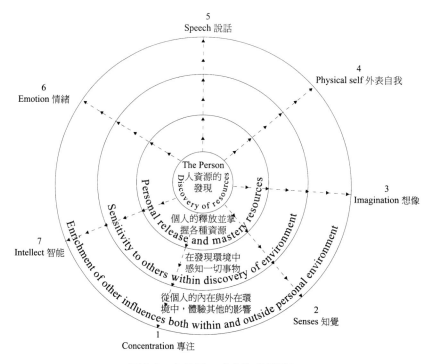

圖 2-1：布萊恩・威人格成長圖 [24]

訓練演員的即興表演作為練習的方法，使學生親身經歷一個過程，而非以戲劇展演的步驟或呈現作為教學導向；他認為：

> 談到藝術學習與欣賞著名藝術家的作品，雖然是學習上重要的一面，但卻不是最主要的。事實上，藝術的實作，在自己學習程度上、在建立更堅實的基礎上，甚至是在欣賞上，教育家們已有許多強而有力的教學案例證明：在早期簡單的學習中，就將兒童暴露於專業性的演出，會危害到他們潛藏於內在的信心。若自幼兒時期即協助兒童領略其自身的創作部分，而不去依賴假扮的智能或回應某些人的喜好，將來他們藝術欣賞的能力必定更為豐富 [25]。

24 引自：Way, 1967, p. 13.
25 Way, 1967, p. 4.

因此，從戲劇作為人格學習的成長目標來看，兒童在學習的過程中，能夠促進其專注、想像與感知方面的成長，便顯得十分重要。因為，這將影響到一個人從幼兒發展到成人，在「全人」（whole person）目標上的學習，布萊恩・威強調的是：

　　　劇場（theatre）與戲劇（drama）是不同的，學校的存在不是在培養演員，而是在培養人（people）。培養人的要素，須保留最豐富完整的人類能力，並且必須掌握任何可以施教的時刻[26]。

　　戲劇教學活動就提供分組與分階段時的一種有計畫的策略，也成為長期一貫性的「一般教育」（general education）。布萊恩・威在書中亦指出，戲劇課程活動主要關切的是在兩方面為主的活動：

一、練習運用屬於自己的人格部分的資源。
二、練習運用這些資源於每一個人的環境裡與其他周遭人的身上[27]。

　　培養自己的能力運用於社會中。隨著年齡成長，社會關係的拓展、戲劇教學及其主要社會教育的意義有三[28]：

(一)態度與行為

　　何者為適宜的態度與行為？知道是一回事，但如何有信心去實踐這些知識則是另一件重要的事。戲劇提供了生活中的環境，讓學習者實際感知「身歷其境」的情況，可讓他們從失敗錯誤之處，反應回來的行為模式，以產生正確的觀念。例如：餐桌禮儀，從學校的午餐、男女朋友的晚餐，或是參加某種社團的聚會等等；每個人的行為舉止均會讓他人親身感受到。因此，若要瞭解有關情況，對於過程以及個

26 Way, 1967, p. 15.
27 參：Way, 1967, p. 286.
28 參 Way, 1967, p. 289-293.

人行為須有信心，再配合教師的口述引導活動的練習，可讓學生熟練應對各種情況。

(二)一般生活中的各種不同層面

在生活中每個人都會遇到各種可能的情況，就不同的年齡層，亦有不同共同關切的情況。兒童所遭遇的各種情況即是「問題」，一般成人可從勸導中學習處理的方法，但對於學生而言，最佳的方式就是直接建立生活中的情況，具體地解決這些問題。譬如打電話的接聽與回答，有關傳遞消息、緊急救護、詢問醫生、預約掛號、解釋病況等等；或是求職面談的準備、態度、對話等等各種生活的情況，皆可讓小朋友感到興趣並樂於討論。有助於學生，不論在面對家庭或學校的狀況與問題，皆能建立信心自我處理。

(三)擴大社會的認知

以戲劇化事件處理有關他人情況與外在環境的教學實例很多，如何將學習與置身於類似或不同的情況中去學習瞭解他人的觀感，是十分重要的，也是可行的。它可激發一個人的理解、同情、熱情，進而融入不同的生活經驗與其他的層面，並提供學生深入他人及情境中，學習報紙內的國際、地方、頭條與片段新聞等等。從中體驗抗爭的示威遊行、家庭的老人、失智與殘障等問題，再延伸至各種天然災難、交通事件等等，不論是大或小的問題，都與我們有關聯；而最好的方式就是藉由戲劇教學使自己親身經歷。

從上述布萊恩·威的觀點來看：「戲劇教學的活動是以人為基礎的一種學習」，這種教學活動是有階段與有計畫的一種策略性的教學，因此，教育戲劇是一種長期一貫性的一般教育，亦即「全人教育」。

二、戲劇課程中，非戲劇的練習

　　一般戲劇課程的活動安排多與扮演的內容有關，使學習者逐漸進入戲劇故事內容所營造出來的情境。布萊恩・威認為戲劇課程是人格的培養，感知的能力是學習的基本要件；因此，在開始的時候就必須凝聚班級學生的注意力，克服自我意識所導致的怯場心理，所以，專注練習是學習中最有必要的部分。但是，這些練習卻往往與戲劇的主題無關，反而是一些感官與肢體的活動，亦即演員訓練或課程開始階段的暖身活動，他指出：

> 重建專注能力，一般而言在學校生活中的後期更為需要……專注不是抽象之物，而是集中注意，對於某一單獨的環境或一些情境的能力，規律的練習會自然產生這種能力。它是指無論是在任何時刻，都能使人不自覺地排除外在的干擾。而此練習的開始所運用的要素，就是早已存在於我們人類的聽、視、觸、嗅、味五覺之中。其中聽覺是最容易開始，因為傾聽是人的團體性活動，它可排除在他人面前呈現的壓力 29。

　　在暖身的活動中，布萊恩・威認為教師至少應瞭解以下五種情況：

> 一、練習讓全班學生同時，且共同進行的活動，使教室趨向於教學正常的情況。
> 二、練習係以簡單的詞彙引導進行，一般是易懂易做的指示。
> 三、練習必須有平靜與非批評性的氣氛，此要素需一再提示。切勿指出誰最「好」或「差」，以去除失敗的畏懼感。
> 四、練習活動一般雖是短時間的，亦必須依學生個人的步調來進

29 Way, 1967, p. 15-16.

行以熟練它。不可甫作完一項，接著就更換作另一項。

五、任何年齡層的團體做練習，皆要使參與者的興趣與生活置於首要的地位，而無必要與其戲劇的概念相互連結[30]。

因此，教師在課程中所應用的戲劇技巧，只要與人的感覺相連結，使學習者進入到某一情境或是環境當中，就能達到全體彼此之間交流、共同討論，並獲得生活中的內容，甚至可以融合小組或團體的參與意願與氣氛。是以，這些活動可去除學生不必要的緊張與畏懼，建立自主性的學習，將自己融入於內在的認知。布萊恩・威在放鬆練習活動中指出：

> 隨著年齡的成長有許多原因導致緊張，這是由於在我們的意識中有各種畏懼感：怕在學校中表現不好、怕處罰、怕自由、怕嘲笑、怕自己在人格成長中遭受別人的批評、怕自己對未來的關心太深。這些畏懼的根源都是情緒上的，正因為戲劇關係到各種情緒，它常能協助人們去除許多由此而生的緊張，也正是去除所有緊張的最好方法[31]。

這種觀點使得訓練演員的方法，如俄國導演史坦尼拉夫斯基（Stanislavsky）、美國導演維歐拉・史波琳（Viola Spolin）、波蘭導演葛羅托斯基（Grotowski）等人劇場排演的即興表演、肢體動作（movement）、遊戲、放鬆（relaxation）等技巧，大量被布萊恩・威應用於教學的暖身活動之中，成為教師在教學步驟與策略上不可或缺的重要部分。

30 Way, 1967, p. 16-17.
31 Way, 1967, p. 79.

三、由個人練習逐步發展到團體表演的漸近式教學策略

　　布萊恩‧威的教學策略主要考量是在於人的本質成長，其步驟是採全體的「個人」（individual）暖身活動開始展開；再由教師掌控班級（class control），讓活動逐步擴展（extension），由一人、兩人……，到團體性的活動。這種模式與人類在自身成長中，發掘自我資源的過程是相同且重要的，他說：

> 人們自身既有的資源發展，就是一種有組織的自然工作模式。事實上，每一個工作層面首先都是由個別的工作開始，然後兩人、三人、小團體，當然偶爾全班會共同結合起來。在早期的兒童學習中，這種本質不是來自於家庭，而是在參與各種不同的大小團體，共同為同一個目標工作，妥協之後所產生的。人的成長就是如此。嬰兒發現自己只能獨自簡單地快樂生活，三歲以後，他可將快樂或隨著年齡增加的煩惱結合起來與另外一人分享，然後另外兩人，接著再到小團體，整合到更大的社會單位，使自己的後續成長因而愈為成熟。在適當的時機，缺乏這種經驗機會，就會導致孤立的人格傾向。因此，要有更自然、成長、成熟、感知及有組織地一步步學習，在早期即應放棄溫室培養（hot-housed）的作法[32]。

　　在任何的戲劇課程教學，不論是開始的暖身活動或主題學習，諸如：感知、想像、動作、聲音、說話、人物建立、即興表演、戲劇扮演等，布萊恩‧威總是從全班同學同時做個別活動開始。每個人所做的動作或內容完全是屬於自主的作法，活動中伴隨簡單的旁述動作指令，以樂器聲音，如鈴鼓、三角鐵、跋等打擊聲，或以音樂配合敘述

32 Way, 1967, p. 166-167.

內容做動作等方式來掌控活動的進行。學生活動進行的空間則在場地之內的教室（桌椅移開）、舞蹈（地板）教室、大廳、禮堂，或是任何選定的地點，自行找尋分配、調節或使用。暖身個人活動之後，再進入到兩人、三人或四人以上互動的情況，故事等發展活動。在「感知與人物」的練習中，布萊恩・威的步驟為[33]：

一、一人動作

　　活動的序列由音樂或說故事做動作開始，每人依教師指令或伴隨音樂做自己的動作。

二、兩人動作

　　全班同學分兩人一組，做模仿動作（分 A、B 兩個角色），討論故事內容，或依教師的指示做由 A 或 B 模仿同伴表演；或 A 引導 B 做動作。

三、三人以上動作

　　三人呈三角形站立，模仿動作，如：照鏡遊戲加入情緒，再增加至四人、五人、六人等一一做接續的動作。

四、小組合作動作

　　全班分成人數平均的數個小組，每小組依教師的指令表演，如輕快、高興、快樂、喜悅等情緒類似之情況，以顯示其差異性。

五、小組發展簡單的故事

　　小組討論故事中必須包含著三種以上的情緒變化。各個小組輪流表演，使同學在由表演動作中說明自己情緒的性質，轉變的情況。

　　教室的戲劇活動，布萊恩・威最後皆發展成為小組的演練。每個小組就教師的引導，扮演出每個小組自己的故事。各小組有自己的討

33 參：Way, 1967, p. 160-170.

論發展空間，可以共同作出決定。故事如果很長亦可作某一場的表演，茲以經歷「機場」候機的一段「戲劇扮演」為例，說明以下幾個過程中的狀況[34]：

一、教師說明教室內的空間有如機場的候機大廳，故事將在此發生，請兩人一組討論此大廳的設施與情況，如：詢問台、休息處、餐點攤位等等。

二、請兩人或三人一組，可以是乘客、海關人員、搬運行李工人、櫃台的服務人員、宣布航班人員等，作即興演練、登記、入關、搭機等事宜。

三、三至四人一組，每組自行演練在機場遇到了一些人的情況。各小組可自行決定遇到的人，例如：同搭機的熟人、送行的人、同業夥伴、競爭對手；若為國際機場，甚至可以是披頭四（Beatles）。

四、教師以鈸或鼓聲命令全體動作停止，教師詢問某一組表演人物的想法、遇到何人？情況為何？等問題。詢問若干小組之後，教師指示大家回到剛開始的情況，讓每組輪流呈現適才所扮演事件的經過情形。

五、教師宣布，此時航空公司櫃台接到通知，飛機起飛的時間延後，請各小組自行即興表演後續的情況。

六、教師宣布，航空公司告知，延後飛機起飛的原因是來機的引擎有問題，此時無進一步消息，請大家稍待，有任何情況會告知大家。各組請討論來機的狀況做出判斷或決定。

七、教師再次宣布，「飛機將在兩、三分鐘內降落機場，一切都沒有問題，請大家放心。」各小組請即興表演此時的情況。

八、教師告知大家飛機已經抵達，一切如常，請稍後片刻在九號登機門準備登機。請扮演此時的情況。

34 Way, 1967, p. 261-265.

九、全體共同討論，可能的話，將需注意之處再作一些演練。

十、各組將前述所扮演的內容，做連貫而不中斷的排練。

在布萊恩·威的教師領導戲劇活動過程中，隨教師的指示之後，都是以學生即興表演的方式去做發展，雖然場景相同，但各小組所創建出來的事件、故事卻各有其特色。學生在引導下有很大的表現空間。這種由一至二、三至四發展到各個小組的教學程序結構，可將許多不同的議題放置於其中。在實作的過程中，教師也可接受學生的意見，發展出兒童自己的故事方向與結果，如此將可結合學童上生活的傾向與認知。

四、戲劇教學須從教師的快樂與信心中展開

是否能夠運用戲劇作為一種教學，其實只在於教師的意願而已。布萊恩·威認為許多教師存有兩個錯誤的認知：一為無需準備即可運用戲劇於教學之中；二為學習戲劇就是作為劇場表演所用的專業課程。前者使教師忽略了戲劇的教學價值與影響；後者則限制了教師的快樂與信心，導致無法建立教學的策略與步驟。事實上，戲劇教學須有一定的形式與實作的過程，教師可以經由實際的教學，參考應用書中的案例使自己愈趨進步。至於如何展開戲劇教學，教師的意願乃是動力的關鍵因素。布萊恩·威建議：

> 從你自己感到最快樂與最有信心之處開始，這可以是說故事，或簡單地討論某情況下適切的行為；它可以是學校遊戲的問題或討論哈姆雷特（Hamlet）對克勞迪歐斯（Claudius）的態度；可以是有關基督慈善工作，或請某人幫忙接電話；也可以是有關分享實質的空間及物品或激烈爭議的問題。從這一點開始——你自己覺得有趣與信心之處。而且隨時都要提醒自己，你所關切的是：每一個人在他的各個層面上之成長，從人的周遭環境上任何一點都可以開始。最終的目標也許只有一個，但是達到此目標的方法卻

是多樣化或個別化，就視你在何處而定。作為一位老師，最特別的結合就是發生在你幫助小朋友成長的時候[35]。

　　由於人的本質因素，教學從人文相關的基本層面進行才會有其實質的意義。教師自然宜從學生的生活中所關切的情況進入學習的內容，而不必去在意學習了多少的戲劇，或應用戲劇學了多少科目。因為幾分鐘的戲劇活動，就可以展開心智、建立感知、幫助學習。

　　從上述的布萊恩‧威的觀點與實作的方法看來，戲劇課程就是從人的養成教育觀點出發，以各種「生活的演練」（practicing living）的模式，練習個人在社會關係中的技能，是人文與治療兩種皆具的學習。其教學中的個別性、互動性、整合性皆以學生為中心、為主體，並尊重學習者。教師的引導離開了批評者的角色，讓學生感到自在。在表演方面，學生降低了模仿，卻因此增加了創造思考的層面。布萊恩‧威的教室戲劇不但影響了英國，也遍及了當代的其他國家。

結語

　　綜觀教育戲劇前期教育戲劇主流思想與教學之發展來看，教育戲劇係從應用戲劇表現的形式呈現給觀眾來學習，因而開啟了創新的教學（如哈麗特‧芬蕾─強生與卡德威爾‧庫克）；後來，應用於人格成長的教學，也獲得了教育與政策上的推展功效（如彼得‧史萊德與布萊恩‧威）。教育戲劇的教育家及學者們能夠將戲劇帶入到學校的課堂，主要是他們的理念與作法已合於教學理論的原則與時代思潮外，主要是教育戲劇能為學生帶來更佳的學習興趣與教學功效。這些教育戲劇的先驅歷經了漫長的努力，實踐他們的理想，最後才被教育界及廣大的大眾所接納。

35 Way, 1967, p. 8-9.

從教育戲劇教學前期的理論中，可以看出：戲劇教育並不是培養表演之演技，而是藉由表演的戲劇應用，在教學及輔導實務上確切地幫助學生學習與成長。因此，在英國戲劇教學得以蓬勃發展，並能拓展至世界各國，主要原因是在於教育戲劇理論及教學成效已受到了大眾及教師們實際教學上的肯定，然後再經由政府的明令實施，才使教育戲劇從此逐步推展開來。

第三章

教育戲劇主要理論的後期發展

　　教育戲劇理論在後期的發展，是指教育戲劇理論的日臻完整，在歷經理論與教學的實證後，許多國家已將戲劇教學納入一般學制內的教學課程，並對實施的情況做更深入的探討。後期的教育戲劇除了結合前期學者的努力外，幾位知名的實踐者貢獻尤其重要。

　　現代教育戲劇所以引人注目，其影響最大的實踐者是桃樂絲‧希思考特（Dorothy Heathcote）。她原為紐凱索大學（University of Newcastle）的講座，其教學方法與理想在一九七〇年代起已產生了很大的影響。有關她的論述，在許多期刊、廣播、專書中發行出版，如：一九七〇年，BBC電視台播出《三台織布機等待著》（Three Looms Waiting）的教學影集；一九七三年，大衛‧克萊格（David Clegg）在《劇場季刊》（*Theatre Quarterly*）的專訪；一九七二年，約翰‧哈格森（John Hodgson）編輯之〈戲劇如同挑戰〉（Drama as Challenge），及一九六七年，由蓓蒂‧珍‧華格納（Betty Jane Wagner）所著《桃樂絲‧希思考特：戲劇作為學習媒介》（*Dorothy Heathcote: Drama as a Learning Medium*）。影響所及，達拉謨大學（University of Durham）教授，凱文‧勃頓（Gavin Bolton）於一九七九年出版了《邁向教育戲劇理論》（*Toward a Theory of Drama in Education*），配合希思考特的教學，建立了教育戲劇發展的權威性教學理論。

　　由於英國中部演講與戲劇學院副校長（Associate Fellow of the Central School of Speech and Drama）大衛‧宏恩布魯克（David Hornbrook）認為：戲劇課程中，劇場與表演藝術的學習仍不能滿足學生藝術學習的真正需求。他在《教育與戲劇藝術》（*Education and Dramatic Art*, 1989）一書中，將戲劇教學擴展為：「藉劇場瞭解戲劇的內涵」。而艾思特大學（University of Exeter）教育學院院長（Dean of

School of Education）約翰‧桑姆斯（John Somers）在《課程中的戲劇》（*Drama in the Curriculum*）一書中，則擴大教育戲劇的學習到複科、跨科與科際統整的教學內涵。近年英國在 DIE 教學理論的發展上，跨科與科際的教學更具統整性與多元化，形成了更完整的教學應用方法。茲將上述現代後期之教育戲劇理論家作以下之說明。

第一節　以「身歷其境」來學習的戲劇教學 ——桃樂絲‧希思考特

　　桃樂絲‧希思考特（Dorothy Heathcote, 1926-2011）以掌握學習者為中心，將戲劇作為媒介或工具，引導學生作更為有效的學科知識學習方法而著稱。希思考特是以其文章、實作工作坊及其演講傳播她的理念。

　　希思考特於一九五〇年進入達拉謨大學教育學院（The University of Durham Institute of Education），一九五四年該學院併入紐凱索大學，開始擔任在職教師訓練工作，並首開「教育戲劇」課程。一九六〇年代，受到彼得‧史萊德推動兒童戲劇教育政策的影響，使她的教學方法受到重視，而刊載於英國初等教育政府公報。

　　希思考特強調學習必須與生活結合，並作練習的學習。教師的角色則必須順應學生學習的情況而調整，並將戲劇作為學習的工具，以學習不同學科的教學概念與方法。她的教學情形可見於她從一九六七年起所發表之散論、演講、影片之中。如：〈即興表演〉（Improvisation）、〈訓練教師將戲劇作為教育之用〉（Training teachers to use drama as education）、〈戲劇性活動〉（Dramatic Activities）、〈戲劇如同挑戰〉（Drama as challenge）、〈戲劇作為教育〉（Drama as education）等十餘篇文章；及《建立信念》（*Building belief*）、《新生命的種籽》（*Seeds of a new life*）、《桃樂絲‧希思考特與教師對談一和二》（*Dorothy Heathcote talks to teachers* I and II）、《三台織

布機等待著》等教學紀錄影片之中。

　　此外，希思考特還遠赴美國、加拿大、澳洲等國家講學及主持工作坊，相關的教學活動與方法刊載於西西妮・奧尼爾（Cecily O'Neill）主編之《戲劇用於學習》（*Drama for learning*, 1995）與蓓蒂・珍・華格納的《桃樂絲・希思考特：戲劇作為學習媒介》的論述中，隨著傳播於世界各地。希思考特的旋風引起世界各地教師的推崇；直至一九八六年，從紐凱索大學退休迄今，研究她的教學方法仍未停止。茲將希思考特在戲劇教學實作理論的要點闡述如下：

一、建立「信以為真」（make-believe）的自然　學習環境

　　希思考特認為：「戲劇的學習媒介功能是在即興表演中產生，即興表演的本質是在假設的共識中表現出生活的某一層面[1]。」所以，透過參與者彼此互動交流，學生便可反應相關的成敗經驗、事實、能力、問題、技巧、人物及性格等訊息。然而，要能進入即興表演必先建立假設的情況，如此才能讓每個人在此情況之中擔任某個角色進行演練。因此，如何建立起一個令人信以為真的情況，讓參與者自然地透過戲劇性的活動進行演練，便顯得十分重要。

　　如何建立生命中「信以為真」的片段，再藉由戲劇活動裡反應的問題、危機予以解決？希思考特認為：

　　　　教師宜建立戲劇規範，學生以小組為單位，以反應學生的作品。教師要能掌握學習者社會性互動的活動過程，以遊戲扮演的方式進行。活動規範雖有限制但彈性卻很大。小組以即興表演，盡力運用相關的資料與知識作嘗試。規範在各小組中建立之後才有好的戲劇經驗歷程。同時，教師要以解決問題來推動戲劇活動的進

1　Heathcote, 1971, p. 69.

行；允許學生嘗試各種方法態度去解決問題，以擴展學生處理面臨各種不同問題的經驗。教師引導學生集注焦點是在如何克服問題之上[2]。

由此可知，希思考特的「信以為真」教學環境係建立在教師引導的過程中，不斷激發學生的想像力所產生的興趣，由學習者不斷追求解決問題的方法，因而產生之動力。據此形成：如何建立一個共同生活經驗中關切的問題、如何發展問題、如何持續深入問題，讓學生信以為真地進入學習探索的情境中進行小組的演練；這些均是教師建立與維繫教學環境所必須掌握的條件。建立「信以為真」的教學環境，能讓教師不斷地提供素材，讓學生隨著情況與情緒的變動，持續不墜地維持並激勵學習的動力。

二、將戲劇作為一種學習媒介（learning medium）

希思考特認為教師應使戲劇「身歷其境」（living through）的教學，成為產生意義（making-meaning）的知識學習。就是將戲劇作為一種工具來學習各種學科，她的概念來自於肯尼士・泰南（Kenneth Tynan）在《宣言》（*Declaration*, 1957）一書中，對戲劇定義說明的兩句話：

> 好的戲劇就我而言是由思想、文字與姿勢所組成，其中交織了人們在某種絕境中，去施予、接受或浮現的方式。而一個劇本就是以系列事件的順序，來顯示一個人或多人，在進入一種絕境時，他總是必須要去解釋與應該要（如果可能）去解決[3]。

這裡所敘述的就是戲劇的本質，希思考特將它應用在教學上，將

2　Heathcote, 1971, p. 69-71.
3　Heathcote, 1973, p. 80.

學生引導到「某個絕境」（a state of desperation）之中，讓學生以戲劇身歷其境的狀況，去找尋一些有意義的提示、有意義的發現、有意義的方法與步驟來深入問題的內層。

採用戲劇引導學生身歷其境是讓學生有自主性的擴大探索空間。以其自身的經驗，透過小組，由學生自己所完成的作品，對自我信心成長有很大的貢獻，而所建立的學習認知也自然能成為自己的基礎學識的一部分。所以，要「做出一個戲劇」（making of the drama）來，希思考特認為所要關切的不是在排練一個事件，而是與學生去身歷其境。戲劇化的特點是要能使學生經歷一個學習的過程，其原因是：

一、戲劇化學習是由學生自願歷經另一個時空，在自己相信的世界中，作完整的事件紀錄。

二、戲劇化學習使學習者有安全的感覺。如：會談、就醫等假設的情況扮演，用玩具、偶戲等作演練，其學習的結果常有意想不到的觀點產生。

三、戲劇化學習使兒童在經歷事件之後，有再敘述（retell）的樂趣，並自其中調整，補充不足的部分，使之更客觀地檢視不同角色的情況。

四、看戲劇化的表演、電影和電視，我們往往身歷其境了故事的內容4。

因此，希思考特認為：戲劇是一種學習的方法，是一種擴展經驗的手段，即使我們未曾表演一齣戲劇或站在台上作表演，在戲劇中的歷程就算是學習了。戲劇化的學習是讓學生在未發生的人、時、地、物與經驗情況中，針對單一的事件或比較其他的事件中自然地瞭解。這種學習的過程很安全，因為事情未曾發生，而卻能讓學生在似真的環境中，真正地感覺認知它的內涵。

4　Heathcote, 1973, p. 81-82.

由於戲劇的教學是一種透過「生活」（living）的扮演或練習的學習。教師如何去選擇或組構一個事件，讓學生將各種不足的要素投注於其中，以反應出完整的事實來學習，就需要相當仔細的課程準備。希思考特認為應以下列三種方式來讓學生組構學習的情況：

一、模擬（simulation）：教師將某些事實，以某些因素（facts）、現象（being）與感覺（feeling），包裝成似真的情況，使學生相信它並投身於其中，並發展之。

二、類推（analogy）：引導學生以同理心將情緒投入在某種情況之中，從人與人的關係中瞭解對自身的意義。

三、角色（role）：從某一個既有的人物開始，賦予其各種條件後，如：棄兒、警察、房東等，讓他表現出一種即時的情緒反應[5]。

　　在戲劇化的情況中，情緒的反應與情況的投入，使學習者不由自主地身歷其境，就是戲劇教學所要運用的工具。至於身歷其境教學，如何能掌握學生，一直使他們處於信以為真的認定中，主要掌握的方法就是劇場的「戲劇張力」（dramatic tension）。此張力是一種問題的形式，如懷疑、奇怪、好奇、棄權、認真等。希思考特主要目的並不是要學生被問題所吸引，而是掌握著學生的注意並維持相當的興趣。在教室實作的戲劇張力本質是：

　　在動作中，使事件產生懷疑、交流、抉擇及行動。最重要的部分是提供學生行動的動力的機會，沒有這種反應的過程，所有的學習過程就無法進行[6]。

　　所以希思考特常讓學生知道這種張力的存在，產生探求下一步會

5　Heathcote, 1975, p. 90-91.
6　Heathcote, 1975, p. 80.

如何的疑問與好奇，從而瞭解事物的情況與影響，再進行有意義的反應。參與身歷其境教學的學生在這種學習中有了學習的主動權，能自我掌握時空事件的因素，作發展歷練，並得到自我完成學習認知成功的樂趣。

三、以教師入戲（teacher-in-role）引導教學歷程

希思考特在課程中，不斷扮演各種角色融入學生學習的情況中。她以進入角色的方式，開啟、維繫並推展戲劇，使學習者不自覺地處在一個信以為真的世界之中。若遇到學生有疑問，必須予以解釋說明或約定時，就又立刻跳出角色，回到老師的身分。教師入戲是由教師以角色的身分引導學生應注意的要點、發展的方向與解決問題的途徑，不同的內容就運用不同的角色進入其中。

教師入戲的角色性質很多，主要的功能在提供訊息，保持小組合作的關係，引導更多的探討與解析。希思考特的教學策略在課程開始之時即進入角色，她認為：

> 教學策略須隨班級的戲劇作改變，我通常都由自己扮演角色開始，那是一個假設的層面，可以從而展開後續教學的程序……。建立教師與班級的關係，使課程有自由的感覺，讓教師的角色多元化，而能對學生有多面向相互的要求，進展得更像一個團隊。這種策略有兩種：一是激起班級的活動，另一個則是推動戲劇「動作」（action）的開展 7。

長期觀察希思考特教學的蓓蒂・珍・華格納就其教師入戲的特點認為：

7　Heathcote, 1985, p. 83.

希思考特最有效的教學工作就是她進入與離開角色的技巧上。她進入角色時能推動與提高學生的情緒，而離開角色時則是可達到一個適當的距離，使學生能夠客觀地反應。她幫助激勵參與者表達情緒，而一段時間之後，她又將之擱置一旁再冷靜地檢視他，使學生在心智上，就她所稱的「冷靜地帶」（cool strip）中成長[8]。

教師入戲的功能在於教師所提供的部分素材，如何讓學生處理運用與完成。在身歷其境的過程中，教師與學生的角色如同劇作家。戲劇中何人、何時、何地、何事等因素，如何有完整合理的發展，是在教師引導下，共同作探索進而完成一齣戲。亦就是由教師提供內容的部分，在戲劇的形式與結構中，由學生透過閱讀、討論、思考、扮演來補足其中所欠缺的地方，逐步的發展完成一個完整合理的事件和故事。因此，教師入戲的主要教學意義是在透過戲劇藝術的形式，達到認知的目的。

希思考特的教師入戲的方法，在她教學中逐步地成長與演進。在其教學策略中主要運用表演的方法有三：「儀式」（ritual）、「肢體動作」（movement）及「敘述」（depiction）。儀式為一種教學程序，以戲劇的結構來進行教學，偶爾以背景音樂穿插其中。肢體動作是身體姿勢在靜態與動態的表現情況。敘述則是教師運用定格靜止畫面與移動圖片，並以進入另外一個角色的身分來融入教學的活動[9]。

希思考特認為教師必須具備瞭解並運用即興表演作為教學工具，將戲劇的靜止（stillness）、肢體動作（movement）、安靜（silence）、聲音（sound）、黑暗（darkness）、光亮（light）六個要素融合運用進行教學。她以小學語文課希臘神話故事，地獄女王「帕斯芬妮」（Persephone）為例：

8　Heathcote, 1999, p. 127.
9　Bolton, 1998, p. 191.

帕斯芬妮與朋友玩的時候，地獄之神帶她到祂的王國。此時我們讓兒童以「聲音」與「動作」在此劇中表現。當上帝出現時，突然「安靜」、「靜止」呈現凍結的狀態，此動作不像前面所作的動作。帕斯芬妮與地獄之神分離時，以動作表現，但沒有「聲音」，而是「安靜」，然後在朋友也離開時，以動作表現，但與最初的情況是完全不同的。所留下之處是帕斯芬妮的哭泣聲，或在空盪之處「安靜」，或再加上「光亮」的變化與音樂的「聲音」來強化它的情況。……儘管教室裡沒有了燈光、音效設備，但是兒童運用想像而創造了它[10]。

敘述在教學過程中，是將這些戲劇要素相互的交叉與重疊運用。事實上均是以象徵性的動作與情況來進行。希思考特是以隱喻的肢體動作，融合學生的想像空間，造成信以為真的情況來教學，在此過程中，學生喚回了過去的記憶，反應了現在的情況，判斷未來的可能，思考並提出共同關切的問題，最後予以探討。教師入戲的敘述技巧發展，後來形成了希思考特「專家的外衣教學法」（mantle of the expert approach）。受到其儀式的結構教學概念的影響，引導教育學者西西妮‧奧尼爾發展出「程序戲劇教學法」（process drama approach），對教師在教育戲劇的教學應用上產生了深遠的影響。

第二節　教育戲劇教學理論的建立
——凱文‧勃頓

凱文‧勃頓（Gavin Bolton）為達拉謨大學教授，戲劇教學重要的理論建立者。他使戲劇教學的理論成為一個體系。他將戲劇作為學習媒介的理論出版成書，建立了教育戲劇研究與應用的世界風潮。凱

10 Heathcote, 1967, p. 46-47.

文‧勃頓曾任英國兒童劇場協會（The British Children's Theatre Association）及英國國家戲劇教育與兒童劇場協會（National Association of Drama in Education and Children's Theatre）主席，他的教育戲劇理論主要承襲了彼得‧史萊德與布萊恩‧威的概念，再結合希思考特的實作教學，出版了《邁向教育戲劇理論》（*Towards a Theory of Drama in Education*, 1979）和《戲劇作為教育》（*Drama as Education*, 1984）等書。從此教育戲劇的理論有了明確的意義與發展方向。他將七〇年代希思考特主要的教學方式作了分析與歸納之後，指出教育戲劇至少應有四種教學的形式[11]：

　　類型 A：練習（exercise）

　　類型 B：戲劇性扮演（dramatic play）

　　類型 C：劇場（theatre）

　　類型 D：以戲劇來理解（drama for understanding）

茲將其教學性質概述如下：

一、練習

以戲劇的觀點來看，練習主要的學習方式是[12]：

㈠以「直接嘗試經歷」（directly experiential）的過程，來觀察、感知、實作某些生活中的事物。

㈡以「戲劇之技巧演練」（dramatic skill practice）實作模仿、想像、觀察人物之表現。

㈢以「戲劇之練習」（drama exercise）設定情況、事件或故事某部分，去發展完成之。

㈣以戲劇「遊戲」（games）引導活動與合作創作。

11 參：Bolton, 1979, p. 2.

12 參：Bolton, 1979, p. 3-6.

㈤以其他藝術的形式（other art forms），如：故事、繪畫、音樂、舞蹈等情境中作表現，將它說、唱、畫或設計出來。

從戲劇練習的學習模式中，勃頓認為這種學習的特點是「短時間」（short-term）的，有完整、感知的學習，通常很快可以找到答案。當學習者達到學習瞭解的目的時，即可終止。所以，教師的指引與活動的規範須直接、明確、易於實施。學生的實作方式則以團體分組、兩人一組，或個人進行練習。如此的學習模式並不一定會有高度的情緒反應，也不會有什麼驚人的情況發生，反而是引導專注、興趣，去「解決問題」（problem-solving）的一種學習方式。

二、戲劇性扮演

戲劇性扮演是由學生與教師在共同設定或理解的假設情境或故事中，作發展扮演的一個完整歷程。因此，需建立信以為真的教學內容，供學習者扮演。勃頓認為：教師在實施戲劇性扮演時，必須提供的條件有下列六項[13]：

㈠建立一個事件或故事發生的「地點」（place）。

㈡建立一個「情況」（situation）。

㈢建立實力相當而「對抗的情勢」（gang-fighting）。

㈣建立或許會引發「災禍的因素」（element of disaster），這些問題可能將造成真正問題的發生。

㈤建立故事發展的「主軸」（story-line）以利扮演內容情節的發展。

㈥建立對於「角色的探究」（character-study），讓學生在角色中經歷探索。

13 參：Bolton, 1979, p. 6-7.

從戲劇性扮演教學的這些基本面向來檢視，這種教學的主要特質是不受時、空的限制。其學習歷程發展彈性很大，規則不一定很明確，模仿表現的內容若不獲認同是可以改變的。教學掌握的基本原則是在流動、彈性與自發性上。在表現方面沒有一定的外在形式，一般多以小團體分組進行一種密集式身歷其境的生活。當學生表現簡陋時，教師以「下一步會如何？」來引導學生深入思考。所以，戲劇扮演之教學儘管有很大的個人自由創作空間，變化、改變較大，但也必須獲得合作的共識。從戲劇扮演中，每位學生都至少要經歷：一系列動作或情節的過程、明確的地點、人物與內容，以及活力、動機、興趣與隱藏於其中的主旨。

三、劇場

劇場的教學主要是運用劇場的表演者與觀眾的分享與互動關係，所以其教學模式是正式與非正式呈現交互的應用。勃頓認為：一般運用劇場的教學有四種形式 [14]：

㈠學校教學主管或其他班級同學來觀賞本班的戲劇呈現。

㈡自己班上同學以小組團體為單位，每組呈現一個即興表演的戲劇，或解決問題的過程。

㈢多次排練某一個故事之後，將它完整地呈現給正式或非正式觀眾欣賞。

㈣依照戲本排演一齣戲，以達到呈現給觀眾欣賞的目的。

這類型的教學特點是：要求表演須有明確的說話與動作表現、呈現在外的動作必須要能傳達出劇本或故事的意義、表現技巧須有賴於假扮或作真正的演出，所以有高標準之紀律與合作上的要求。在強弱的表現上，往往弱點更為顯著。在學校中的這種活動，常被視為重要

14 參：Bolton, 1979, p. 9.

大事，演出結束以後伴隨而至的是歡樂的成就感。

四、以戲劇理解學習

勃頓認為，傳統的戲劇教學項目包括有即興表演、劇本寫作、舞台語言、肢體動作與默劇演出等等；不過，仍有不足之處。戲劇教學不僅於人格成長、建立信心、培養想像或給予社會認知。教育戲劇應進一步地將戲劇的學習由戲劇性的扮演延伸、運用象徵性的「動作」（action）與「投射物」（objects），透過肢體語言，表現在信以為真的扮演活動之中，進而使戲劇教學成為有意義的思考學習，而真正地落實在學習上。所以，這種學習不只是由教師做口述情況來讓學生去執行而已，而是要由學生的內在感覺、情緒與認知出發，並與外在表現的具體及學習的內容相互結合，使學生建立興趣。

以戲劇來理解的學習模式是建立「解決問題」的戲劇結構上來進行的。提出問題在引起學生的興趣或好奇心，讓學生建立起探究問題的動機。問題與其可能解決方法足以引導學生進入信以為真的情境，產生足夠的學習動力。隨後教師以「專家的外衣」扮演情境中的某一個角色，如：房東、國王、信差等等。在教學中的扮演，說明情況、使命；學生則扮演情境中的其他角色。學生「隨情況的推展作角色扮演」（contextual role play），可讓他們練習社會性的技巧並專注於外在行為的表現。學生在短時間的演練中，每項活動參與的要旨均須十分清楚，結構也很明確，即使發生錯誤也須繼續演練、結束更須十分明確。如此，將可使學生即時產生學習的成就感。

以戲劇來理解學習的過程是運用「劇場的形式」（theatre form）來進行，在劇場的結構中，掌握「衝突」（conflict）、「對比」（contrast）與「驚奇」（surprise）等要素；勃頓將之稱為「張力」（tension），包括：

㈠遇到一個問題或衝突時，劇情發展暫時停止，將時間延展，讓學生去找出更多的處理和應對的辦法。

(二)集注焦點於主要的行動、劇情發展或處所。

(三)觀眾可以被引導至誤判的情況，卻有令人驚訝的結果。

此外運用對比的技巧、象徵的表現方式，也是教師宜掌握的部分。茲將勃頓課程結構之設計[15]概述如下：

第一階段：決定行動

(一)選擇主旨：教師設定一個兩難或似是而非的情況或議題。

(二)行動：以介紹或遊戲詢問並引導學生對主旨的興趣，提示可能的變化與發展以建立張力。然後，就主旨範圍之內提供其中幾個議題提供學生選擇或融合。俟議題確定後，教師入戲以某一個角色提示一些線索、情況或要點。

(三)集注焦點：教師以角色入戲與同學商討議題中的問題，並對這些現象做一些界定。

(四)計畫：學生分組作內部討論，選擇並找出事件。教師再集合全班詢問各組認定的事件與其發生的地點。

(五)決定行動方案：全班商討處理事件的共同原則，尋求真相。兩人一組討論事件的發生情況。

第二階段：展開行動

(一)以全開或大張長條紙鋪在地上，讓學生將事件的情況寫或畫在紙上。

(二)讓學生以角色的口語述說某一圖中的情況。

(三)教師在黑板上寫下圖中或學生口述中的五個不同要點。

(四)教師入戲指定五個小組領導人，請各小組就事件做分組扮演練習。

15 參：Bolton, 1979, p. 92-105.

第三階段：融合

(一)請學生以事件外的人物扮演欲瞭解問題的情況，使課程內容與
　　上階段相連結。
(二)聽取不同立場不同人物的意見，教師選擇採取肯定、否定或自
　　由表達的立場，讓學生在範圍之內表達意見。
(三)教師入戲，請各小組領導人帶領小組練習扮演。
(四)各小組飾演或報告事件的經過。

　　課程進行的結構中，教師要能維持「議題」（topic）的趣味性，
融入相當的情緒與思考，努力投入情境，並給與同學發揮與釋放其經
驗的適切管道。
　　在學生的學習評量上所要考慮的，除了一般的教育目標，諸如：
興趣、情緒、回應、理解之外；教育戲劇的學習評量還有：戲劇的形
式、自治的能力、語言的表達、閱讀與寫作、社會關係行為、即興表
演創作的意義、推理反應、表演技巧與劇場實作及滿意度。

　　上述四種型式之教育戲劇的教學模式，係勃頓歸納了希思考特及
前人之戲劇教學方法所建立的完整理論系統，包括了戲劇本質的學習
及戲劇作為媒介功能的學習。一九八四年，勃頓將四種型式的教學更
具體地作理論及實作，在《戲劇作為教育》中詳細論述，並提出應將
戲劇置為核心課程，創作性戲劇則可用於戲劇性「遊戲」，使學習者
認知表演[16]。勃頓的教育戲劇原則與方法已成為現代教學與應用之主
流，許多國家從此將它列入義務教育所必須實施的教學學科了。

16 Bolton, 1984, p. 104.

第三節　教育戲劇的本質教學在戲劇
——大衛‧宏恩布魯克

大衛‧宏恩布魯克（David Hornbrook）曾任英國教育局的戲劇教育督導，一九九〇年轉任倫敦坎登（Camden）自治區藝術督導兼「演講與戲劇中心學院」（The Central School of Speech and Drama）副研究員。由於他有教師、演員、劇場導演及教育工作的豐富經驗，認為英國教育政策在保守黨政府所公布的「教育改革法案」（Education Reform Act, 1988）中，將義務教育「藝術」（arts）學習僅列了藝術與音樂，卻把舞蹈歸屬於體育，戲劇及媒體學習融入了英語（相當於我國之國語文課程）。這乃是「藝術教育委員會」（The Arts Education Community）混合了粗糙、忽視與遊說的結果。因此，先後在其所著《教育與戲劇藝術》（*Education and Dramatic Art*, 1989）、《教育在戲劇》（*Education in Drama*, 1991）及彙編之論文集《在戲劇的主題上》（*On the Subject of Drama*, 1998），提出教育戲劇的課程教學理論及實作方法。

宏恩布魯克主要論點是在於教育戲劇課程教學的本質，應該著重戲劇藝術，以「戲劇作為學習媒介」僅是戲劇藝術其中的一項應用條件。英國的國家課程將戲劇的學習納入英語課，基本上是接受了希思考特與勃頓的戲劇教學觀。事實上，戲劇藝術的學習應是藝術教育中一個獨立的學門，課程內的學習應含括戲劇與劇場完整的藝術學習。

若能將戲劇教學建立成系統化的學習，從基本的技術（craft）開始，使每個人能進行創作，便可掌握重要的規範（rules）、技巧（skills）與知識（knowledge）。戲劇課程能夠引導學習者瞭解戲劇文學及各種不同的文化內容，也能夠讓學習者判斷不同的觀念與演出的品質。

過去視戲劇課程為學習人格成長、一般通識課程、道德及社會，

或兩難問題之飾演的時代改變了。儘管戲劇教學已被廣泛地接受，戲劇教學法已相當地精進了，但學生的學習仍然不完整。因此，宏恩布魯克指出，教育戲劇一定要教學生學習戲劇的文法（the grammar of drama），並同時以其規範來學習欣賞、理解與操作技巧，來實現他們的想法。因此，有戲劇主題及戲劇技巧、知識與理解的學習，終能填補戲劇與劇場的間隙，成為完整教育戲劇的教學。茲將其理論基礎與實作課程之論點簡述如下：

一、教育戲劇應有完整的戲劇課程

　　宏恩布魯克從教育戲劇發展的方向探究教育的本質，認為早期是將「藝術與生活連結」（art and the play of life），透過扮演陶冶情緒，以感覺、認知、體驗生活周遭的事物，增進創意與學習效果。二次世界大戰之後，重視「建全成長的人們」（well-developed people）以戲劇促進人格的發展，培養專注、自我表達、發現真理、體驗真實情境、增進解決問題的能力。近期的教育戲劇則重於「透過戲劇的學習」（learning through drama）。這種發展使得英國政府在一九八八年公布的教育改革法案，將戲劇的學習列在英語課程學習的領域之內[17]。

　　然而，宏恩布魯克認為戲劇藝術是不分宗派的，所包含的範圍不僅是教育戲劇自發性的即興表演及指導性的角色扮演，還包括了其他戲劇的實作部分。學生教室內的戲劇教學方法應與劇場的表演是一體的，他指出：

> 戲劇藝術沒有兒童在教室內表演與演員在劇場舞台上表演的區別，因為兩者都含有預設表演者與觀眾存在的意義。當演員在劇場表演時，觀眾是真實的存在，而兒童在信以為真的扮演時，也傾向需要運用想像力的觀賞者。在戲劇課程中，批評的觀察者與觀眾

17 Hornbrook, 1998, p. 38.

儘管常常是參與者，但也是常常出現的。演員與觀眾是戲劇藝術的關鍵組合體。同樣地，演員與兒童也都會融入一個過程。而其過程的結果，也就是無法避免的「演出」（a product）[18]。

因此，宏恩布魯克視劇場演出一齣戲劇（play）的過程與教室內的即興扮演過程應為一體的。不論是正式與非正式的演出都包括了：實作性的呈現、主題的理解、排練、提出意見等過程。教師在教室的角色正如同導演的地位，教學的內容如同劇本的創作與研討，而演出則是將過程中的寫作、扮演、表演予以呈現。戲劇與劇場完整的學習就是指形式和內容的學習。戲劇與劇場結合的學習結果，不但擴大了學生學習的範圍，也使戲劇的課程真正成為完整的學習。

二、戲劇教學應屬於藝術課程的範疇

戲劇課程融入劇場的學習，使學生瞭解戲劇藝術的製作（making）、表演（performing）與回應（responding）。宏恩布魯克認為：教學核心內容應依年齡程度讓學生嘗試成為作者、設計者、導演、技術師、活動者與實驗者，除了學校教學也可進入到社區。亦就是戲劇藝術的教學是在使戲劇教室成為一種實驗室，並予以展現，生活中的任何內容在戲劇化的社會中都可以探索與解釋，使我們的感知與周遭的秩序和諧一致。如此，教師更能與校長、家長、同仁及全體學生，共享師生智慧創作的成果。

宏恩布魯克視劇場的學習是戲劇課程的本質部分，其主要論點有三[19]：

(一)戲劇形式的藝術本質

藝術有其形式上的功能，正如同宗教一樣，並不在於它提供我們

18 Hornbrook, 1998, p. 108.
19 參：Hornbrook, 1991, p. 40-41.

娛樂、易懂、逃避或表現出真實效果，而是在它宗教上的屬性。它幫助我們解釋這個世界，告知我們如何適應生活。若將藝術的形式視為空洞、反覆或膚淺的模仿，將使我們生命的價值消失。

(二)戲劇藝術是深入文化理解的教學

戲劇藝術使我們感動並深入探究是源於一種所屬文化的「感知」（sensibility）。而此感知是源自於我們文化層面的各種情況中，包括我們語言的影子與認定傳統等等「明示與暗示」（signs and metaphors）等。

因此，若從藝術形式的美學認知，歷經現在社會中的一些干擾，如：確認、明顯的兩難問題，將可引導我們獲得更新的詮釋與前景。是以，藝術的用處不在於「真」（true），而是在於它的「教導」（edifying）。

(三)戲劇藝術是一種無法替換的學科教學

戲劇的藝術在表現的方式上有許多功能是無法解釋、改寫或解構成系列文章的，正如其他藝術的形式一樣，戲劇是獨一而無法轉換的藝術。儘管戲劇，如：《羅蜜歐與茱麗葉》可以被畫家或音樂家表現，但戲劇卻無法被轉換成音樂或美術。正如同原色在藝術的光譜中一樣，戲劇所導引的仍然在其本身。同樣地，不論如何作挑戰或明示，無論有價值或不足，戲劇並無必要成為任何達到其他目的的手段。

因此，應該抵制將戲劇關在為地理、歷史和管理訓練的柵欄裡等，粗魯的功利性作法，也要拒絕成為其他更多默默遵從作為人格、社會或政治教育的奴僕。在世俗化的年代，戲劇的功能是在於其獨特的直接與易於達到的明確方法上，它能夠使我們對於生存的世界作更好的感知。

基於上述的觀點，宏恩布魯克認為戲劇的課程是藝術教育不可缺

少的一部分。因此，從藝術的本質性學習而言，他認為英國戲劇學習在英語課程中的能力指標，是應該融入在藝術課程的能力指標之內。

三、戲劇課程教學內容的三個面向——製作、演出與賞析

戲劇藝術課程的架構應該如何建立，宏恩布魯克將教育戲劇的學習分為三個方面，按不同的學習階段同時實施[20]：

㈠製作（making）：由故事的敘述建立創作的「內容」（text），並融入音樂、舞蹈，發展成劇本。劇本包含：即興創作、社會議題及電子媒體等內容，然後將之作技術上的配合予以呈現。

㈡演出（performing）：是從演出的程序逐步進行展開，瞭解調查學生喜愛的故事、戲劇，設計戲劇演出的形式，排演、調整、組織與管理，最後做呈現，使演出可以被驗證。

㈢賞析（reception）：觀賞演出的戲劇應該如何回應？瞭解演員如何敘述故事？音樂與效果如何增加故事的力量？管理經營的過程如何掌握？對戲劇的詮釋有如何的感想？內容學習的如何？都可以透過討論、分享與作業來學習評論。

宏恩布魯克將這三方面的學習，與英國「藝術」與「英語」的國民義務教育四階段能力指標對照，使戲劇課程教學成為一個具體獨立完整的戲劇學習。其分段能力指標分為七至十一歲的小學第一、二階段，及十二至十六歲的中學第三、四階段，由扮演、即興創作，漸層發展到青少年劇場的舞台呈現，均經設計與規畫。在立意精神上與美國國家課程戲劇教育計畫相互呼應，已替世界各國開啟了戲劇教學的典範。

20 參：Hornbook, 1991, p. 141-152.

第四節　分科與統整折衷的完整戲劇教學──約翰・桑姆斯

　　儘管英國國會在一九九二年十月通過了保守黨政府的「教育法案」（The Education Bill），確定了「戲劇」在國民義務教育中的學習是屬於英語領域，但教育戲劇的課程教學卻被學者提出作更為廣泛的教學模式，尤其是英國艾思特大學教授約翰・桑姆斯（John Somers）推廣應用最為積極。一九九四年，在其所著《課程中的戲劇》（*Drama in the Curriculum*）中，從實務與客觀的立場剖析戲劇教學的本質。他於一九九六年，開辦國際性教育戲劇學術期刊《戲劇教育研究》（*Research in Drama Education*）。一九九九年，設立「應用戲劇」（Applied Drama）研究所。桑姆斯將凡有關應用於教育方面的戲劇與劇場教學，諸如：教育戲劇、教育劇場、青少年劇場、兒童劇場、戲劇治療、社區劇場、發展性劇場（Development theater）、自由劇場（Theatre for liberation）及相關性內容與研究策略作整合與深入之研究。

　　桑姆斯從中小學教師、演員、導演到世界各國（包含台灣）進行學術研究與推廣的豐富經歷，其教育戲劇之中心理念最著重於學習者自身。教學考量因素在給予學習者最佳的學習效果。他認為戲劇能將其要素置於人們各種事物內容之中，並跨足於各種課程的教學，可促進教學、作統整教學、作單科主題的教學，也可作最佳的創作練習[21]。茲將其教育戲劇的主要論點敘述如下：

21 Somers, 1994, p. 6.

一、教育戲劇的本質在使學習者具備技巧與應用的能力

從教育戲劇發展的理念與實際的教學情況剖析，桑姆斯歸納出戲劇教學的特點[22]有：

(一)戲劇的應用

戲劇置於語文課中的學習項目與活動，被作為一種教學的媒介，亦可運用於其他學科或認知的學習。最明確的規範就是「英國國家課程」（The National Curriculum），將戲劇融入於英語課教學。英國藝術委員會（Arts Council of Great Britain, ACGB）在《教育—戲劇於學校》（*Education-Drama in School*, 1992）指出：「戲劇是一項無價的教學方法，它是因自身之特性，成為第一個也是最高的藝術型式教學，而被國家課程承認。」戲劇教師與其他學科教師則視戲劇為強化學科的橋樑，「表演」是課程計畫催化（catalyst）與集焦（focus）的最高點。

(二)技巧的學習

教師以活動教學讓學生學習控制與操作的戲劇技能，使學習者能成功地表現自己的觀點。

(三)戲劇藝術形式的理解

學生學習認知戲劇的美學概念，提升美學上的感知能力，瞭解劇場的形式與內涵。

22 參：Somers, 1994, p. 9-15.

㈣即興表演

即興表演就是「演出來」（acting out），讓學生以想像的情況或人物，在假設的前提下作嘗試，使學生有能力分辨真實與象徵的意義，以真實人生表現作為參考，在表演中探討人生，反映價值觀。此外亦運用於戲劇排演，創造角色的特質，理解事物的現象，掌握主要的問題。

㈤演出經驗的分享

讓學生學習如何將象徵性的戲劇呈現，創造出更為具體的理解，掌握演出的張力去努力探索，持續發展戲劇的過程。到了高年級或中學階段作更確實的創作表現，而演出則以非正式的在大廳活動中心為主，使參與者與觀眾，包含同學、學校的其他班級同學，或一般大眾皆能受益。

㈥掌握戲劇資源的本質

戲劇的素材是來自於人們各種經驗、各種議題，如：社會性、歷史性、文學性，凡有關人的行為，皆可運用戲劇中不可或缺的衝突、張力，生動明晰地掌握焦點，作深入的理解。

㈦統整性的學習

學校各學科的教學皆是各自分開的，但透過戲劇的表演或呈現，就常常可以將不同學習的面向整合在同一時空人物之中，而建立起完整知識的學習，戲劇的折衷性質讓學生能掌握、關切其他領域裡的學習經驗。

㈧以戲劇身歷其境的過程學習相關知識

將事件作出來或呈現出來是活化知識與經驗最有力的方式，透過

戲劇共同的實作與討論，讓學生探索人們在某些情況中的細節部分，發現各種因素，教師藉由事件之發展引導即興創作、感覺經歷各種層面與情況，將有助於真實生活中的應用。

從教育戲劇的本質特性分析來看，桑姆斯認為：

> 戲劇可以提供有力的學習經驗，它的「動能」（power）是在於其戲劇團體扮演出了真正的道德、社會、美學上的關懷與個人的判斷。基於其過程學習的有效功能，學生需要此媒介物的基本技能[23]。

桑姆斯的教育戲劇的基本立場，不強調學科本位為學習的重要性，而重視以學生為本位之教學。戲劇之教學是在如何使學生獲得最大的學習效果。

二、戲劇技巧是指人的技能（human skills）與技術的技能（technical skills）

桑姆斯認為有效的應用藝術首先要熟練技巧，在不同年齡層逐步擴展學生技能。有效的表現戲劇藝術，運用語言，都是基於對真實世界的觀察與理解而來。因此，在戲劇的教學，教師要作語音、姿勢、體態、服裝、顏色、燈光與聲效的教學，表現出生活中的事件，透過協商討論、解釋、採實際戲劇的實作來教學。

因此，戲劇技巧的學習應為[24]：

(一)人的技能教學方面

1. 即興表演：用以拓展人們的各種情況，讓參與者獲得與真實情況十分類似的經驗。
2. 角色扮演與發展角色（role playing and developing characters）：

23 參：Somers, 1994, p. 14-15.
24 參：Somers, 1994, p. 16-44.

以人物在某種態度或價值觀中作扮演，練習應有的體態、語音及心理狀態的反應。

3. 自然與形式化的表現：在戲劇中模仿真實生活中的說話與動作，或以象徵的肢體動作及啞劇方式表現，或兩者合得交替轉換使用。

4. 默劇（mime）：此形式化的表演教學能使參與者擴展對情況、時間、環境、人物的感知。

5. 肢體動作：以組織化及技巧的舞蹈性動作教導學生身體在不同時間、空間、重量、層次、面積、線條的動作，與他人或他物之間的關係，及姿態轉換性的變化等動作，以增加學生的表達技能。

6. 打鬥（flights）：打鬥可用於即興表演的創作，但最主要是在建構一個場景，各種攻擊他人的方式，如何建立安全機制卻有似真的視覺效果，教學上需要相當完備的合作、平衡與控制的關係，才能成功表現。

7. 專注（concentration）：以建立某種人的情況，讓學生去選擇與開發。

(二)技術的技能教學方面

1. 服裝：在讓學生如何能夠應用類似象徵性的服飾為主，運用想像力，以一件代表多種的身分、地位、人物外觀。

2. 道具：以想像的代表物取代多種物品，以能加強舞台上的情況為主要目的，無須真實物件。

3. 燈光：以簡單之支架及節光器作應用，在中學階段之教學使用較佳。六個迴路能作控制即可。

4. 道具平台箱：區分不同高低與空間關係所使用，讓學生作掌握運用表演區位之間。

5. 面具：以製作及扮演為主要活動。

從桑姆斯在技能教學的主張方面即可看出，所謂技巧是指為學習所用之技巧，而不是專業或職業的演出技巧，而此教學之戲劇技巧只是在為教學上所需應用的部分，亦就是在簡易的原則上能夠應用即可。如此，一方面可建立戲劇教學的環境氣氛，也對技術上的實作方法有了更明確的瞭解與實作的經驗。

三、戲劇的教學統整與協同模式

桑姆斯除了將戲劇作為各科教學媒介之外，更將戲劇的學習作為複科統整及跨科的學習模式。複科統整是指戲劇與任何一個學科結合的學習模式。他認為：由於戲劇有其自身之形式與語言，而內容卻必須來自於他處，致使許多學校的教學科目內容能夠自然而有實效地融入於不同的戲劇形式中，但由於學習的階段科目不同，統整與協同的教學性質亦有差異。他指出：

> 在小學與初中部分，戲劇與其他藝術及英語有密切的關聯，但其特殊之相互關係應明確認知……。在初中的教學，學科專家與戲劇教師兩者必須有彈性合作共同擬出教學步驟。戲劇課內容應集焦於共同的主題上，如此才可準備課程，是採平行並進或前後順序施教[25]。

事實上，與戲劇的統整教學並非僅止於戲劇教師應有此認知，桑姆斯舉英國國家課程委員會（National Curriculum Council）及英國國家課程之內文鼓勵各學科之教師，包括：英語、科學、工技、歷史及外語等，應與戲劇教師合作協同教學，以強化學生的學習。

至於跨科（多科）統整學習的部分，則是英國國家課程委員會希望教師能盡可能去做的部分。多科統整教學能使學生就層面上，如：人格與社會教育；就技能上，如：說話、算數、文學、解決問題及學

25 Somers, 1994, p. 103.

習技能；就主旨上，如：事業、健康教育、環境教育、全民、經濟與工業之理解，以及就一個主題從不同的立場作相關聯的瞭解，開啟主動的探索作更完整的學習。

桑姆斯以主題統整的教學模式，顯示學校課程，可針對不同科目的主要學習層面上作完整的教學連結（詳見圖3-1），教師可就教學需要作課程設計之考量。

尤其在小學多科教學皆須由一位教師任教的狀況。戲劇運用在各科之教學之中應為教師的基本教學能力。初級中學部分因分科性質較

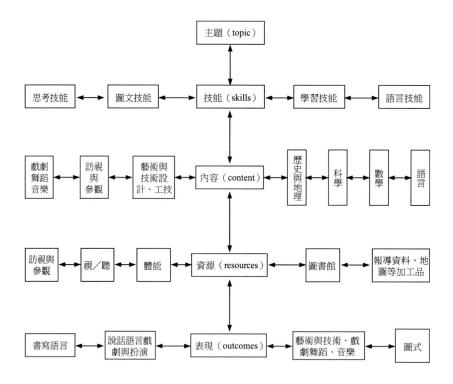

圖3-1：主題統整教學模式連結圖 26

26 Somers, 1994, p. 149.

多，一般教師互不關心其他領域多科統整之教學，故教師的參與意願便十分重要，教師們可作小部分複科統整的課程及教學上之連結作起。

　　從桑姆斯的理論看來，戲劇的練習不但應符合實際年齡學童的需要，更能夠落實融入各科的教學。凡能夠有助於學生的學習，教師就宜打破藩籬，瞭解與應用戲劇。

結語

　　教育戲劇後期的發展主要是在完整教育理論體系與教學上的實現與肯定。在運用戲劇作為學習媒介的學習上，產生了深入廣泛影響（如桃樂絲・希思考特與凱文・勃頓）；在戲劇藝術本質之學習上，亦有學習之必要性（如大衛・宏恩布魯克）；以及統整多項教學上之應用（如約翰・桑姆斯）。

　　教育戲劇的應用之方法融合了教育、心理、社會、戲劇及劇場的多種理論，其目的乃是從戲劇的本質學習展開，以相關聯的內涵，有效地達到教育目標。教育戲劇從多種理論在戲劇的扮演、輔導、人格成長與課程教學的學習，到統整性的教學應用，已相當完整地規畫出學校在義務教育階段的施行模式。如何能夠將教育戲劇的理念應用到學校的教學，在許多先進國家已有長期的經驗與成就，值得我國的教師予以重視與應用。

第四章

教育戲劇的戲劇理論

　　教育戲劇在學校教育及研究的發展中，不斷地應用各種學科於教學實務之中。戲劇為一種綜合藝術，戲劇中一切的設計與發展皆以「人」為核心，其「綜合」的本質自然是以人為依歸。舉凡任何劇中表現的媒介都在描述人，因此，當戲劇應用在教育時，其目標是在「人」的成長，而所需掌握的要素就是與人有關的學習。教育戲劇的實施基本上所需掌握的基本要項，包括：模仿（imitation）、結構（structure）、型式（form）、人物與性格（character and characterization）、思想（thought）、語言（language）、聲音與韻律（sound and rhythm）、批評（criticism）等。教學的過程中，師生多會歷經這些戲劇的學習。本章將從這些戲劇要項，在教學上的應用理論分別予以說明。

第一節　模仿論

一、模仿是源自人的學習天性

　　就戲劇的教育功能是源自於人類的天性（nature）而言，亞里斯多德（Aristotle, B. C. 384-322）早在《詩學》（*Poetics*）中便認為，人類的知識是由模仿而來。他指出：

> 模仿是自兒童時期即已具備的天性，人與其他動物不同之處就是
> 在於人是最擅長模仿的生物；人們早期即透過模仿學習知識；而

且無不感到模仿的愉悅，所以，模仿是我們的天性[1]。

亞里斯多德的模仿觀不是指完全的複製，而是指人從模仿中產生了洞察力，瞭解了更多的事物。人們不論是在模仿人物、事件、動作，或是觀看他人的模仿，都會產生認知並感到快樂。因此，在模仿時，就會加入一些幻想與虛構的內容，將之改變成更令人滿意的形式，使模仿成為一種藝術創作與表達的方式。戲劇就是透過創作者所模仿的幻想與虛構，讓參與者能更客觀地來界定或瞭解他們所生存的世界。儘管戲劇的表現未必是真，但透過模仿的呈現，人們都感覺到快樂。

亞里斯多德認為藝術就是模仿，凡敘事詩、悲劇、喜劇、豎笛樂、豎琴樂等都是在作模仿，其不同處是在於所用的媒介與對象，不同的藝術形式會因模仿的對象不同，而採用不同的一種或兩種以上混合的媒介。例如：顏色、形狀、聲音、韻律、姿態、語言、文字等等，來模仿呈現各種事物、情境或過程。戲劇模仿的對象主要是人，凡與人相同的事物都是在模仿的範圍之內，所以運用的藝術媒介物是多重的複合形式。

二、模仿的特性

由於戲劇主要模仿對象是「人」，它的教化功能就較其他藝術更為顯著，亞里斯多德指出：

因為模仿的對象是「動作中的人」（man in action），此人必然會屬於較高或較低一等的類型（人物性格在道德觀上主要有此區分，善與惡的情況便界定出多種不同的道德表現）。因此，人物必須表現得較真實生命中為佳、或為差、或相同[2]。

從亞里斯多德的模仿說來看，戲劇所模仿動作中的人，是對人在

1　Butucher Trans., 1951, p. 15.

2　Butucher Trans., 1951, p. 11.

一系列事件中所採取行動完整過程的模仿，其模仿中雖含括了多種藝術，但卻是以「人」為核心。各種模仿都在詮釋戲劇中「人」所採取的行動在因果關係的過程中，其道德觀上的一種價值判斷。而這種模仿是始於我們的天性，所以，它的歷程是愉悅的。若從希臘悲劇、喜劇或撒特劇（Satyr）所模仿的表現形式上來看，還包括了演員的表演、詩句的對話、彩繪的佈景、合唱隊的歌唱與舞蹈等各種藝術的呈現，其主要目的都在使劇中人物的道德觀能充分地表現出來。

三、模仿的功能

在戲劇呈現和參與的模仿中，可以使我們滿足以下幾項需求，包含以下幾個人性上的需求因素：

㈠可以滿足與瞭解人們因能力不及或做不到的事物。

㈡學習認知動作、信號、象徵與符號的意義。

㈢可以提供生活中參考的訊息，學習到所需要的知識。

㈣可以代替人們去冒險、執行工作，並發現事實找到真理。

㈤讓人們經歷一個事件，並欣賞、感覺其中的韻律與景觀。

㈥使人們滿足人性善惡的道德判斷。

由此可知，戲劇模仿是來自人的本性，除了讓人愉悅外，在教育上還讓人們學習了運用藝術媒介物表現的能力，同時也提供了思考判斷的學習，在經由認知的同化與調整行動中使人們樂於參與經歷其多種學習過程並促進智能的發展。

第二節　戲劇的結構

一齣戲劇的結構乃是依照劇中人物的行為表現過程的排列順序所組合而成。戲劇是在表現動作中的人，而此動作不僅指身體動作，還

包括了思想與外在行為的心理動機[3]。亦即，此動作中的「人」必須在一個排好序列的結構體內來進行他的動作，以表現出此人的特質。因此，戲劇所模仿的結構必有其基本的規範。亞里斯多德認為：

> 悲劇為對一個動作的模仿，而此動作應屬完整並具有某種長度，而完整是指開始、中間與結束[4]。

因此，戲劇的結構就是指：將「人」的行動表現過程，從開始、中間到結束作適合於因果關係或邏輯的安排。茲將戲劇結構內的基本要素介紹如下：

一、幕、場或情節段

一般戲劇所採結構的形式，多以「幕」（act）、「場」（scenes）或「情節段」（episode）來安排開始、中間與結束的過程；也有些戲劇為求建立氣氛，作明確說明或舒緩情緒，於戲劇開始之初安排有「序幕」（prologue），或在戲劇結束之後加上「收場」（epilogue），來加強戲劇的完整性。

二、情節

在場、幕或情節段的結構中，所呈現出各種事件先後的排序組合稱之為「情節」（plot）。事件序列的安排，大多的戲別都從說明「開始」，來顯示何人？何時？何地？如何？等等，與主題事件有關的訊息，引人注意後續的可能發展。情節進行到「中間」部分時，事件會發展得更複雜或困難，直到解決問題的轉折點，即高潮點（climax）為止。到了「結束」部分，則從最具關鍵的解決問題的事件開始發展到「收場」，使劇中人完成使命或獲得某種結果為止。

3　Brockett, 1969, p. 27.
4　Butcher Trans., 1951, p. 31.

三、衝突

由於戲劇結構中，情節發展是基於一系列事件發展的過程，是以人的表現為主；因此，劇中人物對某一目標追求的意志，在遭到衝突時是否成功，至為重要。法國戲劇理論家佛蒂納德‧布魯泰爾（Ferdinad Brunetiere, 1849-1906）在〈戲劇律〉（The Law of the Drama, 1894）一文中指出：

> 戲劇的通用法則是可以從動作意識的本身來界定之，一個戲劇形式就是靠此意志遭到阻礙的本質所建立的[5]。

在戲劇的結構中，當人物意志實現遭到阻礙產生衝突時，不論是成功或失敗，皆引發欲瞭解與探究其結果的樂趣，使人持續關注事件的發展，直到問題解決為止。因此，在戲劇發展的結構中，如何維繫對事件關注的興趣便十分重要。一般戲劇的衝突有三種型態：一為人在自己意念間的衝突，如：矛盾或猶豫的兩難抉擇、改變再改變的作為等。二為人與人之間的衝突，如：兩種相對力量的對抗、於兩個或兩組人的競爭等。三為人與外力之間的衝突，如：社會、環境、命運、超自然力量對人的影響與衝擊等。

戲劇因衝突的過程中，相對立的力量會有一方較強或強弱互換、輪換的情況，直到結束為止。由於衝突的對象不同，形成了三種劇情發展的主要形式，也使戲劇產生了維繫人們去關注它發展結果的能量，一般稱之為「戲劇張力」（dramatic tension）；此「張力」使參與者在情境中不斷地會問：「後來呢？」這也正是人們探究知識的原動力。

茲從一般戲劇的結構圖（見圖 4-1）來看戲劇結構內情節發展與張力的關係：

5　Brunetiere, 1894, p. 725.

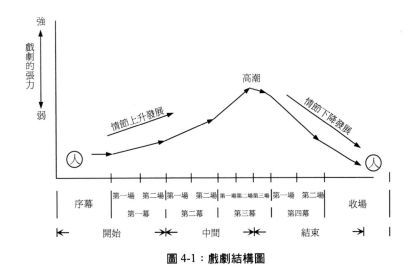

圖 4-1：戲劇結構圖

四、結構的功能

　　教育戲劇的教學策略上，教師需能掌握戲劇結構，讓學生在信以為真的情況內經歷每階段的學習，以戲劇的張力維繫學生的關注與興趣。教師是結構進行中的核心人物，在指導鼓勵學生學習參與，從情節的上升發展開始，引導學生的注意、情緒、認知等融入在情境之中，逐步地向戲劇衝突挑戰，至最高的危機點，並一一尋求解決之道，至完全消除問題為止，就是完成了一個完整的一次教育戲劇教學了。英國戲劇教育學者西西妮・奧尼爾（Cecily O'Neill）與亞倫・蘭伯特（Alan Lanbert）在《戲劇結構》（*Drama Structure*, 1982）一書中指出：

> 戲劇的結構是教學的一個新導向，一位教師能善用結構的發展，使學生皆能融入劇情的衝突危機時，就不必再去擔心結構中提示的方向了。教師所要準備的是下一步在戲劇的情況中決定做些什麼（what the experience），而不是情節中的接下來會如何（what happen next）。由學生小組去探索從戲劇中所延伸出的意涵，使

這學習經驗對他們更具實質的意義[6]。

　　何以教師在戲劇結構中會自然地引導到學習的主要教學內容呢？這是因為戲劇結構中的情節發展有其現在、過去與未來的序列發展，在任何階段內都有懸而未決相關發展的可能性，這些可能性就可引導學生自然而然地深入事件情況內層的思考，瞭解其中真正的意義。因此，在戲劇的結構中，奧尼爾與蘭伯特指出：

> 教師的主要工作就是：營造戲劇中有意義的「呈現時刻」（present moment），並感覺懸疑的情節；理想的方式應該是處理未來接踵將至的事件，而不是在事實或已經完成的事務上。如此一來，在教學中就自然形成了找出行動與抉擇追求對未來的壓力，而使戲劇有了深度與目的[7]。

　　可見戲劇的結構是引導學生進入學習情境的基本要素。一旦將學生導入到情境中，學生便能自在地去經歷學習實質內容的主體部分。因此，教師如何運用結構，選擇適切有意義的呈現，並能夠持續做延伸的發展，使學生在深入情節之中去探索、發現、討論、抉擇，並瞭解體認，才是運用戲劇結構達到教學目標的真正目的。

第三節　戲劇的型式

　　戲劇型式的建立主因是在於戲劇的素材、創作者的意象與追求的目標。因為沒有任何兩齣戲劇會具有同樣地素材、創作者與目標，於是每一齣戲劇就形成它自身的性質（qualities）。若將所有戲劇的性質予以區分，大致可歸納為：嚴肅的、可笑與半認真的、半滑稽的三類。於是，便產生了戲劇的悲劇（tragedy）、喜劇（comedy）與通俗劇（melodrama）三種型式[8]。

6　O'Neill and Lambert, 1982, p. 28.

7　O'Neill and Lambert, 1982, p. 28.

8　Brockett, 1969, p. 42-43.

戲劇的三種基本型式的區別，基本上是建立在人們面臨人生各種事物自身基本立場的態度上。戲劇的任何情境、事件或故事，都會立刻與生活中的經驗相連結，使人們對描寫人生不幸與悲慘遭遇的悲劇感到哀憐與恐懼；對親切、幽默或諷刺情況的喜劇感到歡愉與滿意；對面臨人生嚴肅挑戰的問題卻又能完成目標的通俗劇感到激動又快慰。茲將三種類型的本質說明如下：

一、悲劇

悲劇在敘述主要角色在面對人生苦難時的失敗與境遇。給人的感受是嚴肅而又沈重，並時常引起同情心而感傷不已。亞里斯多德對其定義為：

> 悲劇為對一動作之模仿，其動作之過程是嚴肅完整，並具有一定之長度與自身之完整；在語言之中以各種藝術予以裝飾，並分別插入劇中不同之處。故悲劇是動作的形式而非敘述，時而引發哀憐與恐懼的情緒，而使之適宜的淨化[9]。

從亞里斯多德的界定來看，悲劇是以人的「動作」作為媒介來表現人的特質，這個動作包括了語言及各種藝術於其中，因為在態度上的嚴肅與完整的過程，能使人感到哀傷，而此憐憫與恐懼的情緒正因「悲劇的淨化作用」（tragic katharsis）而得以散發。所以，就悲劇的本質來看它是：「悲劇是一種用嚴肅的，有時是動人的崇高形式所寫成的戲劇，其中的事物都是無可挽回的錯誤。除非付出最大的犧牲，人生的一切都是錯誤的，但大多數是能及時糾正[10]。」所以，悲劇的特點就在其人物所遭遇的痛苦與所犯的錯誤時，都必須付出慘痛的懲罰作為失敗的代價。

9　Butcher Trans., 1951, p. 31.
10　李慕白譯，1973，頁 70。

從悲劇的教化作用來看，悲劇並不會因人的失敗、挫折、懲罰與痛苦，使人們因悲傷、恐懼而懷憂喪志。相反地，當同情、憐憫他人的苦難時，不僅瞭解了當事者的困境與其失敗的教訓，也因受劇中主要角色的努力而感動，轉為思考面臨同樣際遇時，讓自己精神得到淬鍊的機會；再對照自己真實人生的境遇時，反而覺得自身的問題已不再嚴重了。所以，悲劇的教育效應不是悲傷而是激勵與淨化，正是表現高尚人格的一種模式。

二、喜劇

喜劇在表現主要角色面對問題的缺點時，則顯得醜陋、怪異、愚笨、滑稽而令人感到好笑，而到了戲劇結束時，卻往往得到令人意外又滿意的結果，這種譏諷、誇張、詼諧或幽默的嘲弄，不但不讓人感到痛苦，反而是快樂。主要原因是喜劇人物的行動中，所強調的是每一件事在社會關係上「人」的邪惡面，而不是在道德上嘲笑他的不幸與痛苦。亞里斯多德認為喜劇是：

> 喜劇是模仿低一等的人物，但不是指感知上完全的邪惡，而僅是一種醜惡的可笑。它包括了一些缺陷或醜陋，但卻不是痛苦與破壞。舉一個明顯的例子，可笑的面具是醜陋與曲扭的，但卻不意含著痛苦[11]。

儘管喜劇與悲劇都是在表現人物的特質，但在歷史的發展上卻較悲劇為晚，原因是它承襲了悲劇模仿人的特質。雖然重點都在問題與事件的發展中表現人物的缺點，其態度已不再是嚴肅，而是一種曖昧、低俗的諷刺。因此，喜劇使人自覺高人一等，其可貴之處在於同樣探討人生的問題，及人在事件中的意義時，不會令人感到痛苦，這是喜劇能使人們從切身的危機與衝突的主觀態度，轉變為客觀評判

11 Butcher Trans., 1951, p. 23.

的主要因素。所以，隨著喜劇的發展，一種稱之為「喜劇的洞察力」（comic vision）就自然而然地產生，而這種能力是需要相當的客觀態度，才會自然地對戲劇中事件人物表現產生批判的態度。

戲劇史學家布魯凱特（Oscar G. Brockett 1923- ）指出：

> 並不是只有模仿本能或幻想的傾向，才能形成戲劇。因此，進一步的解釋是有必要的。一種必須要有的條件，就是世界要達到相當精緻的文化，才能客觀地去看人類的問題。例如：有了喜劇的洞察力，就表示有了這種觀念的跡象，因為這是需要相當客觀，才能夠將全體福利的威脅視為荒謬可笑[12]。

換言之，人們因對生存世界的理解與自身智能的提升，而增進了自己的洞察力，自然地會將悲劇性的親身感受轉化為客觀的認知，對自身的威脅與諷刺不但不再感到痛苦，反而自覺高人一等能夠洞察真相，認清事實對誇大的表現感到可笑。

因此，喜劇在教育上的影響是：當一個人看到低人一等的喜劇人物，在面臨人生事事不盡如人意的時候，而他的問題或困境卻也能一一獲得解決時，可使人因認知而建立自信，並因此而使自己能夠避免喜劇人物受人嘲弄的錯誤、愚蠢與災禍同時又能客觀地使自己建立起不誇大、不自傲的高尚人格。

三、通俗劇

通俗劇具有悲劇嚴肅的主題與開端，但在經過一番考驗與折磨，卻因獲得意想不到的外力影響或自身的轉變後，發展成善有善報、惡有惡報的快樂結局（happy ending），常被稱之為傳奇劇或悲喜劇（tragicomedy）。由於通俗劇中的人物善惡分明，具有道德與邪惡的雙重批判特質；所以，往往能吸引人們的注意，追究善惡的因果關

12 張曉華譯，1991，頁 9-11。

係，滿足人們感性的融入與理性的判斷需要。

通俗劇的形成較喜劇更晚，雖然在西元前五世紀就已產生，但直到十九世紀的浪漫主義時期才開始廣泛的應用。其原因應在於：「人類的思想愈來愈複雜，社會愈來愈多變，單純的文化和戲劇類型已不能滿足創作者的欲求 13。」因此，當人們面對人生各種愈來愈複雜的情況時，觀眾更希望見到正義公理得以伸張，罪惡行為受到懲罰。所以，通俗劇能受到廣大的歡迎，就在於它「嘉善懲惡」必然發展的結局，也使得通俗劇在此前提下，其情節安排決定了劇中角色的表現。戲劇理論學者漢米爾頓（C. M. Hamilton）指出：

> 傳奇劇情節決定和支配人物，傳奇劇作家首先想像一個由許多有趣的意外事情所構成的陷阱，然後才創造此準備去接受作者替他們預定命運的人物 14。

從上述觀點可以看出：通俗劇的型式是以情節的設計為主，而此設計除了它能滿足追求事實、賞罰分明的人性需要之外，其引人入勝的情節設計發展，在教育上是一種很重要的應用模式。

通俗劇創作模式的設計，以法國劇作家尤金・斯克里布（Eugene Scribe, 1791-1861）的「佳構劇法則」（well-made play formula）影響最為重要。戲劇史學家布魯克特認為：

> 斯克里布時至今日仍讓人記得他，是在他的「佳構劇法則」，這是他自己作品所應用的一種方式；這種佳構的整合與完美設計之所以被認同，是來自艾斯奇勒斯（Aeschylus）時代以來已經存在，即：謹慎佈局的開場與準備、因果事件續列的安排、達到高潮的各個場次的建立，並應用抑制的訊息、驚人的轉折與懸疑 15。

13 黃美序，1997，頁 110。
14 趙如琳譯，1977，頁 188。
15 張曉華譯，1991，頁 294。

通俗劇的佳構劇法則在事件因果的邏輯發展上建立的情節設計，在教育戲劇中不斷地被戲劇教師們應用於課程設計。在教學上一定有嚴肅的主題，如何凝聚焦點到學習的主題，便有賴設計出因果關係的懸疑張力，在未知的情況中讓學生主動去探索，直到真相大白得到滿意的結果為止。加拿大戲劇教育學者蘿拉・莫根（Norah Morgan）與茱麗安娜・沙克斯頓（Juliana Saxton）指出：

> 我們所指的「佳構」一詞，並非指十九世紀戲劇中解決兩難困境的戲劇感知部分。在戲劇中最簡潔的解決問題方式往往不再真實或適當，我們意指的「佳構」（well-made）是在它「好的組構」（well-constructed）[16]。

　　由於在佳構劇法則中，教育戲劇所掌握的教學方法就在於應用佳構劇組構的四個階段，即：說明（exposition）、提升行動／複雜化（rising action/complication）、高潮／危機（climax/crisis）與結局（denouement）。教師能從情節發展的四個階段的課程設計中，自然地引導學生進入事件，並在這個架構下來進行課程內容的教學，引發學生探索知識的興趣。教師仔細所安排的邏輯判斷與發展，可建立學生應有的價值觀，並在最後階段獲得滿意的結局。

第四節　人物與性格

　　戲劇是以「人」為中心的表演藝術，在戲劇的內文中，無一不表現人的作為，以反映人們的信念與人物的特質，可以說沒有人就沒有戲劇。因此，戲劇所表現的「人」就在於合乎「人性」的作為上。

　　莎士比亞（Shakespeare）在《哈姆雷特》（Hamlet）一劇中，哈姆雷特的一段對話說：

16 Morgan and Saxton, 1987, p. 5.

戲劇演出的目的，從古至今，就正如一面鏡子，是用來反映人性（nature），你要注意觀察，不可超過真實的人性，過分做作，便違背了這個目的 [17]。

所謂「人性」，一般字義上是指性格的特質（characteristic quality）、基本人格（essential character）、獨有的性格（a specified kind of individual character）[18]，亦即：戲劇中所表現的角色，是具有其特質個性的人物。亞里斯多德傾向於道德上的解釋，他認為：

喜劇所表現的人物較一般人為惡，而悲劇則較真實人生中的為善 [19]。所謂性格是指我們對劇中人物在道德上的一種歸納。性格是反應在道德上的目的，在顯示一個人選擇或避免事務之種類。因此，凡言詞不能使性格明白地顯示或者在其中並未做任何的選擇或避免之事物，皆非性格之表現 [20]。

但在戲劇中，人物行為往往不一定基於道德上的考量，其取捨之間還有社會價值觀、心理傾向等因素，故瑞典劇作家史特林堡（August Strindberg, 1849-1912）在其劇作《茱莉小姐》（Miss Julie, 1888）序文中指出：

性格是複雜心靈的主宰與基本特徵。……是自發行為之表現，是一個被他人所認定的真正本性或引用來做人生中某種特定的角色 [21]。

性格是個別的內在心性與外在行為的表現，包括意志、自制、自立、決斷與良知等強弱的品質，不同的人在不同的環境、對象、背景、角色因素，所反映出來的性格有很大的差異；因此，戲劇中所指

17 Shakespeare, 1600, p. 68.
18 Gove Ed., 1981, p. 1508.
19 Butcher Trans., 1951, p. 13.
20 Butcher Trans., 1951, p. 25.
21 Strindberg, 1888, p. 564.

的性格，是指演員對角色人物的人格表現與認知再創的人格或其部分。亦就是說戲劇人物性格的形成，是演員對角色人物人格表現的詮釋，另一部分則是觀眾對演員表現人物的綜合概念。

所謂「人格」（personality）字源於拉丁文 persona，義指 mask，尤指演員所戴的面具。古希臘、羅馬的戲劇，由於場地（露天表演）及演員（二至三人的限制），演員必須戴面具，一方面有傳聲效果，二方面可在演出過程中換戴面具，達到更換角色的目的。因此，帶上什麼面具就扮演什麼角色的聲姿表情。將它作為「人格」解釋，就意指一個人的「內在自我」（inner self）的對外表現（outward expression）。

國內學者張春興將人格一詞界定為：

> 人格是個人在對人、對己、對事物乃至對整個環境的適應所顯示的獨立個性；此獨特個性係由個人在遺傳、環境、成熟、學習等因素交互作用下，表現於身心各方面的特徵所組成，而此特徵又具有相當的統整性與持久性[22]。

這說明了人格其獨特性、複雜性、統整性與持久性，是一個人內在學習與外在表現的綜合特徵。在人格形成的要素中，遺傳是先天性的本質，但在其他的要素上，都可以藉人為的努力，產生交互的影響予以改善，可使人格的成長更趨完美。這就是全人教育的主要目標：「在培養受教者健全的人格[23]」，以引導他們學習，使其人格獲得充分的發展。

教育戲劇的目標尤其強調在「人格」的養成。戲劇人物性格的表現能透過戲劇的教育學習功能而達到。因此，教育學者多主張應用戲劇的教育方法達到人格成長的目標。彼得・史萊德認為：「兒童戲劇的重要是在人的成長（human development）[24]。」而此成長是藉人物

22 張春興，1976，頁 362。
23 李建興，1987，頁 23。
24 Slade, 1995, p. i.

扮演與投射性扮演來進行教學。布萊恩·威更認為戲劇是全人教育所必須的，戲劇教學不是戲劇的成長而是人的成長（the development of people），他說：

> 確實戲劇真是如此，它密切的交織結合了過去所通過的各項教育法案的精神與實質面，尤其是在「全人發展」（the development of the whole）的理念上 25。

教育戲劇在布萊恩·威的全人教育的成長觀念出發，深入思考「人」（human being）的因素，所強調的就是在戲劇教學上的實用性，從人格發展的專注、感知、想像、身體自我、說話、情緒、智能等七個面向，來豐富人與其外在環境的融合關係，與史萊德相同都以人物的扮演過程，朝向促進人格的發展為主要教學目標。

第五節　思想

在戲劇中的「思想」是指劇中人在行動過程中的主要意義。一般多指戲劇創作者的理念（idea），或經劇情發展中所傳達出一齣劇作的主旨（theme）。亞里斯多德認為戲劇中的思想是指：

> 對某一個情況，傳達出可能或適當的說明……思想從另一個方面來說係用以證明某些事務的是或非，或作一種普通準則的宣示26。

因此，戲劇所要傳達的理念或主旨，通常能讓人明瞭，是需待全劇完結之後才能判知，也有透過劇中人直接明示或宣揚的敘述。然前者有時會導致觀眾誤判，而後者則會使戲劇顯得無趣。戲劇學者蓋斯納（John Gassner）認為：

25 Way, 1967, p. 2.
26 Butcher Trans., 1951, p. 29.

現代作家多重視陳述事實，往往忽略了「戲劇的動作隱含了人物與思想的獨特品質」，我們要從動作本身的自然因素中讓人物與思想呈現出來[27]。

所以，有些劇作家會採兩者並行的方式來作，一方面藉劇中人物立場的明白宣示，另一方面再從劇情的發展中去印證它，其目的無非是讓人更能理解或接受創作者的思想。

由於每個人的觀感不同，對戲劇中所表達出的思想、人們所接受與理解的程度多有差異、從簡略的同意或不同意，到部分或大部分的接受與否等，皆有所不同。其主要原因是在於每個人思想模式的差異，創作者、參與者或觀眾所認知思想的模式亦不相同。戲劇教育學家理查・柯爾尼（Richard Courtney）指出：

人類的思想是一種複雜的多重模式，儘管這些模式的本質是對某主題（subject）的一些爭議，但大致來說有四種模式，即：認知（the cognitive）、感情（the affective）、精神原動力（the psychomotor）及美學（the aesthetic）上的。這種模式是抽象的，不很明確地存在於腦中和心中。它是一些地圖（maps）在經驗領域中提供一幅透視圖（a perspective），常顯示出群串的思想方式[28]。

柯爾尼對思想的四種模式的提出，係基於人們在理性的判斷與感性的需要上。理性判斷的思想模式是指「認知的思想」（cognitive thought），它是知識性的分類、理解、應用、組織等能力，也表現在包括了美與道德或邏輯上的抽象概念判斷。在感性的需要上包括有：感性的思想（affective thought）、精神動力的思想（psychomotor thought）與美學的思想（aesthetic thought）。

27 Gassner, 1951, p. ii.
28 Courtney, 1995, p. 13.

「感情的思想」是指一個人在情緒（emotion）上的接受與抗拒的表現上，諸如：羨慕、愛戀、憤怒、害怕等。「精神動力的思想」是指一個人與他人合作的關係在技能的表現上，包括：肢體的動作、體能的運動、團體的活動、人際互動等。「美學的思想」則是指一個基於自身的感覺（feeling），以直覺、洞察力、預感等表現出對外界事物的反應，如：想像、選擇、表現、分辨、欣賞、感激、喜好等等。

柯爾尼雖將人的思想分為四種模式，但他也強調其中相互密切的關聯性與重疊性；所以，人們表現思想時，往往會從個人的經驗出發，正猶如透視圖一般，與實地的情況予以連結。

因此，戲劇既然是在模仿動作中的人，而其思想是從人的動作中表現出來，其動作中所模仿的人就必須具有一般人所共通的思想模式，才能獲得認同與回響。

在教育戲劇中非常重視「思想」的表現與價值上的判斷。任何的戲劇教學活動都不斷在集合大家的理念，共同創作出表演的內容，透過集注焦點討論、問答、評價及教師總結的過程中，找尋判斷劇中人物、個人思想及其關聯的內涵，以使教育戲劇的學習在思想上有具體的意義。澳大利亞學者約翰‧奧圖（John O'Toole）指出：

> 它的意義多為戲劇教育學者們所認定的，包括：艾培茲（P. Abbs, 1982）的「滿足判知與整合的需要」、夏克洛夫基（V. Shklovsky, 1965）的「解除自我設限發現生命的感知」、布萊恩‧威「透過戲劇成長」的「以戲劇來學習，改變洞察或理解能力」等個人的成長學習。還有龐門特（D. Pammenter, 1989）的「解構或重構真實的政府」，以及布特爾（Butler, B. 1983）「顛覆劇場的學校教學」社會結構觀與贊同方法論等戲劇意義的建立[29]。

教師在戲劇教學中的思想教育，是從觀念釐清到人格發展的長期

29 O'Toole, 1992, p. 216.

培養所建立的，教師宜從思想的各種思想模式中，兼顧理性的知識與感性的反應來引導，才能結合教學上的實際需要。

第六節　語言

戲劇的表現主要是依靠演員之間的語言來進行的，戲劇的語言範圍很廣，凡任何人物之間將訊息表達與接受的方式，包含了肢體與語音的語言。一般多指劇本記載的台詞（lines），或演員說話的各種方式，包括：人對一群人的演說（speech）、兩人之間的對話（dialogue）、自己與自己的自言自語（soliloquy）、演員對觀眾說話的獨白（monologue），以及合唱隊或旁述者向觀眾敘述的旁白（aside）等。

劇本內所記載語言的文體都經過了藝術的安排，古希臘時期多用詩的形式寫作；所以，亞里斯多德將他研究戲劇的著述稱為《詩學》，莎士比亞的作品皆是以抑揚格無韻詩（iambic）所寫成的劇本，更是動人。近代的劇作則多採用散文的形式，如：亨利克·易卜生（Henrik Ibsen, 1828-1906）、安東·契可夫（Anton Chekhov, 1860-1904）。因此，戲劇的語言模式與文學有密切的關係。

事實上，任何文體的劇本都須藉由演員的表演呈現出來。因此，戲劇的語言是各種藝術中最能明確傳達人們意念的工具，不論是一件事實的陳述、一個命令、一種情感的表達和意志的展現，戲劇的語言具有目的、交流與表達。不但是故事記錄的一種方式，也是演員表現目的、彼此交流、傳達訊息的主要媒介。若演員能依劇本忠實、有情感並清楚明確地傳達出來，不但使人能瞭解劇情內容，還能有一種美的感受，反之則令人生厭、興趣索然。

語文教育學者強調，甚而堅持應將戲劇納入語文課程內作一種基礎教學，以增進學生的語文能力。語文教育學家史都維格（John Stewig）指出：

鑑於語言學基本上是一種說話的藝術。若語言課程的教學計畫未給與兒童說話（talk）的機會，就教師的觀點而言是不適當的。我的論點是增加「自發性的戲劇技巧」（spontaneous dramatics）於語言課程中，可提供語言發展與語言相關能力的必要學習機會[30]。

詹姆士‧摩菲特（James Moffett）認為，戲劇是語言課程內從小學起就必須開始學習的項目，他指出：

> 我所要在此辯稱的是，戲劇與說話都是語言課程的中心。它們是基礎也是本質的學習，並不是一種特別的課程。我視戲劇為所有語言活動的學習之母，它包含了說話與各種閱讀與寫作的教學導引[31]。

戲劇何以成為語言課程的主要教學項目，其主要原因是在於戲劇教學的功能上。語文的目的是在實際的社會性交流，而戲劇正提供了具體的內容，包括：挫折、聽者、環境、情緒與反應。在戲劇的學習中，學生不但學習用適當的言辭，還可經歷語言中的感覺、韻律與互動的關係，人際之間的情感也有相互的交流。所以，加拿大戲劇教育學家也是語文學者戴維‧布思（David Booth），在其教育部公布之政策報告中指出：

> 戲劇提供學生們從報告、通知、質問、分享理念、指導、解釋、辯論、辯護、協商與冥思等學習機會，來練習與發展語言能力。兒童們學習交際的技能於戲劇的進行中，於即興表演中，以及對狀況發生的回應中。戲劇提供機會讓教師呈現給學生日常生活中可轉換的語言模式，讓學生從新的情況中學習新的語言用法[32]。

30 Stewig, 1973, p. 4.
31 Moffett, 1968, p. 60-61.
32 Booth, 1984, p. 12.

由於戲劇與語文的關係十分密切，許多語文教師已時常應用戲劇的教學方法於課堂之中；近年來，教育戲劇學家在戲劇教學的語言上的應用研究十分豐富，尤其許多國家將戲劇納入國家課程語文領域的教學中，使得戲劇語言表現的理論與方法，不斷地被開發與應用在聽、讀、說、寫的各種教學之中。事實上，戲劇教學已成為語文教學中教師必備的一種教學能力。

　　在語言教學中，戲劇的教學是重要而有效的學習，這是由於語言的戲劇教學技巧大多包含了呈現（presentation）、實作（practice）與加強（reinforcement）三個層面。由於戲劇中語言表現的模式，可以包括所有語言的表現，在戲劇的呈現、實作與加強下，學習者的學習應用能力才得以發揮，儘管戲劇語言的表現方式很多，各種戲劇語言的模仿學習卻各有其特色：

一、演說

　　演說多指對一群人的說話，為了在有限的時間達到宣傳訊息的目的，往往較一般正常的說話，在語言與語音上要更為強烈、易於瞭解，並同時具有美的吸引力。因此，準確地表現語言，說話者在控制聲調、適度誇張的表現來吸引聽者的注意力，就十分重要了。

　　戲劇中的演說不僅是對舞台上成員的一種說話方式，也是對觀眾的一種演說。能夠融入情感，以美麗的音質、共通而能理解的詞句，以及清楚的發音，才能得到觀眾的認同與讚美，反之則會受到批評與厭煩。所以，透過戲劇的練習情境，學生不但能辨別欣賞語言表達的好壞，也學習到如何善用自己的口語能力。

二、對話

　　在戲劇中的對話一般是由劇作家為他所撰寫的人物，表達個性、發展情節、傳達思想、建立節奏所用。由於對話在戲劇中的呈現，是指兩人之間互動反應的一種不預期延伸性言詞。是一人說了某些話之

後，再由另一人即時回應相互發展出來的。從對話中可以顯示出情境、事件、人物之間的關係與其相對應的模式，因此，對話就語言教學而言，可讓學生經歷即興的對話練習，學習適切應對的語言表達。

在對話的過程中，由於對話具有演繹的性質，人與人之間的對話在發展中是否合情、合理、合宜、合邏輯等，就給練習者與觀眾之間有評論判斷與討論的地方。也使學習者在對話中的「人」，以及其對談的「內容」中，有了深入瞭解練習的機會。應用對話的生動與互動學習，更可因內心情感的表達，促進彼此相互瞭解與合作的關係。

三、獨白

戲劇中的獨白是指單一演員在舞台上說話的情況和表現。演員的獨白在舞台上的表現多是將自己的情況向觀眾作敘述，如：自我介紹、傳達訊息、說明事件的原委、向觀眾敘述角色的態度立場、請求或詢問問題等。獨白只有觀眾能聽到並瞭解，而其他演員卻可以完全聽不見，在劇場中的呈現，常常是用在：開場、結束、劇情停頓或中場空台時，作必要的一番說明與解釋之用。在演出中常由一位看來似乎是局外者，但又與情節有關係的人擔任，如：年老的智者、合唱隊的成員、傳達訊息的信差、宮廷或政府的某位大臣、官員、宦臣、祭司、精靈、神祇等。也有直接設一位「說書人」或由角色自己做獨白，以利劇情的開展與故事的完整結局，使觀眾更能瞭解戲劇中的人物、情況與事件。因此，獨白的特性是一種明確的陳述、條理的說明與情感的告白。

由於獨白沒有任何互動的回饋、提示與刺激，若不熟悉或牢記其中的內容便很難有完整的表現。所以，表演者必須掌握詞句中邏輯與連貫的思維脈絡，逐步地作有條理的呈現，才能一氣呵成有條不紊。由於獨白在其獨立性的特點，尤其重視起承轉合的連結上，除了口語的表達外，它與寫作或作文有密切的關聯，因為寫作多半是必須一個人獨自進行的，如何能將自己的概念轉化為完整的文字敘述，其發展

的合理性與獨白的口語表現是相同的。語言學家，詹姆士・莫菲特在美國CBS、WCBS-TV電視台Sunrise Semester教育節目（1979-1980）中，接受藍迪（Robert Landy）的訪問中指出：

> 寫作的獨白（writing monologue）是一種內在的對話（internalizing the dialogue），你若曾有過好的會話經驗，你就能內化它成為一種訊息的表達。你愈是知道聽者下一步想要瞭解的是什麼，你就會繼續作必要的解釋，並知道何處需要暗示或明示，或使用何種語言及其他等等[33]。

可見，獨白不僅是口語的一種表達方式，更是語文寫作給學生作邏輯思考的重要教學模式，不僅在個人的表達上，還要能掌握聽者的關切與注意，可訓練學生邏輯、合理、有重點地獨自運用語言的能力。

四、自言自語

自言自語係演員無視於他人或情況的存在，一人獨自表白出自己內心冥思情況的一種語言方式。自言自語雖然也是向觀眾說話，有時連劇情發展與舞台活動完全停頓，但基本上它不是人與他人之間的對話，而是自己與自己的一種對話，是在表現角色對外界某人或某情況的內心思慮、衝突、反應與抉擇。其立意是在透過角色的口述來分享予觀眾，以使觀眾瞭解並認同，而進入角色的心境，來引導同理心、同情心等感覺。所以，自言自語是一種內化的獨白。它會因一位角色都有其自身不同立場的考量，以致各個人物所呈現出的自言自語，都具有其語音、語調、肢體、表情與反應上的特質。

自言自語的表現在戲劇中的表現方式很多，諸如：喃喃自語、直接陳述、動作停頓（stillness）、跳出角色說明、對某一代替物或玩偶

33 Landy, 1982, p. 43.

說話，或以歌唱來唱出心聲等等。透過不同的表現方式，觀眾都能聯想到此自言自語的狀態，是說話者內心的情境，與其轉變或發展的過程。正由於自言自語是每一個人日常生活中一種冥思的狀態，可呈現出後續發展的因果關係，不論是語言表達或寫作，都有其可運用與借鏡之處。

在語言的學習中，事實上當學生坐下來寫作的時候，他已經自言自語地進行內在對話了。因此，把腦筋裡冥思的經過或狀況立刻寫下來，是語文寫作課程的基本要務，亦即寫作不要顧慮文字錯誤、文法不通、語詞不當、結構不佳等問題，而是如何把所想到的內容立刻寫下來。所以，「坐下，寫！」是最重要的寫作基本要求，然後再進行文稿的修改，使之適於文詞表現的要求。因此，自言自語的冥想技能應是每個人都須具備的能力，不但教師要學習這種技巧，也要教導學生學習這種技巧，如此才能豐富語文學習的內涵。

五、旁白

旁白係指在戲劇進行對話時，角色離開自己劇中情況對觀眾所作的一段短暫言詞陳述。當角色在敘述完之後，立刻就回到自己的角色中，使戲劇恢復正常的進行狀態。旁白在於戲劇中，有出現於正在說話者的口中，亦有他人在進行對話時，由另外一個角色對觀眾說話；而且，所有旁白的內容，是同時在舞台上的其他演員所完全聽不見的，自然也不對旁白及觀眾的回應作任何動作。

旁白語言內容大多在顯示人物於戲劇情節之中，將他對情況的理解、判斷、懷疑、詢問等向觀眾訴說。是非寫實戲劇所常用的一種與觀眾互動的技巧，主要目的在博取觀眾的認同，並融入旁白的語言「潛台詞」（subtext），但鑑於劇場效果的需要，多由作者直接寫在劇本中，再以演員來陳述。所以，旁白與台詞是一種同時並進的語言模式，是對台詞或情況的另一種詮釋。因此，旁白的練習有助於學習者對語意的釐清與深入的瞭解。

旁白的學習能有助語意上的深入與瞭解，是因為言詞和對話中的同意字、同音字、破音字、語調、語音，甚至表情等等，凡會引人聯想、質疑或相反意義的回應時，便可從中獲得驗證與練習的機會。學習語言的樂趣與應用能力也同時因此種戲劇效果而增強，是教師們可善用的方法。

　　從上述語言表達的各種方式看來，語言學家們認為戲劇的語言學習模式，不論是自發性的即興演練、或有結構的言詞練習、或在寫作上的應用，戲劇都是學生有利的學習媒介。戲劇的語言教學不僅在戲劇課程中可以練習，在語言課程中也是不可缺少的部分，包括了聽、讀、說、寫均在其中。語言能夠說得明確固然重要，而聽的清楚又不會錯意也同樣重要。戲劇的語言表現，不僅在語意上要能明確的傳達，更要讓它有美的價值。所以，凡散文、詩、口語的音韻，都有在抑揚頓挫表達上學習的重點。戲劇的語言學習自然是語言課程的重要部分。

　　作為一位教師對學生語言表達的影響是非常重要的。教師每日的教學，不論在任何課目的教學，都是一種語言的教學。因為教師的課程教學不論是語彙、語氣、語態、表情及肢體的配合，或是整體的表現都在有意無意之中影響了學生。學生相當於觀眾，教師的表現亦絕不是單向的表現，它更應是雙向的互動與理解，每天都讓教師對學生產生無形的影響。誠如語言學家蓋威妮斯・沙本（Gwynneth Thurburn）所說：「相信口語的表達，在各種場所能結合動作的一致，追求令人尊敬與生活化的表現是不會耗時太多的[34]。」語言的表達是良性互動的，語言表現的方式是整體的，戲劇讓語言學習不再是抽象的符號，而是具體的情境與過程。

34 Thurburn, 1977, p. 90.

第七節　聲音與韻律

戲劇表演早在古希臘時期即有唱詩隊（chorus）的存在。唱詩隊在希臘戲劇的表演中是在序幕之後，以歌唱與舞蹈進場之表演稱為「登場歌」（prarados）。唱詩隊人數約十五人，通常分為兩組，以輪流或交替的方式，在戲劇進行中以「歌隊詠」（stasimon）作表演。「歌隊詠」之中包括了：「舞歌」（strophe）代表正方意見，「回舞歌」（antistrophe）代表反方意見，及「結合舞歌」（epode）代表共同期望。直到「結尾詠」（exdos），是唱詩隊再與演員共同合演戲劇結束後的最後一場，才退場結束整齣戲劇的演出。

從希臘戲劇唱詩隊的歌舞表演中，可以看出其作用是在表示各種不同的人或某些人的意見，來增進戲劇中的景觀與動作上的視覺效果。因此，亞里斯多德認為唱詩隊以舞蹈與歌唱結合，再以歌詞說明動作的意義，是戲劇中不可或缺的部分，而將之列入悲劇的六大要素之一，稱為「歌」（songs）。

隨著戲劇形式的演變，唱詩隊不再是戲劇表演的必要形式時，歌唱與舞蹈便逐漸融入於戲劇的過程中，其表演為演員及參與其製作者所取代。表演的性質也將「歌唱」擴大為音樂及音效整合的各式「聲音」的呈現，舞蹈亦融合了各種肢體動作（movement）、節奏、旋律於各種韻律的表現之中。唯音樂與舞蹈的本質在戲劇中不僅仍是如希臘唱詩隊一樣，是屬於一個整體不可分割的一種表演，而且還須整合於全劇中的人與人的關係之中。因此，戲劇整體的學習，融合了「人」的要素，使音樂與舞蹈教育更有助於學生的學習效果，於是近代以聲音、韻律結合戲劇的教學理論產生了很大的影響，著名的教育家，如：達克羅士（Emil Jacques-Dalcroze, 1865-1950）、拉邦（Rondolf von Laban, 1879-1958）、史東（Peter Stone）等。茲將其教學理論說明如下：

一、達克羅士的教學法

瑞士音樂教育家達克羅士聞名的「韻律節奏法」（Eurhythmics）是在其所著《節奏、音樂與教育》（*Rhythm, Music and Education, 1921*）一書中的一篇論述，被譽為：「達克羅士若為科學界人士，其地位應排在愛因斯坦（Einstein）旁邊[35]。」

從一九〇六年起，達克羅士就與舞台設計家艾皮亞（Adolphe Appia, 1862-1928）合作，並在黑萊爾（Helleran）音樂學校設計了現代的第一座伸展式舞台（open stage）。在一九〇六年至一九一四年的合作演出製作中，採「韻律節奏法」而出版了韻律化的舞台演出理論《生活藝術作品》（*The Work of Living Art, 1921*）。在教育方面，韻律節奏教學法在一九二四年即引進英國教育界，並在一九四〇年代於伯明罕（Birmingham）一所小學進行實驗教學後，開始風行，成為英國學校體育與音樂的課程教學。

「韻律節奏法」教學主要的目的是希望藉由音樂與動作的整合，深入音樂的美感，提供一種動能（dynamic），以結合所有參與者的活力，來增進其內在精神情感與外在肢體表達的能力。達克羅士認為要達到音樂內在的感受，教學重點不在演奏與演唱的技巧，而在於引導啟發音樂身體動覺（kinesthetical）的自然律動。因此，他的教學方法，國內音樂教育家姚世澤將之歸納為三種[36]，略述如下：

(一)活動的教學

身體肢體最自然的律動，來表達出對音樂的反應。有若唱遊的模式來進行，藉由彈奏的音樂或伴隨的歌唱，以踏腳、拍手、遊戲的規律節奏感應旋律；以打節拍，認識拍號。從生活、遊戲經驗中的要

35 Findlay, 1930, p. 24.
36 姚世澤，2002，頁 36-38。

素，激發潛能，作為認知思考，以體驗音樂的真實內涵。

(二)聽音訓練

聽音訓練（ear training）方面的練習，以首調唱名法練習歌曲教唱，以音程間的認知、簡單歌曲的仿唱，一定要配合肢體動作，達到「內在聽覺感受力」（inner hearing）的音樂薰陶。

(三)即興創作

即興創作（improvisation）是以鋼琴或任何樂器彈奏，讓學生自由發揮創意的舞蹈動作，來臆測音樂動機或對旋律意境的表達。學生要盡量對旋律與和聲立刻模仿做動作反應、戲劇或樂器的表現。

從達克羅士的教學來看，這種以肢體動作結合音樂的教學，其學習目標雖然是以有效的學習音樂為主，但其運用聽覺的美感能力是透過多元的視覺，看到他人的表演、動覺，及自己的動作體驗所獲得的。達克羅士的情境概念將創作活動視為整體的，是需要有各方面的配合共同完成，其戲劇的整體性學習是有助於音樂的學習。其影響導致後續的音樂教育家，如：奧爾福（Carl Orff, 1895-1982）更進一步將戲劇表演活動，引發孩子創造式思考及創造行為，使教材趣味化、統整化[37]。音樂教學因為有了戲劇而更具有人性化的特色，不但增進了學習音樂的興趣，也豐富了孩子的生命。

達克羅士不僅是在教學理念上的實踐，他在韻律活動理念於戲劇的演出整體表現，亦被應用成為舞台導演及設計上的重要原則。艾皮亞受到華格納（Richard Wagner, 1813-1883）音樂戲劇（music-drama）及達克羅士韻律節奏的影響；他相信在劇中所配製的韻律，是運用在舞台上每一個姿態與動作的重點。艾皮亞在《生活藝術作品》一書

37 黃麗卿，2001，頁 40。

中，指出：

> 我們的身體是「空間在時間」以及「時間在空間」的表現，是肢
> 體動作使時間與空間組合在一起。……韻律本來就存在於文本之
> 中，它提供了舞台上的每一個姿態與動作，適當地掌握韻律就可
> 以統一所有空間與節奏的要素，使一齣演出成為一個和諧與滿意
> 的整體[38]。

艾皮亞視「藝術的完整性」（artistic unity）是劇場演出的基本目
標。因此，三度空間的演員、二度空間的佈景、平面的地板需以三度
空間的立體物，如：斜坡、階梯與平台整合為一體；並以燈光伴隨著
音樂融合視覺要素為一體，隨著氣氛、情緒與肢體動作，來作變化與
調整，而統整的人則是導演。將韻律節奏運用成為戲劇演出整體流程
統一的重要因素，使艾皮亞成為近代舞台演出設計重要的理論依據。

達克羅士的理念在英國伯明罕的史都華街小學（Steward Street Pri-
mary School），為教師彼得‧史東（Peter Stone）應用於實驗教學
中，他成功的教學紀錄，使英國教育部出版了史東的《一個學校的故
事》（*The Story of a School*, 1949）一書。呼應了達克羅士的「所有藝
術多始於韻律活動」的概念。史東寫到：

> 我相信……有些事情是非常重要的；兒童人格的發展，他整體的
> 成長，要付予更多的注意在我們所教的「閱讀」（reading）、
> 「寫作」（writing）及「算術」（arithmetic）上，這些課程就要
> 以藝術的實作自然地呈現——而律動就是教學的動力中心（the
> central dynamic）[39]。

在另一方面，史東的知識與理論實作則來自於拉邦的影響。

38 見：Brockett and Findlay, 1991, p. 116-117.
39 Stone, 1949, p. 106.

二、拉邦的教學方法

舞蹈理論家拉邦出生於匈牙利，以《拉邦舞譜》（*Labanotation*, 1928）而聞名於世。拉邦舞譜可清楚記錄身體各部位動作，包括身體位置、方向及移動位置，同時顯示出動作的時間性，以及舞者之間空間運用的相互關係[40]，使它成為一部廣泛應用的一種記述舞蹈動作的體系。一九三七年，拉邦移居英國成立了一個協會，稱之為「拉邦藝術動作工會」（The Laban Art of Movement），並出版期刊。他投身於矯正體操、教學理論與實務的工作，出版了《動力》（*Effort*, 1941）、《現代舞蹈教育》（*Modern Educational Dance*, 1948）與《精通肢體動作》（*The Mastery of Movement*, 1950）。一九五三年，設立「肢體動作藝術工作室」（The Art Movement Studio）。拉邦的論述與實作成為許多英國教師運用於小學及女子學校體育課中的教材與活動，尤其在「肢體動作」方面。茲將拉邦肢體動作的主要觀點介紹如下：

㈠肢體動作藝術是默劇舞蹈（mime-dance）

任何一個人的肢體動作都代表了某種人物、氣氛、心理狀態、指示、傳達訊息等意義。結合了戲劇情境的肢體動作，是人類文明的意義更為明確的表現。所以，拉邦認為肢體動作包括了聲音的發音器官，是在舞台上表演不可或缺的部分。將舞蹈結合戲劇的情節，儘管這種表演沒有語言文字，但可由背景音樂來陳述。

因此，默劇舞蹈可以是舞蹈的核心。拉邦以儀式的肢體動作為例來解釋：

> 早期先民的儀式舞蹈可能與膜拜祈禱共同並存的；所以，說話的
> 戲劇與音樂的舞蹈都是來自於膜拜的儀式，而人類複雜的表達方

40 張中煖，2002，頁 20。

式，就是在肢體動作藝術中組合成的[41]。

他以圖例說明如下：

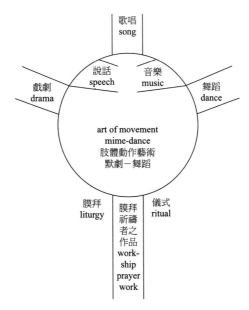

圖 4-2：拉邦肢體動作表演藝術發展圖 [42]

因此，肢體動作的藝術呈現包括了所有身體上的表現，從演員的說話與表演，透過舞蹈默劇到純舞蹈，以及所伴隨著的音樂，從頭至尾都一直是存在於演員身上。

(二)肢體動作是劇場藝術的基礎

戲劇反映出人們在世界中所遭遇的痛苦、快樂，與其洞察的現象。劇場表演有藝術性增強的效用，透過劇場的這種動力，可將肢體動作運用舞台技術呈現出人們的身體、性情與複雜的意涵。

劇場就像是把肢體動作寫在空中一般，使它成為可看的形式。拉邦以芭蕾（ballet）與歌劇（opera）來說明劇場整體表現中肢體動作

41 Laban, 1950, p. 76.
42 引自 Laban, 1950, p. 76.

的重要性：

> 音樂在有視聽形式的芭蕾表演中，係因舞蹈加入了團體動作韻律
> 的要素，而傳釋出部分的情緒內容到聲波（sound-waves）之中。
> 歌劇則是將說話換成歌唱，透過顯要的角色傳達到音樂中。在舞
> 台上，廣義的肢體動作所提供的不僅是所有舞台劇作品之母，而
> 且還是所有參與的創作能有活潑生機之保證[43]。

因此，拉邦認為許多舞台藝術家過度注重表演中的裝飾物、服裝
等，是抹煞了舞蹈動力的本質；所以，他認為舞台藝術的基本特質就
是肢體動作。

㈢舞蹈是一種教導動力的教育

拉邦認為舞台上的表現是源於人們將內在衝突，透過儀式合作，
經仔細選擇後，所呈現內心態度上的動力（efforts）部分。人們從馴
養動物，使其養成好習慣的努力經驗之中，學習到應用於自己的原
則，並發展成更廣闊的動力訓練，到藝術作品的創作之中。

在兒童時期的這種「動力」稱之為遊戲，而成人則為表演與舞
蹈。在遊戲中，動力不斷地被嘗試與選擇，實驗各種想像的情況。從
身體到心智就不斷地被訓練做適當的回應，使人們的動力成為一種自
然反應。成人的舞蹈雖不如生命中的動力如此相似，但舞蹈確實是形
式化（stylized）的扮演，將所有生物的正常或反常方式予以相互融
合，作選擇、決定與分離後表現出來。因此，任何舞蹈整體活動的形
式，多少都包含了「動力選擇」（effort-selection）與「動力訓練」
（effort-training）的過程。

儀式中的動力理解（effort-awareness），以及國際性舞蹈所呈現
的共通形式，都反應出人類社會的各種面貌。以舞蹈來發展「動力思

43 Laban, 1950, p. 77-78.

考」（effort-thinking），或傳達道德與倫理標準，都是兒童教育中必要的部分。長期以來，人們往往忽略了「動作思考」（movement-thinking）與「文字思考」（word-thinking）兩者的關聯性。舞蹈教育將可使兩種思考模式整合為一種新形式。像默劇就是一種「表現的動力」（expressive of effort），能直接與觀眾溝通，這就是一種人們基本活動，若它的重要性尤其能在感知與意義上被人瞭解，就會再度成為文明進步的重要因素。

從上述拉邦對肢體動作的論述中，他雖然並沒有將這些概念形成一套特殊的理論與實作，但在其論述中，已表達了他對肢體動作的思考與分析，其目的在指出肢體動作在表達與發展中的重要性，是表演藝術的核心部分，是教育中作動力的學習很好的媒介。當現代主義不斷談論要專精深入，使學生學習陷入窄化的困境時，拉邦卻一再特別強調默劇舞蹈，更是以戲劇的劇情、音樂的環境作統整舞蹈的有力工具，故教育戲劇在實施上，皆往往以肢體動作，作為暖身活動，來開啟教學活動，以引導教學上動力的產生。對以人格培養為主的國民教育而言，其意義更顯得務實而重要。

三、史都華街小學的實驗教學

達克羅士的音樂姿態（musical gesture）與拉邦默劇舞蹈在理論與作法的應用，受到實驗學校，史都華街小學的教師史東先生的實證肯定而推廣。英國教育部出版《一所學校的故事》的前言中提到：

> 史東先生所達成的教學環境是有些人可能認為是令人沮喪的情境，而他卻做成了勇氣、融合與想像。隨著本冊的出版，部長希望能藉此鼓勵其他教師們循此實驗或其他方向去做[44]。

44 Coggin, 1956, p. 236.

史東在臘筆繪畫塑泥時，發現學生不能專注、沒有想像力與興趣等現象，他也注意到兒童的創作多樣化應來自於活動到活動之中，尤其是城市的孩子，應先使他們變得「自由」（free），首先的要務就是應該「動」起來。於是他放棄制式的教學，以拉邦的「現代舞蹈」（modern dance）引導學生，從走、跑、滑、跳、蹦的肢體動作中，找到基本的韻律與步調。在掌握住拉邦的「動力」原則後，學生自己能從此有了自己的創意並得到了信心。後來，史東選擇了舞蹈、戲劇及體育課程，將肢體動作分別融入各科教學活動中，也同樣激起了孩子學習的興趣與動能。這個實驗教學的成果肯定音樂與舞蹈的整合，應用於戲劇及體育統整課程的成果。

　　史東的實驗教學很明顯可以看出肢體動作有一種具創意性的驅動力；事實上，它存在於所有的藝術之中，儘管各種藝術性質不同，但卻是教學共同的核心與起始點。史東指出：

> 一般開始就是肢體動作——肢體動作是初階性與基礎性的。就我而言：並非肢體動作表達了情感和理念，它才成為舞蹈；並非肢體動作使我們感到要去說些事情，它才是戲劇；也不是肢體動作來開展身體力量或技巧，它就是體能訓練。而是肢體動作是有其自身的緣由，即它是所有藝術的起始點（starting-point）。兒童做動作與唱歌，做大動作，以他們自己的藝術作表現，以一大塊黏土動畫，肢體動作在製作模型時就成了關鍵因素。就戲劇本身而言，肢體動作就是其整體藝術的基礎[45]。

　　因此，史東的戲劇課程教學就是從肢體動作開始。史東的教學中融合了達克羅士的韻律節奏法，在戲劇課仔細選擇音樂，以鋼琴或留聲機作默劇表演。默劇是有結構與發展的情節，教師可以選擇適當的伴奏音樂，讓學生充分地發揮創意作音樂姿態表現。當然史東認為這

45 Coggin, 1956, p. 236.

種表演不是作為取悅觀眾表演，基本上是純創作性的藝術。史東的教學使默劇變成學校共同分享的經驗。彼得‧史萊德及布萊恩‧威的戲劇教學具有同樣地特性。

從上述達克羅士、拉邦到史東的教學實驗可以看出，戲劇教學的統整性與戲劇藝術的性質是一致的，聲音、韻律與肢體本身就是一體的，它們的關係是互補與相連結的配合。舞蹈學家約翰‧凱基（John Cage）指出：「音樂舞蹈組織的形式，應該要把所有需要的素材予以整合運用。音樂將不僅止於伴奏，它應是舞蹈統整中的一部分[46]。」同樣地，在戲劇內的音樂與舞蹈更擴大於聲音與韻律的情境、事件或故事當中，它亦是整體密不可分的一部分。

第八節　批評

批評常被認為是反對或挑剔，但事實上，批評應指對任何事物看法的陳述。布魯克特指出：「批評有三個主要目的：闡釋（exposition）、欣賞（appreciation）與評價（evaluation）。一個批評是很少侷限於單一目的，一般多是三者合一的批評[47]。」

因此，對一齣戲劇或對其演出的批評，我們常常看到有些在說明戲劇的內容看法，有些在陳述欣賞戲劇的個人觀點反應，也有表示對戲劇的剖析、分辨優劣的意見，或整合各種看法的批評。戲劇的批評往往因每個人的感覺、看法、知識背景不同，而有不同的好惡、判斷與認知。但這些批評對創作者和大眾的影響確實存在，以致常常又可見到不少回應的意見使戲劇演出或創作作了修正與調整。

戲劇批評的意見一般都會置於戲劇的文本與演出的表現上。在劇

46 Cage. 1966, p. 85.
47 Brockett, 1969, p. 23.

本方面，觀眾常會對整齣戲劇的目的感到興趣，亦就是劇本中的思想，創作者要告訴觀眾的概念。其次就是劇中人物在故事或事件中的性格、態度、行為或價值觀，以及情節上所做的安排是否吸引人。在演出方面的批評，則是在劇場舞台上的角色、演技、場景、服裝、化妝、音效、燈光配置等，於演出整個過程中技術表現的層面。

因此，作為一個戲劇的批評者要有敏銳的觀察力、同理心，以及相當的知識，方能言之有物而令人信服。布魯克特就批評的要求指出：

㈠對感覺、想像與理念均有感知的能力。

㈡熟悉各時代、各種形式的戲劇。

㈢願意拓展戲劇演出的過程。

㈣能容忍創新的表現。

㈤能瞭解角色的偏見與價值。

㈥能清楚地表達或澄清自己的判斷及角色的表現[48]。

可見戲劇批評主觀中亦有客觀的事實與知識背景作基礎。評論者要能深入瞭解劇本以及演出中大家所關切的劇中問題，才能引起參與者的共鳴與回應。

批評是對一齣戲劇在創作與執行上的省思與觀念的澄清。劇中的問題有哪些？如何對問題提出解釋作適當的回應？如何去分析建立應有的價值觀？在教育戲劇的教學過程中是相對應的必要部分，用以強化創作的內容，以加深記憶，建立應有的價值觀。許多國家的課程能力指標也將審美、思辨、評論的批評能力列入為學生學習的能力指標之一。茲從教育戲劇在批評方面的詢問（questioning）、討論（discussion）、回應（reflection）、分析（analysis）、評鑑（evaluation）的教學應用說明之：

48 Brockett, 1996, p. 35.

一、詢問

　　教師對學生的詢問不僅是在檢視學生瞭解的程度而已，事實上詢問是有它更大的教學功能。在課程開始時，詢問可激起學生的好奇心，提供並建立學習的內涵，集中注意力的焦點。在課程進行中，詢問可提供某些資訊來深入問題的層次，引導思考的方向，調整創作的內容。在課程結束的階段則可引導學生的理解，建立完整、具體之概念，檢視活動的情況等。克蘭斯頓（Jerneral W. Cranston）指出：

> 在戲劇的教學中，教師詢問的重點是在於引導兒童的感覺，然後幫助他們蒐集到更多的事實（facts）[49]。

　　詢問在教學的效果上，奧尼爾與藍伯特也指出：

> 一位戲劇教師要能應用詢問，來建立教學氣氛、提供必要訊息、找尋學生興趣、決定戲劇發展方向、建立參與者身分、挑戰更高層思考、控制班級、導引團體共同面對特殊問題，引導對作品之迴響。班級學生的反應將會呈現很多他們思考的層面[50]。

　　因此，如何詢問，如何激發學生的學習興趣，並達到教學的效果，是教師必須具備的一種教學能力。

　　戲劇教學詢問的問題，是依達到教學目標的策略來設計的，多不是簡答的方式可以回答。茲將教學中幾種情況所需提出不同性質的問題介紹如下：

　　㈠起始的問題：以提出某些新的消息、現象、論點、事件發生的部分原因，詢問學生是否知道。

　　㈡設定規則的問題：以程序、指定項目、人物、道具等等，徵詢

49 Cranston, 1991, p. 80.
50 O'Nell and Lambert, 1987, p. 142.

大家的意見，使學生自動遵循活動的規範。

㈢放置情況的問題：提出以某時間、某地點、發生的某一件事情讓學生瞭解現況，以判斷如何發展下一步的作為。

㈣陳述事實的問題：主要在提供明確的訊息與觀念，讓學生依此方向做深入或延伸的思考。

㈤提供部分訊息的問題：教師提供部分現象、資料、消息、祕密等等，讓學生繼續尋找相關的訊息，以使之組成為完整的事實或全貌。

㈥兩難的問題：教師提供兩利、兩害或利弊參半的條件問題，讓學生思考如何選擇、如何兼顧或如何進行。

㈦控制團體的問題：對自己團體可能產生負面的影響情況，詢問學生如何去做才得以避免。

㈧共同關切的問題：對某些事件發生的影響，提出若發生在自己、家人或周遭人的時候，又當如何去處置之問題，來關切外界的事物。

㈨感性的問題：以同理心、異地而處的立場提出問題，使學生以感情融入事件之中，尊重他人的感覺與合作關係。

㈩結束活動的問題：教師提出引導至收場，並完全結束事件的問題，供學生構想出完成最後的部分，使多數人都能接受此結果。

二、討論

討論多以小組進行為主，是教學過程中必要的部分。透過討論學生可以交換意見，以作為創作的原始資料之一，相互激盪、達成協議，進而共同呈現。討論使參與者的意見彼此可以相互溝通，同儕之間表示意見沒有壓力，更能使學生的想像空間得以發揮。學生的討論不可避免的有批評與處理批評的部分，因此，教師要留意討論的過程中，不可使批評成為意氣之爭，而是要能虛心客觀地在討論中吸收，

成為正面的效益而有別於靈感的啟發，並融入於創作表現之中。

　　在討論中教師宜引導學生將批評視為「提供意見」，使學生樂於接受他人的觀點。於是，批評就成為創作的賞析與陳述了。如此的討論將可使戲劇的教學成為有焦點、有目標的學習，讓學生樂於明確的提出問題，或作表演呈現，而不致有壓力。因此，批評在討論中教師宜掌握以下之要點：

　　㈠討論中的批評意見必須針對主題內容。

　　㈡意見的陳述必須明確，符合條理、邏輯與情感的因素。

　　㈢批評的意見必須具有建設、發展、延伸、結論性的價值。

　　㈣討論中的意見應是團體成員中的人可以回答、解釋或接受的問題。

　　㈤討論中對批評的回應，須以客觀的態度相對，避免無必要的情緒反應。

　　討論中的批評態度是表現個人應對的能力，學習社會關係基礎的好機會，教師不僅可讓學生學習思考、表達自己的意見，更在接納的程度上有更客觀的融合能力。

三、回應

　　回應是教師與學生對不同意見所表現的作為，是互動學習的主要動力。回應多由教師作引導，以語言的闡釋或調整呈現的內容作回應。教師引導回應將可使批評的內容作有條理、秩序、意義與良好的行為模式的表現。

　　在課程中，學生的回應相當於一種批評。教師以講述的內容讓學生作出回應，一般學生都會顯得很被動與困難。引導學生回應，最好以實際表演為導向，針對某一個事件的表演呈現，教師就角色的表現，請學生也以事件中的某一個人物或觀眾的立場作意見的表達。

　　回應也可置於課程最後的結束階段，讓全體學生分享或回饋他們對整個活動經過的綜合性感覺與看法；亦可讓學生填寫學習單或寫短

文的方式表達自己的觀感。事實上，以口頭陳述的方式將自己的發現與理解，讓其他同學也能分享，不但使團體氣氛更為融洽，更可豐富學習的內涵，也能使大家都能對戲劇教學的內容與每個人的感受有更深入的理解。

從學生的回應，教師可得知學生的價值觀與教學的效果。戲劇教學的回應是彼此意見的交換。課堂上作為整合學生觀念、凝聚共識的必要階段，也是有趣的一種學習。教師的傳道、授業、解惑功能的發揮，也從回應的過程中表現出來了，這是教學上十分重要不可忽略的部分。

四、分析

分析是指教師自己對戲劇教學品質的反思。教師在課程過後應作分析，在檢驗教學實施的情況之後作自我評量，來調整或改進課程中的策略、方法，以利後續教學的進行。戲劇教學的特性是在於自發性、彈性、拓展性、創意與新的發現。教師的教學必須在自己的教學中分析出何者為最佳的執行策略，何者能使學生經歷更佳的學習內容。茲列舉數項教師們可去分析自己的教學，並提出分析的思考問題如下：

(一)教學態度上

1.是否能接受學生的想法，從學生的角度看世界的各種問題？

2.是否掌握或維繫了學生的潛能與興趣？

3.是否去除了自我中心的想法，讓學生有充分的機會去回應或發展？

4.是否以協商說明，尋求共同必要遵守的規範，而不是以自己的權威去做規定？

5.是否能對學生的不同意、矛盾作公平正確的裁判？

(二)教學策略上

1.教學策略是否正確？是否合乎學生的學習能力？

2.哪些教學活動是滿意或不滿意的？如何調整？

3.教師自己的角色是否充分發揮？是否因不同的情況作不同的角色調整？

4.在教學的重點上是否放慢步調，讓學生深入瞭解？

5.是否掌握了戲劇張力，使問題一個接續一個順利發展？

6.安排的教學活動是否適合教學時間與空間的需要？

(三)教學反應上

1.學生的討論、協調與表演是否充分地反應了教學的內容？

2.學生是否都能主動地依照學習的方向發展，並瞭解了主要的學習觀點？

3.活動中學生是否維繫了專注的興趣，融入於情境中，激發了靈感？

4.學生在情緒與認知的反應上是否影響了教學的進行？

5.學生是否能應用簡單物品，發揮想像力，達到教學的效果？

　　教師自我的省思，分析教學的品質對教學、對自我教學的信心、師生的互動關係，以及學習的功效均有直接的效益，讓教師的教學在自我分析中不斷有新的觀點與創意產生。

五、評鑑

　　「評鑑」是指教師對整體戲劇教學活動師生表現的檢視，包含了：戲劇演出批評、戲劇學習成效，以及教學狀況。戴維・布思指出：「戲劇是一種短暫的經驗歷程；因此，評鑑常常在活動中就要展開，從人格與反應、從分享與個別成長上來看，都是重要之處[51]。」

評鑑重點不只是在於外在所呈現出來的情況，而是在探詢教學上更具意義的內在原因，以利後續的教學。茲將評鑑的要項說明如下：

(一)戲劇演出批評方面

學校戲劇教學活動多有兒童劇場的演出欣賞與觀摩。對以觀眾的角度來欣賞他人的演出，教師要能從審美的觀念引導學生的認知。這方面的認知包括了：故事的情節、人物行為的意義、表演的技巧、視覺的裝置、音樂的效果、主題的概念、觀眾的反應等等。同時，在欣賞他人演出的時候，作為觀眾的基本禮儀也是十分重要的部分。因此，教師對學生的評鑑，除了從學生的劇場紀律上看以外，教師還可從討論、寫作或模仿扮演某場景的活動中，評鑑學生理解與內化的情況。

(二)戲劇學習成效方面

戲劇教學的成效應可從個人表現、團體呈現、討論、反應、寫作、繪圖中檢視出來。評鑑學生的學習成效，教師一般都以評量表（assessing checklist），分項記載或標示學生在學習中表現的情況。依不同的教育目標，教師設計了不同評量項目，如：體能、智能、情緒、社會的成長[52]；出席、參與、適當的行為、專業表現、討論、聽別人的話、獨自創作、作決定[53]；聽、注意力、反應、想像、動作、口語、合作、組織、態度、理解[54]；或以教育部公告藝術與人文學習領域能力指標之「探索與表現」、「審美與理解」、「實踐與應用」[55]的學習項目基本能力編製評量表應用。從教育戲劇的課程教學中，學生

51 Booth, 1984, p. 55.
52 Booth, 1984, p. 56.
53 Morgan and Saxton, 1987, p. 200.
54 McCaslin, 1987, p. 233-236.
55 教育部，2003，頁 20。

的觀察、描述、判斷、討論、寫作與創作的表現，教師可以將學生實際的情形記下來，瞭解學生學習的狀況，以供評分的參考。

(三)教學狀況

教師評鑑自己的教學狀況，除了自己的態度、策略、能力、學生反應的分析以外，學生是否從自己的教學中學習到知識，是需要再作總體性的評估，若能使自己的教學更具彈性與發展，能運用更多的策略與技巧，對兒童的學習將更有效果。

在評鑑教師自己的教學狀況時，教師應注意學生的問題有：內容對學生的適切性、學生的學習能力、學生的興趣、注意力的持久性、討論的情況、師生之間的關係、創作作品的品質等。針對這些問題，教師應該思考的是：教師對學生的吸引力、教具的適用性、提問的挑戰性、和諧與否的互動關係、教師角色的彈性，以及教程進行的掌握等。

有了上述的考量與自我評鑑，才有利於教師發展出更好的教學策略與活動、明確良好的師生關係、有效的班級管理、空間時間的運用及良好的學習成長環境。

結語

教育戲劇的性質與大多數的課程教學不同，教師往往需融入教學中與學生整合在一起。教師運用戲劇的模式時，基本上已不再是唯一單純的知識傳授者而已，除了權威性之外，還有合作夥伴的關係。從學生的模仿天性出發，掌握戲劇本質的「親身經歷」實作學習與趣味性學習，以結構的模式深入引導教學的程序，再由戲劇的形式掌握人生的境遇。從生活中學習到人的特質、思想的內涵，表達上肢體與語言的運用，再到審思評鑑學習的功效，以檢視師生在學習經驗中的成長。

教育戲劇主要的教育概念是源於戲劇的本質，隨戲劇動作中的人，從經歷人生的各種過程來學習。戲劇使我們人格成長，建立自我概念。教師使戲劇成為學習的媒介，有助我們學習思考與認知，並具備人際的溝通與心理的調適能力。戲劇教育學家凱絲－普妮西妮（Judith Kase-Polisini）指出：「戲劇就是意義的建立者（Drama as a meaning maker）[56]。」

　　綜觀戲劇在教育中學習的意義是：

㈠從模仿中以虛構的角色、環境、事件或故事來感知真實世界。

㈡在不同的戲劇形式中，認知不同文化的內涵與人文的價值。

㈢扮演不同的角色去體驗不同人物的境遇。

㈣從不同層面的思考中，理解適切的進退應對。

㈤經歷不同情境中的語言表達模式體會與應用語言的意境。

㈥從象徵的表象中洞察與體認隱含於內在的真意。

㈦運用各種藝術創作的要素，創造並表達出共同認知的想像世界。

㈧從批評中證明已知的事實，肯定不確定的情況，探索並理解新的事物。

　　戲劇無不在呈現人們解決問題的一系列過程，當問題獲得了相當程度的解決之後，此戲劇就結束了，可是人們的思想與感情卻未隨之停止；相反地，從解決問題經歷各種事件的過程中所得到的體認，才是應用於人生的開始。

56 Kase-Polisini, 1989. the title of the book.

第五章

教育戲劇的劇場理論

　　教育戲劇所應用的劇場理論主要是在於技術的表現上，亦就是如何應用劇場藝術達到戲劇表現「人」的目的，而有益於闡釋人的價值。劇場（theatre）在文字上的解釋是指：一個包含了供演員表演之舞台，及讓觀眾觀賞戲劇表演之觀眾席的建築結構體，而「劇場藝術」是指將戲劇呈現給觀眾之演出與製作的一種藝術。因此，劇場藝術是在表現戲劇，而戲劇的核心是人。換言之，劇場藝術的創作核心就是「人」。

　　教育戲劇所應用的劇場基礎理論的重心是在於戲劇的實作層面，在如何以劇場藝術的表演、導演、舞台技術及劇場觀眾的特殊關係，達到強化戲劇教學功效的目的。因此，教師就必須能掌握劇場的技巧，以利教學的進行。本章將從劇場的理論逐項說明教師們在教學中所要掌握的重點。

第一節　表演理論

　　教育戲劇在教學中之主要表演者為學生，如何讓學生能夠表演並樂於表演，才是學生能學習到某些事物的開始。戲劇教學以實作身歷其境的學習為主，以表演之模仿與創作來引導學生學習。若教師能採取有效的方法體系的模式來進行，將可有效地進入學習的情境達到學習的目的。

　　表演（acting）之教學一般均循基本練習、排演、演出三個階段來進行。凱文‧勃頓認為：創作性戲劇的學習，係以遊戲為主的方法

使學生認知表演[1]，美國的「國家戲劇教育研究計畫」（The National Theatre Education Project, 1987）中，特別指出：

> 在初等教育中，戲劇（drama）一詞是指以一種即興表演、非展示性的過程，來鼓勵學生表現出他們的世界觀並瞭解它。學生們可以有觀賞戲劇與演出戲劇的正式經驗，但在小學主要所強調的戲劇性活動是在人格的發展與創作性的表達。

> 在中等教育中，當戲劇性活動均適切地應用於各階段之教學的課程主題時，一種有系統的劇場藝術形式與學術性規範的學習才開始。在各階段中，戲劇／劇場教育是以程序為導向，較之於接受掌聲讚揚，應更常多關注於圓滿達成完整的作品上。

> 戲劇／劇場是唯一、自然與完整的拓展及呈現方法，應對所有學生提供完整的教育，同時在中學階段應有專精學習的選修[2]。

從此計畫中可以看出，表演教學在小學階段（美國為 1-8 年級，相當於我國之國小一年級至國中二年級），以基本的練習、排演為主，到了高中階段（1-4 年級，相當於我國之國中三年級至高中三年級）則進入了劇場性之表演教學。

表演教學在中小學階段以創作性戲劇之練習與排演為主，其教學項目為：專注、肢體動作、遊戲、身體放鬆、想像、角色扮演、默劇、即興扮演、偶戲、面具說故事、戲劇扮演等[3]。至高中階段，則是在基本的表演練習基礎上，以劇場性之排練、演出學習為主，教學項目為：排演、角色分析、表演形式及正式演出等。因此，一位表演教學之教師應擅於應用各種表演訓練之方法於教學上。

一般而言，大部分教師採俄國導演史坦尼拉夫斯基（Konstantin

1　Bolton, 1984, p. 104.

2　American Alliance for Theatre & Education, 1987, p. 6.

3　教學方法另見拙作：《創作性戲劇教學原理與實作》，2003。

Stanislavsky, 1863-1938）的表演方法引導表演教學為多，由於史坦尼拉夫斯基理論基礎是以同理心出發，由感知的記憶與過去的經驗為依據來發展表演，所以，在教學上有回憶已知的情況作更熟練的再次呈現（representation）的學習功能。但學生的個人特質不一定皆適用以「感知」為主的教學時，其他的表演方法體系如：戴爾沙特（Franqois Delsarte, 1811-1871）以外型要求為主的「外在進入法」（outside/in approach）、克拉福特（Jerry Grawford）與史耐德（Joan Snyder）以資料蒐集來理解的「形式分析法」（analysis of style），及柯恒（Robert Cohen）以設計為主的的「超級六法則」（the super six）。茲將教師可應用的演員訓練理論及方法概述如下：

一、史坦尼拉夫斯基的「肢體動作方法」（the Stanislavsky method of physical action）

　　史坦尼拉夫斯基是俄國莫斯科藝術劇場（The Moscow Art Theatre）的一位創立者及導演。他畢生努力使表演方法盡善盡美，創新的表演方法使他發展以寫實的自然主義演出製作而聞名於世。史坦尼拉夫斯基將其指導演員的經驗先後出版了《我的藝術生涯》（*My Life in Art*, 1924）、《演員準備》（*An Actor Prepares*, 1936）、《塑造人物》（*Building a Character*, 1949）及《創造角色》（*Creating a Role*, 1961）等書；再經過他的學生及其研究者之整理而成為史坦尼拉夫斯基表演體系[4]。

　　史坦尼拉夫斯基的表演體系是一種「由內而外的表現方法」（inside/out approach），即任何人的外在行為表現一定要以內在的心理動

4　Moore, 1984, p. 3-16. Sonia Moor 為旅美俄籍表演學家，她曾參與 The Third Studio of the Moscow Art Theatre，並在美國設立 the American Center for Stanislavsky Theatre Art 教授史坦尼拉夫斯基表演方法。她將史坦尼拉夫斯基的論述整理為一個完整的體系並予以出版。

機為基礎，相互連結。他認為：「藝術的目標即是與人們的精神交流，演員的內在創作過程必須傳達於觀眾，而演員的心智（mind）、意向（will）及情緒（emotion），正是人們心理生活的三大力量，必須要能將此真實人生的創造呈現在舞台上[5]。」「幫助演員將內在的這種意識，透過演員創作，表現於外在的方法，就是『肢體動作方法』，他稱之為演員情感反應之鑰，是其畢生工作的成果[6]。」因此，史坦尼拉夫斯基的表演肢體動作方法訓練就是實地去做。在賦與的時間、地點、環境中，經歷一個過程，其主要方法為：

(一)賦與環境（giving circumstances）

依據情結的發展、人物，與其劇中的最高目標（super-objective）、時間、地點等因素，提供演員作實地的演練。史坦尼拉夫斯基指出：

> 適當的設想「賦與的環境」將可助於感覺與創造一個真實的場景，在舞台上你可以相信它。這是源於日常生活，真實是已經既存的事實，人們早已知道了。在舞台上所包括的事物並不是真的存在，但卻可能會發生[7]。

賦與環境能使演員有創造真實的感覺，就是因為所賦與的是一種想像的真實，這種真實存在於人的內在精神之中，於是演員的表演就會有使人信以為真的認定。所以，舞台上環境實體的真實不重要，重要的是人們精神上表現出來的內在真實。

(二)神奇的「假如」（as if）

「假如」就是演員投入到角色時，對情況的一種想像。演員的表

5　Moore, 1984, p. 8-9.

6　Moore, 1984, p. 10.

7　Hodgson Trans., 1926, p. 93.

演要將自己與角色連結在一起，確信自己就是那位人物，將自己置於一個有關想像的環境之中，以表現出適當的人物行為。所以，演員不論是在排演或實際在舞台上演出，都須先把自己的情感投入到角色中，設身處地地想像「假如」我面對這種情況，我將如何去做，然後再發展後續的表演內容。史坦尼拉夫斯基舉例：

> 你扮演羅蜜歐。假如你在戀愛中你將如何去作？……你回憶在你生命，將你的情緒轉入到你的角色去。這種情感──「愛」，你分析他的動作邏輯組織，使它成為一個組織完整的愛，將他在舞台上表達出你的情感時，就是一種合於邏輯的序列，你便進入了角色。因為你從你生命中帶來的每件事物都有愛，你轉化它到你的角色中，那不僅是羅蜜歐，也有你自己[8]。

由於演員的創作必須先有想像的假設前提，才能把自己想像的內容表演到外在的時空之中。「假如」我是，就是從自己的感覺與認知進入到角色中，使虛構想像的假如有了真實的基礎，表演起來便有了合理的順序與邏輯了。

(三)潛台詞（subtext）

潛台詞是指一句台詞之表達有多重想像的空間，可能出現各種不同的語意，演員要能說出它文字意義之下，真實內心的想法或真正的含意。史坦尼拉夫斯基認為，一個好的演出創作就是要能夠表現出台詞與潛台詞之間的真正意義，就是要能表現出角色所說的話，以及他真正的思想與感覺，但又因某種理由不能直述的話。他要求演員要作到的所謂「潛台詞行為」（subtext of behavior），就是一個演員不僅能以口語動作表現台詞，而且還以其行為傳達出角色的真正意思。

因此，在排演時，他時常請演員作「內心的獨白」（inner mono-

8 Cole and Chinoy Trans., 1936, p. 111.

logue），同時說出台詞與潛台詞。隨後的練習就只輕聲說潛台詞，待掌握了角色說話的真正心理狀況時，再說出真正的台詞[9]。潛台詞主要的目標是讓演員找到自己角色的主要目標，若每一個角色都能以角色的立場出發，將心理內在真正的動機結合整齣戲的最高目標，才能去蕪存菁，使所有的表演呈現更為精確與完整。

㈣情緒記憶（emotion-memory）

情緒記憶是指演員在表現角色時，就所賦與的環境條件，以個人的想像將過去的經驗感覺投注於創作中。這種創作基本上必須由演員自己的情緒記憶或對自己感情的回想出發，找到與角色相似之處作為創作的基礎。由於演員無法避免在舞台上要透過自己去表演，史坦尼拉夫斯基認為：

> 永遠不要在舞台上失去自己。作為一位藝術家要經常表現自己。當你在舞台上失去了自我，那就表示離開了你生活中的那個部分，而開始變成誇張失敗的表演。……你一定要扮演你自己，但必須結合多樣目標，在賦與的環境中，準備自己的部分，將這些融入在你情緒記憶的熔爐裡[10]。

由於，演員的表演基礎是來自於自己的本質與記憶，所以一個演員必須以其自身之藝術，自然地去發現、發展自己的這個部分。從自己生活中的經驗中作整合再投注於角色上。他說：

> 你首先要關切的就是找到你自己情緒素材的方法，其次就是發現一些方法，將人們心靈、性格、感覺、激情變成你的一部分，創造出一種無限的整合體……就是運用你的情緒記憶[11]。

9　Leiter, 1994, p. 276.
10　Hapgood Trans., 1946, p. 167.
11　Hapgood Trans., 1946, p. 168.

綜括史坦尼拉夫斯基演員訓練方法，可知演員的表演必須以自身為基礎來與整齣戲劇的「最高目標」結合。除了自己的基本能力，還必須配合劇本和戲劇中的主要觀點，結合戲劇發展的動作（action），或導演所歸結的主線（spine），如此演員的表演才會自然真實，有良好的個人與整體表現。

在教育戲劇中教師指導學生的表演，不論在專注力、肢體動作、默劇、即興表演，到表演呈現，引導團體學習自我約制，幾乎皆要掌握史坦尼拉夫斯基表演體系的方法與原則，是教師們戲劇課程教學所必須掌握的重點。

二、戴爾沙特的外在進入法

如果學生的表演無法從經驗中去體會，也無法以內在心理因素來模仿角色，採取戴爾沙特的外在進入法，這種強調外在形式的教學方法就有相當的效用了。

戴爾沙特是法國十九世紀的演員與重要的表演理論家，他的表演體系是緣於他反對十九世紀當代機械化方式訓練演員而建立的表演法則。他致力於分析情緒、理念與外在行為表現的關聯性，將人類的經驗與行為分為身體、頭腦及精神等三方面。這可透過人的動作、思想與情緒來連結，以適當的態度與姿勢表現出來。後來，他設計出一套如何使用身體的每個特定部分，以表達某種情緒、態度或理念。這是經由他仔細觀察人的本能情緒與自然反應，所發展出一種以表達姿態共同模式的表演方法，戴爾沙特稱他的方法是由心靈的動能與心理意象的符號，再經過計算而發現得到的。因此他說：

> 外在的肢體表現是內在心理態度的回聲，規則就由此而生，從此向外發展而且有某種程度的清楚[12]。

12 Alger, Trans., 1893, p. 188.

所以，他將此理念運用在訓練演員上，並成為他要求的標準[13]。
例如：

(一)感知：嚐與聞要說：它真好。

看與觸要說：它真美麗。

聽與說要說：它是真的。

(二)嘴部：生命的溫度計：邪惡——擠嘴突出，兩側向下去。

傷感——緊閉雙唇。

(三)頭部：有意威脅——由上而下移動。

心虛的威脅——由下往上移動。

(四)手臂：威脅性質問——交叉。

(五)肩膀：激情、表露熱愛。

(六)手肘：感動、愛慕。

(七)手腕與大姆指：感受力與意志力。

(八)聲音：音量大表示庸俗平民，高能音量表示有權勢。

戴爾沙特的教學原則看來已成為一種強制性的表達規範，創造力似乎受到限制，但這種方法所著重於肢體語言的表達，可協助想像力不足的學生，以外在肢體練習動作表現來進入人物，是有相當程度的功效。

尤其對非人物的角色如：神話劇、兒童劇中的神明、物體、動植物等等，亦十分有效。因為這些非人的角色雖有擬人化的性格，而在基本動作上卻必須完全把握外在的形象作特點的姿態表現。

三、克拉福特與史耐德的形式分析法

在教學中，有些學生往往因以同理心、過去的經驗、感覺出發來體認角色，就自以為是地將自己的認知情感投入於表演之中。於是，

13 Alger, Trans., 1893, p. 189-190.

常有兩種類型的偏差現象產生；一類是學生在表現人物與對環境的反應始終不貼切，發展情節、人物、對話均不完整，連帶使得團體氣氛、戲劇動力顯得有氣無力的鈍化現象。第二類則是過於浮誇的人物反應。這類型的表演一般稱為「過度表演」（over acting），就是演員以過度誇張的肢體及語言，搶戲、搶台詞、故作鬼臉、故作大小聲的不均衡不適切表現，博取他人注意、破壞人物之間應有的適切反映，使戲劇教學進行的不穩定。顯然賦與環境、想像、情感記憶等方法被誤用了。此外，教師可設計一套讓學生有依據的形式分析表演方法，讓全體學生建立共同的認知，以利正確的教學與活動的進行。

克拉福特與史耐德在《表演在人與形式》（*Acting in Person and in Style*, 1980）中所強調的表演方法，是由導演與演員進行戲劇形式的分析，將戲劇內的各項因素與資料予以蒐集，從角色表演的相關條件需要來探索其特性，並將演員身體動作、台詞、對話、服裝、道具做整合，結合角色在劇情中的心理狀態再予以呈現。因此，在分析劇本之後，就要找出相關的原始資料與參考資料，如：圖書、照片、影片、新聞與演出紀錄等。然後就依照分析歸納之後所找出的相關要點，來模仿其發音、肢體動作、姿態等表演。一般教師若採用此種方法排練，指導學生表演可從劇本、故事或創作中，按所應表演的形式逐項記錄，依以下所例之內容作分析：

㈠演出的劇本或故事：作者或創作者、故事時代背景、主要角色、目標等。

㈡何種類型之人物：平凡的人、英雄、神鬼、精靈等。

㈢角色的需要與價值觀：生理、心理、道德、社會等。

㈣角色說話的語句：簡單、複雜、押韻、歌唱等。

㈤角色說話的語氣：短促、停頓、自言自語、結巴、傲慢等。

㈥角色的身體動作：走、站、跑、坐、臥等姿態。

㈦角色動作的速度：慢、快、慢快不等、不緩不急、有節奏等。

㈧自身以外之配備：工具、道具、面具、服裝、化妝等。

(九)身體動作表現技巧：舞蹈、演講、打架、耍馬戲、翻筋斗等。

(十)瞭解分析動作的目的：有利劇情發展、供角色作練習、觀察人的特質等[14]。

從形式分析要求上逐項蒐集各種資料，可能不盡會完全如願或符合需要。但只要能夠大致分類，依所列的項目逐步完成，將使學生的表演有更豐富的參考依據供表演創作之用。這些資料的蒐集可由師生共同去執行。尤其在教學中，教師能提供所準備的小道具，更有助於學生探索學習的注意力與好奇心。

教師在引導學生分析各項劇中的項目中，可引導學生深入學習的內容。形式分析法可由角色的內在因素向外發展探索，也可由外在的各種情況分析出角色的行為表現方式，是有利於學生深入思考、周延設計的一種教學方法。

四、柯恒的超級六法則

一般表演教學其應用之方法多依據經驗法則，如：觀察、體驗、回憶、分析等來進行演練，但表演理論家羅勃・柯恒卻認為，這些理論仍不足以應付複雜又有變化的表演行為，於是提出了以設計為思考的表演概念「超級六法則」。他應用在一九四〇年代由美國數學家諾伯特・威耐爾（Norbert Weiner）研究高速數位與類比電腦所發展的一種「神經機械學」（cybernetics）[15] 概念來結合在表演體系之中。他出版了《表演力量》（*Acting Power*, 1978）一書，敘述了神經機械分析法所採用的六種步驟應用於表演教學。

神經機械學是一種控制論，從電腦與人類神經兩種系統的操控做比較研究，目的在透過對人頭腦作用的瞭解，找到電腦可執行操作的

14 參：Rosenberg and Prendergast, p. 81-86.
15 Cohen, 1978, p. 241.

方式，使人的頭腦透過訊號以機械代替神經來執行命令。這種以機械執行命令操控人之肢體的基本理念是在於：「未來」（future）給我們的回饋（feedback），較「過去」（past）的因素更多[16]。例如我們以太空船登陸月球成功的計畫來說，要使這項計畫成功，主要因素不是在於過去的經驗，而是對未來的設計，將最新的資料予以分析，預設可能會發生的各種狀況，如何去克服，並做好一切的安排後，才來執行達到成功的目標。同樣地情況在人類亦是，每個人都有一套自我修正的體系，它是將可預期或不預知的情況下，由人的感官，如：視、聽、嗅、味、觸等感覺蒐集各項資料，透過思考、計畫、執行來達到目標。這種控制是將過去傳統「基於經驗」的觀念轉變成「未來會如何」的掌握。

柯恒把設計未來的這種概念置於演員扮演角色的應用上，可幫助演員設計角色的表現、調整臨場的表演、改善不完備的角色性格、增進演員與觀眾之間的關係。柯恒神經機械系統在演員練習的應用六個原則稱之為「超級六法則」（the super six）[17]，茲將其基於神經機械分析上的應用說明如下：

(一)先思考

這技巧是以「未來」為核心而不是以「過去」為重點，演員所要想的是人物所希望未來發生的事情，心中所要問的是「如何？」（what for）而不是「怎麼？」（why）；是「如何」追求未來目標，達到目的，而不是「怎麼」被過去的事件所推動而會發生這件事情。以人物的模仿而言，戲劇動作目標是在如何達到目的，而不是在於追究過去怎麼發生了這個事件，因此演員的想像也必須是建立在角色在劇中追求未來希望的目標上。

16 Cohen, 1978, p. 33.
17 Rosenberg and Prendergast, p. 92.

(二)建立積極活潑的世界觀

所有的角色都期望完成其劇中的願望，演員扮演也要有相同希望成功的願望。即使劇中角色最後是「失敗」，演員也不要先認定它。相反地，演員必須構思完美的結局，因為如此才能充分顯示角色應有的特質，亦可從其他的角色中得到回饋，到最後演員會喜歡自己的角色在劇中的運作，而忠於自己角色的表演。

(三)發展一個私有的觀眾

人生中，任何人都有一位具實質意義的人，是父母或深愛你的人，在做任何事情的時候都希望得到他的注意。運用在演員扮演某一人物的時候也是一樣，扮演的人物所表現出來的特質，也期望在觀眾群中有一位關心與深愛的人的存在，這位觀眾就能加強演員的表演。

(四)由「是」轉為「看」

演員一般都為自己的角色演出，只設計了「如果我是某角色」的單一立場是不夠的。如果自另外的角色「看」自己的表現，則可增加其他方面的考量是否恰當，尤其對演員外在形象的表現幫助很大。

(五)喜愛自己演出戲劇的風格

演員要視戲劇的風格正是劇中人物所需要的，熟悉該劇特有的表達方式，如行為、語言、習慣等應有特質。

(六)把觀眾帶進劇中的世界，而非呈現的觀眾

演員要設計好觀眾的反應，適切的表演設計將觀眾引導到劇中去，演員要居於主導的地位，而不是等到在劇場表演的時候才被動地

作調整[18]。

　　柯恒的表演理論提供了一個設計的概念，對學生的表演、即興發展，都有一個能運用分析再作思考的實際作法供教師應用。尤其是學生各小組表演，除了自身的討論、意見溝通可以在設計中融入扮演活動，在分享評論中，從看的角度來思考審視自己的表演品質，亦屬必要。教師在表演課程中，應提示學生從設計方向發展，也同時可從學生的反應中觀察自己的教學互動關係與效果。

第二節　導演理論

　　在教育戲劇中教師在課程教學的地位，等同於導演在劇場的地位，是負責整體教學演出成敗的中心人物。教師的工作是將課程內的主要內容，讓學習者身歷其境地表現出來。導演的工作則是將戲劇的動作、含義，以及劇作者在劇本中的情緒與智慧之概念，對觀眾做一種傳現[19]。教師是課程的設計執行、評論之主事者，導演則是戲劇各工作的交流中心，負有訓練、評析、演出之全部責任。所以，教師如何善用導演的方法，使學生能在戲劇教學中，學習教學的內容、掌握適切的表現，也正如使演員反映了劇情中角色的人物形象一樣，能有完美的演出。

　　教育戲劇的教學，教師不論是將戲劇作為教學方法，或教戲劇表演，或領導學生做舞台演出，都必須要能把握導演的地位，適切自然地領導教學；除了一般導演工作的要項之外，教師亦要能夠掌握某些可供教育應用的導演方法，以增強教學效果。茲將可供教師應用的導演方法敘述如下：

18 參：Cohen, 1978, p. 92-96.
19 Dean and Carra, 1980, p. 24.

一、教師在導演工作掌握的一般要項

大多數導演都是依照劇本與演員共同在排演的過程中，逐步演練而形成一齣戲劇的演出。因此，導演工作是始於劇本的分析計畫，再經意念之溝通，到排演中琢磨來完成。其中導演宜掌握的要項為：

㈠劇本分析

劇本分析是導演的準備工作。從劇本中導演先從個人的感覺，再詳細找出各部的表現細節。自然僅閱讀一次是不夠的，二次、三次，甚至四次都是需要的，直到能將劇本中的五何（5W），何人、何事、何地、何時、為何（who、what、where、when、why）找到答案的徹底瞭解為止。然後再來分析出人物、對話、衝突、動作、節奏與情緒的內容：

1.人物：劇中人物屬於哪一類型、說什麼、做什麼，以及其他的人物對他的一些說法。
2.對話：說話的方式、口音等如何顯示了人物的特質、教育、經驗等。
3.衝突：人與人、人與自己、人與自然，或人與社會的衝突。
4.動作：以人物為中心的劇情合理發展主線。
5.節奏：戲劇進行的速度。
6.情緒：給予觀眾的情感上反應。

從這些分析之中對角色性格特徵，如：角色的內在與外在特質、背景，每一項重要目標、角色與他人的關係，角色與戲劇動作的關係，也要併同其他的因素一併記錄下來，與演員討論、溝通，以期適切地表達出戲劇的內容。

劇本分析相當於教學內容或課文的分析，凡課程中具有故事或事件的內容均可作為分析的對象，以作為教學的解說、演練與探討之用。

(二)導演與演員溝通

演員是導演理念呈現的具體形象，導演的構思一定要與演員取得共識，才能取得事半功倍之效。溝通的一般內容包括：

1. 導演對戲劇的感覺：情感的反應、色調、含義、質感、意象等。
2. 戲劇的形式：歷史劇、古典劇、神仙故事劇、幻想劇、前衛劇等，以決定表演基本體系之因素。
3. 戲劇的風格：劇作家在舞台上創造某種「人生的幻覺」所採取的逼真程度，導演如何結合統一起來。
4. 戲劇的動作：戲劇故事發展主線。
5. 劇作者在劇本中隱含的意向。
6. 人物性格分析：全部角色的個別因素與互動關係。
7. 導演成目標的作法、導演概念、舞台空間之運用、演員表演之控制、有效道具之運用、佈景燈之配合因素，強調場景、動作等。

在整體的討論之中，每項都對演員的角色構想有影響。因此，對劇本及人物性格分析之溝通上，導演與每位演員都須就各別角色敘述出各別因素，以免有遺漏之憾。以下為對角色敘述的技巧：

1. 需求：指角色所欲得到的，如物質上的、慾望上的、心靈上的等。
2. 意願：指欲達到需求的意志強度，包括在意志力量與外在的妥協程度。
3. 道德態度：角色的價值觀，包括對自己及他人的忠誠度、內在的意志活動、對外環境因素的感受程度等。
4. 適宜之形象：人物形之於外的表現，包括姿態、舉止、外貌等外在形象，這些都須與內心的背景因素有關。

5.概括形容：對以上所舉之項目，對人物的特點做一種概括性的形容陳述。

6.人物情緒強度：即人物於戲劇開始時，角色與角色之間協合完整的實際情況。根據對動作的瞭解，演員開始的適度強度，包括心跳、呼吸、活動性、肌肉的鬆或緊的適當狀態[20]。

　　導演在這些討論中引導演員對劇中人物瞭解，感受應有的情感，幫助演員在心中建立角色性格的形象，將會大有收穫，也可以減少在排演中的解釋與示範。

　　在教育戲劇教學中，教師若能就戲劇表現的內容，視學生的實際情況予以溝通，學生的創作方向才會正確，表現能力將可充分的發揮。

(三)在排演中琢磨

　　導演的溝通工作是持續的。在排演中對演員的語言與動作上要隨時掌握，因為語言與動作在舞台上是呈現給觀眾視與聽的，在戲劇效果上是同等重要。導演多按下列之原則去作：

1.語言內容方面

(1)說出潛台詞（speaking the subtext）：基於對戲劇動作之瞭解，說出真正劇本對話中所隱含的內心語言，以協助演員在人物性格的正確表演。

(2)說出全文（speaking the text）：在演員唸全文是否對強調、輕重音、口語化音、停頓等處，注意到表達的確切。

(3)合於角色的正確說話（character decorum in speech）：演員的音調、語意、語態上是否合於身分、環境。

(4)表達（projection）：觀察演員說話應答的清晰度、標準的程

20 Hodge, 1982, p. 40-42.

度、音量大小、發聲的能量、表達上的信心等是否適當。

2.動作內容方面

(1)導演的建議：排演時讓演員盡量自在舒適地發揮，不要說得太多。若有則最好針對個人的問題指出，以避免籠統、模糊。

(2)示範：對於完全沒有演過戲的演員非常適用，一切動作對話和表情全加以指導、示範給他們看，讓他們模仿，可讓演員知道演技的高標準所在，當成他們奮鬥的目標[21]。其他演員若有不適切之表演，當然亦可行之。

(3)即興表演練習：可讓演員發揮想像，促進注意力的集中，瞭解戲劇動作與演員間之關係，帶動演員間之互動關係。一般以遊戲方式進行，有依劇本內容進行，有指定某種狀況進行，也要運動方式互動情形。

(4)感知觀眾反應：導演要協助演員注意在表演過程中，除了劇情、人物必要的停頓之外，要留給觀眾思考、反應與感受的空間，以便觀眾更能認知人物之反應，瞭解其間之趣味。

　　導演對劇中的一切要瞭若指掌，要能明確指出演員不足與需要加強之處，使演員能有最佳的表現就是導演的成就。同樣地，在教學中適切地掌握練習的契機，讓學生投身於演練之中，瞭解問題或障礙之處，並能克服缺點，就是教師成功的教學。

二、布萊希特的史詩劇場（epic theatre）

　　布萊希特（Bertolt Brecht, 1891-1956）是德國慕尼黑劇院導演，以敘事詩的方法（approach of epic）融合戲劇，希望觀眾能有空間並從批判的立場來參與戲劇演出的「史詩劇場」而聞名於世。史詩劇場採用「疏離」（alienation）的技巧，使舞台上發生一些奇怪的事件、

21 Hodge, 1982, p. 15.

問題，以使觀眾主動提出疑問。所以，布萊希特在進行中常安排了歌唱或敘事詩、短文，樂隊或換場的情況也讓觀眾看見，其目的是在使觀眾產生疏離的態度，以引導觀眾對劇場的鑑賞與劇情中事件的批判。他希望觀眾能從劇場的經驗中得到新的認知，從而對社會、制度作某些改革。布萊希特在〈疏離效用〉（The Alienation Effect, 1949）一文中，說明了他的導演的理論與應用：

(一)可變性的表演

演員並無必要完全融入角色的情感、認同角色，在排演程序中，只要記得第一印象就完成初排；然後，就要能跳脫角色，表示自己或某人對角色的看法與態度。使演員具有角色與演員自己及他人的多重形象，演員在即興表演所得到的觀點不必要完全導入內文之中，而是截取（quotation）某一部分，配合完整的姿態忠實的複製（copy）出來。為達到這種不完全的表演，演員可再用第三人稱、過去式，或將舞台說明都大聲唸出來的方式表演。尋求他人的意見或批評，然後再將之排練，並表現出來。如此，演員對角色就會有更高的理解與不同的表演技巧。

(二)矛盾的舞台裝置

佈景本應給與演員適當的搭配，但舞台設計卻故意曲扭它，如身材矮小的法官卻為他設計了高大的桌椅與庭桌。國王鄧肯（Duncan）讚美馬克白（Macbeth）城堡很好，舞台設計卻將它做得很醜陋。此外，為打破劇場幻覺，不使用大幕，打破第四面牆而成為開放式舞台，使觀眾與演員同處於一個時空之內，以利於彼此的對話。

(三)以社會姿態為主的行為模式

社會姿態（social gesture）是指人的社會行為，它不以性格為主，卻是以社會的因素來決定。劇情的發展成了社會事件的辯證過程，結

局則不一定會有一個定論。因此，凡事宜從事情本身思考，然後再作延伸或深入的發展。

(四)歷史化的觀察

歷史可讓人從不同的時代觀點，來觀察某一個時代的事件。演員所扮演的戲劇，就有如在一個歷史事件，使熟悉的事物變得陌生，使事件有它自身的特點。因為人們對自己熟悉的時代與事物，是不會提出問題的。

所以，在不同的時代、不同的思想去判斷一些事務，才能有批判的態度，發現問題的本質，運用在社會問題上，才能達到改革社會的目的[22]。

布萊希特為達到戲劇演出的疏離效果，將演員以示範者及第三者方式演出，將時空關係歷史化、異國化，並運用舞蹈、歌唱、幻燈等方式進行。他將整個故事按事件的問題交集點，分成若干情節段（episodes）；排演時，分別針對某一段來排練，演員有充分的自由，常被要求作示範，來發現一些新的事物，予以組合，直到最後再作場次序列的整合。在演出中，布萊希特將情節段一段一段地演出，並在其間與觀眾討論對談，然後再繼續下一段的演出。布萊希特指出：

> 每個情節段都是一節一節串連起來的，很容易就注意到情節段之間的銜接，不一定就無法分辨，但卻一定要提供一個插入我們判斷的機會[23]。

布萊希特的疏離效果理論，與亞里斯多德、史坦尼拉夫斯基的融入情境相反，它打破劇場幻覺而強調演員與觀眾的評論關係，使觀眾理性地面對問題，並相信情況是會改變的。從教育戲劇所強調的經歷

22 Brecht, 1949, p. 308-311.
23 Brecht, 1984, p. 78.

學習看來，學生常須從事件發展的過程中暫停，就其中的問題，每個人的創作不同的立場與角度去思辨與瞭解、探討與改進。史詩劇場的方法常被布萊恩·威、希思考特等人應用，融入於議題之內，已成為教育戲劇重要的教學策略的技巧。

三、葛羅托斯基的貧窮劇場（the poor theatre）

波蘭導演葛羅托斯基（Jerzy Grotowski, 1933-1999）以其「劇場實驗室」（The Theatre Laboratory）劇團之創作而聞名。葛羅托斯基稱其作品是：「演員－觀眾關係的細微觀察[24]」。他的首席演員西斯雷克（Ryszard Cieslak）說：「葛羅托斯基的導演就是演員與觀眾的『兩個組合』（two ensembles），演出的結果即是來自於此兩個組合的一種統整（integration）[25]。」葛羅托斯基主張的實驗（experimental）並不是一般認為的那些玩具式新技巧，而是重新定義何為「劇場的本質」，他將整合所有藝術表現的劇場稱之為「富裕劇場」（rich theatre），而他所強調最具劇場本質概念的劇場是「貧窮劇場」，因為在貧窮劇場中證明許多事物是多餘奢侈的，其中有佈景、服裝、化妝、劇場之裝置等皆可去除，而所留存下來的就是直接生動的演員－觀眾的關係。葛羅托斯基稱：

> 所有的視覺要素，像人為的等等，是由演員的肢體方法來建構；所有的聽覺與音效則是由他的聲音組成。這並不是意味著我們看低文學，而是我們未能發現它在劇場中創作的部分，儘管偉大的文學作品有創始的效應，因為我們劇場是只包括演員與觀眾，我們對此兩部分作特別的要求，儘管我們不能系統化地教育觀眾，至少我們可以教育演員[26]。

24 Grotowski, 1965, p. 15.
25 Cole and Chinoy, p. 529.
26 Grotowski, 1964, p. 33.

因此，他所謂的「嚴肅地考驗」（rigorously tested），就是要演員演練時必須貢獻出能量與天分的基本要素，透過劇場的方法，訓練出更完好的「典型演員」（archetypical actor）。因此，在劇場中不是去指示演員如何表演，而是在於去除在心理過程中有組織的排斥感。開發出一個能發現自己，並能與他人共享的再生演員，所達到的目標是「一個完全能被他人接受的人」。從葛羅托斯基的「劇場新信條」（The Theatre's New Testament）訪談中，歸納出他主要的導演方法如下 [27]：

(一)辯證的技巧（deductive technique）

　　演員要有自我洞察力（self-penetration），明確地理解如何使自己能透過聲音與肢體表現出來。演員對自己聲姿表情的語言要有心理分析的能力，瞭解如何透過一種以自己身體的某一部位，如：頭、手、胸、脊髓、腹部等作為共鳴器（resonator），以使觀眾獲得同樣地認知和感覺。因此，演員要能認識、感知並表達自己，必須累積長期的基本練習（basic exercises），有如苦行僧一般，學習到無意識的情況下即能自然地表現出最適宜的動作。這種練習包括：肢體動作、可塑性的身體、姿態、面具等身體的每一部分運用的長期訓練。

(二)心理洞察力的技巧（psychic penetration）

　　演員學習運用自己的角色，要有如外科醫生開刀手術一般能解剖自己。從角色的人格內部作探索，來決定何者要犧牲、何者要呈現。對角色的內部分析不僅止於演員，觀眾也須參與，因為觀眾也有其理解的部分，所以邀請觀眾也來作些事情。當觀眾的情感被激發出來時，可以暫停動作，來深入探討其中的原因。此時，演員要能以其已經具備好的身體與精神上的力量，作被動的多樣性回應，以引起更活絡的表演。

27 Grotowski, 1964, p. 27-53.

(三)導引內在的分析成為正式的規範

在練習中，演員所得到的自我洞察力、對各種聲姿表情反應，以及觀眾的參與情形，要有其一定外在表現的規範。亦即表現的形式（form）、人為的安排、符號及記號，及一個細緻的藝術性安排，必須在結合觀眾心理反應需要的原則下，作合乎整體表現的演出。

(四)除去舞台與觀眾的界限

受到電影、電視的衝擊，劇場更要有其特色。由於劇場的奢華不會比電影、電視多，但劇場卻在與觀眾的互動關係上遠勝於電影、電視，故劇場生動有機體的近距離神奇力量，就成為一種非常特別令人神往的地方。因此，舞台必須移開所有阻隔的界線，以拉近演員與觀眾的距離，讓大多數強烈的場景，都可以使演員與觀眾面對面地在一臂距離之內，同時感受到演員的呼吸、聞到汗水的味道，使劇場成為一種與觀眾有最密切關係的室內劇場（chamber theatre）。

從葛羅托斯基回歸演員與觀眾劇場本質的呈現來看，他僅使用必要的道具，可以隨時重組多功能的應用，廢除舞台鏡框靈活運用空間、變換場次、演員服裝僅以簡單的代表性裝飾顯示角色身分、運用演員本身的肢體作多用途的表現、預估觀眾心理參與劇場互動、扮演及討論等等，這些作法都是教育戲劇在教學過程中所運用的原則。希思考特在教師入戲的教學方法中的應用，更是以最簡單的形式、明確的策略，有效地掌握了整個的教學流程。

四、彼德‧布魯克的直感劇場（Immediate Theatre）

彼德‧布魯克（Peter Brook, 1925 - ）是國際知名的英國導演，曾指導《馬哈／薩德》（Marat/Sade, 1964）、《暴風雨》（Tempest, 1968）、《摩訶婆羅多》（Mahabharata, 1985），他的劇場導演概念

主要部分皆載於其出版《空的空間》（*The Empty Space*, 1968）一書之中。布魯克的導演作品以簡單明確、合作創作、多文化劇場本質、非傳統式的極簡抽象派劇場概念著稱。他強調：

> 一位導演處理戲劇是基於他自己及其觀眾的需要，一齣戲不能只在說戲（speak for itself），而必須是以魔法召回它的聲音語言（conjure it sound from it），導演若逃避這種挑戰，就只是簡單的複製解說者而已[28]。

因此，這一般整合的演出，布魯克認為是僵化劇場（deadly theatre），而近代具挑戰性的劇場，則有安東尼・亞陶（Antonin Artaud, 1896-1948）及葛羅托斯基如儀式般「神聖劇場」（holy theatre），及布萊希特追求人生真理的「粗糙劇場」（rough theatre）。除此之外，他建議採更具包容性的形式，將演員對觀眾及觀眾對觀眾的挑戰皆包含在內，使劇場成為共同歡樂、淨化、頌讚、探索、共賞合而為一的處所，使觀眾在短暫的完整體驗中就能留下永遠的印象。

布魯克直感劇場的概念表現在劇作者懷斯（Weiss）《馬哈／薩德》的演出中，他特別在劇本序文中提到：

> 一齣戲是一系列的印象——片片段段的訊息，或情緒接二連三地襲打觀眾的知覺，令他們感動。好戲傳達出來的這類訊息相當豐富，經常在同一時刻，各種各樣的信息蜂擁而出、相互疊映，或甚至相互傾軋。觀眾的悟力、想像、情感和記憶因此被激動得擾攘不安[29]。

直感劇場的演出沒有固定的格式與方法，是在排練工作中，靠全體團員共同創造、分析、理論探索、提出不同問題、答案等共同完成的。茲將工作方式就演員方面介紹如下：

28 Brook, 1968, p. 38.
29 鐘明德譯，1988，頁11。

(一)集體合作、即興表演

在排練中,二人或數人共同以即興表演方式,發展各種事件和反應的方式。由小組集體去表演與創作,即興表演的內容或情節再透過討論,逐步淘汰枝節,予以集中焦點,如此不斷排練、切磋,使每人都能真正探索問題,累積了表演技能,而此集體工作必須基於禮貌、感激、合理、施與受、輪流、先請等彼此的尊重下進行。

(二)技巧的多樣學習

演員必須採各種方法做不同的學習,以避免做作、重複、千篇一律的表演。由於排演中的狀況不可延續到首演之中,演員真正的靈感必須是來自排練中每一個部分嘗試的發現(discoveries)。因此,演員要在不受約束的情況下,試驗多種說話與動作的方式,導演也不斷協助演員作不同方式的排練,從想像力、肢體訓練、基本技能,使思考動作有一致性,來找到正確的技巧與形式作表現。如此,所耗費的時間較長,但演員能學到的技巧已使他身體準備完成,產生動力自然地反應呈現。

(三)真誠與脫離角色並存

演員必須要能忠於自己的角色,其表演會有嚴格的要求,包括:身體動作需要有動機、如何掌握時間、節奏能穩定等,這種如何作的技巧是很快可以獲得的,但卻使表演失去了其他方面所需要的目的。所以演員也要從賦與的真誠中跳脫出來,看看自己的結果,從完全的融入中離開,但又保持距離不是完全脫離。因此,演員必須練習以「真誠做到不真誠」(to be insincere with sincerity),及「如何真實的說謊」(to lie truthfully),亦就是另一種自然主義的模式,演員讓自己從頭到尾完全活在一個非寫實的行為中,以同樣地信念,從自己情緒中如照相一樣,佈置一個柔軟、無力、過度及難以服人的結果。

布魯克訓練演員的方式，使得他的演出大多使用四分之三環境表演區觀眾席的劇場。演員可以進入觀眾席，而觀眾亦可以進入表演區域。由於一切均已在設計之中，演員與觀眾互動反應的即興演出就有如戲劇中的一部分。這都是在於布魯克所引導的排演方法。他將演員圍坐成一個大圓圈，作練習、討論，與演員共同作即興創作，設計發現反應之道，並以遊戲方式引導等，皆與教育戲劇的領導方式相同。教育戲劇的呈現、製作與表演正如布魯克所說：

> 劇場呈現的真實時刻是發生於當表演者與觀眾結合成一體，所出現的那種絕對令人信服的感知。它以暫時的形式來達到的目的，並引導我們進入一種單一的、不重複的瞬間。當此門打開時，我們的視野就轉換了[30]。

　　劇場的神奇就在於「呈現的時刻」（the present moment），彼得‧史萊德稱之為「黃金時刻」（a golden moment），教育戲劇的教學正如同布魯克所引導的排演方法，以一個大圓圈作練習、討論、即興創作，學習者不自覺地就在真實與虛幻之間，融入演員與觀眾的扮演、練習、分享之中。

五、鮑爾的論壇劇場

　　奧克斯特‧鮑爾（Augusto Boal）是巴西著名劇場理論與實作導演。他以其著述《受壓抑者劇場》（*The Theatre of The Oppressed*, 1974）而聞名，受壓抑者劇場是表現「社會政治」到「社會個人」到「個人政治」的循環關係，透過劇場的即興觀眾互動、詢問就主角所遭遇的社會問題，作辯論、鼓勵、認同表達意見。基本上有一種散發的功能，來淨化人們反社會的要素。後來，鮑爾為尋求劇場的本質，他打破演員與觀眾的那道牆，採用環形劇場。觀眾對演員表演不滿意

30 Brook, 1995, p. 96.

時，可以自己擔任主角的角色，改變劇情動作的發展，嘗試解決問題，討論計畫作改變。論壇劇場（Forum Theatre）由此而誕生。

論壇劇場是在受壓抑者劇場演出中所進行的一部分。首先由演員演出戲劇的問題後，請觀眾提出解決的意見，然後由演員再作表演呈現。若觀眾覺得意見未能充分反映，就可以「現場觀眾演員」（spec-tactor）的身分，即興地參加戲劇中論壇劇場的演出。由於現場的觀眾演員可能不只一人，也可能有不同版本的解決方案，為了使劇場的演出能持續進行、避免觀眾攪局、阻礙劇情發展，或過於簡略幼稚的去解決困難，論壇劇場進行時，設有一個「戲謔者」（the joker）的角色，由演員擔任，來做評判、促進或強化動作的工作，以使活動順利進行。

在論壇劇場的進行中，為因應各個不同的案例，所演出的內容不拘，大至社會法律等問題，小至片段瑣事皆可。茲以鮑爾在《彩虹的慾望》（*The Rainbow of Desire*, 1995）的運作模式為例[31]，說明如下：

(一)即興表演

即興表演首先是演出生活中的真實事件，由真實人生事件中的主角（protagonist），自己找原始演員當導演，並扮演自己的角色。這個即興表演是作為後續觀察之用。

(二)交換意見

真實事件主角所即興發展出來的事件，已與原始劇中事件不同，但並不需要去向任何人解釋，而是由真實事件與戲劇中的兩位主角，以及其他觀眾對人物角色所觀察的印象作意見的表達。這些意見就自然成為多種情況發展的動力。

31 參：Jackson Trans., 1995, p. 58-73.

(三)再次即興表演

將大家的意見彙整之後,再次由主角指導演員作即興表演。主角可以隨時叫停、修改或表示意見,全體觀眾則以客觀的態度觀察表演的情況。

(四)討論

導演、主角、參與者、觀眾等,不論是主觀或客觀的意見都歡迎提出。導演要引導不同的看法與意見,沒有所謂的誤解,只有多重的解讀而已。大家所討論出觀察的結果作一些對照整理,並將結論直接分類供主角參考選擇。

論壇劇場進行時,為了要使程序進行快速,導演可要求參與者排好隊,一個一個輪流與劇中主角對戲,每人一至二分鐘,只要能夠壓縮並密集地蒐集到不同的訊息即可。待參與的人都表演完畢,劇中的主角再繼續演戲。

鮑爾的模式使每個觀眾都能將他們解決問題的方法在台上演練予以實現,是教育戲劇的教學中「混亂的人」(man in a mess)、「就在那兒」(being there)、「描述」(depiction)常用的技巧,教師引導學生實作,不僅是觀眾,也是演員與導演;論壇劇場的模式可讓學生實際而快速地嘗試與經歷。

第三節　舞台技術應用的理論

舞台技術在戲劇的要素中,是在於景觀(spectacle)的建立。舞台上景觀的設計是在構建劇中人的環境,所有的一切技術都以劇中人物為主,主要在協助配合導演與演員的需要,使戲劇表現上有更完美的詮釋與搭配。任何舞台技術上的表現,只要讓人感到特別美、突兀

或怪異，都是失敗的作品。因此，舞台的景觀一般都要求須自然地融入劇情發展之中，來增強戲劇的效果，以避免破壞了戲劇的幻覺。同樣地，在教育戲劇的教學中，各種劇場技術的表現亦都是在媒介與強化效應的需要之下，作有必要的瞭解與學習。專業的技術不是在兒童戲劇學習的範圍之內，故凡與教學內容有關的配合與增強效果的基礎部分，才是教學的重點。

　　教育戲劇就呈現、製作與表演的基礎教學，是視課程的需要而決定佈景、服裝、道具、燈光、化粧與面具等方面的製作程度。在教室的呈現，是以有象徵的性質為主，以能達到多用途的戲劇展演為主要訴求。在製作上若用到表演時，則有多重的選擇。教師可依教育目標，依不同的表現需要，作應有的教學。

一、佈景

　　佈景是提供演員表演的環境和地點。設計一個佈景考慮的因素很多，人物地點的關聯性往往都是設計的線索與重點。因此，在研析劇本或與導演討論時，就須注意人與地點的特點，才能設計出適合人物的環境。佈景的表現方式很多，按表現的風格而定[32]，一般應可分為以下七種類型：

㈠寫實主義（realism）佈景

　　完全作真實環境的重塑。如：德國曼寧根公爵（Duke of Saxe-Meiningen, 1826-1914）所導演的戲劇，包括所有的牆壁壁紙、飾物、門窗、窗簾、刀劍、食物等等，幾乎完全採用真品來使用或裝置。法國導演安卓‧安端（Andre Antoine, 1858-1943）是將一個房間的佈置就如同真實的環境佈置一樣，待所有排練都完成之後，再由導演來決定何者為「第四牆」（the forth wall）[33]，並將之移除面向觀眾席。

32 石光生譯，1978，頁 286。
33 即：面對觀眾的那一個方向。

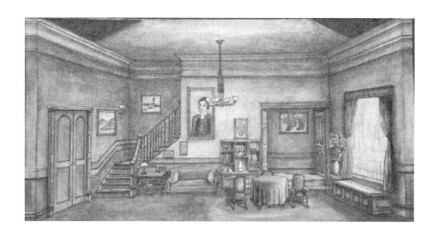

圖 5-1：寫實主義佈景——《Arsenic and Old Lace》舞台設計圖 [34]

(二)簡化的寫實主義（simplified realism）佈景

以寫實為取向，但卻簡化成重點佈置，以正確地點的感覺及美感為主要考量，不需要的細節及物品均予以刪除。這類型的佈景為一般劇場美學表現的導演所採用。如理查·華格納（Richard Wagner, 1813-1883）的「音樂戲劇」（music-drama），以及依力·卡山（Elia Kazan）的「劇場寫實主義」（theatricalized realism）在《慾望街車》（A Street Car Name Desire）、《推銷員之死》（Death of Salesman）等舞台劇所作的佈景設計。

(三)印象主義（impressionism）

佈景所提供的場所是屬於暗示性的，多採用抽象的形體、輪廓、顏色等意象，來表示地點及人物的情況。如彼德·布魯克及華裔導演鐘平（Ping Chong）導演的戲劇，因多屬一些象徵性的戲劇或以意象為主的戲劇，所以，給觀眾有抽象與極簡實的印象。

34 本圖為筆者所設計，主要的在考量本劇時代背景為十九世紀末期，描寫一個年老精神病婦人謀殺數人懸疑的寫實劇本，故採用較為複雜寫實的佈景設計。

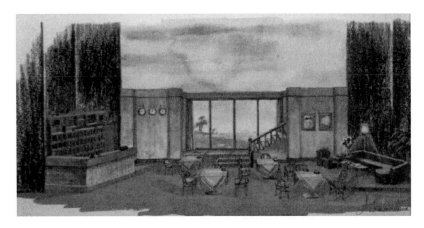

圖 5-2：簡化的寫實主義佈景──《紅鼻子》舞台設計圖 35

㈣結構主義（constructivism）佈景

佈景只採用骨骼、機械外框或幾何圖形象徵性的來表現時間與空間的場域關係，隨著結構體的變換，觀眾也必須想像為另外不同時空的轉換。俄國結構主義派導演梅那赫（Vsevolod Meyerhold, 1873-1940）運用這種結構，如：風車、平台、階梯的極簡單組合構建舉世聞名的佈景。他執導易卜生（Henrik Ibsen, 1826-1906）的名劇《海達‧蓋伯樂》（Hedda Gabler），便捨棄了寫實主義的形式，而採象徵的結構主義表現方法。

㈤表現主義（expressionism）

是集合所有象徵的因素作表現的一種佈景形式。運用特殊、誇張或扭曲的形狀、色彩、圖像、線條，來表現戲劇內在心靈的本質，也表達對外在事物、環境強烈的解釋。美國名設計家羅勒‧愛德蒙‧瓊斯（Robert Edmond Jones）在《馬克白》（Macbeth）一劇中，使用懸吊的大型面具作為佈景，顯示劇中人扭曲的人格。

35 本圖為作者所設計，由於考量其劇情須表現三個不同的空間，故乃以簡化的方式將房屋內部予以整併，並把不必要的裝飾物去除，家具仍採用真實的物件，景觀上大量減少了真實的佈景。

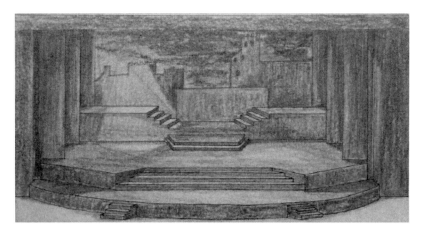

圖 5-3：印象主義佈景——《哈姆雷特》舞台設計圖 [36]

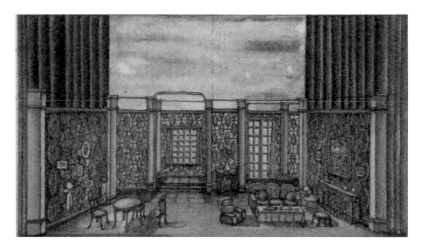

圖 5-4：結構主義佈景——《海達・蓋伯樂》舞台設計圖 [37]

36 本圖為筆者所設計，雖為莎士比亞戲劇，但為求五幕二十場完整印
　象並建立神祕氣氛，乃採用象徵的形體與輪廓，以此一中古時期城
　堡印象的感覺，來串穿全劇顯示不同的地點所發生的各種事件。
37 本圖為筆者所設計，因考量易卜生原著雖有寫實的舞台指引，但用
　象徵的方式做表現則更具人物特色，故以截取結構之設計，僅採用
　了房屋樑柱，只剩下牆壁壁紙的圖案及布幕，而家具全部採單一
　色。

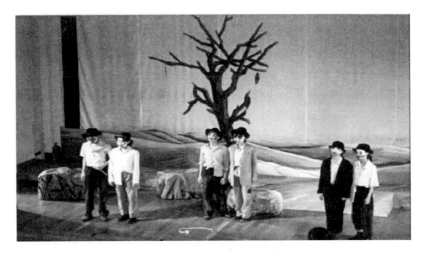

圖 5-5：表現主義佈景——《等待果陀》[38] 之演出

㈥戲劇表演主義（theatricalism）佈景

　　這種佈景是以圖繪的布幕作為背景，以顯示人物所在之地，演員只是位於畫布前作表演。這種形式的佈景多以透視的繪畫作背景。義大利設計家塞里歐（Sebastiano Serlio, 1475-1554）設計悲劇景（tragic scene）、喜劇景（comic scene）、田園劇景（pastoral scene）三套佈景，在歐洲文藝復興時期十分盛行。

㈦形式主義（formalism）佈景

　　這是利用單一建築物自然環境或既有之空間作為佈景，如：希臘的露天劇場、中世紀的教堂演出、莎士比亞時期劇場、環境劇場（Environmental theatre）的任何演出場所等，凡使用一種單一背景的場地或劇場皆屬之。這種演出場地只要有適合觀眾的觀賞區位，不需要任何佈景的裝置即可演出。

38 《等待果陀》為荒謬劇。此佈景由筆者所設計，其特色在採用特殊的一棵枯樹、石頭，來表現無奈的人生及任何地點都可能發生的事情。

圖 5-6：戲劇表演主義佈景——《扇子》[39] 之演出

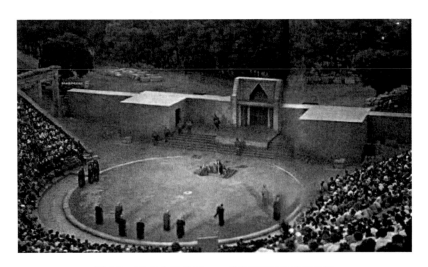

圖 5-7：形式主義佈景——希臘戲劇露天表演 [40]

39 本劇為義大利卡羅‧哥多尼（Carlo Goldoni, 1707-1793）之原著，
　　舞台設計陳思云以略成弧形的佈景直接壓縮畫上數個場景，佈景前
　　的舞台因此環繞成多樣化的喜劇性廣場，使得人物在佈景前所顯示
　　的劇情地點更為靈活自由。

40 古希臘的劇場為依山建築的露天劇場，此圖為耶庇道若斯（Epidau-
　　rus）重建後的劇場，提供現代戲劇團體的演出。觀眾在陡坡式的
　　階梯座位上，欣賞單一背景之圓形表演區精采的演出。

在戲劇教育中，一般多使用形式主義背景，並多在教室或既有之空間作表演。若配合學校活動或教學觀摩，則使用劇場表演主義佈景，由學生自行繪製佈景作裝飾，即可充分反應戲劇效果。其他寫實性、簡化寫實、結構式或表現主義式的佈景，則適宜在劇場內作藝術上較為專業的設計，在教學階段上屬高中以上的青少年劇場教育採用。

二、燈光

使用燈光的主要目的在使表演被清楚地看見，但在劇場的燈光並不僅止於照明而已，燈光可以集注視覺的焦點、作色光的變化，並能顯示時間、地點與情境的氣氛。劇場中的人物、佈景、服裝、道具與劇情的發展，有了燈光的輔助照明就有了生命。因此，燈光在舞台上必須要能配合演員的動作、時空的轉換、氣氛的變化作適宜的表現。

劇場發展初期的燈光是依賴陽光在露天演出。中世紀以後進入室內演出，則依靠蠟燭、火把。十九世紀才開始使用油燈瓦斯。直到一八七九年愛迪生（Thomas Alvah Edison, 1874-1931）發明了白熱球體燈泡（incandescent bulb），才進入現代化的安全、可控與明亮的劇場燈光。

劇場燈光理論的建立始於艾皮亞（Adolphe Appia, 1862-1928）燈光操控的特性。艾皮亞認為燈光的變化要配合視覺、氣氛、情感、音樂與音效之中。燈光照射的控制特性是在於亮度、色彩與分配的控制。所以整體的戲劇進行，要由一個導演來掌控所有技術方面的配合。英國設計師葛登・克雷格（Gordon Graig, 1872-1966）則以不同顏色的光線投射在背景幕上，產生不同變化的佈景效果，建立起不同的戲劇氣氛。德國導演伍哈德（Max Reinhardt, 1873-1943）運用有顏色的絲質布料，置於捲軸上；當拉動絲布時，以光線投設在布面上，將光線反射到白色的環形天幕（cyclorama）上，來創造間接投射的柔和色彩效果[41]。隨著燈具發展之進步，燈光在劇場上的配合演出更為進

41 Streader and William, 1985, p. 18-19.

步，使燈光的效果直接取代了佈景與道具。布萊希特在《噢，可愛的戰爭！》（Oh, What a Lovely War! 1956）演出中，直接使用了投影機投射圖片與影片與演員共同演出。

燈光的演進與應用到了現代電腦化控制時代，更是專業劇場操控的利器，但燈光操控的基本原則與燈具投射的原理則仍是相同的。茲將燈光的基本概念在教學上教師所需掌控之要點說明如下：

(一)燈光操控的特性

燈光操控的特性在質量、顏色與分配交互運用，隨戲劇發展來完成的。質量（quantity）是指光線的流明度，即亮度。一般悲劇較暗，而喜劇則較為明亮。亮度也與距離、燈具、色片、心理適應有關，因此需有適切的安排與設計。顏色（color）則是指色光（光本身的顏色）本身及投射到物體時所產生的色相變化。光的分配（distribution）則是指光線投射在表演區的分布情況，從不同方向、高度、位置的投射，均會產生不一樣的效應。舞台上亮度顏色分配均會受到三者操控因素交互的影響，而產生千變萬化的舞台效果，這也是何以燈光的操控與設計成為一種光的藝術主要原因了。

(二)燈光的效果

燈光的效果能產生：

1.視覺上的選擇（selective visibility），引導觀眾的視線。
2.顯示形體（revelation of form），以明暗、方向、比差產生不同的視覺效果。
3.產生自然的幻覺（illusion of nature），製造出各種不同光源的光線、氣候、感覺等。
4.以組織（composition）造成舞台所需之圖像畫面。
5.塑造情緒（mood），運用色光明暗等技巧產生不同的象徵情

感，增強劇力[42]。

　　燈光的效果不但在舞台上，更能影響觀眾的視覺與心理需要。燈光製作設計的效用，是在給與舞台與觀眾兩者所需之總體的適切照明，而不在刻意的變化與表現上。

(三)燈光設備之應用

　　舞台上各種不同燈具（luminaries）都有其不同功能。大致分為兩大類：

1.聚光燈（spot light）

　　聚光燈是將光線集中投射出去的燈種。分為：平凸鏡聚光燈（plano-convex lens spotlight），作為較遠距離集光投射之用。弗氏聚光燈（Fresnel spotlight）作為近距離柔和集光投射之用。跟蹤燈（follow spotlight）作為長距離追蹤演員的集焦投射之用。另外還有投射燈（projector）可作圖文投射於佈景或天幕之用。光束燈（par）作為一個光束投射至照明區域之用。

2.泛光燈（floodlight）

　　泛光燈是將光直接照射於所需照明的區位的燈具，大多沒有鏡頭或鏡片的裝置。一般使用長條格狀的條燈（striplight）、杓狀的杓燈（scoop），或方形的反射泛光燈（reflector floodlight）等，主要是作為天幕光的投射或作區域性的補充之用。

　　控制燈具光線明暗的控制設備是由節光器（dimmer），透過控制台（control board）或控制器（console）來控管，另外也有為靈活調度變換使用燈具而設置的變化系統（patching system）。一般劇場的燈光會依不同方向的投射與表演區的需要，作均衡基本配置，如下圖5-8所示[43]：

42 Parker and Smith, 1968, p. 19.
43 張曉華，1998，頁 7。

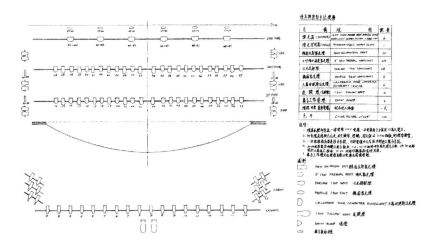

圖 5-8：劇場燈光配置圖

　　劇場燈光的設計與操作是很複雜的系統，但燈光的操作原則一定要忠於「客觀地反應環境」，及「主觀地反應人物心理狀態」的要求。在教育戲劇中，學生所需的是表演照明與基本投射的原理，教師所需瞭解的則是在燈光的照明基本認知與操作。學校或教室的戲劇活動，只要能給與基本的燈光投射與控制，就會產生很好的劇場凝聚力與觀賞效果。至於劇場專業設計及正式演出工作，則仍留給燈光設計師或技術人員去執行。

三、服裝與造型

　　服裝與造型在使觀眾能認識角色外在的形象、特徵，與相關的訊息。戲劇角色的年代、年齡、地域、天候狀態、經濟能力、社會地位、職業，甚至心理狀態，皆可由角色的服裝與造型上表現出來。服裝包括了角色身上所穿戴的一切，諸如：衣服、鞋帽、配件及飾物等等。造型則包括了化粧、面具、髮型、肢體修飾等外觀的形象塑造。由於不同的角色人物有其不同的影響因素，服裝與造型的設計不論是質料、形式、顏色、縫製、飾物，都必須同時兼顧角色的內在與外在因素：

(一)外觀因素

角色的外觀考量依其時代、民族、年齡、性別、身分、家庭、職業、地域、場所、工作、教育程度、經濟能力、健康狀況、宗教信仰等，有其不同的裝扮。

(二)內在因素

人物的心理因素會影響人的行為表現，每個人都有其情緒與人格特質的差異，在外觀上自然有其服裝造型的表徵。如劇中人物是正面形象的，包括：喜感、莊重、努力、誠實、正義、仁慈等角色；如劇中人物是負面形象的，包括：冷漠、殘忍、嫉妒、輕浮、怠惰、虛偽等角色。不論在顏色、式樣、質地、風格上，均有其個別的設計考量。

不同的人就有其個別的因素，一位設計師主要的任務正如名服裝設計師羅塞爾（Dauglas A. Russell）所指：「要能設計出以角色穿著能表現出個性的本質。在設計時，必須考慮的是人物如何動作使用？及如何幫助演員在舞台上強化其個性[44]。」

因此，服裝造型的外在形式、色彩、配件、飾物等，必須要能有效地顯示出人物的外在環境因素與內心好惡、習慣等特質。服裝（costume）與時裝（fashion）不同就是在於服裝是因人而存在，而時裝則是時潮的現象。戲劇在表現「人」，所以教育戲劇教學中常會使用不同的服裝與裝飾物，其主要的目的在於詮釋人物與扮演人物而已。桑姆斯（John Somers）指出：

> 服裝主要是被用來作為課程主要學習目標的輔助功能上。教學上的金律是：我們最好在一個適宜的空間多以想像來作，一頂王冠

44 Russell, 1985, p. 49.

或斗篷外套就較真實的裝扮更好。除非已備有完全正確的服裝，否則太過強調，反而會被認為不是原本所要裝扮的人物了[45]。

服裝造形設計的考慮因素以象徵表現為主，人物的內外因素是專業與教育戲劇共同掌握的基本原則。在教室內的活動教學，教師仍宜以鼓勵學生應用想像，盡量以簡便的替代品為主，如此，可使活動教學更具有創意的樂趣。

四、道具（properties）與家具（furniture）

道具是指佈景的裝飾物及演員使用的物品。劇場中，一般稱之為「小道具」。佈景的裝飾道具是指留在舞台上的器物，如：旗幟、圖畫、書籍、電器用品、地毯、桌巾等，以及演員使用的道具，是指演員隨身攜帶至舞台上使用的物品，如刀劍、槍枝、香煙（斗）、眼鏡、枴杖、行李、禮物、清潔用具等。在教育戲劇中，如果在教室內的教學，一般皆採用代用品，以想像的作法在表演中運用。若為展演用，亦多半由家中帶來或自行製作，尤其美勞方面材料均可適時配合應用製作。

家具是指大型的固定物件，一般都需要二人以上來搬動。在劇場中一般常以「大道具」稱之，如：桌椅、櫥櫃、沙發、大箱子等等。舞台上的家具並不一定要真實的，一般的製作是以外表或使用的部分有如真的一樣即可。在學校教學上課、排練，常以大小體積不同的道具箱來代替（見下圖5-9）。

45 Somers, 1994, p. 39.

圖 5-9：大、中、小之立體道具箱 [46]

　　道具與家具在學校教學的使用上，多以代用品或學生自己製作借用為主，實在有必要的正式演出，才作部分的租借。

五、音效（sound effect）

　　一般在劇場都是使用系統化的音響器材作各種音樂與音效的表現。專業的劇場都有專人來負責管控，一般皆至少配備了：揚聲器（speakers）、功率擴大機（amplifier）、等化器（equalizer）、混音主機（mixer）、麥克風、錄音座等。其音效系統一般配備與需求見圖 5-10 [47]：

　　劇場中的音響可將音樂用於作開幕、開場、換場、顯示氣氛強調或襯托人物環境等效果之用。音響亦可透過音效的錄音製作，表現天氣、器物、動作、人物心理反應所發出的真實或象徵的音響效果。音效錄製完成後，除了透過音響表現之外，也往往可在舞台上現場製

46 以大小不同的道具箱來取代真實的家具，供排演與上課，甚至演出使用，均十分便利。

47 張曉華，1998，頁 6。

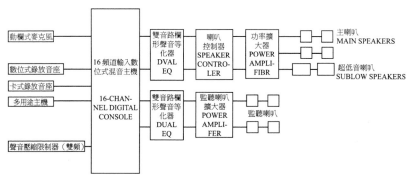

音效系統需求表

項目	品　　　　名	單位	數量	附　註
1	動欄式麥克風	支	6	
2	麥克風立架	支	6	
3	地理式麥克風掃座（2掃口）	座	6	
4	數位式錄放音座	台	1	
5	卡式錄放音座	台	1	
6	多用途主機	台	1	選用
7	雙頻聲音壓縮限制器	台	1	選用
8	16頻道輸入數位式混音主機	台	1	
9	雙音路欄形聲音化器	台	2	
10	喇叭控制器	台	1	選用
11	功率擴大器（主喇叭與超低音喇叭）	台	1	
12	主喇叭	支	4	
13	超低音喇叭	支	2	

項目	品　　　　名	單位	數量	附　註
14	監聽喇叭擴大器	台	1	
15	監聽喇叭	支	4	
16	功率擴大器機櫃	座	1	
17	喇叭及INTERCOM配線	尺		視實地長度
18	舞台壁掛式4掃口麥克風座盒	座		左右舞台各一
19	通訊用麥克風耳機	支	6	
20	INTERCOM系統（有線對講機）	式	1	（含舞台、控制室、化粧室）

圖5-10：劇場音效配備與需求圖

作，或透過演員來表現。教育戲劇多將音效以現場的製作為主。除了器物、樂器之外，學生以自己的發聲、哼唱、口技或敲擊物，如：鈴鼓、三角鐵、木魚，甚至桌椅、便當等作為配音、配樂，同樣可以達到強化演出產生效果的目的。

第四節　觀眾

　　觀眾是演出主要的訴求對象，若沒有觀眾，戲劇只能成為排演，自然就沒有所謂的劇場藝術了。因此，觀眾至為重要，是創作者皆知的事實。觀眾與演出者共聚一堂的時間不長，僅在演出的短暫時間之內；因此，演員的呈現要能把握重點，觀眾才會明確地理解所傳達出來的訊息。觀眾希望能看到好的表演，對演員也有一種心理壓力，很多演員常到劇場時會怯場，直到表演了一段時間之後才稍微抒解。而

觀眾則因被演員表現的刺激與反應，而達到心理的期望或滿足。所以觀眾與演員在劇場的關係是互相牽動的。在教育戲劇中，這種關係更為密切。演員是自己的同學，兩者的關係時常互換。自己是演員也是觀眾，互動的關係較劇場更為密切。

一、劇場與觀眾的結構關係

一般劇場安排觀眾席的方式是取決於舞台與觀眾的視向。觀眾從單一正面方向看演出的是屬「鏡框式舞台」（proscenium stage），從三面方向看演出的是「伸展式舞台」（thrusting stay 或 open stage），而從四周圍看中間表演則稱之為「環形劇場」（arena theatre）。這三種基本形式對觀眾的劇場需求與感覺均有其特色，茲以附圖如下：

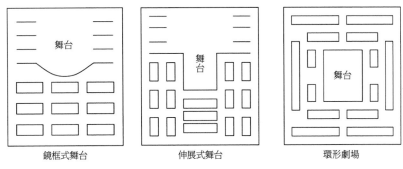

鏡框式舞台　　　　伸展式舞台　　　　環形劇場

圖 5-11：劇場三種基本形式圖

(一)鏡框式舞台

此型舞台的概念是讓觀眾從正面的一般距離看舞台的演出，有如欣賞一幅畫相似。因舞台一切的裝置、機械設備、機關操控均在布景或布幕背後進行，所以觀眾視覺效果最好，最容易融入舞台藝術與創作出的氣氛與美感中，但與舞台上演員與觀眾的距離卻比較遠，互動的關係會因距離遠而在回應上比較緩慢。

(二)伸展式舞台

伸展式舞台則仍保留舞台的鏡框，並將舞台伸展到觀眾席內，將觀眾與演員的距離拉近了。觀眾席可以在三個面向看演出，舞台裝置效果仍可在沒有觀眾的布幕之後操作，不但可顧及畫面的美感，也兼具了觀眾互動的距離與效果。唯舞台裝置方面為避免影響觀眾視線部分，在伸展台上的佈景、道具必須減少或降低高度，在整體的視覺效果上，就必須犧牲部分，不若鏡框式舞台完整。

(三)環形劇場

環形劇場是將舞台置於中央，而觀眾席則環繞在舞台的四周，它拉近了演員與觀眾的距離，是互動性最好的一種劇場形式。但在舞台的裝置上，卻必須去除高大的佈景及道具，在視覺上犧牲了許多技術上的效果。

戲劇的演出欲採用何種劇場舞台的形式為佳，一般而言，應依觀眾的多寡、表現內容與觀眾參與的需要程度而定。各種舞台劇場的設計均就觀眾與表演之間的關係作考量。教育戲劇在場地的選擇上，多以互動關係為主要考量，與專業的劇場考量不盡相同。教師要掌控的表演是在兒童觀眾的學習上，如何能快速有效地利用表演空間、安排「觀眾兼演員」的學生，才是教學設計上重要的考慮因素。

二、觀眾的需要

觀眾進入劇場都希望能滿足一些自己的偏好。製作人的投資、劇場藝術家們的努力設計，製作就是針對觀眾的希望而作的。法國戲劇文學家雨果（Victor Hugo, 1802-1885）認為，一部偉大的戲劇必須同時滿足三種類型觀眾的需要，這三種類型為：

(一)思索者：這一類觀眾要求描寫性格。

㈡婦人：這類觀眾要求激烈的感情。

㈢一般觀眾：所要的是動作[48]。

　　國內名編劇家張永祥更進一步指出：三種類型觀眾所占的比例各
有不同。思索者的要求標準較高，如：合乎性格發展的情節、邏輯的
推理、人生的真理等等，觀眾比例約占全體觀眾的 10%。婦人型觀眾
的偏好以強烈的情感衝突、人生的悲歡離合、激烈起伏的情節為主，
觀眾比例約占 40%。而一般型觀眾則以娛樂為主要訴求，要求以強烈
的格鬥、怪異神奇的事件、荒誕或神奇的人生際遇等為主，比例約占
50%。美國好萊塢電影製片便依此分類的人口比例，作為發行數量在
比例上的依據[49]。

　　與前述類似的分類則有美國戲劇學者愛德華・賴特（Edward A.
Wright），他認為觀眾有三類極端者，即：逃避現實者、道德家與藝
術論者。他指出：

㈠逃避現實者：希望甩開日常生活責任與問題，來劇場目的在尋
　　求消遣。

㈡道德家：認為戲劇必須要提升心靈、教訓、傳道，以及描述他們
　　所贊同的人生層面，故有時會拒絕戲劇反映人生真理的表現。

㈢藝術論者：厭惡成功的票房紀錄、受歡迎的戲劇是粗糙而不真
　　實的作品，應屬於純藝術的小眾團體[50]。

　　因此，賴特主張，戲劇應有教育的性質，讓觀眾瞭解自身應具備
的基本條件，體會觀眾的五項基本義務：

㈠運用最豐富的想像力來臆度每一戲劇事件。

㈡盡量瞭解與減少自己的偏見。

48 張永祥，1969，頁 38。
49 張永祥，課程口述，1969。
50 石光生譯，1978，頁 58-60。

第五章　教育戲劇的劇場理論　✳

189

㈢觀眾與批評演出的每一細節。

㈣容許每位劇場藝術家都有充分表現自我的權力。

㈤經常想出劇場的三大問題，如何在內容、形式與技巧的特質有
　自己的見解[51]。

因此，賴特認為：觀眾在劇場的鑑賞力應與教育結合。觀眾要能
熟悉某些原理與劇場藝術的詞彙，有謙虛與謹慎的知識態度，能公正
分析思考劇場藝術[52]。由此可知，從觀眾的需要，以教育來提供戲劇
的知識，是有其必要性的。在我國九年一貫課程「藝術與人文」綱要
能力指標中便指出：學生要能在戲劇活動中表達、澄清價值判斷、描
述個人想法、表現應有秩序、態度與禮貌，提出自己的美感經驗與建
設性意見等[53]。在國民教育中，教育戲劇要使學生成為一位好的觀
眾，這也是現代國民應有之基本素養。

三、觀眾參與（audience participation）

觀眾走入劇場，除了要滿足觀賞的目的外，能否在戲劇中直接表
現自己的意見，是教育上重要的一環；因此，劇場導演常會安排一些
觀眾參與的機會，如前述的布萊希特、葛羅托斯基、鮑爾等。觀眾參
與在劇場中的進行一般採用簡答的方式，亦有請觀眾上到舞台作簡單
的表演，以達到口頭上與肢體表現上的目的。教育戲劇的觀眾多是自
己的同學，其觀眾的參與模式則更為靈活，下列數項是可常用的參與
方式：

㈠角色扮演（role playing）

在演出告一段落時，由一位觀眾取代戲劇中的某一位角色，作事

51 石光生譯，1978，頁 63。
52 石光生譯，1978，頁 64。
53 教育部，2001，頁 20-24。

件或情節的扮演；另一位演員則配合參與者，作即興的表演至某一個段落為止。

(二)角色互換（role exchange）

在角色扮演過後，再作與相對角色互換的角色，再做即興的扮演。如此參與者可從不同的角色立場去體驗不同的觀點與情緒。

(三)替身（double）

以劇中人物的立場或角色出發，觀眾假設自己即為當事者本人（分身），來替某一位角色說出在劇情中未說出的話。

(四)詢問與回答

由演員向觀眾，或由觀眾向演員提出問題、徵詢意見、告知內心的感受或答案、表示立場與態度等。

(五)模仿扮演

請觀眾數人，就戲中某一段情節或情況作的即興模仿扮演，以考驗觀眾的觀察、記憶、組織與反應能力。

觀眾參與在劇場中最常用於兒童劇場。布萊恩・威（Brian Way）在兒童青少年劇場的演出中，特別強調觀眾參與是一種自然的現象（a natural phenomenon）。這是從戲劇或劇場的活動觀察中就可以看到的，他說：

> 我們應不斷地提醒我們自己，所有的劇場，不論任何年齡層或任何一種的觀眾，都需要依靠觀眾的參與。因為從主要的劇場經驗中得知，觀眾皆有不等比例的智能（intellectual）、情緒（emotional）與精神（spiritual）上的參與感存在於主要的活動之中。僅

管觀眾參與的情況可能與原作者、演員或導演的預期不同，但觀眾卻從心智、情緒或精神上的參與中得到了某種收穫[54]。

在教育戲劇中，主要觀眾的劇場結構及參與，較之於專業兒童劇場不同。教育戲劇是藉觀眾參與的樂趣與融入達到教育的目的，而兒童劇場則是以娛樂為主要訴求。兩者皆能讓參與者獲得心理上的滿足，但在訴求的目標上卻是完全不同。

結語

劇場的要素是建立於舞台表演與觀眾兩者的關係上，沒有觀眾就無劇場存在的意義，劇場的各種表演或呈現都是為了觀眾而製作的。因此，不論是表演、導演及舞台的各種技術上的工作，都是以訴諸於觀眾為最終目標，觀眾的感覺、判斷、收穫都成了製作上的主要考慮因素，可以說「觀眾」就是劇場藝術創作上的目標中心。

在教育戲劇中，教師運用各種劇場的要素，主要訴求對象就是學生。學生的地位相當於劇場的觀眾，因此，教師的一切教學計畫與執行，皆須考慮學生的反應、互動、接受與理解程度，讓學生有快樂的學習情境與過程，又能得到情緒的滿足與知識的收穫。「學生」就是戲劇教學上的中心，教育戲劇運用的劇場理論與方法，亦就是一種學生學習本位的教學模式。因此，劇場相關知識與技術的學習與經驗，對教師而言非常重要，是本職上所應具備的基本素養。

54 Way, 1981, p. 1-2.

第六章

教育戲劇的心理學理論

教育戲劇早期能受到英國教育政策上的支持，主要是來自於後弗洛伊德學派（Post-Freudian）的心理分析理論。此學派尤其重視兒童扮演對成長的實質意義，而使得進步教育論者對「戲劇是創作內在世界概念一種形式」的贊同。後弗洛伊德學派的心理學家們提高了遊戲在兒童早期學習的主導地位，認為遊戲中自然與假裝的要素是本能智慧的一條道路，透過掌握自我真實與令人相信的表演之連結來達到目的[1]。由於心理學上的認定，使戲劇成了兒童均衡發展的重要學習。英國教育部於一九三一年公告中便指出：

> 戲劇包括多或少的正式形式，對兒童而言，均能賦與非自我認知的快樂，展現令人難望的天份，提供更好的機會，發展表達的力量。這個運動若心理學家是正確的，它在認知與感覺成長有非常密切的關係[2]。

肇始於三〇與四〇年代的兒童心理學家與治療學家的支持，英國工黨政府於一九四八年執政時，正式提請彼得‧史萊德擔任教育部戲劇教育政策顧問。戲劇教學後來正式地成為學校課程，包括在肢體、劇場技巧的練習，事實上是類似治療的過程，重心在美學上的認知與兒童成長的需要。

戲劇教學成為評鑑學校的教學品質一項重要的指標。由此可見心理學方面的影響很大，教育戲劇所應用的心理學理論並不僅止於弗洛伊德學派的精神分析理論，有關後續的發展還包括了皮亞傑成長認知

1 Hornbrook, 1989, p. 8.
2 Hornbrook Ed., 1931, p. 76.

理論及遊戲治療與戲劇治療的理論。這些理論皆為教育戲劇的基礎與應用。茲將其重點闡述如下：

第一節　精神分析理論

弗洛伊德（Sigmund Freud, 1856-1939）的精神分析理論，與其後繼者容格（Carl Jung, 1875-1961）與阿德勒（Alfred Adler, 1870- 1937）在人格分析的論點，對教育戲劇的發展基礎與應用皆有深遠之影響。尤其在兒童的許多扮演中所反映出的現象，都可從精神分析的理論中，獲得對兒童理解，使教師們能從兒童扮演活動中發現問題，並協助兒童建立建全人格的發展。茲將此三位心理學之重要理論說明如下：

一、弗洛伊德的理論

弗洛伊德一生大部分的努力都投注在精神分析論上，主因是他對自己感到憂慮而身心失衡、恐懼死亡。於是他從自己的性格上作自我分析，檢視自己的童年，再透過與就診者的診療晤談中，而建立了心理分析的臨床理論。他的精神分析體系，以其人格發展與結構的理論對教育戲劇十分重要：

㈠人格發展

弗洛伊德認為人與人的關係建立，是六歲以前所建立的基礎，即出生第一年的「口腔期」（the oral stage）、一至三歲的肛門期（the anal stage），及三至六歲的性器期（genital phase）。口腔期是兒童出生滿足於吸食母親奶水的滿足感，放置在口腔的物體，會使嬰兒願意配合去愛與認同。若缺乏這方面的照料，則將會影響日後人格，變得貪婪、掠取、抗拒，以及害怕他人的愛與親屬關係。肛門期是照顧、

接受與排他同時共存的括約肌控制成長期。兒童從中學習獨立、接受個人力量，也學習表達憤怒與攻擊。對照顧其排泄物的人付以愛，反之而恨，對未來性格發展有重大的影響。性器期是兒童對異性父母的潛在意識的性慾。「戀母情結」係指男孩對母親的愛，稱之「伊底帕斯情結」（Oedipus complex），是指伊底帕斯不知情地弒夫娶母，再以刺瞎眼睛放逐自己作為懲罰。

而「戀父情結」則是女孩對父親的愛，一種「依萊克特拉情結」（Electra complex），所指的依萊克特拉，係為希臘悲劇家艾斯奇勒斯（Aeschylus）的《阿魯特之家》（*The House of Atreus*, B. C. 485）劇中，阿格曼儂（Agamemnon）之女，其父被母親克萊汀妮絲塔（Clytaemnesta）所謀殺，依萊克特拉協助弟弟奧瑞斯特斯（Orestes）殺死了母親，而為父報仇。弗洛依德的依萊克特拉情結是指女童視陰核為次等陰莖，而發展為羨慕「陰莖心理」（penis envy），使女童喜歡接受父親的愛，憎恨母親；若認同母親，則需要小孩（為陰莖的替代物）3。因此，父母親如何面對與處理兒童的這二種情結，對未來兒童的性態度與未來的人格發展有很大影響。不當的處置所造成的現象，男性可能會產生：隱藏性的恨或畏懼所有具權威的男人；過度感傷依賴母親，過度壓抑對母親的慾望，而轉向對父親發展成為同性戀者。而女性則會成為獨斷專行與侵略性發展而具男性的傾向。

從兒童成長的初期的三階段看來，弗洛伊德認為對未來人格的成長影響最大，這種原慾（libido）的發展在六歲左右就會定型（fixation）。將未來在面對人生的困難與阻礙時，原慾的定型模式就可能出現。

(二)人格結構

弗洛伊德認為，人格係由本我（id）、自我（ego）與超我（super

3 Courtney, 1989, p. 67.

ego）組成。「本我」是指人的最初本能狀態。大部分屬潛意識（unconscious）的範圍，是每個人熱情、態度、慾望、習慣的來源，為達到本我的滿足，人會衝動地不惜一切代價去得到，是屬非理性、非道德與非邏輯的本性。「自我」是指一個人有自尊與控制、維持正常的意識。部分屬於潛意識，自我意識使人們能檢視自己的衝動，成為一個有道德的人，能分辨內在與外在的現實而從事實際、合邏輯的思考、計畫與執行的人。「超我」是指良知，代表人格的審判與道德規範的部分。大部分在人格的潛意識中，引導人們追求的是完美而不是獲取。當自我屈就本我時，我們常感到罪惡，即一般所稱的「良心的責罰」[4]；然而對本我抑制，說服自己，致力完成道德目標，則感到「榮耀」。因此，「超我」是父母親與社會標準的內化，與心理上的獎賞或懲罰有關，獎賞是自傲與愛自己的感覺，而懲罰則是罪惡與卑劣的感覺[5]。

　　人格的表現，在人的行為主要關鍵上，弗洛伊德提出了意識（conscious）、前意識（preconscious）與潛意識的概念。「意識」是指心理能夠認知的可控制部分，包括所知道的訊息、觀念與感覺。「潛意識」是指潛藏於內在且不為自己所察覺的思想與感覺，是心靈中的大部分，如水面下更龐大的冰山，往往在不知不覺當中操縱和影響人們在日常生活中的思想、感覺與行為，或出現在睡眠中所做的夢裡。「前意識」儘管也屬潛意識的部分，但卻是屬於比較容易回憶或記憶的部分，如：自由聯想所衍生的想法、說錯或說溜嘴的話、忘記某件熟悉的名字或事物等。

　　從弗洛依德的人格內容的現象解析中（見弗洛伊德人格結構圖）可知，自我與超我大多是屬於意識的範圍，它是源自於伊底帕斯情結的畏懼處罰，父母的態度將主導兒童人格發展的主要因素。自我需要對本我及超我潛意識部分做控制，即自衛的機制（defense mechanism）。

4　郭泰安譯，1975，頁 61。
5　李茂興譯，1996，頁 116。

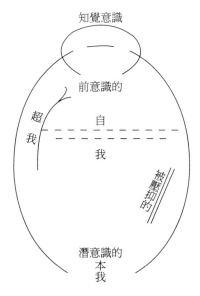

知覺意識

前意識的

超我

自我

被壓抑的

潛意識的
本我

圖 6-1：弗洛伊德人格結構圖[6]

讓自己對衝動、禁忌、痛苦產生妥協、轉折或改變。其方式包括：

1. 將本我不合理的需求合理化。

2. 想像而不去實作。

3. 否認。

4. 內化（interjection）為自己的觀點。

5. 投射（projection）到另外的事物上去。

6. 隔離（isolation）於自己的想法與經驗之外。

7. 以某種形式做反應，如：壓抑自己的傾向，表現自我的光明面。

8. 昇華：透過正常的管道成功地以社會能接受的模式取代之[7]。

6　引自：汪鳳炎、郭本禹等譯，2002，頁 114。

7　Courtney, 1984, p. 68.

從人格形式上來看，兒童後來的模仿、社會關係的適應與配合，都是自我意識的認知與控制。潛意識的本我在兒童學習的過程中，會視禁止之動作為可能的處罰，或失去愛，透過遊戲扮演在團體互動中，兒童會將此焦慮作象徵性的表達，而從中學習認知並作自我之控制。

二、容格的人格精神理論

容格的人格論與弗洛伊德的最大差異在於精神取向，所強調的是：「人是受到為了尋找生命中的意義所趨，而不是受到心理與生物力量所驅使[8]。」因此，容格主張人格有三個層面，即：意識、個人潛意識與集體潛意識。這個概念是將個人的經驗與人類祖先的經驗相連結。人類行為中有潛藏的原型（archetypes）與共同的印象（universal images）。

容格以浮在海面上的島嶼鍊（chain of islands）為例來解釋人格的特質。在海面上的陸地是意識部分，是自我或所知的「我」。水面下的則是「個人潛意識」的部分，包括：受壓抑的嬰兒期的衝動與意願、昇華的觀念與無以計數的遺忘經驗。這些水面下的事物可以被意志、偶然的關聯、夢、精神或壓迫的力量所換回。個人潛意識含括了多種記憶，人人不同，但在深處的海床，所有的島嶼之相連的部分就是「集體潛意識」，包括：共同信仰與人類神話的二個象徵與種族的層面、共同的潛意識、人類一般的現象等[9]。人們會將潛意識整合到意識的層面，而形成一種精神上的力量，而不斷的發展、成長達到平衡與完整。

集體潛意識是最為近代大多數人所接受的觀念。個人之人格與過去事件、物種的關聯性至為密切。因為人的原型，包括：來自遺傳的本能、神話傳說共同的主旨，象徵及精神的迷惑所形成的夢、幻覺、

8　李茂興譯，1996，頁 132。
9　Fordham, 1953, p. 69.

神話、想像、修練及宗教皆屬之。

容格主張人類本質是雌雄同體的，他認為每個人的人物角色中皆含有「陰性特質與陽性特質」（anima and animus），人能統和人類內在的陰影，成為自我為人格核心的概念，提供個人獨特性與完整性的特質。從人物角色的表現中可以檢視我們的本性，因此，在教育戲劇的扮演中，往往可藉表演透射出來，使教師們更能夠瞭解學生個別與共同的內在心理狀態，引導學生達到學習成長的完整人格。

三、阿德勒的人格統一理論

阿德勒的理論強調心理社會化的功能，認為社會因素與文化因素對於人格的形成有重要的影響，與弗洛伊德的生物觀與決定論不同，而被認為屬於後弗洛伊德學派。阿德勒創始了「次等情節」（inferiority complex）說，就是指人們始終有一種次要不足的自卑感。這種感覺就形成了人們努力奮鬥的一種動力。在兒童而言，他會設法努力學習、追求進步與完美，以克服自卑感，來建立起自己的安全感。人格的統一是從人的主觀認知展開，與人的出生、家庭、社會等生活背景有密切關係，它會使一個人往自己所認定優質的人生目標上努力。

阿德勒認為個體是社會系統中的一部分，除了次等情節的心理動力之外，也要達到個人的良好人際關係。兒童會以攻擊或調整的方式，使自己的意願能適應所在的社會、工作與性別環境。過度的補償心理若遭受挫折或轉變，則會演變成結黨報復或退縮等心理疾病。所以，阿德勒主張要重視個體，從三個方面來引導：

(一)目標導向

假設行為都具有目的，為自己訂定目標，使達到目標的行為變得統一。人們做決定時，會根據過去的經驗、目前的狀況及未來的規畫去做。過去、現在、未來有連續性的關係，應皆予以重視。

(二)追求意義與優越感

這種完美係源於克服次等情緒的自卑感，因此要掌握因自卑而追求優越、成功的慾望，使人突破障礙，精熟各項事務而發揮出個人潛能。同時由於自己的努力，使短處成為長處和優點，可使人尋求各種增強能力的方式，形成每個人的獨立人格。

(三)生活方式導向

生活方式（life style）是指每個人在生活上的風格、計畫、動向、策略、滿足等方式而言。沒有任何二個人的生活方式是完全相同的，為追求優越，人會在生活中實現自己，追求更好的未來生活，使自己的才智在某方面獲得最好的發揮。

從阿德勒的人格整體觀推論，社會的認同感、同理心，能夠與別人分享、關懷別人，就是心理健康的一項重要指標，社會性的立足、安全、接受、價值都是每個人的基本需求。

阿德勒的次等情節說在戲劇的扮演中尤其明顯，兒童會反映出在不足方面的需要，並表現出人生觀、人際間的態度，生活上的各種情況，以及文化上的認知等。如何引導學生建立人生的價值觀，是戲劇在教育上一大功能，是值得教師在戲劇教學時掌握的。

綜合弗洛伊德學派的重要觀點可知：潛意識對兒童及其一生之未來有重大影響，壓抑在內在的情緒與思想在教育中應予以適切的引導，任何不正常的行為反應或思想皆有其內在的原因。一個人的兒童時期是決定人格發展健全的最重要教育期間，無論是父母、師長皆有重要的影響，如何引導兒童朝向好的生活品質、努力意志、均衡發展，戲劇教學是建立兒童概念最佳的方法之一。

戲劇性的扮演包括了象徵性的肢體與語言，傳達出兒童內在的訊息，並將之呈現出來的一種具體形式。兒童在戲劇扮演的世界中，想

像的、具象的思想情緒皆從中表現出來並被瞭解。兒童從潛意識的個人表現，到對生活環境社會價值之認識與追求，將有助於兒童未來所要面對的人生。「戲夢人生」，正說明了戲劇與人的潛意識的關係，讓兒童的夢在戲劇中實現，在人生中實用，就是教育的戲劇受到兒童喜歡的重要因素之一。

第二節　成長認知理論

　　近代在教育心理學方面的研究中，以瑞士心理學家詹恩・皮亞傑（Jean Piaget 1896-1980）為主的學習認知發展理論，最受重視與應用，成為一般教學在不同學齡學習的主要依據。社會人格的成長方面，以艾力克・艾力克生（Erik Erikson, 1902- ）的自我概念（self concept）理論與柯柏格（Lawrence Kohlberg）道德觀（morality）的認知發展理論為主。教育心理學家們所建立的階段成長與學習能力，皆成為教育戲劇在學生不同年齡階段，安排何種學習最為適宜的依據。茲將此三者之主要論述說明之：

一、皮亞傑的認知發展

　　皮亞傑主張人的行為是由環境藉著增強的偶然性等來決定的，稱之為「建構論的」（constructivist）[10]，他認為一個人由嬰兒發展到青少年，因適應環境而產生的動力，而有不同的階段與其認知發展的主要面向。隨著年齡與經驗的增長，在每個階段的學習之後，原本的思考方式已顯不足時，就須改變，以求取新的模式來適應新的環境需要。其途徑可循三種方式進行：

10 王文科編譯，1996，頁 10。

(一)同化（assimilation）

「同化」是因人心智基模（schema）的知識結構，隨經驗增長，逐漸由籠統的內容形成更為明確精細內涵基模的一種方式。這種方法是將外界的事物或刺激融入自己原有的基模，再形成一個新的知識結構體，並利用它來面對或處理生活環境中的各種事務。因此，同化在發展階段，是否能將新的經驗上轉化融入原有的基模？融合的程度是否完整？吸收是否符合需要？就可知其成長是否完備。

(二)調適（accommodation）

「調適」是指個人原有的基模不能解釋或應付新的情況時，通常會採修正的調整和重新建立一個新的基模，以適應新的刺激，如此可使個人心智能建立起轉換與調整的應變能力。

(三)組織（organization）

「組織」是個人在處理周遭環境之事務時，將既有的基模作某種程度之組合或連結，形成一個新的知識結構體，來解決外在的問題。這種相關聯的基模相互結合，是累積重組過去的相關知識與經驗，來推論或處理新的或未來的事物，使個體能完成較複雜的行動與未來的目標[11]。

同化、調適與組織是個人知識的建構方法，當這些方法不足以解決問題時，就產生了不平衡的感覺，這種感覺使個體不斷地在追求新的基模與知識結構以求取新的平衡，便形成了心智成長的原動力。因此，由不平衡到平衡的狀態，皮亞傑認為，由嬰兒到青少年，一般人可分為四個階段（因環境、資質等因素並非人人皆同）逐步成長，這

11 參：幸曼玲，1989，頁 265-274。

四個階段為：

(一)感覺動作階段（sensori-motor stage）

由出生到二歲，為「行為基模」（behavioral schema）的建立期。嬰兒以身體感官對環境中的刺激，以先天的反射行為，如：吸吮、抓取東西、哭鬧等，以外界接觸獲取經驗。若單項行動無法達到目的，則會慢慢做有組織的行為，如：先看後取、先伸後抓。主要是通過經驗和摸索，學習將行動與效果聯繫起來。

(二)前運作階段（preoperational stage）

由二歲至六、七歲之間，兒童對符號產生興趣，學習並運用語言、文字、圖形、幻想遊戲操作表達或把玩一些事物，是「符號基模」（symbol schema）的建立階段。對外界的認知多來自於個人知覺，以自我為中心，只能集中於單向事物或現象上的認知，這段期間兒童尚未具備保留概念，在認知的操作上無法利用思考，回溯到原點。

(三)具體運作階段（concrete operational stage）

由七歲至十二、三歲之間，兒童開始以具體事物為媒介，作有邏輯思維過程的「操作性基模」（operational schema）運用。這段期間能按物件的大小、形狀、顏色等特徵作相似或相異的分類。可逆性（reversibility）與保留性原則（principles of conservation）概念的思考能力也大致發展出來，亦就是不必以實際操作物體，可以透過加減運算轉換過程理解到全部或部分之間的邏輯關係。

(四)形式運作階段（formal operational stage）

由十二歲至成人期，這段時間以思維的條理性與邏輯性的掌握為主要之發展期，能應用抽象的語言符號進行假設的詮釋、推理、判斷等，作較高層次的思考。因此，個體可以進行有系統的預測、推估來

判知可能發生的情況，有條理地計畫未來，並對可能發生的狀況研擬出可行或解決的方法。

從皮亞傑的認知發展理論可知的：學習應符合兒童發展階段之需求才能有其功效。以單純的傳授知識是不夠的。每階段的吸收概念不同，學習應適應兒童的階段能力給與適當的教學，引導兒童去探求知識，以學習者為中心才是重點。教師不是唯一的知識傳遞著，而是推動者、領導者、挑戰者等多功能的角色。在教育戲劇中，學習亦因學習的理解能力在各年齡層的差異，而有不同之教學內容；在引導上，教師入戲就是以多重角色的性質與學生融合一起，共同探求知識的運用。

二、柯柏格的道德發展論

柯柏格將皮亞傑的觀念發展出三個層次六個階段的道德認知發展，以解釋個體由出生到青少年道德發展：

(一)道德成規前期（level of preconventional morality）

兒童在尚未學習一般認同的規範以前不具備法規的概念，全憑事件之結果來判斷，年齡約在幼稚園到國小中低年級階段。在這個期間可分為兩個階段：

第一階段：服從避罰導向（punishment or obedience orientation）

兒童認為不處罰就是可以做的事情，服從就是避免懲罰的方式，此階段以服從權威避免懲罰為主。

第二階段：報賞趨近導向（reward orientation）

兒童以興趣或個人需要為主，也會要求他人來滿足自己，因此有公平交易的互惠給與或交換才合乎道德。

(二)道德成規期（level of conventional morality）

兒童瞭解在此階段瞭解道德是基於一些既定的規範，而這些規範是維持社會秩序與和諧的必要原則，因此，人人皆應該遵守。這個時

期約從國小中年級到高中，大專則進入到第三與第四個階段。

第三階段：好孩子導向（good boy and good girl orientation）

兒童瞭解他人對自己的期望，尤其是愈為親近的人就愈受到重視。兒童體會到自己與他人之間的關係地位與角色的性質，開始學習揣測他人的想法，並調整自己的行為，以期成為別人心目中的好男孩和好女孩。

第四階段：權威導向（authority orientation）

這個時期不再以懲罰獎勵為考量，而是認為遵守法律、服從道德等規範，是理所當然天經地義的事情。法律或規範是權威人士決定的，人人必須服從遵守。

(三)道德自律期（level of postconventional morality）

此時個體的價值判斷已超過原有的規範，因此，會提出修改的意見或另訂一套新的規範。年齡層為成人以後，此時進入第五及第六階段。

第五階段：社會規則導向（social contract orientation）

當多數人認為現有規範已不符合需要時，權威性的規範在符合大多數人利益的要求時，在共同社會契約的原則下就會調整或改變，新的契約關係形成後，大家則必須受到約束並遵守。

第六階段：倫理原則導向（ethical principle orientation）

倫理是一種人倫的普遍現象，個人應有為人的尊嚴，法律之規範予以保障。因此，社會的行事規範應以維護人權尊嚴道德為原則。

從柯柏格的道德成長認知理論中，可知教育戲劇在教學上應如何引導學生在道德觀上的建立，不同階段年齡的教學重點是不盡相同的，不必要的說教之內容應予避免，而代之以小學時期的認知、中學階段的服從及成人階段的獨立思考判斷。教育戲劇是在中小學時期以引導學習認知代替說教的一種導向教學，正是培養獨立思考、合群樂群的一種教學模式。

三、艾力克生的自我概念發展理論

「自我概念」就是指自己理解到自己在他人心目中的印象，來探索自己應如何發展的一種概念。兒童隨年齡的增長，逐漸意識到自己行為的表現會得到某種預期的反應，便採取應有的表現，以期達到他人的認同和自己的希望。自我概念是由內在發展，從而建立成外在的我。艾力克生認為：各種人格成長與發展若不能符合社會需求，則個人將會遭遇困難，產生心理上的危機和衝突，稱之為「心理社會危機」（psychosocial crisis）。若危機不能解除，不僅不能完成該時期之任務，而且會妨礙往後人格的發展[12]。因此，艾力克生的自我發展理論中，可以看出青少年時期是自我概念發展上的重要階段，茲將其發展情況表列敘述如下：

表 6-1：艾力克生心理社會發展階段[13]

階段	年齡	心理社會危機	理想的結果
一	○～一歲	trust vs. mistrust 信任對不信任	信任且樂觀
二	二歲	autonomy vs. doubt 自制對懷疑	適度自我控制
三	三～五歲	initiative vs. guilt 主動對罪惡	自主、有目標
四	六～青春期	industry vs. inferiority 勤奮對自卑	在德、智、體發展方面有良好潛力
五	青春期	identify vs. confusion 統整對角色混淆	自我統整成自己的人格
六	成年期	intimacy vs. isolation 親密對疏離	人際關係良好且功業有成
七	中年期	generative vs. self-absorption 活力對疏離	關心家庭、社會及未來世界
八	老年期	integrity vs. despair 完美對絕望	完美無缺，安享天年

12 見：葉學志編，1994，頁 106。
13 引自：葉學志編，1994。

從艾力克生的發展可以看出，人在自我概念上的認知和其一生都有影響。從幼兒到青春期時間很短，但卻十分重要，尤其是青春期的整合人格階段，更是在教育上最需把握的時機；尤其對人的一生情緒上的快樂不快樂，更有決定性的影響。在教育戲劇中，快樂互動的社會認知是教學活動中教師能夠應用的部分，從角色創造到即興扮演，戲劇都可提供各階段衝突的解決之道，協助學習者建立完整的人格。

綜合上述認知發展的理論可知，不同年齡的發展階段都因人們智能的提升，不斷追求成長，使個人之認同、情感、道德間皆能符合理想，以建立起完美的人格。因此，同樣地，戲劇的教學在認知成長的理論基礎上，就是全人發展的教學，亦是掌握了階段學習的特性，不同年齡不同階段皆給與適當的教學內容，以期達到理想的能力指標。

第三節　戲劇治療理論

戲劇治療是結合戲劇與治療兩個概念而來的。「戲劇」是在集注人們生命中各種互動關係的表現及其影響，使參與者能夠學習、經歷並認知人生中的各種事物。治療是指疾病的診治與照顧，在心理治療方面則是指對精神、情緒之疾苦或調節不良者，以某種計畫或實例之實施，使案主恢復社會調適能力，舒緩社會性的緊張。將戲劇與治療的概念結合後，戲劇治療已不僅僅足以將戲劇技巧來從事心理治療而已，它的範圍更廣泛到對人生、社會、環境等應用，有其獨有的特質。在國民中小學，一般教師、班級導師、諮商輔導室教師和戲劇老師若能具備戲劇治療的基本知識與能力，即可為兒童的輔導工作盡一份努力，以解決兒童問題，並促進兒童之學習成長。

一、戲劇治療的定義

戲劇治療用於特殊之訓練並成為一種專業與學術，是隨著心理治

療、催眠術、劇場、儀式等歷史發展，直到一九三〇年代才開始。首先是由英國戲劇教育家、戲劇治療的先驅彼得‧史萊德（Peter Slade），運用「故事詩治療」（lay therapy），將「兒童戲劇」（child drama）作為一種淨化方法，來協助學習不良及困難者開始展開。

「戲劇治療」（drama therapy）一詞係由史萊德於一九二九年，對「英國醫療協會」（The British Medical Association）的一場演講中，首次在講稿中所採用[14]。然而，這種理念與作法卻遭到抗阻，醫師們認為戲劇治療師（drama therapists）不夠資格從事醫療，而教師們也說學校不是作治療工作的[15]。所以，戲劇治療的概念在初期並未受到應有的重視。

戲劇治療的發展並非由個人或某一個國家所單獨建立的學門，戲劇治療是從戲劇應用於教育、矯治，再延伸應用到診所醫院所發展出來的，幾乎可說是同步地在美國、荷蘭與英國等幾個主要國家逐漸發展起來。在英國，彼得‧史萊德的「兒童戲劇」在三〇年代雖然運用於學校兒童，並與牧師心理學公會（the Guild of Pastoral Psychology）的凱特清醫師（Dr. Kitchin）與心理醫師克萊瑪（Kramer）合作，有效地應用於成人。但真正的蓬勃發展卻始於六〇年代早期，主要是受到二次大戰後各國在復原與發展工作影響所推動的。許多對戲劇有興趣的職業治療師、教師、心理學家、社會工作者、戲劇專家等開始研究，並拓展戲劇在健康、教育或各種特殊領域中的應用，逐漸地促進了戲劇治療的發展。

受彼得‧史萊德及其出版《兒童戲劇》（*Child Drama*, 1954）〈戲劇治療是一種培養成為人的助益〉（Drama Therapy as an Aid to Becoming a Person, 1959）的教育戲劇開始，戲劇治療的意義至少包括了戲劇與治療兩個相連結的程序概念，將戲劇作為一種治療的方法。

14 Jones, 1996, p. 44.
15 Courtney, 1989, p. 83.

一九七九年，英國戲劇治療師協會（The British Association for Drama Therapists, BADT）在其發行的《戲劇治療》（*Drama Therapy*）期刊中指出：

> 戲劇治療是一種手段，用以協助人們去瞭解與舒緩社會及心理上的難題，解決精神上的疾病與障礙（mental illness and handicap）。它是以簡單的象徵性表達、創作性的架構，包括口語與肢體的交流，使參與者藉著個人與團體來認知自我 16。

美國國家戲劇治療協會（The National Association for Drama Therapy）在其出版的小冊子中記載著：

> 戲劇治療可被定義為採用戲劇／劇場的程序來達到減輕症狀，情緒上及生理上的整合與人格成長（personal growth）的治療目標 17。

所以，從上述之定義可知，「戲劇治療」係一種有完整結構的戲劇與劇場藝術之治療程序。它是將案主置於其活動中，藉個人與團體互動的關係，自發性地去嘗試並探討生命中之經驗，藉以舒緩情緒、建立認知，解決精神上、疾病或障礙，以期達到促進人格成長、身心健康、發揮潛能，與建立積極人生觀之目標。

二、戲劇治療的目標

戲劇治療通常只與某些有身心缺陷的團體共同作活動。羅勃・藍迪認為：典型的治療對象包括：「情緒障礙（emotionally disturbed）、肢體殘障（physically disabled）、聾、盲、心理發展殘缺（developmentally disabled）、社會恐懼症（sociopathic）或老年人。但在非診治的情況下，也適用於需要充分實現自我潛能，面臨轉捩點

16 The British Association of Drama Therapy, 1979, p. 19.
17 Landy, 1994, p. 62.

的人[18]。」可見處於非常狀況的人可實施戲劇治療以外，其他凡需建立自信與勝任感的人也可以接受戲劇治療，來對一般正常之成人或兒童從事輔導與諮詢工作。因此，戲劇治療的目標必須能結合這些對象的需求，而對不同的團體、個人須有很大的彈性與適用性。

一九九三年，英國戲劇治療學會（The Institute of Drama therapy）指出，戲劇治療的目標在於：

㈠提升以劇場藝術為本質的治療法。

㈡集注個人在各方面的健康。

㈢開發創作性戲劇（creative drama）的天賦。

㈣鼓勵本能、隱喻、戲劇性想像。

㈤透過戲劇化，演練生命與社會技能（life and social skill）。

㈥以聲音與戲劇刺激交流（communication）。

㈦能夠以具「戲劇性距離」之事件（issues of dramatic distance）作活動。

㈧盡量擴大人格成長與社會發展的戲劇[19]。

美國學者茱妮‧依謬拉（Renee Emunah）認為戲劇治療的四項主要目標為：

㈠循環運用表達與控制情緒：透過適當與可以銜接的方式，主宰自己情緒並能釋放強烈的感覺。

㈡促進自我觀察能力：以我們的某部分來證明並反應其他部分。

㈢擴展角色的類別（role repertoire）與形象：認知、發現與表達我們自己潛伏的一面，演練這種與自己有關的新關係，藉以轉變、強化自己之形象，建立自我價值觀，瞭解、接納的尊重我們自己各個不同的層面。

18 Landy, 1994, p. 135.

19 Jennings Ed., 1993.

㈣增進社會互動與人際關係的技能：以相關的模式經歷人生某一
　　層面，深入檢視瞭解，降低距離感，建立信心與能力 [20]。

　　就總體而言，戲劇治療之目標應視案主的特性而定。可簡言為：
提升案主之角色類別及更完整地扮演某單一角色之能力 [21]。亦即在於
使案主能瞭解其個人與其所處之社會階層在認知與行為上的改變。因
此，缺少角色彈性的情緒障礙與心理發展殘缺者，應增進其個人之角
色類別，在與他人互動之社會與行為目標上更為適切，並具更大之彈
性。在視自己人格與觀念目標上為一位較為複雜、較不呆板，能夠面
對新的社會遭遇而較不懼怕。對較患嚴重心理問題者，如不語自閉症
兒童（non-verbal antistic children）則以注意行為目標最為有效，因為
這些兒童需以具高度結構性的步驟，使他們能勇敢地表現出心理層面
的一小部分。

　　從戲劇治療目標看來，主要是在於戲劇治療師與案主之間的配
合，以期使案主能發現其心理上、社會上與所處環境中的適應感。戲
劇治療目標不僅要從整體藝術的本質上來激發潛能、反應自我，還要
能就各個案主問題的基本情況與需求為依據；亦就是從共同目標的方
向，把握個別差異。天下沒有相同的個人，所謂「所有的人都是各個
獨立的個體」（all are individuals），正說明了戲劇治療目標的一致性
與因人而異的彈性化特質。

三、戲劇治療的程序

　　戲劇治療在程序上一般至少必須含括暖身（warm-up）、動作
（action）與完結式（closure）三個階段。唯近年來，戲劇治療程序為
求細緻、完整更具效益，英國戲劇治療學者菲爾‧瓊斯（Phil Jones）

20 Emunah, l994, pp. 31-33.
21 Landy, 1994, p. 46.

教授特將此三階段擴分為暖身、集焦（focusing）、主活動（main activity）、完結式與離開角色（closure and de-rolling）及完成式（completion）五個階段。此外，茱妮·依謬拉亦採五階段之同義名詞，分別為：戲劇性扮演（dramatic play）、場景表演（scene work）、角色扮演（role play）、總結扮演（culminating）、戲劇性儀式（dramatic ritual）。茲將五階段之戲劇治療活動內容說明如下：

(一)暖身階段

暖身係指協助案主或治療團體達到適合於治療環境與情緒的戲劇性活動過程。通常是採取演員訓練的專注、肢體動作、身心放鬆、遊戲、想像、即興反應等肢體或語言活動設計組合予以運用。在治療師或領導者的引導下，整個治療團體，包括：案主、參與活動者及治療師本人都必須能夠進入到肢體與心理方面願意表現、集中注意、彼此信任、樂於互助互動，並對所用的材料或道具上產生所需之想像與投射感覺（projecting feeling）。暖身階段在使治療團體的每個成員提升或降低精神狀態至活動所需之水準、去思考將所觸及的活動內容，並熟悉適應活動的空間與團體，以便後續活動的推展。

(二)集焦階段

集焦是將治療團體與案主引導至更為接近或連接主要活動主題或內容的過程。在集焦階段，治療師或領導者銜接暖身階段的某些觀點，按計畫領導團體研討或扮演、建立演出主題，選擇或分配角色，共同創作或結合相關素材、擬定演出內容與過程，以作為主要活動階段的依據。通常多以默劇角色扮演、道具、戲劇媒介物、即興扮演、詢問、討論等方式，進行創作與統整的活動。待各個表演與意見逐步整合趨於一致後，便可進入下一階段的活動。

㈢主活動階段

　　主活動階段係由個人或團體採集焦後所決定之戲劇形式或方法，演出案主生活或內心所思慮的問題、事件、困境、夢幻等內容。治療師或領導者多以導演的地位，依戲劇性的結構或約定的範圍，引導治療團體自發性地運用語言肢體動作、道具或媒介物件演出。在主活動階段，案主（即主角）參與團體來扮演，擔任一個或數個角色的一齣戲劇，以最具創作性與挑戰性的活動來進行。一般多以即興的表演為主，常有令人驚奇與出其不意的表現發生，相當於戲劇的高潮。案主多會受到鼓勵或引導，充分地發揮想像，盡情表現，以傳達出外在真實世界與內在心理的思想感覺。必要時，治療師亦參與角色，以協助案主或團體推展或擴張劇情。主活動階段的目標，在於能夠引發案主的表現願望作直覺本能的反應，以期藉扮演之角色與演出內容，釋放某些情緒；同時亦可在演出中，觀察案主內心的衝突、緊張、矛盾、不滿等因素。

㈣完結式與離開角色階段

　　完結式與離開角色階段係指案主的情緒淨化或回復真實環境的認知階段。一般是由治療師或領導者以活動引導案主及治療團體結束與演員、導演、觀眾、表演、戲劇媒介物、舞台的演出關係，離開所扮演的角色，冷卻表演情緒，回到真實自我，回憶、分析或敘述演出過程的感受、觀點，並與團體討論，分享主活動階段中的經驗。這階段的活動程序至少循三個步驟進行：首先是讓參與者結束演出狀態，其次是離開角色，最後則為角色外的討論或評鑑。透過這階段的冷卻過程，能使案主更客觀地對照與探討所扮演角色與現實生活中的差異，發現過去或現在的情況與困難，擴展對事實的瞭解，進而整合各種因素，來肯定自我、為自己計畫未來。

㈤完成式階段

完成式階段係將上階段所未解決或延伸的問題，及未盡散發的情緒，再予整合並消除之，以確認案主達到身心平衡的境地。治療師或領導者可抽取問題部分再作討論，或安排某些戲劇性的暖身活動作為結束，以宣示其目的，並進一步舒緩情緒上的張力，確認案主、治療團體乃至治療師本人在經歷整個療程之後，在情緒與認知已完全進入一個新的平靜與穩定狀況。

戲劇治療在程序上的進行以能夠適合治療者之需要，促進其創作潛力的發揮、滿足個人表現慾為設計與調整的考量，絕非一成不變墨守成規的遵循一定程序。原因是不同的團體與案主，有其不同的特質與所產生的問題。因此，治療師或領導者必須能適時依狀況，在既定的架構中，能就個人運用技巧的熟練程度、偏好與判斷，來配合調整程序的進行，以使戲劇治療的過程自然順利，才能充分顯示治療師的睿智、領導與治療才能。

四、戲劇治療的技巧

戲劇治療在所進行的療程中採用多種戲劇的表現技巧，可視不同的階段與情況供治療師或領導者採用。目前技術的發展，以心理劇技巧、戲劇性投射技巧、戲劇性肢體表現技巧、遊戲技巧、角色技巧、隱喻技巧及儀式技巧等七大類為主：

㈠在心理劇技巧方面

所採用的主要技巧為暖身、主角（protagonist）、輔角自我（auxiliary Ego）、角色互換（role reversal）、替身（double）、完結式與自傳式表演（autobiographical performance）等。

(二)在戲劇性投射技巧方面

係利用戲劇之創作或媒介物為主，包括：小世界（small worlds）、視覺媒介物（visual aid）、玩偶或傀儡（dolls or puppetry）、面具、說故事、劇本、劇場等。

(三)在戲劇性肢體表現技巧方面

係以創作戲劇活動為主作身體表現，主要為身體感知（potential body）、個體轉換（body transformation）、想像、記憶（memory）與默劇表演等項技巧。

(四)在遊戲技巧方面

以戲劇性遊戲（games）為主要技巧，包括：身體活動遊戲（body play）、模仿、戲劇延伸（drama continuum）、戲劇性扮演及發展性遊戲扮演（development play）。

(五)在角色技巧方面

是以角色不同之類別，在選擇之後扮演之，其方式為角色準備（enrolment）、角色活動（role activity）、離開角色（de-role）與角色融合（assimilation）。

(六)在隱喻技巧方面

係以戲劇象徵性的內涵意義作表演的活動為主，包括百科全書（encyclopedia）、發展情況（explore situation）、結合生活現況（connecting to the life）等。

(七)在儀式技巧方面

是以既有之儀式或規範演練或藉以延伸或發展出某種創作性戲

劇，包括：規範儀式（re-framing rituals）、儀式形式之戲劇創作（the dramatic creation using ritual）。

綜觀戲劇治療的技巧，其表現的方式是依據以下幾種素材來作活動：

1. 依個人的肢體動作，拓展想像空間，認識自己。
2. 依與他人互動的關係，產生更多的素材，發掘並解決問題。
3. 運用既有的故事或藉劇本創作出的角色，經歷某些想像的環境，以增進對現實生活之認識。
4. 利用玩具、偶具、面具等媒介物，表現感覺與經驗。
5. 依故事、情況、所創作戲劇之主旨，瞭解人生的現實與目標。
6. 依既有之儀式或慣例予以演練，以促進人際間的倫理關係。

正如生理上的免疫系統一樣，人類一直有一種隨環境變化而能自我調整、矯正與治療的天性與本能。戲劇治療的技巧，正是由戲劇治療師所選擇運用引導的一個模擬環境與過程，適切地在此假設且安全的狀況中去想像、創作、扮演、表演，以期使案主能更順利地抒發情緒，並激發、改變或產生新的觀念，進而產生更健康的人生觀去面對人生。

五、戲劇治療在學校教育戲劇中之可行性

戲劇治療應用於學校，主要是在於特殊班級或身心障礙學生的特殊教育。美國於一九七五年通過「殘障兒童教育法案」（The Education for all Handicapped Children Act）之後，有許多學校已將戲劇治療應用於情緒障礙或其他方面有殘障的學生[22]。戲劇治療常用來協助聾啞學生因生理殘障所引起的情緒失衡問題、智能不足的學習困難問題等。

22 見：Landy, 1994, p. 208.

在一般正常教育來說，戲劇治療的技巧，可以讓一般的任課教師應用於學生活動與課程教學上；亦可由輔導老師運用於輔導與諮商的工作上，以增進對學生的瞭解，幫助他們解決學習與生活上的難題。

戲劇治療為採戲劇之表現方法來進行的一種藝術性治療，能使參與者產生勝任感與存在感的經驗，去面對真實人生。不論任何戲劇都在表現在一個改變的事實或解決問題的經過，承如美國戲劇治療學者艾利諾爾‧艾爾文（Eleanor Irwin）所說：

> 戲劇治療是有計畫地運用戲劇與劇場技巧，去幫助矯治、身心重建、個人與社會之適應，並藉一種特殊的調解形式（intervention），來引導成為內在心理、人際關係或行為上的改變[23]。

正因為戲劇的演繹是讓參與者去親身經歷、認知並作自我決定，戲劇治療很少採詢問治療，而多著重於案主在治療架構中，以創作來拓展、表達完整的戲劇程序。它提供了充分的機會，創作出任何可能發生的事物，再由自己作判斷、下決心或改變。因此，戲劇治療在本質上有很大的包容性，是客觀，也可以是主觀的、直覺的。

戲劇是藝術性的治療，戲劇的表現目的不在求真，而在似真的環境中求美。戲劇使參與者在美感經驗中，產生「移情作用」（transformation）或「投射作用」，直覺地與其自身的真實世界相較聯想而產生「美感距離」（esthetic distance）。戲劇治療的藝術特性，可讓案主自發性，在假設似真的戲劇性扮演中，產生美感距離，降低了社會性與心理性的壓力與限制，擴大真實世界、延伸人生的極限。讓案主有更自由、安全的空間，採用或實驗其他的方式去思考、表達、探討與評價，獲得更好的結論，使人類隨環境變化而能作自我調整的矯治健康體系（healing system），適切地發揮更大的作用。

戲劇治療可在一個經過設計的房間內或任何一個場所實施，只要

23 Irwin,1979, p. 23.

能使人們的想像與某些事物連結在一起呈現時，治療的意義便已產生。承如英國戲劇治療學家蘇・珍妮斯（Sue Jennings）所說：「任何人能為他人創造出「戲劇性的真實」（dramatic reality），就能建立戲劇性的美感距離，喚起戲劇性的想像，藉戲劇媒介之實作（the medium of dramatic enactment）或角色扮演，不論在劇場外空間或戲劇治療室內，都能進行內在想像世界與身心結合的治療工作[24]。」可見戲劇治療可以在任何適宜的空間實施，只要透過角色在戲劇性環境中的扮演，便可在事實或幻想中學習到人物在角色內的適當行為，找到人生的過去與未來。

　　教師若能將戲劇活動作有計畫之運用，使學生經由戲劇活動的參與，對自己產生信心與力量，而有助於學生身心的重建，使其適應團體社會之生活，進而導引其內在精神的健康，促進人際關係與個人行為的改進。就教師而言，其教學活動已應用戲劇治療達到了教育的目的。

第四節　　遊戲與遊戲治療理論

　　遊戲（play）受到重視是因為兒童在成長的過程中，遊戲是兒童花費大多數時間最感快樂、興趣的一種活動，過去一般人認為遊戲會荒廢學業，而反對兒童在學習中遊戲。然而近代研究者的理論證明：遊戲是一種學習的形式，又同時具有互動溝通的治療功能，由於教育對成人本質形式成熟塑造有決定性的影響。在人的成長過程中，以兒童時期的可塑性最高，遊戲即是兒童所費時間最多、最感滿足之活動，教育心理學家們便努力研究來找尋遊戲對兒童學習和成長的意義與應用。因此，遊戲在現代的學校教學中，已被視為一種重要的教學方法了。

24 Jennings, 1994, p. 6.

一、遊戲

　　遊戲是一種自發、活潑的活動過程，在遊戲中，參與者因無慮於失敗的結果，可將其思想、感覺與作為盡情豐富地表現出來，而得到快樂與滿足。戲劇與遊戲的性質與功能兩者常常是互通的，就遊戲（play）來說："play" a game，玩一個的遊戲：在指「遊玩」的意思；"play the violin"，演奏小提琴；"play" a role 扮演一個角色，是指表演扮演「演」出來的意思；而 write a "play" 寫一齣戲，則指表演所依循規範的「劇本」。所以，從遊戲的基本性質上可以看出：戲劇與遊戲同樣是一種遊戲玩樂的活動，可引導到快樂滿足的情境與生理上的需要；同時由於「表演」的必要性，表演者需要作活動的預備練習，是一種良好的學習工具；而劇本則成為遊戲的社會性規則與表演秩序的規範。

　　遊戲的種類可分為五種類型：

(一)感知或創作性遊戲（sensory/creative play）

　　身體的感覺或某種器物作某種行為的表現。如：視、聽、嗅、味、觸五覺的感知活動，以及音樂、美術、戲劇、工作等能力表現。

(二)肢體性遊戲（physical play）

　　指身體機能方面的活動。如：體能、運動、舞蹈等競賽或練習。

(三)探索性遊戲（exploratory play）

　　指有瞭解事物或尋求目標、達到目的之遊戲。如：猜謎、解決問題、科學或技術知識之思考應用等。

(四)社會性遊戲（social play）

　　指人際關係之理解、合作性質之遊戲。如：協調合作、任務組

織、獨立作業、找尋或藏匿等活動。

(五)象徵性遊戲（symbolic play）

係指有代表性、示意性或依某一概念所進行的遊戲。如：自我假設、模仿、角色扮演、影射想像、夢的表現等[25]。

遊戲活動可培養兒童的觀察力、專注力、想像力與表達力，是實現兒童夢想或幻想一種有效的方法。戲劇的模仿、實驗嘗試、扮演、練習、表演等，都具有遊戲的性質。教育界的一句諺語「Children like to learning, not like to be taught」，說明了兒童遊戲學習的自主性與發展性。戲劇表演能融入這種特性，讓兒童充分地享有主宰感，並從表演中表現出來。皮亞傑認為，遊戲中保證兒童成就的方法就是「表演的方法」，他說：

> 兒童的遊戲可以進一步地發展兒童不同的才能，尤其是當一個兒童找到一個新的玩伴時，他們可以在露天的戲台扮演起師生教學的方式。這種遊戲雖然是一種較固定的活動，但是有助於兒童認識事物，以及感情的流露，尤其是團體振奮兒童的精神，最為有效。兒童遊戲的教育功能常有點神祕性，但可以使其內在的動機化為想像（即振奮其精神的效果），可以一直在學習過程中保持這種效果。這是保證兒童成就的實際方法。這種意義顯示出：「表演的方法」可以獲得實際的經驗，因此，安排一個良好的學習情境為最重要的課題。遊戲教育並不是為了傳統的教育目的，而其真正的基礎是心理學的應用。站在操作智力（operative intelligence）發展的觀點去看，是智力發展的邏輯的把握。所以智力並不是一種冷漠的、靜態的功能，而是一把幫助兒童抽象與獨立思

25 參：McMahon, 1992, p. 5.

考的鑰匙。總之，智力是內在的分化、發展、創造的把握，這可能是最重要的啟示[26]。

教育戲劇主要在採表演方法來進行教學，其所依據的戲劇理論，是以兒童的生活、創造、藝術、文化上的學習發展為主，為促與戲劇有關的功能與調適理論說明之：

(一)遊戲的功能理論

遊戲具有重要的生活功能，兒童透過遊戲而學習瞭解外在的事物，並發展身體及精神上的自我陶冶，進而建立文化上的意義。德國心理學家葛羅斯（Karl Groos）是功能理論的建立者，他認為遊戲有三種意義：

1.遊戲是一種練習

兒童的潛能經過練習而表現出來。兒童遊戲偏重於模仿的遊戲與實驗的遊戲。

(1)模仿遊戲包括：

a. 簡單的模仿。

b. 戲劇的模仿與社會遊戲。

c. 競爭的遊戲。

(2)實驗遊戲包括：

a. 動作：運動的遊戲。

b. 感覺的練習：嘗試與觀察。

c. 聽覺的練習：幻想、思想、意願、感覺等。

2.遊戲使人更感富有與完美

遊戲使人接受更多事物，並追求共同體驗，共同享有美好的事物。

26 見：詹棟樑，1991，頁223。

3.遊戲使身心鬆弛

兒童就學以後的活動，時間與項目受到限制便產生了壓力，需要作有目標的指導，進入遊戲的情境，紓解壓力[27]。

兒童在遊戲中的自我表現，自發性地追求美的形式，探求共同美的認知，是兒童自身的基本動機，亦就是以生活的背景來創造思考，是在於遊戲與戲劇的本質是使人快樂，並可於同時獲得情緒的解放效果。

(二)遊戲的調適理論

遊戲是兒童學習適應其自身環境的一種方式。兒童在成長中的適應（adaptation）基模已經建構完成後，就開始執行他看來熟悉的東西，經過同化與調整的行動，即遊戲的過程，使兒童將環境中的物體同化於內在的結構平衡。皮亞傑認為，「在遊戲中模仿」（imitation in the service of play）的發展主要是調整作用[28]。當兒童在作操演遊戲時，他會就過去之觀察所得的記憶來模仿父母或某人之動作、語言，於是進入另一個情境而產生了同化作用。在遊戲中模仿與戲劇性「扮家家酒遊戲」之模仿，同樣是兒童遊戲行為，在接受外在世界的訊息，使兒童基模結構因同化作用而改變，進而調適自己使之適應新的外在事物，而達到一種新的平衡狀態。

皮亞傑在《兒童時期的遊戲、夢與模仿》（*Play, Dreams and Imitation in Childhood*, 1951）一書中，強調同化與調適可用模仿與遊戲來加以連結。他認為符號性遊戲，以思考與表象之連結來認知為最重要。皮亞傑符號性遊戲的研究顯示，兒童從模仿中認識符號的基模，可同化新的情況或同化於其他人，並能將符號象徵的意義予

27 參：詹棟樑，1991，頁 228-229。
28 參：王文科編譯，1996，頁 79-82。

以連結，有助於兒童社會化，扮演可以模仿的角色，並從其過程中學習到各種生活中的經驗。

從遊戲的練習與模仿的兩個主要形式可以得知，遊戲可使兒童熟悉認知自己的環境，學習到新的技能與解決問題的方法，可以紓解情緒，並增進與他人相處的能力。國內遊戲治療學者何長珠指出：「由於遊戲是模仿生活中的真實過程，兒童在遊戲的情境中，因而得以自然演出與困擾有關的行為、經驗、需求與感受[29]。」遊戲與戲劇具有相同的理論基礎，除了學習認知，亦可作為觀察、瞭解與治療之用。

二、遊戲治療（play therapy）

遊戲治療是近代心理學家們採用遊戲的方法導引參與者在所設定的安全範圍內，在活動中反映出內心的狀況，來瞭解並幫助他們在身體、智能、社會與情緒上成長與矯治的一種心理治療學門。

遊戲治療可由個人或團體來進行，領導者須居中產生激勵、催化的作用，讓遊戲者在某種安全的空間裡反覆地去經驗一些事務，表現出幻想與感覺，使他們熟悉自己的感知與能力。承如心理學家艾力克生所說：「演出來（play it）就是兒童所以能提供最自然的自癒方法[30]。」因此，實作是遊戲治療的主要部分。遊戲治療的學派很多，就如何去領導遊戲而言，茲從三種主要的遊戲治療的方式作一說明：

(一)非指導性遊戲治療（non-directive play therapy）

這種治療方法係受維吉妮亞·亞瑟蘭（Virginia Axline）的影響，她提出的原則是：

> 治療師的工作是去認知兒童在講話與扮演中表達的感覺，並對兒童在行為中所瞭解的內容作反應。在進行中無需指導遊戲或催促

29 何長珠，1998，頁4。
30 Courtney, 1989, p. 29.

爭取時間，唯一的限制僅在使治療符合真實的生活世界，使兒童瞭解他們在療程中的責任 [31]。

如：亞伯拉罕·馬斯婁（Abraham Maslow）、卡爾·羅吉斯（Carl Rogers）等，皆主張提供一種自由的氣氛，而不要作太多的指導 [32]，因為他們深信兒童自己有解決本身問題的能力，成長的動力會讓兒童滿意自己更為成熟的行為。

(二)心理分析遊戲治療（psychoanalytic play therapy）

弗洛依德派的心理學專家，如：安娜·弗洛依德（Anna Freud，著名心理師醫弗洛依德之女）、馬蘭妮·克林（Melanie Klein）、唐納德·溫尼考特（Donald Winnicott）與艾力克·艾力克生、瑪格麗特·婁溫菲德（Margaret Lowenfeld），儘管他們個別所採用方法不同，但皆認為兒童遊戲具有反映感覺、思想、潛意識與愉快的治療意義，治療師可藉複演（re-playing）真實的事件，或探討分析其內在與外在的互動因素，幫助兒童面對痛苦或受壓抑的事務。他們多以提供圖片、故事、繪圖、敘述夢境、沙箱玩具及布置適宜的房間，指示或導引兒童作遊戲，藉真實物件的感情投射作用來描述情況或角色扮演。治療師亦可扮演某種角色參與其中，讓案主或參與者學習並認知解決問題的辦法。這些活動必須經由治療師作事前的計畫、範圍設定、負責主導整個流程的進行。教師一般在課堂內參與角色，可從學生的互動中，逐步分析其動作語言的意義，將有助於對學生的瞭解，協助解決其困難。

(三)藝術治療（art therapy）

藝術治療是引導兒童在繪圖或從事立體空間活動的過程中，發揮

31 Mcmahon, 1992, p. 29.
32 Courtney, 1989, p. 82.

想像，運用藝術為媒介，以象徵的形式，自由地發揮出來，使兒童克服恐懼，去除負面的情緒。因此，任何畫紙、地板或場地都可採用為創作的環境。藝術治療家，蘇珊・透納（Susan Turner）認為，藝術治療的目標在提供輕鬆與安全的環境，她說：

> 讓兒童自行解決自己的問題，就如繪畫一樣，由自己作選擇，自己作改變。治療師所關切的是在遊戲或繪畫中與兒童的溝通，適切地指出並回應兒童的感受與焦慮。他會因為沒有受到壓力，反而從此獲得認知能力，來克服自身的困難[33]。

藝術治療是藉藝術的創作性遊戲，提供兒童自我復健的環境，戲劇的許多活動，如：面具、偶具的製作與彩繪、想像、組織與遊戲等暖身活動，都是可供遊戲治療運用的創作性藝術媒介。

遊戲與戲劇的性質、媒介十分相近，尤其在自發性的參與表現上，戲劇較遊戲多一些規則性的規範。戲劇的扮演模仿，練習多須附帶規則，兒童年齡愈長，而合作性遊戲性質愈高，戲劇故事情節部分的性質也相對提升。在治療方面，遊戲與戲劇同樣以自發性的扮演為主，亦可採用相同的道具或玩具。戲劇應用遊戲治療往往在於引導出事件或故事，來探求人生的意義與價值。

結語

教育戲劇受心理分析學派支持，而使戲劇的教學功能受到教育當局之重視，並得以全面進入校園。認知學派則使教育戲劇隨兒童認知能力之成長，發展成為有層次有階段之教學。戲劇治療可使戲劇在校園裡成為教師可應用的輔導諮商方法；遊戲與戲劇治療，則可使遊戲

33 McMahan, 1992, p. 37.

易於導入戲劇教學與治療的有利媒介，易於操作並有助於學生自發性的學習。一位教師若對心理學應用之理論瞭解，將更易於在課堂上靈活的應用戲劇作為教學，並能掌握學生的影響，而使學生真正從表演中獲益。

第七章

教育戲劇的社會學理論

　　戲劇的學習可以發展參與者在人與自己、人與他人,以及人與環境的諧和關係。加拿大戲劇教育學者詹黛克（Margaret Faulkes Jendyk）指出:戲劇可使學生建立社會認知、政治良知、團體互信與人際關係四方面的能力[1]。這是由於戲劇的內容往往結合生活中的各種議題、生活中的事件素材、人生面臨的問題,必須要由人自己去面對。教師在戲劇教學,如何引導學生從社會認知、適應生活到主宰自己,有相當的影響力。因此,社會學上的一些理論應用就教師而言,就顯得十分重要了。

　　社會學主要在探討人在社會中的適應與發展,所蘊含的層面包括個人的社會行為正常與不正常的認知,個人發展是否適用於團體和社會,以及對社會文化、知識的學習。教育戲劇的教學在發展學生的社會行為認知,瞭解個人的適應性,供知識經驗中獲得更適宜的社會性的反應能力,使學習者在各種社會的層次中,如:個人、家庭、人際、團體、組織社會,及國際等各種社會環境中,建立自己的角色定位,來建立和諧、積極的社會關係。茲從個人認知的角色分類理論、適應的團體理論及學習的符號互動學習論說明之。

第一節　社會認知的角色分類理論
(The Taxono-my of Roles)

　　每一個人終其一生必在各種不同的社會狀況中扮演不同的角色,

1　Jendyk, 1985, p. 16.

每個人的角色定位不同的情況中，有不同的自我認定與他人認定，這就是社會學中的「社會認知」（social cognition）。社會認知是指個人對一些社會性刺激，包括人、事、物的認識、瞭解或判斷。其中又以人（包括自己或他人）的知覺最為重要，稱為人際知覺（personal perception）[2]。因此，個人的角色表現往往成為判斷依據。由於對他人的判斷是根據一般的社會認知而來，所以一般人常以社會認知結合判斷去推論一個人的品質，稱之為性格或人格。人們會像一個旁觀者，根據人的行為表現來推論原因、判斷人的特質。

角色分類理論的觀點是指個人的角色扮演（role playing）若能將不同角色性質，作社會認知的界定，就能使個人易於調整自己人物角色（persona）的語言與行為模式。美國耶魯大學教授大衛・強生（David Johnson）指出：「角色扮演是一種認知的程序（process of identification），在其中演員假設自己與他人之人格有部分是一致的[3]。」亦就是指：人們在扮演某個角色時，可以同時將思想與感覺融入於新扮演的他人情境之內，又能區分出其間的差異。因此，藉由經歷各種不同的角色扮演，可以體認所扮演角色的情境，並認知角色的社會性質之外，也理解自己與角色之間的距離。

角色分類有分析的角色、應用的角色、表現的角色三種分類法：

一、分析的角色

一個人物的角色性質是多層面的表現形成整體印象，分析一個角色可從其表現上觀察，再分析予以判別。哈伯特・黑菲爾（Hubert Heffner）認為角色的特質可從四個層面[4]觀察：

(一)外型：年齡、性別、國籍、地域、身材高矮胖瘦、生理特徵、動作特質等。

2　陳晈眉，1988，頁 44。

3　Johnson, 1982, p. 85.

4　Heffner, 1969, p. 34-35.

㈡社會地位：職業、身分、家庭背景、教育程度、經濟能力、宗
　　教信仰等。

㈢心理反應：惻隱、喜悅、憤怒、失望、悲傷、貪婪、羨慕、嫉
　　妒等。

㈣道德表現：善良、忠貞、禮貌、邪惡、努力、墮落、儉樸、浪
　　費等。

　　從平日生活待人接物等表現上來作人格的判斷，是一般人的評斷
模式。奧地利心理學家莫雷諾（Jacob Leevy Moreno）則認為角色分為
生理、社會與心理劇（psychodrama）三類：

㈠生理角色（somatic roles）：主要是指人在生活、飲食、睡眠的
　　角色特性。

㈡社會角色（social roles）：主要指人在家庭、經濟與職業方面
　　的表現。

㈢心理劇角色（psychodramatic roles）：是指個人在幻想上與內
　　在生命的部分[5]。

　　莫雷諾以心理劇的角色扮演，是從分析個人角色的三種層面來建
立其思想與行為模式。與黑菲爾的行為經驗表現都是從外在現象的分
析來看內在的反應表現。

二、應用的角色

　　人物角色的表現是來自於表現者的意圖。人在自我意識上會不由
自主地表現出內在的特質，大衛・強生將人的角色表現能力，應用不
同功能的角色性質，反映出人的特質。因此，他將人的不同角色特質
分為五類[6]：

5　Jones, 1996, p. 196.
6　Johnson, 1982, p. 85.

(一)自我（ego）：是真正的自我角色，部分為自己所知，也有許多的部分尚未為自己所瞭解。

(二)人物角色：是指他人認知的「自我」，個人在他人面前的表現、反應或經由傳播等，使他人認知的「我」。

(三)劇本角色（script role）：本指演員依劇本扮演的角色，但此通指人依照某種既定模式，所扮演的角色。

(四)即興表演角色（improvisational role）：是一種自發性創造的角色，所扮演之角色是屬一種含糊卻有一標籤所界定的人物，往往不自覺地表現出真實的人格特質。

(五)心理劇角色：屬非常類似自我的一種角色扮演，將過去的經驗，以「行為人」自己所認定的方式表演出來。

從大衛・強生的分類中可知，查覺人物角色的自我部分，是可在劇本角色、即興表演角色與心理劇角色中發揮與觀察，應用不同的角色表演方法，皆可能呈現出人的真實自我。

三、戲劇中表現的角色分類

角色的分類在戲劇中是最豐富的來源，人們可藉戲劇中人物的角色表現學習社會認知。羅勃・藍迪（Robert Landy）認為：「角色是我們對自己與他人，在社會及想像世界之思想與感覺的融合[7]。」由於戲劇中的角色是人類若干年來各式各樣經驗的表徵，含括的層面也最廣，表現的要素包括了：身體、感知、心智、性格、本能、精神與時代性等；因此，若將戲劇歷史中豐富的角色類別予以歸納，便可以從中找尋到人們在生命中所表現的角色人格特質與社會關係。藍迪將戲劇中所有的「角色類型」（role type）歸納為六大範疇（domain）分類[8] 如下：

7　Landy, 1994, p. 230.

8　參：Landy, 1993, p. 138-243.

(一)身體方面（somatic）

1. 年齡（age）分類：兒童、青少年、成人、老人、縱慾者。
2. 性別（sexual）分類：宦臣、同性戀者、異性服裝癖者、陰陽人。
3. 外貌（appearance）分類：美麗、勾引異性者、獸類、無邪獸類、平均的一類。
4. 健康（health）分類：精神病患者、生理殘障或形體破相者、破相卻超越者、疑病患者、醫生、庸醫。

(二)認知方面（cognitive）

傻瓜、戴綠帽者、愛愚弄者、戲弄者、小丑、心理矛盾者、喬裝者、替身、批評者、智者、有智力者、假聰明／假道學者。

(三)感情方面（affective）

1. 道德分類：天真、惡徒、騙子、道德家、假道德家、理想主義者、邪惡、浪子、通姦者（男、女）、受害者、烈士、追求私利的烈士、投機者、頑固者、復仇者、助人者、庸俗的中產階級、守財奴、懦夫、自誇者、誇言的武士、食客、生還者。
2. 感覺的狀態分類：遲鈍笨人、失落者、不滿者、憤世嫉俗者、急躁者、機敏銳利者、反叛者、愛人、自戀者（自負者）、得意忘形者。

(四)社會方面

1. 家庭分類：母親、妻子、岳母、寡婦／鰥夫、父親、丈夫、背叛／抗拒的兒女、私生子、女兒、背叛／抗拒的女兒、困境中的女兒／受害的女兒、姊妹、背叛／抗拒的姊妹、兄弟、背叛／抗拒的兄弟、祖父母、衰老或老人。
2. 政治分類：反動者、保守者、反戰者、革命者、首長、代理人

／顧問／議員、官僚。

3. 社經地位（socio-economic status）分類：下層社會（勞動階級工人、粗魯的工人、革命性工人）、中產階級（暴發戶、商人／進貨員）、上層階段（實業家／企業家、社會名流、富人的僕人）、賤民、合唱團（人民的聲音）。

4. 權威與力量（authority and power）分類：武士、士兵、膽怯／誇張的士兵、暴君、警察、殺手（自殺者、弒母、弒父、殺嬰、殺害兄弟姊妹者）。

(五)精神方面（spiritual）

1. 自然（natural beings）分類：英雄（超人、非英雄、後現代反英雄氣質表現的主角）、預言家、信守教義者（基本教義者、苦行者）、不可知論者、無神論者（懷疑論者）、傳教士（邪惡的傳教士、喪失精神的領導者）。

2. 超自然狀態（supernatural beings）方面：神／女神（智慧的神／女神、酒神類的神／女神、太陽神類的神／女神、基督／聖人）、神仙、惡魔（撒旦、死亡）、魔術師。

(六)美學方面（aesthetic）

美術家、表演者、夢幻者。

藍迪從戲劇史中將所有的角色予以歸納成六大範圍，共八十四種類型，任何一種類型的角色都與我們的社會認知有或多或少的關聯性。在戲劇扮演或欣賞戲劇表演中，人人皆不自覺地對各種角色作了認知、評價與判斷的學習。

第二節　團體理論

　　教育戲劇的教學與呈現皆是以團體模式進行，教師基本上必須掌握團體的特性。所謂「團體」一詞所指的是：「人們每天參與的結合和活動模式[9]。」換言之，如何掌握團體使戲劇教學更具有功效，對戲劇教師專業的實務工作來說更是重要。戲劇活動與教學團體是一個社會互動的場域，正如同社會學家安德生與卡特（Anderson and Carter）所說的，團體具有滿足下列人類需要的潛能：

　　㈠歸屬和被接納的需要。

　　㈡透過回饋過程獲得肯定的需要。

　　㈢和人分享共通經驗的需要。

　　㈣擁有和他人協同完成工作的機會[10]。

　　因此，戲劇教學的團體運用具有系統的特性與功能，是各個組成份子之間的媒介，具有交換的特質。可以使參與於團體中的各份子產生一種「和諧能」（synergy），而讓團體成員均能獲益。漢普頓・透納（Hampden Turner）運用和諧能於團體中發現：

　　「和諧能」解決了自私與不自私的二分法現象，因為它使人的進步成為個人進步的前提或導因……一些工作因督導者的報告均顯示了和諧能的信度。透過相互的協商來達成決策的團體已日益增多，不同意見可以直接提出來討論，以獲得建設性的解決[11]。

　　教育戲劇之教學、教師的運用的「和諧能」是在於如何建立共同所關切的議題，在議題內互助互動交流，使團體產生共存共益的價

9　蔡淑芳譯，1991，頁 114。

10　Anderson and Carter, p. 113-114.

11　蔡淑芬譯，1970，頁 51-52。

值。事實上，透過團體學習與瞭解是自孩提時代便已自然地展開，未及學齡的小朋友已在扮演遊戲中從團體中學習。爾後，在學的學生乃至成人，也同樣地會在團體中建立友誼，尋求資源克服困難。茲將教師在戲劇教學中可供應用的團體理論說明如下：

一、團體動力學（group dynamics）

團體動力學係由莫雷諾在一九四〇年代，應用社會計量學（sociometry）中，要求團體成員彼此找尋喜歡的夥伴關係時所發展出來的。他將團體動力學首先應用於心理劇，後來又發展於社會劇之中，可謂是現代團體治療的先驅[12]。

莫雷諾在社會計量的試驗中詢問每位參與者一些特殊性的問題（如：你願與誰共享一個空間），而非一般性問題（如：你最喜歡誰？）；他又準備了畫好三角形的圖分給男孩，圓形的圖給女孩，並讓他們自己去找朋友。這個試驗顯現了彼此結配成對、成群，而一組朋友會選擇受歡迎的一些明星，但卻無人選擇作那獨自孤立的一員[13]。這個實驗顯示了自然形成的一個社會結構的動力，團體是一種人性的自然需求的動力。

團體動力學被應用於精神治療、人類關係的訓練與教育，以及社會行動上。麥可姆（Malocolm）與修達·諾爾斯（Hulda Knowles）在《團體動力學導論》中，以圖例顯示如 7-1：

在團體動力中，人們將其文化所瞭解的人、事、地、物等關係的表現視為當然，除了面對面的實際接觸之外，也含括了某些象徵性的互動關係，使個人在團體中找尋到個人的角色定位（role position）。在任何團體互動過程中，各種語言模式與戲劇性的動作都在團體中釋放出來。人生哲學、人格表現、人際關係，都是教育戲劇應用於治

12 Jennings, 1987, p. 3.
13 Courtney, 1989, p. 123.

圖 7-1：Macolm 和 Hulda Knowles 團體動力學的現實面剖面圖 [14]

療、教育與社會的動力基礎。

二、團體領域理論

　　隨著團體動力學的應用與改進，庫爾特·李文（Kurt Lewin）整合心理學與社會學的個人、團體環境之研究發展了「團體領域理論」（field theory），他發現：透過團體、分組團體（sub-groups）、組員、障礙、溝通的管道，都會使每個團體得到應有的地位。一個團體有其範圍內的力量，並可決定它自己的團體行為。人們於團體內是在呈現他內在與外在的張力，不同的文化就會藉活動呈現出該文化張力的人格形態。同時每一團體都有其目標，這目標的「外在系統」（external system）是「意向」（sentiments）、「活動」（activity）與「互動」（interaction）三要素所組成的。此目標會導致相互的意向，結合成內在系統（the internal system）。經由外在與內在系統，一個團體可以學習得到：團體的高階層人士透過活動，形成為該團體的模範，一個較高階的人常會開啟互動關係，引導低階者為他展開行動 [15]。

14 引自：林昆輝，1999，頁 4。
15 Homans, 1951, p. 123.

由此可知，人們在不同的社會思潮（social climates）中，就會有不同的人格形態，若將人們置於具民主的思潮團體內，由他自主的行為去選擇其領導關係及其他的角色關係，就愈可讓他穩定學習並安於工作。如此，將更有助於該團體產生創造出團體的成果。因此，就戲劇性的教學活動團體來說，其目標就是要使團體成員能夠有自主性的認知，並產生適切的感覺。

三、團體分析理論

團體分析（group analysis）理論起始於畢昂（W. R. Bion）在其塔維斯托克中心（The Tavistock Centre）治療性團體的實驗。對團體及個人本身皆可藉團體的互動程序予以分析達到治療的目的。這種分析的工作可循在團體內分析（analysis in the group）、團體自身的分析（analysis of the group）及透過團體去分析（analysis through the group）三種方式進行[16]。

經過分析，一個團體能藉互動的過程，漸漸地學習去認知屬於一種社會學習的模式。不論是處理其團體內所存有的人，或人與人之間所隱藏的敵意與矯飾之現實問題，它開始引發的方式是由兒童時期的事件、感覺敘述或反應，來實現其影響成人期的作為與觀點。從教育與治療的層面看來，是屬一種社會學習的模式，不論當事者是否拋棄了私心、是否認同不關自己的議題，或瞭解了其他的成員，當事人已參與團體，瞭解共同關切的問題並與他人溝通了。

四、觀眾團體理論

正式戲場的演出必須有觀眾欣賞，在無觀眾之戲劇性活動，參與者也有假設性質之觀眾概念存在於其中。觀眾雖然是無組織之集合團體，但在戲劇的活動參與中，卻有許多共同的現象：

16 Brown and Pedder, 1979, p. 3.

㈠觀賞前，對可能呈現之事件感到某些興趣或期待。

㈡對所呈現之議題內容，產生非自主性的不同程度之融入情況。

㈢對劇中之角色產生某程度之認同或排斥心理。

㈣有非自覺性之潛意識反應。

㈤有美感距離之評價或比較。

這些現象使觀眾參與戲場或戲劇活動有情緒的反應與理性的認知，並影響演員的表現。當演員進入假如我是的角色中，同樣也使觀眾產生「假如我是」的情境，並與演員產生互動關係，因此觀眾也是戲劇創作中的一部分。正承如多倫多大學教授理查‧柯爾尼所說：「社會結構與觀眾行為可以使劇場、劇作、導演及表演產生變化[17]。」亦就是劇場的演出在內容與形式上均與觀眾的背景因素，有社會與心理背景的密切關係。

布萊希特（Brecht）之史詩劇場（epic theatre）便充分應用了觀眾的團體心理，使用觀眾從旁觀的立場轉為觀察者，進入劇中，再走到劇外學習。其目的就是在提出問題，每場景都有它獨立的部分，人被視為一種過程的表現現象，會決定了思考的理由。史詩劇場的模式顯示了戲劇藝術的形式是劇作者、演員與觀眾間的互動關係，是組織、呈現與探討的泉源。除了肯定創作者的表現之外，並同時給與觀眾見證、整合、反應意見之空間。所以，戲劇理論家羅斯‧艾溫斯（Roose-Evans, J.）稱讚地說：「布萊希特的劇場目的，就是在教導我們如何生存，他讓觀眾以思考取代感覺[18]。」布萊希特以導演中心所引導的觀眾參與劇場，讓觀眾接受互動的關係，就如同領導者為中心所引導團體參與互動形式的治療，是表演者與觀察者藉疏離之技巧所作當時直接的一種融合模式。

17 Courtney, 1989, p. 125.

18 Roose-Evans, 1984, p. 68.

五、演員團體理論

演員之肢體動作，就表演訓練的方法而言，是在強調能表現一個人物在社會關係中的感覺，俄籍導演史坦尼拉夫斯基是以假設（as if）的原則來蒐尋自己情緒的記憶（emotional memory），以即興演練，觀察與反應從演員自身的生活經驗中，使演員自覺或不自覺地表現人物特質。這種由演員自己的生活體驗，在與其他演員互動的關係中，必須能表現出適切的語言與動作，它是一種由內而外的表現方法（inside/out approach），即外在的行為一定要以內在的心理活動為基礎，但兩者必須相連結。演員之表演團體在史坦尼拉夫斯基的表演體系方法就是實地去做，在所賦與的環境，依情節、人物與最高目標、時間、地點，以身體動作、假設的或相像的情緒回憶表現出適宜的人物行為。這種訓練體系是基於對社會、人物的觀察，是藉演員、導演團體的表演練習，來發展或調整到一種適宜的社會環境與合乎人物本質的狀況，所以，演員往往會將潛意識與個人感覺藉由演員自身的呈現顯示出來，如此，演員的表演就更能獲得觀眾的認同。

因此，羅勃・藍迪說：「雖然史坦尼拉夫斯基演員訓練方法與觀察觀賞，在他製作演出的目的是屬美學上的，但兩者卻均體驗到治療性的情緒宣洩，並產生洞察力 [19]。」換言之，演員忠實地再創其感覺，將可使觀察產生感同身受的同理心，並因此融入劇情而被感動。所以，史坦尼拉夫斯基的演員訓練重點是以演員團體之反覆排演，以及即興表演創造角色等技巧來進行，這些都是戲劇團體工作的方法。

從以上的團體理論可知，團體是自我實現、治療、支持、解決問題、體驗生活的自然組織。事實上，他人的生活經驗是自己生命中的一部分，團體的表現自然也是生命的一種，它與每個人內在、外在真

19 Landy, 1985, p. 84.

實的部分都有關聯。戲劇所提供的虛擬環境、動作的團體形式，讓參與者不論在一般或特殊的議題上，都能獲得某種程度之經歷，人們可藉戲劇這種有機的媒介物來成長。戲劇團體使人從共同的混亂中，尋找到象徵、隱喻的現象，再從協商、比較中求取心境的平衡，從反應問題、設定目標、界定規範、評量、評鑑到獲得認知。在戲劇教學中，團體互動關係的自發性回應與表現，都使個人、團體與教師從中獲益。

第三節　符號互動學習理論

社會心理學家們認為，角色是人在事件或與他人互動的關係中，所學習得來的一種人格現象。涅杜爾‧沙賓（Theodore R. Sarbin）說：「角色是指一個人表現在一種互動情況中系列學習的動作（actions）或作為（deeds）模式；自我是指人的本身，角色則是指人的所做所為 [20]。」亦就是說角色的表現與它所處的環境、身分、地位有密切的關係，角色是可以經過指導或歷練來學習的。

社會角色的學習理論，一般多強調在社會結構內互動學習，但卻有社會心理學家喬治‧梅德（Geoge H. Mead）首先提出符號互動論（symbolic interactionism）。梅德認為：

> 我們並非只對他人的行動（包括語言在內）反應，而是根據我們對他人之意圖和論斷的詮釋做反應；例如：姿勢（gesture）就是一種重要符號溝通，而且我們並非依傳達者的原意，而是根據我們自己的解釋作反應的 [21]。

從梅德的觀點可知，大多數的人都有其同性質的符號認知與概念，

20 Sabin, 1954, p. 170.
21 蔡淑芳譯，1967，頁 217-219。

個人任何行為語言的表現模式，都有他人的判斷。同樣地，每個人也有「概化他人」（generalized other）的概念，以他人的立場或觀點來評斷自己的表現。因此，梅德的符號互動論是以想像的方式作角色扮演來學習，所強調的是以扮演所選用的社會角色作互動學習的方法。他認為：

> 扮演動作中心是在於想像的過程，……這個過程就如同獲得角色的形式，它被稱之為：認同、投入、同理心及取用他人的角色，它要視當事者（兒童或成人）的能力來進行假設的程序，所得到的認知就是獲得角色的途徑[22]。

梅德的角色觀點使角色學習由被動轉為主動，從與他人扮演的互動關係轉為以角色自己扮演。

梅德的角色扮演的社會學習方法，經社會心理學家艾爾文‧葛夫曼（Erving Goffman）更進一步應用，使角色的概念更具有創造性。葛夫曼認為：

> 人的表現結果，有兩種形式的符號，一為給與（gives）的表達，包括：口語的符號及代替方式。另一為散發（gives off）的表達，其範圍為一系列行動的整體印象。人常被視為一位演員的表徵，包括了環境及表現與態度[23]。

葛夫曼說明了演員的行為表現，是在與他人的互動中發生的意義。同樣地，人會在他們面前以理想化的情況予以呈現，以求得到更高的評價，並避免受到貶抑的認定；因此，在互動的活動中，傳達或表現個人的願望，在人們互動關係中，去創造角色，將自己與角色區隔開來，角色的表現並不一定代表自己。如此，將可客觀地評斷、學

22 Mead., 1934, p. 170-171.
23 Goffman, 1959, p. 127.

習角色表現的特質，使角色扮演的人物可以被探討、評議與評價。

葛夫曼常應用劇場作為一種隱喻，來描述個人、團體與社會，以協助當事者瞭解自我、角色與其他的關聯性問題[24]。而此象徵符號的角色扮演的學習理論，即常被當事者藉扮演想像的各種角色，善良或邪惡、勇敢或懦弱等，滿足宣洩生活中不能實現的部分之外；還可藉此省察自己與角色的關係、認同的程度、戲劇與生活的差異，以及角色對自身的影響等問題，而學習到價值的認知與行為的標準。

結語

從社會學的觀點看學生的戲劇學習，主要在界定個人的角色地位，從虛幻的戲劇世界中，找到真實的自我角色，應用角色並透過角色來學習。桑姆斯（John Somers）指出：「我認為一位戲劇教師就是試圖催化虛擬實境的創造者，他的創造可以讓學生們去理解創造意義及身分的認同[25]。」學習者在歷經戲劇中所想像、探索、擇取、塑造及溝通的社會經驗學習中，得到認知與成長，教師在教育戲劇上的使命與責任感同樣地就顯得十分重要了。

24 Jones, 1996, p. 196.
25 Somers, 2002, p. 55.

第八章

教育戲劇的人類學理論

　　人類學以研究「人」為目的，其範疇為「人」本身及其所創造出的文化。人類學研究的「人」是自遠古到現代，「文化」亦包括遠古到現代的文化。戲劇表現的是「人」及其人在其環境中的事件，與人類學有密切的關係。不同時代、不同地區的戲劇呈現了各種社會文化中，不同人的品質。透過戲劇的學習，讓我們瞭解當時的人及其當時文化的特質。

　　人類學從人類發展的一般通則來研究人的現象與問題。心理學的研究以分析瞭解為主，教育學是以方法改變人的本質，以使人適應社會之生存為主，而人類學之在人類演進中，則是從人的內在需要，追求人生的幸福生活，在自然界及文化歷史中的作為為主。所以，人類學是從「人性」的基礎上來研究人類文化的長成過程與現象，不論任何時代，人的本質都且有以下四個重要概念[1]：

一、人與自然環境的關係

　　人從與洪水猛獸搏鬥時期起，就想與大自然共存或征服的動機，於是就以其工作或技術使人們的幻想得以實現，並從瞭解、適應自然的法則到解決問題上，均在謀求方法，並予以驗證與執行。

二、人的道德責任感

　　人在生活中，其倫理關係的強調是道德責任與義務，任何社會都有其設置或共認的道德責任，人們重視某種價值時，在觀念上便提高了其價值的層次。道德責任之價值觀，使人發揮潛力，創造真、善或

1　參：詹棟樑，1991，頁 2-6。

美等的動力，表現出價值的內涵。

三、人的理性觀念

人要有理性才能判斷，合乎原理原則才能使思考能力作較高層次連結與提升。人們日常所想的事情多在生活瑣事的基本需求範疇內，因此，理性使人類不時地追求較高層次的世界觀、人生的方向、個人存在的意義等形而上的價值。

四、人的文化生活觀

人的生活一直是在文化之中，除了謀生技能，人往往在生活中找尋生命的意義，作良心的決定、愛自己及他人等意識，於是在此共同的意識之下形成各種不同的文化。

在教育戲劇中，所要把握的就在於，發揮人性的本質與改變人的本質上，來發展全人（morale person）的教育。從人類學的研究中可以發現，戲劇就一直存在於人類學的研究之中；因此，從人類學歸納性通則中所探索戲劇在人們追求「人」價值上的意義上看，具有教化功能的理論有：儀式起源論、文化人格論與文化分析論，茲將此三者的要點說明之。

第一節　儀式起源論

戲劇的起源論很多，但大多能被人接受的論點都以人類學的儀式起源論研究為主。雖然，儀式不一定是戲劇起源的唯一因素，但從研究中可以證明，為了社會、文化的教化目的，戲劇確實是從儀式中發展而來的。

戲劇史學家奧斯卡・布魯凱特（Oscar G. Brockett）指出，弗萊瑟

（James Frazar, 1854-1941）、馬尼勞斯基（Brouislaw Malinosk, 1884-1942）、萊維—史特勞斯（Claucde Levi-Strauss, 1908-）三位人類學家的研究，對戲劇的起源研究，最能讓人瞭解戲劇的社會文化功能。

一、弗萊瑟的演繹說

英國人類學家弗萊瑟認為，人類文化的發展是隨時代之演進而發展的。因此，儀式是早期人類在逐漸瞭解自然界的神奇力量時，以某些方法、物品尋求人與大自然的一種關聯。這些設計的方法、物品一再地重複、改良，而成為有過程與形式的儀式。此儀式由完整或特定的團體來表演。故事或神話常隨著儀式在慶典中呈現，表演者扮演其中的人物或超自然的力量與神祇，就成為了戲劇。當人們思想觀念愈來愈精於世故，對自然的力量因果關係瞭解與改變時，一些神話故事就從儀式中分離出來而成為戲劇，後來則是審美的觀念逐漸取代了宗教們的目的而成為獨立的藝術。

這種觀點雖基於達爾文（Darwin）的物種進化論（evolution of biological species）來推斷戲劇的起源，以社會文化由簡而繁的程序一般通則來判斷，是較為主觀的認定；但也顯示了戲劇是精緻文明化所產生的藝術形式。

二、馬尼勞斯基的歸納說

波蘭人類學家馬尼勞斯基認為，每一種文化的發展起源皆有其特點，且不盡相同，應從個別實地的觀摩中找到解釋起源的依據。因此，他主張戲劇儀式應在一日之中對特定的社會功能，作廣泛現場的研究，人類學的歸納方法明確證實：「在原始社會，任何對社會生活有主要影響的事物，都必會成為儀式慶典的對象，儀式的功能就是用來表示、穩定和持續對這些事物的社會價值的確認[2]。」

2 夏建中譯，1997，頁 31。

三、萊維—史特勞斯結構主義論

比利時人類學家萊維—史特勞斯的結構主義論是指根據文化要素之間的結構關係對各種文化體系所作的分析。他認為各種文化都是一種器物，透過它可以瞭解人類心靈的運作情形。因此，要瞭解一個社會的文化，應從其神話本身來瞭解。對神話邏輯，萊維—史特勞斯提供了複雜的解讀方式，在他的《阿斯蒂瓦》（*Asdiwal*, 1967）中的〈神話邏輯〉（Mythologignes），大量援用文化上的素材，是一項具分析的方向[3]。在世界各地，儘管神話種類很多，結構卻很少連貫或相同，因此，神話是一種分類與組織的方法，神話故事具有一定的社會文化功效，從其中的思想模式便可延伸至儀式戲劇的起源與演出的形式。

從上述的起源論中可知，儀式與神話在人類社會文化中都是重要的要素，戲劇是從儀式中產生的。人類應用儀式可以滿足人的許多生活上的目的：

(一)儀式是一種知識的形式，反應出一個社會的宇宙觀。

(二)儀式是一種教誨的工具，教導信仰、禁忌、重要的人與事及歷史。

(三)儀式具表現期望、影響與監管事務的目的，基本上是在要求某種效果，如：戰勝、降雨、豐收、成功等。

(四)儀式作為誇耀之用，顯示勝利、社會往事、英雄或圖騰等。

(五)儀式可供娛樂作典禮、表演所用[4]。

戲劇從儀式中發展出來，儀式所產生的現象與功能，同樣地發生

3　張恭啟譯，1967，頁 404。
4　張曉華譯，1987，頁 6。

在戲劇及劇場的創作與表現中，在社會、文化、知識、人格意義的表現是相同的。儘管現代社會，儀式與戲劇已各司其職，但戲劇教學所應用的儀式形式與其內容予以戲劇化，就成為教育戲劇中具有教化效用的教學活動了。

第二節　文化人格論

人類學有關文化的概念是指由學習累積的經驗，指的是：「某特定社會群體的行為特質及其受社會傳遞的模式[5]。」由於個人是團體的基本單位，個人的學習，包括教育、家庭、風俗制度等，都成為文化形成的重要因素。英國人類學家泰勒（E. B. Taylor, 1871）對文化的定義為：

> 文化或文明，以民族誌的廣泛意義而言，是一個複雜的整體，包括了一個社會成員所獲得的知識、信仰、藝術、道德、法律、習俗及其他能力與習慣[6]。

美國人類學家林頓（Ralph Linton）指出：

> 文化是某特定社會成員所組成並互相傳遞的知識、文化、態度、習慣性行為模式的總和[7]。

從十九世紀到二十世紀的人類學者對文化的概念，是指可以看見或觀察的社會共同現象，這種現象是各個份子的經驗、知覺、行為，與共同的決定或選擇。因此，所謂「文化」必涉及的是人類在某環境中學習的事務。正如古納夫（W. H. Goodenough）所說：「這種知識

5　張恭啟、于嘉雲譯，1989，頁36。
6　見：王宜燕、戴育賢譯，1984，頁3。
7　見：張恭啟、于嘉雲譯，1989，頁36。

提供了一些標準來決定是怎麼樣……可以怎麼……覺得怎麼樣……該怎麼做……及應如何對應等等[8]。」換言之，文化使人在環境中，因學習而建立了基礎的人格結構（a basic personality），人格表現共同行為的認知總和就形成了文化。因此，文化與個人是一種互生的關係，知識學習的認知改變，文化就隨之變動，個人的知識成長在形成人的基礎人格形式（basic personality type）上，對文化的走向十分重要。林頓認為：

> 一個基礎人格形式提供了社會成員的一般認知與價值，並且使此
> 社會成員對許多的情況，產生一種可能的一致性情緒反應，及共
> 同融入的價值觀[9]。

可見，儘管一個社會中有不同的性別、階級、程度、地位的個人的形象人格（status personality），但人格形式卻有共同結合的基礎人格形式。也因此，林頓認為整體的基礎人格形式是文化所造成的，他指出：

> 文化影響兒童的行為、他人對兒童的行為及兒童對此的觀察，因
> 此也導引了兒童正常社會的行動。兒童對一個新情況的反應，可
> 能的主要發展是透過模仿、邏輯程序，或嘗試與錯誤[10]。

所以，文化的影響就兒童的教育來說是十分重要的。兒童時期的社會文化，將可決定未來兒童在人格上的發展與傾向。

從人類學的研究發現，文化與個人的發展在兒童時期具有決定性的影響。經由童年的經驗，每個人都對自己生活世界的行動問題，建立了一套概念性的理論。每一個人對自我及環境都有某種認同感，不同的學習環境就會因文化影響產生很大的差異。因此，在兒童時期對

8　見：張恭啟、于嘉雲譯，1989，頁 522。
9　Linton, 1947, p. 131.
10　Linton, 1947, p. 131.

文化的認知學習，一種系統性的原型（archetypes）就透過各個人的表現成為社會符號。戲劇在文化學習上有四種主要的認知：

一、宗教性儀式

人自幼即受宗教或某種宗教傾向而影響其一生之生活形態。在人格上的傾向受宗教文化薰陶亦有不同的特質，主要原因是受宗教的儀式而形成的。容格（Carl Jung）說：「宗教儀式如同戲劇一般是一種身歷其境的過程，在此過程的形式中，人們不自覺地經歷懺悔、奉獻與救贖[11]。」經過儀式的過程，使人們認知自己的社會角色關係與權利義務的關係。其學習的功能是在於六個主要因素：

㈠反覆（repetition）：在情況、內容、形式，或三者整合上。

㈡表演（acting）：基本上具有儀式的特性，重要的是若不將自我意識投入表演，像劇本中的某一部分，本質上就不是自發性的活動。進一步說，它常常是融入於其中作些事情，而不是僅僅在說或想些事情。

㈢特殊的行為或形式：動作或符號的使用是非常特殊屬於他們自己的，或將平常的一些事物以特殊的方式應用，以吸引人注意他們，並將他們與他人作區隔，作為現世所用。

㈣秩序（order）：集體的儀式是被界定為有組織的事件，包括人與文化的要素，有開始與結束並整合為秩序。在進行時，有時序或有混亂與自發性行為的要素，但這些情況是在規定的時間與範圍之內。秩序是主要的規範，而且它常被大地讚美。儀式本身之秩序通常非常重要，但卻自身之外另行訂定。

㈤召喚式的呈現風格（evocative presentational style）：舞台（stage）：集體儀式的目的在產生，至少是某種心理的狀態，以及常是某種程度更為擴大的誓言；典禮通常是以符號的操作及感

11 Jung, 1958, p. 130.

知的刺激來運作。維克多‧特納（Victor Turner）報告：強調儀式在某方面是一種規範，透過即興表演的指令（有限的期間、情智昏迷、觀點）及嚴謹結構、規畫伴著活動，在其中引發個人產生創意，兩者皆能使人十分地專注，在那種狀態下是一種失去自我意識與流暢的感覺。

㈥集合體（collective dimension）：界定集體儀式有其社會性意義，它有許多的事件均包含了社會的訊息[12]。

儀式的力量正如同戲劇影響所及，很明確地，我們接受了儀式的印象，正與戲劇藝術扮演一個角色，敘述出一段故事所得到的印象是一樣的，所應用的要素也是相同的。儀式與戲劇的程序是一種有機動性的集合體，參與者在其中來回地、內外地交換改變，在規範中經歷了所需要的嘗試與歷練。儘管宗教儀式是為其宗教的目的而進行其文化的影響，戲劇應用儀式相同的要素同樣也可從教育中達到文化學習建立人格的目的。

二、跨文化的學習（cross-cultural study）

不同的文化會造成不同的人格特質，人們的思想和信仰方式亦因文化不同而多有所不同。我們的價值觀或道德標準往往到了另一個文化地區可能就完全不同，我們當然不能以自己的標準強加於別的文化世界。人類學家賀斯科維茲（Melville Herskovists）倡導文化相對觀的概念，認為：「每個風俗傳統都有其本身特有的尊嚴[13]。」目前人類總是企圖把自己的政治、宗教信念強銷到別的地區，造成不幸的戰爭。若要拯救生靈，我們首要工作是先去瞭解別的民族有何不同，人類學家一直作跨文化研究，讓我們瞭解別的文化，並尊重其他的文

12 Moore and Myerhoff Eds., 1977, p. 7-8.
13 見：陳恭啟、于嘉雲譯，1989，頁 103。

化。戲劇學習是最可行的教育模式。

在戲劇教學中，學生們製作、表演與回應，讓他們參與不同時代、地區的戲劇，如：希臘悲劇，使我們瞭解希臘的文明；莎士比亞（William Shakespeare）的戲劇，使我們瞭解文藝復興的英國文化；《費加洛的婚禮》（*Marriage de Figaro*），使我們瞭解義大利的貴族文化；《羅密歐與茱麗葉》（*Romeo and Juliet*），讓人感受了年輕人的愛情價值觀；布萊希特的《四川好女人》（*The Good Woman of Set-zuan*），看到了中國人的社會價值觀；契可夫（Anton Chekhov）的《櫻桃園》（*The Cherry Orchard*）、《萬尼亞舅舅》（*Uncle Vanya*），使我們經歷了俄國田園的生活；賴聲川的相聲劇，顯示現代的台灣文化；傳統戲曲的表演，也讓我們瞭解了先人的文化思想。戲劇的參與不但使我們洞察了各種社會文化、人性溫暖、象徵及隱喻的關係，也提供了重要價值觀的判斷。從跨文化的學習中，使學生更懂得如何去瞭解、尊重他人的文化。

三、神話（myth）

神話在沒有文字記載以前是伴隨著儀式共存的一種口述文化。人類學者從神話中不斷地探索其中古人的意識、潛意識及其表達的意義與思想的內涵。由於原始民族人神之觀念是合一的，認為宇宙萬物的現象都與人的生命一樣，便以想像加以推論，而成為一個民族的共同信念。神話故事往往在解釋自然界、社會上、文化上、生物的、風俗的現象與問題，使得神話更具有權威的暗示。弗洛依德從潛意識解釋伊底帕斯情結（Oedipus complex）的戀父傾向及依萊克特拉情結（Electra complex）的戀母傾向，及容格解釋神話為「集體潛意識」（collective conscious）天生本能的種族符號，而建立權威。神話反應了社會倫理、實用美學、宗教與文化的集體意識。

自從有文字記載神話之後，人們得以瞭解各種不同的文化，其內容提供戲劇教學豐富的素材。神話故事內容包括以下列數種類型：

㈠各種現象的起源：宇宙、創世、末日、天候、風俗習慣、疾病、死亡、大自然的現象等。

㈡英雄人物的事蹟：帶來文明、疾病、痛苦的神祇、創世、救世神祇等。

㈢再生與復活：生命的循環、世代的因果、人世的輪迴、豐饒與飢餓的關係。

㈣命運與性格：不可知與可知的未來、神祕的作為、不預期的事件。

㈤時間與空間：不同時間、空間關係移轉的故事。

㈥神與神：權利、義務、政治階層的現象與鬥爭。

㈦神與人：天人之間的倫理觀、世界觀、權利與義務。

神話故事的主角是各種神祇，神祇的力量解釋了宇宙萬物的現象。當我們對現實世界中有太多的不理解、限制、障礙、困苦的事務感到無法克服時，神話中的故事、神祇使人們發揮了想像，理解了各種現象，滿足了心理上的需求。戲劇的扮演將神話的故事予以再現，將文字轉為行動，在戲劇的結構中，置入神話的內容，使參與者在神話世界經歷一個身歷其境的過程，自然可建立人與神祇之間的文化價值觀。

四、童話（fairy tales）

童話是寫有關神仙、奇異世界、魔法和神奇事件的民間故事。它與神話一樣有想像的戲劇性人物，雖然 Fairy Tales 常被譯為神仙故事，但主角卻都以人為主，而且是為兒童所喜歡的情節故事。神話是由傳說而來，無法作更改；而童話則可由人們不斷創作來產生新的作品。

童話之所以吸引兒童，是由於童話中的人物與其傳奇的遭遇。據培托黑姆（Bruno Bethlehem）之分析指出：

童話英雄人物常具有神奇魔法，甚至出身也很奇特，可能是動物所哺乳或養育長大，發展成超人的角色特質或變得無比聰明。他可以改變自己的形體成為鳥或樹，甚至在死亡狀態。結婚是慣用的情節，但演員常被不自覺地戲劇化的投射成：壞的繼母、自然界的精靈（如：風、月亮）、小矮人或高大危險的巨人[14]。

故事的題材常是一個看來幾乎是不可能有任何勝算的人，最後總是在藉助某種神仙的力量、巧遇的神力與偶發的機會，解決了所有困難。其中許多與真實世界不合理的情況或情節，如白雪公主吃下毒蘋果，怎麼又會復活；灰姑娘怎麼如此容易進入皇宮與王子跳舞；睡美人如何去嫁給一個比她年輕一百歲的王子等問題，也都不會令人懷疑。可見，童話與戲劇一樣，常以一切合理的解釋滿足人們心理追求成功圓滿的快樂結局。

此外，童話具有高度的文學價值。如丹麥作家安徒生（ H. C. Andersen, 1806-1875）的《安徒生童話》、德國格林兄弟（Grimn Brothers：兄 Jacob, 1785-1863，弟 Wilhelm, 1786-1859）的《格林童話集》，能滿足全世界的童年幻想，引起兒童對文學的興趣。戲劇常搬演各種童話故事，如：〈小紅帽〉、〈白雪公主〉、〈三隻小豬〉、〈美人魚〉等等，令人百看不厭。戲劇將文學的抽象概念具體地美化而實現在兒童的面前。

人類文化經由學習的累積而形成，文化在社會群體及個人人格的影響是長期的，其原因正如戲劇教育學者約翰‧愛倫（John Allen）所指出：「兒童的幻想與原始民族的神話時代思考十分相近，這也是為什麼兒童喜歡神話、傳說、童話及有關故事的原因[15]。」戲劇在文化活動中所應用的儀式化、戲劇化、跨文化的理解、神話與童話的戲劇

14 Bettlheim, 1975, p. 139.

15 Allen, 1979, p. 33.

化等內容，自然非常吸引兒童的注意並感到興趣，作為戲劇教學引人
入勝的素材，皆會深深影響兒童成長在人格品質上的塑造。

第三節　文化分析論

文化分析論是人類學者伍思諾（Robert Wuthrow）等人所倡導，
主要是行為路線著重於外顯行為模式與效果過程等客觀層面。於是將
近觀範疇內的文化產物、深層規則、人類行為的象徵表面（symbolic-
expressive）作為研究對象，以探求其中隱含而共同的規則，並證明是
這些規則造成了人類行為的象徵表達，才是文化分析真正連接結構主
義與符號學的意義所在。

戲劇自古就一直在人類生活中占有重要之地位。戲劇的社會文化
活動雖因地域差異而有不同的內涵，但其象徵表面在文化分析的研究
中卻有其共同的規則。同樣地，戲劇的形式雖因地區不同而有差別，
但卻有戲劇的文化象徵表面。戲劇教育家柯爾尼指出：

> 戲劇是人類想像（如果怎麼樣？）與戲劇行動（如果是）的過程。
> 它含括於一些形式之中：遊戲、即興表演、角色扮演、儀式及宗
> 教性的劇場。劇場是一種特殊的戲劇形式，它有如冰山的頂端，
> 其中包含了整個人類的戲劇發展過程 [16]。

從劇場表演中可以瞭解社會的事件、自我的表現、傳達的訊息、
關切的問題，並探知社會的現象與發展過程。茲從人類文化學的表演
分析與社會演進分析，來說明戲劇在教化社會上之情況：

一、表演分析

人類表演之描述與分析研究始於二十世紀六〇年代前衛劇場之表

16 Courtney, 1989, p. 141.

第八章　教育戲劇的人類學理論 ✳

演理論學家理查・謝喜納（Richard Schechner），他從人類學文化分析的角度來檢視原始民族的表演形態，並提出了兩個重要概念：

(一)表演實體具有五項基本特質

1. 過程（process）：某些事件發生在這裡與現在（here and now）。
2. 有結果的（consequential）、無法矯正的（irremediable）及不能取消的動作過程、互換或情況。
3. 競爭（contest）：以某物作為懸賞給表演者及觀眾。
4. 創始（initiation）：使參與者改變身分。
5. 具體與有組織地使用空間（space）[17]。

(二)表演具有六項相互關聯的劇場要素

1. 表演者（performers）。
2. 文本／動作（text/action）。
3. 導演（director）。
4. 時間（time）。
5. 空間（space）。
6. 觀眾（audience）。

謝喜納認為，此劇場的要素並沒有層次上的優先順序，所有的要素都須經過排演，排演可使各種要素產生激烈的變化或完全改變，而其中突如其來轉變的事件也可能改變其他任何的事件。亦即導演發現自己會受演員的問題影響；環境中的人也瞭解動作造成了空間，而空間也塑造了動作；作者也發現他的文本所顯示的事物並非他自己的原意；觀眾完全陷入了表演的困境中，使他們隨著動作作類似的反應，

17 Schechner, 1977, p. 18.

或整個花費在排演的時間，及表演時間的長短，都要視表演者工作互動的情況而定[18]。

六項劇場要素的相互關係如圖示：

文本／動作　←→　表演者　←→　導　演

時　間　←→　空　間

觀　眾

圖 8-1：表演六項相互關聯的劇場要素關係圖 [19]

從謝喜納的表演分析論中得知，表演是：「表演者與觀眾同在現場的一種有組織、目的、實作與交互影響的過程。」戲劇以人為核心，透過文本或動作，在劇場作表演呈現，是最基本的表演形式。其關係可由下圖顯示：

故從表演的分析狀況可知：表演是以人為核心的一種呈現形式，各種要素均融入其中，因而產生的各種不同變化，就造成了各種不同的表現結果與演出形式。人類學的文化分析，從謝喜納的表演分析研究中，可探究出戲劇與原始民族的密切關係，從分析中剖析了戲劇在歷史文化中的地位與影響。

18 參：Schechner, 1988, p. 64-68.
19 引自：Schechner, 1988, p. 64.

圖 8-2：表演的基本關係圖

圖 8-3：表演的基本現象圖

　　謝喜納在分析中指出，原始民族的劇場表演形式包括：儀式或典禮（rites, ceremonies）、巫術（shamanism）、危機的爆發與解決（eruption and resolution of crisis）、日常生活表演、運動、娛樂（performance in every day life, sports, entertainment）、遊戲扮演（play）、藝術製作過程（art-making process）、儀式化的表演（ritualization）[20]

20 Schechner, 1977, p. 1.

等七種類別。人類早期的劇場表演是融於儀式之中；後來，當人類的信心隨自己力量增加時，劇場與戲劇的一些世俗因素便隨之專業發展，劇場活動離開了儀式而獨立[21]，於是因參與者不同的目的與需要，表演的形式發展就不斷創新。

二、社會演進之分析

隨著時代發展、社會文化演進，戲劇與戲場的形式亦隨之改變。人類早期儀式之發展人類學家維克多‧特納（Victor Turner）區分為三個階段：

(一)起始期（the initial phase）：儀式參與者正式地與其社會地點分離，匿名、無身分、地位的祕密進行。

(二)儀式進行期（the phase of ritual process）：參與者在其世界中僅占有邊緣的地位，一切平常的期望皆被擱置，本質上不可有個人創意。

(三)再融合期（the phase of re-aggregation）：參與者共聚、交換內化的經驗，回饋給新的社會所在地，參與者實驗他們的想法並保護已受肯定的傳統行為[22]。

戲劇在儀式中的發展，其表演亦隨著儀式逐步改變方式。教育學者巴頓（E. J. Burton）指出，戲劇扮演隨著人類在文化的需要，戲劇操作的形式也循著社會發展各自發展出自己的特性，而且都歷經了大致上的三個階段：

(一)部族戲劇（Tribal Drama）

戲劇在各部族社會中具有儀式神話、特殊安全之社會、心理及宗教（神奇）的功能，往往伴隨著兒童的遊戲──傳統的比賽，以及演

21 Brockett, 1987, p. 6.
22 參：Turner, 1982, p. 26-27.

講、動作形式等在活動之中。

(二)廟宇及劇場的開始（the temple and beginnings of theatre）

人類開始耕種聚集形成村落，逐漸穩定的文化導致實質上經濟與宗教的活動成長。宗教之神殿廟宇在儀式中成為社會意見表達與交換實作之場所，於是神殿或廟宇開始建造，以表徵更高一等的生活與神明。儀式在廟堂中的形式使劇場的要素隨之誕生。

(三)劇場的出現（the emergence of theatre）

世界各地尚存有許多廟宇劇場（temple theatre），儘管各種文化不同，在許多古文明地區都可以看到相同的情況，如：西元前五世紀的雅典、印度及中國周朝，中世紀歐洲的神蹟連環劇（mystery cycles）都是由儀式伴同戲劇。當神祇消失，表演變得更世俗化，劇場便脫離儀式，成為只作表演的場所 23。

從人類歷史發展的過程作分析可以看出，後續人類的發展劇場表演的形式就變得愈來愈多元。戲劇與劇場是人類文化發展史中最古老的一種表演形式。邁可·比林頓（Michael Billington）認為，所有的表演藝術都是由宗教祭典和儀式發展成戲劇後所衍生出來的。他以表演藝術的族圖（見圖 8-4）來顯示劇場的發展到現代的情況，表演藝術從戲劇是從古希臘劇場的悲劇、喜劇之表演、羅馬人的競技、中世紀的宗教劇、世俗戲劇、文藝復興後的歌劇、芭蕾舞劇和舞蹈、默劇、雜耍，乃至現代商業劇場的歌舞劇、酒店的歌舞秀、魔術、馬戲、傀儡戲、兒童戲劇及日常所見之爵士樂和流行音樂、街頭的藝人表演等，都是表演的藝術不斷在歷史上發展至今所見的各種形式 24。

23 參：Burton, 1949, p. 145-146.
24 參：蔡美玲譯，1979，頁 16-39。

從人類表演歷史的發展中可知，各種表演形式多是在劇場中所發展出來的。從劇場表演的情況來看，戲劇的涵養是十分廣闊的。比林頓說：「它泛指形形色色，小至兒童遊戲，大至劇場舞台形式呈現的大型歌劇等多種娛樂活動[25]。」事實上，表演的場所也成為表演的一部分。從表演的形式上來看，劇場的概念不只是一個演出的建築物而已，它還指表演者與觀眾在演出中共同存在的必要條件。從歷史的發展上看，表演隨著時代的發展，只要有劇場的概念，仍將會有更多、更新的表演形式相繼出現。

結語

從人類學家與戲劇學家在文化學習方面研究看來，戲劇與劇場在人類文明的發展史中，一直存續到今日依然有很大的影響。從人們的宇宙觀、人生觀、社會文化學習，到人格成長、學習認知，戲劇的教化功能不僅是寓教於樂而已，更重要的是有組織、有規範地在探索各項令人嘆賞的事物，追求人生更大的意義。人類學的研究顯示，人們需要戲劇來充實其人生的文化層面，是戲劇教育者重視應用與研究的媒介與內涵。

25 蔡美玲譯，1979，頁 16。

圖 8-4：表演藝術的族圖 26

26 蔡美玲譯，1988，頁 18-19。Michael Billington 的表演藝術族譜，
　為其觀察研究；雖未必完整，但已顯示了儀式劇場的劇場表演之起
　源與社會文化發展之脈絡。

第九章

教育戲劇的教育學理論

　　「教育」在字義上是指上施下效，培養成人之意，而西方之「教育」（education）一字則是源於拉丁文 "educare"「引出」，代表引導教養之意。「教育」是在引導開發人們的潛能與智慧，以培養出一個能適應人生所需要的成人。所以，教育是每一個人在人生中所必經的一段長期歷程，各種環境的經驗都能使人學習而達到教育的目的。然而，每當提到教育一詞時，大多數人立刻就聯想到學校，此乃因學校之教育在引導人們培養成人，所占的時間最長、影響最深，也最為長遠，故學子們在學校的學習必然屬於其生活或人生中最有必要的部分。

　　教育戲劇在近年來之所以能夠被列於學校體制內的教學，必有其學習的需要、教育學上的學理依據，以及可行的方法。本章從教育的基本哲學觀、教學設計模式、教學方法及學習與教學評量來作說明。

第一節　教育戲劇的教育哲學觀

　　教育戲劇之所以被運用於課程教學，主要是受到教育思潮的影響。教師們改變學校傳統的教育方式而嘗試新興的教育觀念從事教學，於是經驗主義教學、自然主義教育、漸進式主義教學、建構主義教學與後現代主義（postmodernism）的觀念中，常引用戲劇的表演概念作學習。

一、經驗主義教育觀

　　經驗主義主要的建立學者是約翰・洛克（John Locke, 1632-

1740），他強調：

> 人心之初猶如白板一樣，並無任何先天知識或觀念的存在，一切
> 知識均來自於感覺（sensation）及反省（reflection）所得的經驗。
> 由經驗的成果產生觀念，再由單純觀念構成複合觀念，進而產生
> 各種知識[1]。

洛克的觀點與康德（Immanuel Kant, 1724-1804）相似，都屬不可
知論（agnosticism），認為知識為經驗的範疇，真理已普遍的存在於
宇宙，是為人類所認知的對象。因此，需要靠人們自身外感官經驗
（external sense experience）的感覺與「內感官經驗」（internal sense
experience）的判斷、比較思考、反省來建立知識的體系。

洛克認為，經驗的學習可以讓學童達到自由但又受約束的教育藝
術化境界，他指出：

> 能讓學童自主、自由、主動，同時又能培養他自我約束，作自己
> 所不願作的事情，把這兩種似乎矛盾處理成功的人，我認為他已
> 取得了教育上的真正祕密[2]。

亦即教育透過經驗的學習，就是使人能夠在自由發揮的同時，也
能夠自我控制。此正與戲劇教學活動的創造力發揮的同時，又能遵守
活動規範是相同的。教師在引導學生去經歷一個過程，卻又能掌握秩
序，讓學生真正去反思而受益。

二、自然主義的教育觀

自然主義的教育觀點主要在於「回歸自然」學說的創始者為盧梭
（J. J. Rousseau），他將教育歸於三種來源，即「天性」、「人為」

1 見：朱則剛，1997，頁 38。
2 見：林玉体，1988，頁 283。

和「事物」他說：

> 我們身體器官和機能的內在發育，是天性的教育；我們通過努力
> 來促成這種發育，是人為的教育；我們由環境經驗所獲得的則是
> 事物的教育……而這三種教育配合協調「人為」的教育和「事物」
> 的教育，就必須服從「天性」的發展[3]。

所以，盧梭的主張顯而易見的是要順應兒童自然的發展，作適度的引導，不宜勉強。因此，他的學說有以下的重點：

(一)去除形式作風，糾正矯揉做作的惡習

學校要減少過多的繁文縟節，使兒童擺脫形式的外殼，使兒童就像兒童純真的樣子，才是「自然」教育的要旨。

(二)自然的教育就是「消極教育」（negative education）

自然教育不加任何裝飾，順其自然是教育的最高指導原則；自然就是善，人既然是性本善，只要防範內心與罪惡或錯誤即可。防範是消極性的，教育的作用在獎善罰惡，就是自然的制裁。

(三)自然的教育就是實物教育

自然的接觸，透過感官認識實物，而不以符號文字代替實物本身，以免使兒童失去注意力而忘了實物的意義。

(四)重視兒童價值觀

兒童天真純樸、精力充沛、生機旺盛，有其獨特的視聽感受，故成人切勿以自己的眼光來衡量兒童，越俎代庖、揠苗助長。所以，各種問題應讓兒童自己去解決，使孩子能獨立並享有自由[4]。

3 見：滕大春譯，1995，頁 11。
4 參：林玉体，1988，頁 299-304。

教育戲劇之學者們重視兒童的自發性活動並尊重兒童的創造力，如：庫克稱學生為「遊戲大師」（playmaster）、「公子哥」（playboy），彼得・史萊德的自然的指導性活動，視兒童戲劇為兒童專屬之藝術，受盧梭的「自然」觀影響，皆處處可見。

三、漸進式教育（progressive education）

十九世紀後期在歐美發展出一種漸進式教育運動（progressive education movement），這種運動思想的主要重點是在教育出全面發展的兒童。最具代表性的學者為美國學者杜威（John Dewey, 1859-1952），他的重要教育著作如：《明日之學校》（*School Tomorrow*, 1915）、《民主主義與教育》（*Democracy and Education*, 1916）、《藝術即經驗》（*Art, as Experience*, 1934）、《經驗與教育》（*Experience and Education*, 1938）等。其主要論點有以下幾項要點：

㈠教育即生長

杜威稱：

> 教育即生長，生活就是發展；而不斷發展不斷生長就是生活。用教育的術語來說就是：⑴教育過程在它自身之外無目的；它就是它自己的目的。⑵教育過程是一個不斷改組、不斷改造和不斷轉化的過程[5]。

教育本身即是一種歷程，歷程本身就是動態的，歷程本身就是目的，所以，教育本身是連續的過程，教育便是要掌握此一過程，而不是在於其他的目的。

5　見：趙祥麟譯，1995，頁89。

(二)教育即解決問題（problem-solving）

杜威視知識為解決問題的工具。知識具有實驗的性質，它是從假設，經過印證，到肯定其真偽。解決問題的程序有五：

1.遭遇困難：在活動感到困難時，開始思考解決困難之道。
2.分析問題：將問題之範圍、性質解析，使問題更為明確。
3.尋求解決問題的各種資料，以利發現解決問題的線索。
4.提出假設、作推理、思考，並選擇最佳可行方案。
5.訴諸實際之行動：將假設之情況在實際行動中印證[6]。

(三)學校社會化

學校社會化要具備社會生活的形式，就是將社會生活的一切因素在學校中組織起來，使學校盡可能地社會化，以避免正式教育與社會隔離的問題。杜威在《學校與社會》（*School and Society*, 1899）中指出：

> 這樣做，意味著使每個學校都成為一種雛形的社會生活，以反映大社會生活的各種類型的作業進行活動，並充滿著藝術、歷史和科學精神。當學校能在這樣一個小社會裡，引導和訓練每個兒童成為社會的成員，用服務的精神薰陶他，並授予有效的自我指導工具，我們將有一個有價值的、可愛的、和諧的大社會最深切且最好的保證[7]。

這種觀點使美國兒童教育中，更重視自己為社會的一員，使兒童對自己的社會有興趣、責任，而願意積極，參與社會，貢獻一己的力量。

6 參：林玉体，1988，頁 473。
7 見：趙祥麟，1995，頁 105。

㈣做中學（learning by doing）學習論

做中學就是學生自己動手去做，不依賴他人，自己親身體驗，以培養學生的主動性、獨立性。主動去作，仍有賴教師善用教學方法去引導學生的強烈動機，實際執行工作。

戲劇教育「戲劇的實作中學習」（learning by dramatic doing）較杜威的做中學更具有趣味與發展性，戲劇的實作活動更是學校社會化學習的極佳模式。這些實驗教學在芝加哥大學杜威的實驗室學校（laboratory school）、波特小學（Porter School）、戴爾頓小學（Dalton School）等學校實施，雖以「做中學」強調為漸進式教學，但卻往往以戲劇性達到教學的最高點，均可證明戲劇性教學的活力與動力是高於一般之活動教學。

四、建構主義教學

建構主義教學（constructivism）是認知學習理論的一種教學策略，主要是基於皮亞傑成長認知的同化與調適概念發展而來。其基本的學習方式是個體運用同化作為基礎的邏輯架構，以既有的知識作為基礎，透過主動的建構性作用，經調整的過程，將所獲得新的知識與資訊與舊的知識予以融合而成為現存的知識。它是一種以學習者為中心，由教師引導他們主動學習、推理、組織，以認知許多不同的觀點，並以此為基礎來構建成自己的知識。因此，建構主義強調的是過程。教育學者西格（Sigel）在〈建構主義與教師教育〉（Constructivism and Teacher Education, 1978）一文中指出：

> 建構主義非常強調學習的過程、學習者在學習過程中，產生一種
> 與人、事、物的互動或接觸，這樣互動是一種內外建構過程，個
> 人就能創造一種實際的概念[8]。

8 見：張世忠，2000，頁 7。

是指人的學習，從內心的概念與外在事物產生的連結，就是要透過「過程」，而過程的重點則在於參與者之間互動的關係。

建構主義教學的教師地位，因教學策略的改變，其性質亦產生了變化。教師不再是知識的權威者而是推動學生學習的協調者，《卡米可兒童心理學》（*Carmichael of Child Psychology*, 1970）就〈皮亞傑理論〉（Piaget's Theory）中教師的角色性質指出：

> 建構主義認為學習者必須有假設、預測、操作、提出問題、追尋答案、想像、發現和發明等經驗，以便產生新知識的建構。從這觀點來看，教師不能只用灌輸方式，讓學習者獲得知識；相對地，一種以學習者為中心，主動學習的模型必須產生，學習者必須主動建構知識，教師只是在過程中擔任協調的角色[9]。

所以，教師的角色是幫助學生去經歷學習過程的人，包括學習中的學生課程設計、執行、活動領導與人際間互動的協調等，教師已由知識傳授者的定位轉變成為一種學習促進者（facilitator）。

建構主義教學正與教育戲劇中的教師入戲（teacher-in-role）相似。戲劇教師在教學中所扮演的角色有主導性與推動性。蘿拉・莫根（Norah Morgan）與茱麗安娜・沙克斯頓（Juliana Saxton）指出：教師的角色身分有三，即：操控者（manipulator）、促進者（facilitator）與激發者（enabler）[10]。每種教師的功能皆須視戲劇教學的現況予以調整。

㈠操控者：這類屬以權威、專家、領袖的地位形象來指揮、命令或傳達訊息的角色。學生以服從的態度一一完成交付的任務或工作，屬高姿態掌控、領導型的角色。

㈡促進者：這是屬於顧問、服務台、諮商角色的性質。主要在接

9　張世忠，2000，頁7。
10 Morgan and Saxton, 1987, p. 40.

受詢問，提供意見與方法讓學生自行實行，試驗或練習，使他們循正確方向習作而易於達成目標，是屬於協助型姿態的角色。

(三)激發者：此類角色是以同僚、共事者或某一成員的地位存於團體之中，常須仰賴他人指導、協助、同意或授權之後才去行事的人。學生總以自己的知識或決定去教導、幫助這個角色，解決他的疑難，屬求助、解決困境型低姿態的一種角色。

因應教學情境的不同，教學期間教師角色的轉換，學生並不會發生認知上的混淆。在戲劇教學中，不僅教師角色十分靈活，學生在其中所獲得的資訊，也必須由學生自己及其團體共同構建完成。即興表演以過程的逐步發展來構建成一個情況、事件、故事，甚至形成劇本，都是採教師、學生互動的建構模式來完成的。

五、後現代主義教學

後現代主義是自二十世紀六〇年代開始發展，主要是針對現代主義的目的，認識論及教育制度的弱點、缺失的省思，而提出了調整與改革的一種思潮，直到目前為止亦無十分明確之定義。主因是現代主義時期各種學術文化理論與派別雜陳，一直各執偏激之立場爭論不休，於是一種新的運動開始興起，將現代各家之衝突對立的情況作適度的整合，而成為人類文明發展的一種新趨勢，稱之為「後現代主義」。

後現代主義代表人物與理論很多，國內教育者詹棟樑教授的研究認為，法國的李歐塔（Jean Francois Lyotard, 1924-1998）與美國的羅逖（Richard Rorty, 1931-）是重要的代表人物，從兩人之思想可瞭解後現代主義在教育上的意義。

(一)李歐塔的後現代主義思想

李歐塔在其所著《後現代狀況：知識的報告》（*The Postmodern*

Condition: A Report on Knowledge, 1979）主張：

> 後現代的探討包括了各式各樣的語言遊戲，這些遊戲都不以外在
> 的正義、權威為依歸，所追求的目的也不是真理，而是「表演」
> （performativity）與「權利」。且不能相信所謂「絕對」或「整
> 體」思考方式，應強調文化的「多元性」，尤其要倡導後現代主
> 義的科學觀。這種科學觀如不是以邏輯為基礎，在理性架構受到
> 刻意的扭曲、資訊任意重組的情況下，傳統的形而上學當中，對
> 於知識所具有的「目的論的」（teleological）追求，注定要被不落
> 入道德窠臼的自由所取代[11]。

李歐塔的思想顯示：呈現的「整體」才是知識的重心，「目的」
不是最重要的追求目標，過程的完整與多元性的包融、同質與異質性
的意見，皆應含括在內。

(二)羅逖的後現代思想

羅逖在《哲學與自然之鏡》（*Philosophy and the Mirror of Nature*,
1979）及《偶然、反調、轉結》（*Contingency, Iron and Solitarily*, 1989）
中指出了新實用主義的後現代思想：

1. 任何事物都可透過重新描述，使它看起來更好或更壞。
2. 所有研究不論是科學或道德，都是在各種不同的具體個案間，
 衡量何者最有吸引力，故應實踐智慧，以取代理論。
3. 贊成歷史主義，所有的研究皆具有偶然性與歷史背景。
4. 正義必然是公共的、共享的，而且是論證交往的一種媒介，所
 有公民都能按自己理想進行自我創造的社會，但必須彼此不傷
 害，優勢者不占用劣勢者之基本生存與自我創造之所需即可[12]。

11 見：詹棟樑，1999，頁 704。
12 參：詹棟樑，1999，頁 705-708。

可見，後現代思想之重點是在於去中心化、權威化，而強調多元化、整合性，在教育上的意義是共同以合於理則的科學觀來追求知識，將多元的性質融入建構起來，作自我創造（creation of the self），從人的可塑性，強調人的改變與形成的可能性。

九年一貫「藝術與人文」學習領域之理論背景之一，即強調後現代主義之教育理想在課程綱要之研究案中指出：

> 世紀末的台灣教育現況，處處反映後現代解構的圖像，及多元的崇拜精神。後現代主義強調「去中心化」（de-centralized）、「反權威」、「反體制」，強調差異策略，在教育體制中取而代之的為學校本位課程的發展模式，及尊重自由市場機制的審定本；尤其對抗教科書之文本，因此，本次教育改革以「綱要」取代課程標準，以乃打破權力合法化為知識建思，及真理的窄化。「綱要」的模式反映出教科書只是教學資源之一而已[13]。

因此，教育戲劇在我國課程綱要中列於表演藝術之學習課程內，即本此教育思想擬定。

事實上，戲劇藝術受後現代主義之影響亦見於戲劇藝術之創作，一九六八後，美國首開後現代之「即興劇」（happenings）的運動上。它復古回溯採用達達派及超現實主義的技巧，由畫家藝術史學家亞蘭‧克布羅（Allan Kaprow, 1927-）發展即興的環境藝術，即是指延伸的藝術觀念，有完整的環境，包括自己本身及所有被看到或發生的事，均視為一個整體。一九五九年，他發表的作品《六個部分的十八個事件》（*18 Happenings and 6 Parts*），就是一齣即興劇。該劇在一家劃分三個隔間的畫廊中演出，三個定點同時進行不同的事件；影像投射於各個不同的平面上；音樂效果也一起作為襯底配合，當觀眾依照執行演出的指示通過這些地方時，他們的戲劇事件也成為畫展的一部分

13 教育部「藝術與人文」領域研究小組，1999，頁 11。

了[14]。如此之畫展的整合，包括了音樂、美術、視覺藝術與戲劇，成為克布羅的一件作品。

　　受克布羅即興概念的創作影響，環境劇場（environmental theatre）亦由理查‧謝喜納（Richard Schechner）發展起來。一九六八年他在《戲劇評論》（*The Drama Review*）期刊中提到六項金科玉律（axioms），說明環境劇場的概念：

> 1. 事件可置於持續進行狀態，銜接「真的／藝術」（pure/art）與「污穢的／生活」（impure/life）之兩端，透過環境劇場延伸傳統戲劇之這端至即興劇那端，而以大眾事件或示威遊行作為結束。
> 2. 環境劇場中，「所有的空間同時為演出與觀眾存在」，觀眾「既是場景的構成者，也是場景中的觀看者」。正如現實生活中，街道上的人群雖自認為旁觀者，卻又都同時構成了街景的一部分。
> 3. 「事件可能發生在完全轉換後的空間裡，亦或是被『尋獲』的空間裡」。換言之，空間可能被改換為「環境」，或遷就演出的一個適合的地點。
> 4. 強調焦點是具彈性與多樣化的。
> 5. 所有演出要素都採用自己的語言，較少採用「支持性的語言」。
> 6. 演出的內容可以不需有起點或目的，也可以完全沒有內容[15]。

　　可見得謝喜納將環境劇場定位於傳統劇場與即興劇之間。如此，任何地點都可以作為演出之處所，任何事件亦可作表演之素材，而且演員與觀眾不分，亦可互換、互動結合為一體。教育戲劇的教學亦復如此，任何地點皆可作為表演之處所，教師在角色扮演之中也必須融

14 張曉華譯，1992，頁 368。
15 張曉華譯，1992，頁 369。

入戲劇教學之內。

從上述之經驗主義、自然主義、漸進式主義、建構主義及後現代主義之教育哲學觀來看，教育戲劇之教學因藝術創作為綜合性完整之呈現為主，以實作經歷過程學習最為密切，較一般傳統的講述式教學有很大之區別，致使教師的領導身分變化很大。就以學習者為中心的現代教學概念，戲劇的教學概念是相當靈活的。

第二節　教學設計模式

教學設計（instructional design）是一個分析教學問題，設計解決方法、對解決方法進行試驗、評量試驗結果，並在評量基礎上修改方法的過程[16]。模式具體而言是簡化實際事物的表徵，如地球儀；在抽象方面，模式由兩個部分組成一為「要素」或「變項」，另一為這些要素與變項之間存在的「關係」。模式的功用是澄清意義，以協助對複雜理論或現象的瞭解[17]，模式的意義可能是實際狀況的描述，也可能是理想狀況的指引[18]。因此，課程設計模式一般是指在教學策略上，將課程在實際與理想可以兼顧的狀況，所作的一種原則性指引。教育戲劇為學校之課程教學，自應按課程設計模式來進行教學。

教學模式可分為三類[19]，茲將其教學設計模式內容作一簡介：

一、線性模式

線性模式為直線序列之教學模式，可分為三種：

16 張祖忻，1995，頁 3。
17 李宗薇，1998，頁 83。
18 黃政傑，1997，頁 144。
19 參：李宗薇，1998，頁 83-100。

㈠ ASSURE 模式

ASSURE 模式為縮寫，其意指：A 為分析學習者（Analyze learners），S 為陳述學習目標（State objective）及選擇媒體與教材（Select media and materials），R 為要求學習者參與（Require learner participation），E 為評量與修正（Evaluation and adjustment）。教師執行教學即依此順序進行教學設計，安排教學內容。

㈡有效教學模式

有效教學模式（effective instruction）步驟有四：
1. 擬定明確的教學目標。
2. 根據教學目標策畫適當且相關的教學活動。
3. 根據教學目標、活動，設計相符的教學評量方式。
4. 根據上述之評量，修正教學內容或教學活動，並提供需要接受補救教學的學生適當教材，以加強其能力。

㈢系統取向模式

確定教學目標後，進行教學分析與確定起點行為特質，然後在撰寫表現目標、發展標準參照測驗題目、發展教學策略、發展及選擇教材、設計並進行形成性評鑑的過程中，逐項進行修正教學，最後作設計並進行總結性評鑑。

二、環形模式

環形模式是將教學設計九個主要要素，依：⑴界定教學問題。⑵檢視學習者特性。⑶分析學習內容（工作分析）。⑷陳述教學目標。⑸排列教學順序。⑹設計教學策略。⑺規畫教學傳遞方式。⑻發展評量工具。⑼選擇學習資源。依環形按序排列，第一個在十二點的位置，其餘順時針方向排列。如此，沒有起點亦無終點，教學設計工作

可從任何一個階段開始，也隨時可以作評量、修正、支援服務與總結性評量。

三、建構觀教學模式

建構觀教學模式又稱之為「循環反省設計與發展模式」（Recursive Reflexive Design and Development Model, R2D2），這種設計模式如同三角形的三條線：「界定」（define）、設計與發展（design and development）、散播（dissemination），三者皆為焦點，不是步驟，是三者連續的互動。茲將其焦點之特色說明如下：

1. 界定焦點是指：前端分析、學習前分析、工作及觀念分析（未提教學目標）。
2. 設計與發展焦點是指：媒體形式、發展環境選擇、產品設計發展、快速製作原型與形成性評量。
3. 傳播焦點是指：最後包裝、散布採用（沒有總結評量）。

上述教學設計模式皆包含了幾項共同步驟：擬定目標、評估學習對象、安排教學內容與資源、進行教學、評量。教育戲劇為課程教學，其教學課程設計模式是依不同的教學策略進行不同的教學設計模式，故對各種設計模式均需瞭解與應用。

第三節　教學方法

教學方法是教師在教學的過程中，為了完成教學任務，所採用的教導方式以及學生的學習方式。教師的教法影響學生的學習，同時對學生智力發展、人格形成均有重要的作用[20]。教師在完成教學設計，建立教學模式之後，如何達到有效的教學目標，就端視教師如何靈活

20 王秀玲，1998，頁 117。

運用教學方法了。可見教師授課採用的教學方法影響十分重大，任何一位教師均應瞭解各種教學方法、原則、限制等各項因素，以利學生有更佳的學習效果。

　　教學的方法很多，主要的教學取向大致可分為六大類：(1)傳統取向之教學方法：以講述、觀察、問答、討論等為主。(2)個別化取向教學法：以個別處方、適性、編序、精熟等教學為主。(3)合作群性取向教學法：以合作、協同、分組等方法為主。(4)思考啟發取向教學方法：以探索、創造、批判學方法為主。(5)認知發展取向教學法：以道德討論、價值澄清、角色扮演等為主。(6)實作取向教學法：以練習、發展、設計等為主要教學法。一位戲劇教師應瞭解各種教學方法，並能夠彈性融合應用於教學之中，茲將較適合運用於教育戲劇的教學方法簡述如下：

一、觀察法

　　觀察法是以人的感官來審視有關事物，尤以視覺為主，將所看見或感受到的情況予以描述或作成紀錄。裴塔洛齊（J. H. Pestalozzi）將觀察在教學上的運用稱之為「直觀教學法」（the intuitive method of teaching），強調實物教學在學習過程中的效果遠勝於各種抽象的描述[21]，教師除了提供各實務、教具、模型之外，亦需提供人物、地點、訪視等機會，使學生就所見所感之人、事、地、物作某種記錄。表演藝術的學習尤其重要的就是觀察「人」，如此方能在戲劇的表演中，將各種相關事物之特徵與焦點表現得深入且動人。

二、探究法

　　探究法是由教師引導學生主動去探尋所需要之資訊，以建立正確完整的概念。戲劇教學以過程為主，能掌握學生的專注力，是在於戲

21 見：林進材，1999，頁 146。

劇的張力，亦即持續地追求情況的發展，直到產生結果的一個過程。因此，從引起動機、狀況引導、假設可能之發展，再尋求其結果，最後得到價值澄清，是歷經一步步地發展予以完成的。

三、問題解決法

問題解決法是由教師提出問題的情況，提示學生如何去發現問題、界定問題，由學生按部就班地解決問題，以獲得生活上解決問題的經驗與能力。問題的題型很多，有知識、評斷、分析、記憶等不同性質的問題。如何解決問題亦有歸納、演繹等不同的方式，因此，去理解、發現、展開行動、靜待問題發展等，都是解決問題的方式。戲劇屬演繹發展的一種過程，本質上就是一個從發現問題、界定問題，醞釀、產生靈感，以行動執行獲得結果的完整發展過程。換言之，戲劇的情節發展就是解決問題的過程。採用戲劇結構來發展完成一個戲劇性的故事，是教育戲劇必須使用的教學流程。

四、討論法

討論法是以討論的方法，提供個人的意見，針對主題進行溝通與探討，以形成其共識與決議，或解決方案。學者蓋爾（Gall）認為討論法具有五點特性：

㈠一群人；最好是六至十人左右，各自扮演不同的角色而彼此影響。

㈡聚集在某一特定的時空情境內。

㈢依一定的順序（或規則）進行溝通，每個人都能表現自己的見解，並接受別人的挑戰。

㈣透過說、聽和觀察等多樣態的過程進行溝通。

㈤教學目標在於熟悉教材、改變態度和解決問題[22]。

22 見：康台生等，2002，頁 15。

一般討論法教學是以教師為整體議題的主導者，學生則擔任主持人或小組內自選主席擔任之，最後由教師或各小組派代表作總結說明報告。教育戲劇皆需經過討論的教學過程，在活動中採隨機編組，由教師主導討論的性質與時機，各小組往往不指定主席，盡量由小組自行產生討論結果。討論的方式亦以不作限制，以學生盡量提出想法達成某一共識性決議為目的。討論是凝聚共識的方式，以團體動力自然又愉快的民主機制來進行為原則。

五、練習法

　　練習法是以反覆多次的操作、排練，來使動作、技能、記憶或反應更趨成熟穩定。練習法一般多先有範例或示範，再由學生模仿，反覆練習以達到某種純熟的標準。在戲劇教學的練習有個別的動作、語言練習，也需他人或團體相對應的配合；所以，稱為之「排演」（rehearsal）或扮演（play），其目的在求取熟練的和諧表演呈現。初步的排演，呈現的情況往往十分有趣，但不盡如理想之處，在經過同學、教師意見的提供或小組討論後，教師多會安排「複演」（re-play），學生再以討論的意見作練習，來作複演的呈現。在正式的戲場演出，其練習又有分場、技術、彩排等排演。戲劇教學的練習法是反複而不重覆更具表演性、創意性、趣味性的教學。

六、設計法

　　設計法係由教師命題，由學生規畫設計各種可行方案來執行的單元學習方法。學生如何作規畫，採何步驟，教師以提供資訊的角色，讓學生思考，擬定計畫，到執行逐步完成計畫，戲劇的故事情節在教學中應用時，原則上皆由學生自行設計，構思情節，並由自己小組共同執行。教師則僅提供情況或事件的開端，由學生去設計發展之。

七、協同教學法

協同教學（team teaching）是一種教師合作教學組織形式，由數個不同專長教師組成教學群，共同擔任一個或數個學科領域教學，依分工合作，發揮各教師之專長的原則，指導二個或更多班級的學生學習，以完成某一單元或某領域之課程教學。協同教學可彌補教師人員或專長不足的問題，同時也突破一位教師在一個班級獨自教學的形態，還兼顧了個性與群性適應的教學，可謂是師生互惠的教學法。協同教學的方式要視教學實際情況安排任課的教師，須就大班教學、小組討論、獨立或個別學習的教學形態與需要來調配。因此，學校在行政上要採取合班、交換、輪流等方式安排教師，以及如何計算評量成績皆要協調釐清、妥善安排。

教育戲劇之協同教學愈到高年級就愈有必要，戲劇教師不可能為其他各學科之專家，因此，戲劇提供了活動架構方法，其內容則需要其他專長教師共同參與協同教學。在目前九年一貫「藝術與人文」領域教學中，協同教學至少有三種模式：

(一)單科協同教學

同一科目兩人以上教師協同教學。如：某位老師擔任想像練習，導引練習到情況的組織或情節的組織。然後，再由另一位老師擔任排練與演出的各項活動。

(二)科際協同教學

兩個科目分別由不同教師協同教學。如：某位老師擔任音樂教唱或繪畫，再由另一位教師就教唱或所繪之內容創作一個情境故事表演，或作共同分工的呈現。

(三)多科協同教學

三個以上科目分別由多位教師協同教學。如：某中心議題音樂老師負責教唱或演奏，視覺藝術老師雕塑、繪畫，而表演老師方面則是領導此議題活動的表演，再作共同配合的呈現[23]。

協同教學能使學生獲得較多，也具變化的教學內容。教師教學組織設備、資源亦較能妥善充分的運用。戲劇教學同樣也需採此教學方法，若能配合得宜，學生獲益將更充實。

八、合作學習法

合作教學法是一種有系統、有結構的教學法。其進行方式是依學生能力、性別等因素，將學生分配到一異質小組中，教師經由各種途徑鼓勵小組成員間彼此協助、相互支持、共同合作，以提高個人的學習成效，並同時達成團體目標。在合作學習中，每個學生不只對自己的學習負責，也對其他同學的學習負責，每個人都有成功的機會，對團體都可有貢獻，都能對小組的成功盡一份心力[24]。

教育戲劇之教學一定須採合作方式進行，學生進行分組多在活動中隨機進行，來完成小組內之角色亦以自行分配為主，一般多由教師在活動前之解說規範中說明主旨、規畫、方式等。表演創作與呈現皆需彼此互信，共同合作，始能完成。基本上，以適切性地完成呈現為主要目標，而非突顯任何人的表演技巧。

九、角色扮演法

角色扮演（role playing）法係以故事或問題情境的設計，讓學習

23 張曉華，2000，頁23。
24 王秀玲，1998，頁157。

者在假設的前提下，依自己的想像、觀察或經驗來扮演情境中的人物、事件或故事。角色扮演的基本形式有兩種，一為「人物扮演」（personal play），是直接將自己轉變為情境中的人物作扮演。另一種為「投射性扮演」（projective play），是將自己的思想感覺投注在某物，如：偶具、玩具、道具，以物品的操控同時作表演[25]。為了建立角色扮演的教學氣氛，角色扮演先從暖身開始，暖身活動包括肢體動作、專注、遊戲等初階戲劇活動；亦可透過準備性角色扮演，單人扮演、雙人扮演、三人扮演，發展為團體扮演[26]，經過討論、評鑑、再扮演之程序，最後作分享與結論。基本上戲劇教學多採此教學程序。

十、欣賞法

欣賞法是讓學生對他人之作品、行為表現，以觀賞者的立場來參與活動，瞭解其內涵的一種教學法。從欣賞的角度來發現藝術之美、道德之善與科學之真，可使學生成為理智與感情更為和諧的人。

教育戲劇教學中，人人皆演員，人人亦皆為觀眾。教師引導活動常需提示創作的重點，各組自己的創作表現都是同學觀摩比較的對象，從欣賞中，學生不但要遵守應有的劇場禮儀，尊重表演者之表演，還要在表演之後表演個人對自己、自己小組及其他小組的呈現發表感想，分享經驗，使欣賞的觀感與回饋成為自己知識與判斷的一部分。

十一、價值澄清法

價值澄清法（values clarification）主要是協助學習者察覺並理解自身在某種情境中的意義，並由此建立自己的價值觀，透過：

(一)珍視：重視和珍惜所做的選擇，公開表示自己的意見。

25 參：Slade, 1976, p. 29-36.
26 張曉華，2003，頁 196-204。

（二）選擇：以自己的意願作一或數項選擇，並作成決定。

（三）行動：將自己認為可行的方案或有意義的事物付諸行動解決問題。

　　三階段之過程引導學生對自己的價值觀作一分析與省察，來瞭解自己他人與環境的關係，以建立一個新的正確的知識。教師可以書寫、討論、角色扮演、回應、反省等活動步驟，引導學生作價值的釐清[27]。

　　教育戲劇的教學步驟以暖身引導至角色扮演後，其討論、複演、教師對意見之回應，以及分享與回饋之教學法動，都在協助學生建立一個應有的價值觀，使學生瞭解人生的意義不是僅有求真，只有「對」、「錯」的價值，其他人生所需追求的，如：道德上的善、感官上的美、舉止上的禮、意志抉擇上的仁等全方位的整體價值觀，也是同時必須要建立起來的。

十二、批判思考法

　　批判思考教學法（critical thinking），是由教師引導學生作合理思考後，對事物的評估、質疑提出意見或判斷，以解決疑惑建立認知。學習者在批判思考的過程中，必須能以客觀的看法同時傾聽或接納他人的意見與批判，如此才能容納各種不同的價值觀，而獲得較為客觀的認知。

　　教育戲劇在即興演練中常須藉由角色及角色交換，進行辯證與對話的發展；在事件中，每個人也要能夠從他人的立場表示意見。在討論回饋、分享與評論中，亦需離開角色，從旁觀者角度表達批判性的意見。在尊重每個角色與個人立場的意見情況之下，各種看法的陳述較能避免偏執與情緒的反應，而轉為和諧的尊重與共識。

27 參：林進材，1999，頁 334-342。

十三、創造思考法

創造思考教學法（creative thinking）是以創造思想的方法採取腦力激盪（brain storming）、聯想、夢想、幻想來激發潛能，發揮創意，輕鬆自在地學習。一般的教學是由教師先提出問題，將學生編成小組，說明規則，由各組成員以腦力激盪活動，提出構想予以整合，最後再由教師及全體參與者選出或整理出最佳之方案。

在創作性戲劇的教學方法中，溫妮佛列德‧瓦德（Winifred Ward）即強調每個成員的「創造力」（creative power）在文化中的符號領域被改變的過程[28]，在戲劇各種創作中的應用。瓦德以戲劇性的扮演去想像某種環境中的經驗，以衍生出戲劇；將既有的故事即興發展成戲劇；以即興對話發展成戲劇的場景[29]，即是不斷應用創造思考的方法進行。就戲劇教學而言，創造思考的教學是從建立自己的角色定位，肯定自己的創意與表現，開發出自己我潛能，而肯定自我的能力。

綜上所述之教學法，雖不能含括所有的教學方法，但顯然教育戲劇所應用與發展之教學方法，是以團體合作、創意思考、互動自發性學習為主的教學。其方法與一般教師所具備之教學素養與能力是相互結合的。因此，教師能掌握住戲劇教學的特性，在既有之教學能力下，應可勝任戲劇之教學並無困難。

第四節　學習與教學評量

學習與教學評量在指學生的學習與教師的教學評量。教師在學校

28 杜明城譯，1999，頁 18。
29 參：Viola, 1956, p. 9.

教學，對象為學生；學生對教師所設計、執行教學的過程，到最後獲得的知識，其效果為何？教師必須能瞭解，評估將學生學習的結果作評量，對自己的教學情形也須有一番評量，以作為往後教學的參考或改進。

傳統的評量方法，過去均習以為常，其中以紙筆測驗最為普遍容易。傳統式評量畢竟是種制式的評量，較為僵化，沒有彈性；執行時間一久，自然僅在既定的小框框中打轉[30]。所以評量學生的品質只偏重在記憶力方面，對後現代教育的多元化、完整性的能力，則無法作出更符合人生的評量。因此，近代的教育評量趨勢逐漸採用多元評量。亦就是除了傳統的紙筆知識取向之外，許多科目教學之評量已採用美國國家教育發展評量（National Assessment of Educational Progress, NAEP）所使用之簡答、論文題、實際作業、觀察、晤談、問卷和樣本工作等多元評量[31]。

教育戲劇為藝術與應用藝術之教育，評量策略除了傳統的評量方式之外，必須以多元評量或稱另類評量（alterative assessment）中的實作評量（performance assessment）、檔案評量（portfolio assessment）與真實評量（authentic assessment）作為教學評量。

1. 實作評量：在實際或模擬的實作性情境中，評量學習者具體之應用、思考、分析、組合、判斷、表達及解決問題等表現能力。

2. 檔案評量：經由蒐集學生作品、表現、評語、紀錄等檔案資料作評量依據，以瞭解學生學習情況與結果。

3. 真實評量：直接要求學生作回答問題、實驗、表演、操作、實作，評量學生的能力或程度。

30 簡茂發，2002，頁6。
31 康台生等，2002，頁20。

評量不僅只作學生的評量，教學是師生共同參與而產生交互影響的動態過程。教育戲劇在課程中的教學活動其效能為何？教師亦有其評量要項，完整的教學評量包括三部分，即教師的教學效率之評量（evaluation of teacher's teaching effectiveness）、學生的學習成就之評量（evaluation of student's learning achievement）、課程的設計與實施之評量（evaluation of curriculum program）[32]。

茲將教育戲劇從此三部分評量之要項作以下說明：

(一)教師的教學效率之評量

係以教師為評量對象，就教師適性及教學方法和技術加以評量，涉及教師的人格品質、教育信念和抱負、專業熱忱和知能、專門學科知識、教學性向、教學效率等。其中教學效率的評量包含教學活動設計、教學情境佈置、教材的編選、教法的運用、教學進度的掌握、師生參與活動情形、作業的規定和批閱訂正、教室管理和常規訓練等項目[33]。教師在戲劇教學中，教師自我評量還可以列出以下項目[34]作自我檢視：

1. 教師是否維持某種彈性的運用教學策略？
2. 是否開啟學生的情感，是否讓學生有了新的發展？
3. 教學內容是否引起學生關注、討論、興趣？
4. 師生間的互動是否良好？
5. 音效、道具運用的情況，教師的功能是否充分發揮？
6. 班級的團體氣氛在創作、討論中是否融洽？
7. 教學時間掌握是否得宜？

32 康台生等，2002，頁 19。
33 康台生等，2002，頁 19。
34 Booth, 1984, p. 57.

此外，教師對活動進行前之設計與準備、活動領導中的解說、規範、討論、評論是否能順利地進行，班級經營管理的情況，亦是教師自我評量的重要項目。

(二)學生學習成就之評量

學生學習成就之部分是以學生為評量對象，皆在評鑑學生的學習行為和學習結果。教師宜先瞭解學生的個別差異，包括身體、智力、性向、人格特質、家庭背景等方面；在學習過程中，應觀察並記錄學生的學習動機、興趣、態度、方法、習慣、努力情形等；經過一段學習活動以後，再採用科學方法從多方面考查學生的學業成績，分析其優點和缺點，進而診斷其學習困難之所在及原因，據以實施補救教學或個別輔導[35]。在戲劇教學中，除一般原則外，在戲劇之評量面向有：

1. 管理方面（administrative）：指在表演課程中的一般表現方面。例如：出席、準時、空間設備使用、作業完成、是否遵守老師的規範等。

2. 學習內容方面（content）：指在表演課程中對知識在智能上的理解方面。例如：事件的認知、學習內容、方法、規則、語彙等瞭解。

3. 技能的表現方面（skills）：指在表演課程中，學生在肢體與語言能力的表現方面。例如：道具、語言、聲音、扮演、觀察等技能方面的表現。

4. 質性的學習（qualitative in nature）：是指學生學習的品質方面。例如：情緒、人格、社會技能、思想、態度、配合、機智、創意、責任、認同等表現[36]。

35 Booth, 1984, p. 57.

36 參：Morgan and Saxton, 1989, pp. 191-194.

在記錄評量方法上，教師可採以下方式進行：

1. 課程中的討論、分享、回饋，可使用錄音與影像記錄。
2. 觀察學生解決問題的能力，如何評論、選擇、決定表現在行動之中。
3. 以扮演活動看學生如何反映出其理解的概念。
4. 學生的筆記或紀錄。
5. 問答或測驗檢視理解的程度。
6. 教師自製評量表 [37]。

教師可依不同階段、不同教學單元或內容，在身體、思考、社會、興趣、活動等幾個方面，觀察學生聽、注意力、反應、想像、動作、口語、合作、組織、態度與理解來評量 [38]。教師若擔任不同課目之教學，可將評量項目就課目教學再予增減列入評量表內。

(三)課程設計與實施之評量

課程設計與實施之評量是以師生共同參與的課程教學活動為主，評鑑課程計畫與實施之利弊得失，再加以檢討，期能有較佳的均衡課程安排（better-balanced curriculum），而獲致更好的教與學（better teaching and better learning）之效果 [39]。教育戲劇是否能從設計中落實到教學上，教師的評量要項可從以下幾個方向作檢視：

1. 活動設計方面：是否有方法原則、創意與學習意義？
2. 教學內容方面：是否能提供學生充分的資訊來選擇與判斷，並足以引起學生興趣？
3. 學習情況方面：是否掌握了學習紀律，充滿趣味，發揮學生之

37 Wills, 1996, pp. 350-356.
38 McCaslin, 1987, pp. 233-236.
39 康台生等，2002，頁 19-20。

潛能、解決問題？

4.教學態度方面：是否充滿朝氣、有活力、耐心、愛心，並維持對學生高度的興趣？

5.師生關係方面：是否有良好的互動與氣氛？

　　從上述教育戲劇之評量要項可知，學習評鑑的內容多依伯隆（B. S. Bloom）對教育目標分類，以學生在學校所學習內容三個領域，即：「認知」（understanding）、「情意」（attitudes）與「技能」（skills）來進行評量。此外，針對學科屬性，如戲劇在我國「藝術與人文」領域之評量，其教育主軸的課程目標：「探索與表現」、「審美與理解」、「實踐與應用」[40]，教師亦可依課程綱要中的階段能力指標來評量。

結語

　　教育戲劇就教育而言，不是在「寓教於樂」中附屬於娛樂的附加價值之一，而是從教育的觀點出發，以人為本，從經驗中，自然漸進地建構，以達到人格養成「全人」教育目標，使學生快樂的學習。教育戲劇教學上與所有課目之學習一樣，皆有其所應用之教學設計、方法與評量。

　　教育戲劇學習藝術與藝術應用於教學的一種教學，自然也不例外，除了應用既有的教育理論，還有其特殊與強調之處；因此，教育戲劇之教學能力是一般教師在自己的教學素養中已經具備的一部分，若能掌握一般教學所需應用的重點，並對戲劇與劇場之藝術與教學理論有所瞭解與加強，教師將不難運用戲劇於自己的課堂之中。

―――――――――

40 教育部，2003，頁 20。

第十章

教育戲劇的階段學習理論

　　教育戲劇的學者專家在世界各地的研究與實驗，都證明施教的階段與內容是隨著心智與學齡而成長的，是在不同階段循序漸進長期的教學歷程。過去教師認為戲劇教學就是「角色扮演」，即使如此也不知需扮演到什麼階段、層級或程度，以至於角色扮演教學法無法適齡適所的運用。目前已經由戲劇教學專家們在理論上依據戲劇與劇場藝術，及相關之教育、心理、社會、文化人類學之教學原理，按學習認知能力提出了各階段學習的目標。在教育戲劇理論發展的歷史上來看，早期的教育戲劇理論認為遊戲就是戲劇教學的方法。一九一九年，庫克（Caldwell Cook）在《遊戲方法》（*The Play Way*）一書中認為的「遊戲」階段，是基於三項基本原則：

1. 熟練與學習不是來自於閱讀與聆聽（reading and listening），而是來自於「行動」（action）、「實作」（doing）與「經驗」（experience）。

2. 好的作品很少是來自「逼迫與壓力的運用」（compulsion and forced application），卻往往是「自發性努力」（spontaneous effort）與「自由意志」（free interest）的成果。

3. 早期的自然學習方法就是「遊戲」（play）[1]。

　　庫克所稱之「遊戲」，在兒童戲劇性的語彙就是指戲劇扮演，彼得·史萊德亦稱：「凡有兒童遊戲（play）的地方，就有戲劇[2]。」這種初階段的戲劇性教學，稱之為「遊戲」。隨著理論發展的成熟與多

1　Courtney, 1989, p. 27.
2　Slade, 1954, p. 23.

元化，真正在學制和學習上的階段學習理論是始於瓦德（Winifred Ward），本章特從她的階段理論出發，逐一介紹。

第一節　瓦德的創作性戲劇技術四階段

一九三〇年，瓦德（Winifred Ward）出版了《創作性戲劇技術》（*Creative Dramatics*）一書後，戲劇教學活動便將「遊戲」稱之為"Creative Dramatics"（創作性戲劇技術）[3]。瓦德創作性戲劇技術的活動包括下列四大項目：

一、戲劇性扮演（dramatic play）：兒童在想像的戲劇中，表現出熟悉的經驗並藉以衍生出新的戲劇，藉著作「試用的生活」（tries life）去瞭解他人與社會關係。

二、故事戲劇化（story dramatization）：由教師引導，根據一個故事，不論是現有的、文學的、歷史的或其他來源的故事，創造出一個即興的戲劇（improvised play）。

三、以創作性之扮演，推展到正式的戲劇：在藝術與技術課程內由學生蒐尋所選擇故事的相關背景及資料，設計並製作簡單的佈景與道具。發展成一齣戲劇，以便在學校演出。

四、運用創作性戲劇技術於正式的演出：

　㈠當兒童聽過劇本的朗讀後，自設配樂與人物，以自發性的對話扮演一場短劇（short scenes）。

　㈡將正式的戲劇場景，暫時改變成即興表演，以避免背台詞下的表演。

　㈢以即興式的對話發展成群眾的戲劇場景[4]。

3　Ward, 1961, p. 132-158.
4　Viola, 1956, p. 9-10.

創作性戲劇技術於中小學的教學，依瓦德的認為可劃分為四個階段：

㈠幼稚園與低年級（一至三年級）階段：以戲劇性遊戲、創造性韻律動作、偶具（puppetry）、故事戲劇化為主要內容。

㈡中年級（四至六年級）階段：以非正式戲劇來推動似真的社會學習環境，並促進語言藝術上的口頭交流。以一種藝術方式在課程中運用於音樂、創作性韻律運動與繪畫課程。

㈢國中（junior high school，七至九年級）階段：以充實生活與具有娛樂性的正式展演為主，偶爾供學校及家長參與分享。將教師指導下的即興創作戲劇，配合學生製作之佈景、劇服等，作公開正式的戲劇演出。

㈣專業人員訓練階段：由大學學院之戲劇、演講科系、提供創作性戲劇、兒童劇場、偶具、矯正演說（remedial speech）等相關課程，培養教學人才[5]。

溫妮弗列德·瓦德的教學法，在第一、二階段是屬創作性之戲劇，到了第三階段，則是創作性戲劇與劇場藝術的結合。至於高中（senior high school）部分則未作安排；因此，後繼之研究學者就作了更精確的分級與延伸。

第二節　詹黛克的「創作性戲劇－即興展演－劇場」三階段

從藝術、表達、社會與教育學的觀點看戲劇性的教育，加拿大學者詹黛克（Margaret Faulkes Jendyk）認為，戲劇就是一種活動方法（activity methods）的教與學策略（learning/teaching strategies）。有

5　參：Ward, 1961, p. 132-158.

鑑於創作性戲劇到了七〇年代，已成了以小學階段為主的教學，也不再以劇場應用為導向。教育戲劇的進階教學就應以非劇場導向的活動「即興展演」（improvisation），以演員兼觀眾（actor-audience）的互動教室活動，讓十幾歲的兒童針對學習目標之主題去作、也去看。有了創作性戲劇與即興演練的基礎，才能進到由少數人參加的「劇場」演出階段。因此，這種進階的過程必須按照成長漸進學習的層次來安排，詹黛克認為，不同的階層就要施以不同的戲劇教學。她的階段劃分是：

一、創作性戲劇（creative drama）階段

主要以幼稚園到六年級為第一階段，這是一個創作性活動基礎建立的時期，在教育哲學與心理學上，是強調兒童成長需要的活潑之理念、信心與活力。創作性戲劇便是在開發這種個人的資源（individual resources）。它是一種練習（exercise）或活動，包括：即席演說（extemporaneous speech）、自發性的動作與活動（spontaneous action and movement）、想像（imagination）、簡單的人物性格化（simple characterization）、故事編纂（story-making），並透過個人與他人的整體互動關係，去創造出一種原動力（dynamic）與直接的經驗（immediate experience）。因此，任何場合課程均可採用，不是展示（presentation），即不需要完稿的腳本（written script），也不需要考慮劇場結構的形式。就高年級學生或成人而言，創作性戲劇的練習與活動同樣可以加強原創力（originality）與改造力（innovation）。這階段著重於智能的開發。

二、即興演練（improvisation）階段

主要以國中與十年級學生，或已具有創作性戲劇基礎的高年級學生、青少年為第二階段施教對象。它是瞭解戲劇性藝術形式（dramatic art form）的導引時期，在規範的研習環境（the workshop environ-

ment）內，學習者沒有當眾演出的壓力，且多能享受戲劇藝術的經驗。即興演練是一種練習、活動、一個場景或一齣戲劇，除包括即席演說、自發性的動作與活動等創作性戲劇教學外，還包括了許多戲劇藝術的要素，如：結構（structure）、高潮（climax）、人物（character）等演出要素的介紹，包括了：燈光（lighting）、音效（sound）、人物之道具與劇裝（properties and costumes）等。至於個人成長方面，則注重團體活動中經驗與智能培養，行為規範必須遵守，達到教師、小組與藝術上的要求。透過這階段的動作、想像、演出概念、組織、計畫與寫作等演練，個人在編、導、演、設計等潛能強弱便多能顯現出來。

三、經驗劇場藝術（theatre）階段

　　歷經第一、二階段的戲劇教育過程之後，只有少部分高年級學生進入到戲劇導向（drama-oriented）：劇場藝術的第三階段。它仍採以學生為中心的原創，以即興方式進行，並演出形式彈性較大的戲劇，同時還改自由傾向的演員中心為導演中心的強迫式劇場紀律。其演出形態為非傳統的舞台形式（環形劇場，center-stage），學生以舞蹈、即興排演或依劇本，表現出想像中應有的戲劇性情境或有關今日青少年的主題。演出形式接近現代的實驗劇。佈景可採用象徵式的，整個戲劇的演出活動，全班同學都必須共同參與，包括管理、服務、技術等全部工作。教師則負責藝術性的決定（artistic decisions）、審美上的評判（aesthetic judgments），並擴大學生對劇場藝術的認知[6]。

　　詹黛克的階段理論含括了戲劇與劇場的完整歷程，有開始、中間與結束三大部分形成三大階段。有如金字塔形般的高形結構，將整個教育戲劇的實質內涵敘述得十分完整。其施行的狀況相當能夠結合實際需求。

6　參：Jendyk, 1985, p.15-28.

第三節　柯爾尼的「戲劇與成長合一」四階段

柯爾尼（Richard Courtney）認為，人的智能隨著年齡的成長，在認知（cognitive）、情感（affective）、道德（moral）及同理心（empathy）逐漸成熟，因此戲劇在假設的情況下的扮演能力亦隨之成長，而有戲劇的年齡階段（dramatic age stages）。柯爾尼將其分為「辨認」、「扮演人物」、「團體戲劇」及「角色」四階段：

一、辨認階段（the identification stage，零到十個月）

幼兒成長的辨認期包括父母與自己並獲取認同。

二、扮演人物階段（the impersonatory stage，十個月到七歲）

㈠初動期（the primal act）：約十個月大，兒童自己作動作，以表現出自己所想的各種事。

㈡象徵性扮演（symbolic play）：一至二歲，兒童重複初動期之動作，並使用不同物體。有人物扮演及投射扮演能力，會將焦點置於聲音、動作、移動物品上。

㈢連續扮演（sequential play）：約二至三歲，兒童會指向或達到相關的目標物，會分辨自己與他人或扮演者的關係，隱喻的思考成長。

㈣探究性扮演（exploratory）：約三至四歲，開始拓展遙遠事物，拓展角色的模式至同性、父母，作誇大或拙劣的模仿。

㈤擴張性扮演（expansive play）：約四至五歲，擴展其水平、經驗、戲劇性動作之角色形式。感知他人的角色，但屬單向的：如媽媽就是媽媽，不是妻子。具想像力的角色象徵性分辨能

力。

㈥彈性扮演（flexible play）：約五至七歲，可以模仿自己的扮演，戲劇化的範圍包括經驗及理解的複雜社會關係，可拙笨地表演出社會性的角色。

三、團體戲劇階段（the group drama stage，七至十二歲）

年齡為七至十二歲。戲劇性表現的特徵已穩定，主要的改變是進入到團體的戲劇中，即一般性的社會活動，兒童可以公平地分享觀點或動作。開始交朋友，評估道德人際關係、經驗；藉角色學習認知，發展同理心。能以即興表演促進彼此之間交流，主題往往會反應出來，有誇大的想像力，喜歡神話與傳說。

四、角色階段（the role stage，十二至十八歲）

㈠角色外顯（role "appearance"，十二至十五歲）青少年面臨許多生理與認知上的改變

自我印象的變動、社會地位變小與不確定性，每人的成長皆自認不同，即興表演可作假設性地在嘗試與錯誤中學習，以反映出自我的懷疑，使用邏輯的結論，拓展可能的社會關係，與道德的決定。更明確姿態與身體的表現，能顯示人際與個人的關係，由大團體到小團體到雙人到個人獨處，也可以在表演區作即興表演。

㈡角色真實（role "truth"，十五至十八歲）

並非人人皆能達此階段。學生在此階段瞭解角色的目的，且知道多層面具的意義：其實人格才是純真的本面目。戲劇的動作被視為一種交流的形式，劇場是表演給他人的。隨之發展是兩種想法的改變：以延遲反應發展合理的理由；有能力視一個角色為表達觀點的媒介，

動作之前會謹慎計畫。此時之教育性戲劇包含了對人生即興表演的練習，自發性的創作戲劇，並拓展到劇場，正式的操作逐步增加，拓展了更多的可能性，使學生自己會發展自己的理念，腳本發展的學習，增加了對人格多層面的瞭解[7]。

柯爾尼階段理論係依皮亞傑的認知理論，結合戲劇活動之認知部分的四階段學習能力，相當合乎生理上成長的歷程。顯出了戲劇學習的經驗是從幼兒的早期逐漸發展的，是由運動、遊戲、體驗、模仿、象徵方式表現、角色認知、角色扮演、即興表演、發展劇情，到最後比較成熟的劇場。

第四節　美國「國家戲劇教育研究計畫」的六階段教育

「國家戲劇教育研究計畫」（The National Theater Education Project, 1987）係由美國中等學校戲劇協會（The Secondary School Theatre Association, SSTA）於一九八三年提出，經由全美七十餘位學者參加，歷經四年七次會議討論後，於一九八七年元月完成公布[8]。該計畫列出了戲劇與劇場課程整個範本，將全部戲劇的教學內容歸納成四大類，依年齡程度在六個階段內，由淺入深逐步完成一系列的教育。因此，不論是創作性戲劇、即興式演出，或劇場性的活動與製作，均延伸到學校各年級的教學之內了。計畫中的階段劃分是：

一、第一階段（Level I）：幼稚園。
二、第二階段（Level II）：一至三年級。
三、第三階段（Level III）：四至六年級。

7　參：Courtney, 1989, p. 94-98.
8　參：American Alliance for Theatre and Education, 1987, p. 1.

四、第四階段（Level IV）：七至八年級（約為初中階段）。

五、第五階段（Level V）：九至十二年級（一般程度）。

六、第六階段（Level VI）：九至十二年級（專業程度，劇場專精項目）。

　　該計畫指出，這些階段是大略的分級，教師可視所教班級的程度酌予調整。第五階段是指高中或專科學校（junior college），而第六階段則屬劇場項目的專精選修，分為表演、劇場技術與劇場演出三項。

　　至於教育內容的四大類別，則依教育戲劇對個人的自我開發（self-exploration）、表達（expression）及可以運用戲劇方法教學的課程等訂列出來，其分類的教育學習項目內容是：

一、個人資源的內在與外在發展（developing internal and external personal resources）方面

㈠知覺與情緒的感知（sensory and emotional resources）。

㈡想像（imagination）。

㈢身體動作（movement）。

㈣語言（language）。

㈤語音（voice）。

㈥紀律（discipline）。

㈦自我認知（self-concept）（以上七項皆在一至六階段中實施）。

二、以藝術上的合作來創作戲劇（creating drama/theatre through artistic collaboration）方面

㈠人際或團體關係相處之技能（interpersonal skills/ensemble）。

㈡問題解決（problem-solving）。

㈢即興演練（improvisation）。

㈣人物性格（characterization）。

㈤戲劇組構或劇本寫作（playmaking/playwriting）。

㈥導演（directing）（從第四級開始實施）。

㈦戲劇技術之要素（technical elements）。

㈧劇場管理（theatre management）（在第五及第六階段實施）。

三、戲劇及劇場與社會情況的關聯（relating drama/theatre to its social context）方面

㈠戲劇／劇場與人生（drama/theatre and life）。

㈡角色與事業（role and careers）。

㈢劇場傳統（theatre heritage）（從第二階段開始實施）。

四、建立審美上的判斷能力（forming aesthetic judgments）方面

㈠戲劇的要素（dramatic elements）。

㈡劇場的參與（theatre attendance）。

㈢劇場與其他藝術之關係（theatre and other arts）。

㈣審美上的反應（aesthetic response）。

（能力指標請參閱表 10-1）

　　美國這份「國家戲劇教育研究計畫」的標題為〈戲劇課程的模式、哲理、目標與能力指標〉（A Model Drama/Theatre, Philosophy, Goals and Objectives），就是期使參與者在每個教學階段的過程中，同時建立了技術（skills）、態度（attitudes）與理解（understanding）的應有程度，並隨著年齡、年級或階段的晉級，其水準也相對提高。不過計畫中也建議，在設計戲劇課程或作課程的教學輔助時，必須先考量學生的個別需要。如果學習者沒有相當於該階段的戲劇經驗，則

宜從較低的等級開始。階段的劃分仍須以學習者的能接受並投入的程度為基準。

表 10-1：美國「國家戲劇教育研究計畫」之課程能力指標

目標一：個人資源的內在與外在發展方面：

技能、態度與認知之預期	教學內容	知覺與情緒的感知	想像	身體動作
第一階段	幼稚園	引發或反應知覺與情緒的經驗	在戲劇性遊戲與說故事中表達印象	以動作所創作性的表達
第二階段	一至三年級	注意知覺與情緒經驗的細微現像	對想像的物體、環境、觀念作出反應	以運用動作方式表達思想、感覺與角色
第三階段	四至六年級	以演員或旁觀者身分回憶並傳釋知覺與情緒的經驗	以想像來架構戲劇	運用動作表達思想、感覺與性格
第四階段	七至八年級（初中）	認知每個人不同的知覺觀念與情緒狀況	以戲劇性動作將腦中的影像傳達出來	辨識並採用多重工作的技巧來表達性格
第五階段	九至十二年級（高中）	傳釋出細微的知覺與情緒狀況	以想像去架構或表達思想、感覺和人物	利用動作技巧作人物性格的塑造與即興表演與腳本中的動作
第六階段 九至十二級專精選修（高中）	表演	塑造複雜人性的情緒表現	以想像去發展出人物	綜合動作的技巧來創造人物
	劇場技術	劇場技術將情緒與知覺經驗融入於劇場設計中	以想像力設計並完成劇場技術	考慮審美上與使用上的需求與動作設計之中
	劇場演出	劇場演出注意戲劇演出在內容與形式上的知覺與情緒細節部分	以想像力和他人合作、創作並評估劇場	瞭解使用動作，做為劇場演出的整合要素

技能、態度與認知之預期	教學內容	語言	語音	紀律	自我認知
第一階段	幼稚園	使用語言表達自己與社會的互動	使用於語音作為自我表達的方法	在戲劇性遊戲中表現應有的行為	在戲劇性遊戲中發展自我認知與自我信心
第二階段	一至三年級	使用語言來作出或說出個人的經驗	在戲劇性的活動中，以語言表達思想、感覺與角色	在戲劇性活動中表現自己的責任行為	在戲劇性活動中，完全融入參與的活動與互動
第三階段	四至六年級	使用語言透過社交去發掘與他人的關係	以語言作思想、感覺與人物性格的意識與交流	在戲劇性活動中表現出社會及紀律	在戲劇性活動中，當有效的想像、互動與反應認識自我
第四階段	七至八年級（初中）	在與他人的關係中使用語言去表現自己和再表現自己	辨認並採用語音技巧來表達不同的人物性格	同上	在戲劇的活動中認知自己與他人間相似與不同之處
第五階段	九至十二年級（高中）	以語言表達意義與人物	在即興演練與腳本中的活動中，運用語音技巧作人物性格的表達	發展並運用藝術上要求之紀律	在讚賞個人的能力與創作性努力中，培養客觀性
第六階段	九至十二級專精選修（高中） 表演	使用於語言去顯示交談的文詞與潛在意義	綜合語音技巧創造人物	運用藝術要求之紀律與他人合作	在評判設計與建設能力與技術時，培養客觀性
	劇場技術	以語言交流瞭解技術性的劇場	為表演者設計音效以區別與加強語音的表現	同上	作為一位演出參與者，以培養自在與客觀的特質
	劇場演出	以語言和劇場參與者及觀眾交流	運用語言技巧創造出人物	同上	

目標二：以藝術上的合作來創作戲劇：

技能、態度與認知之預期 ＼ 教學內容		人際或團體關係相處技能	問題解決	即興演練	人物性格
第一階段	幼稚園	在戲劇性的活動中啟發參與及反應的能力	瞭解在人生中或故事裡有一些問題存在	參與戲劇性遊戲	以模仿來扮演角色
第二階段	一至三年級	在戲劇性活動中合作並能互動	在戲劇性的內容裡，拓展問題與解決的概念	參與即興的戲劇性活動	拓展生活中一個多樣化角色與有趣的情況
第三階段	四至六年級	同上	在戲劇的爭論中發展出可改變的問題解決方法	發展即興動作與對話的技巧	拓展生活中一個多樣化人物與有趣的情況
第四階段	七至八年級（初中）	在戲劇的情況內，平衡人的社會責任與需求	以實作演練，拓展故事發展與可改變的解決結果	同上	在一些場景中，人物在身體、情感與社會的合作面
第五階段	九至十二年級（高中）	認識劇場的整體需求	對戲劇問題的解決拓展，並評斷其前因後果於其中的暗示	採用即興表演，產生劇本式或無劇本式的素材	發展分析與自發性的創作人物技巧
第六階段	九至十二級專精選修（高中）／表演	在排演與演出中，為整體努力	以表演方式的拓展作創作性的解決問題	以即興方式創造人物	以表現或再現的形態創造人物
	劇場技術	在演出技術上，為整體努力	以劇場技術之拓展、創作性的解決問題	運用即興方式想出技術性的劇場	以劇場技術加強人物性格
	劇場演出	在劇場演出中，為整體努力	以創作性解決問題方式協助劇場演出	在劇場中，採用即興表演	在戲劇演出中創造多層面的人物

技能、態度與認知之預期	教學內容	戲劇組構成劇本寫作	導演	戲劇技術之要素	劇場管理
第一階段	幼稚園	在戲劇遊戲中模仿生活經驗與想像的場景		在戲劇遊戲時認識選擇的環境現象	
第二階段	一至三年級	在戲劇的活動中，觀察生活與故事的要素		在戲劇性活動中，認識劇場技術上的一些要素	
第三階段	四至六年級	參與戲劇的創作，集中與解決戲劇問題的發展		在戲劇活動中擴大劇場技術的效果要素	
第四階段	七至八年級（初中）	依劇本形式的基礎格式，以及解決的即興方式寫一些場景	認知導演的角色與責任	選擇劇場技術的要素，以加強戲劇的情境	
第五階段	九至十二年級（高中）	寫出並表演出一些場景或短劇，以整合其內容與形式	瞭解導演的角色與責任	在創作了劇場效果中，認識技術要素的重要性	認識劇場演出的管理功能
第六階段 九至十二級專精選修（高中）	表演	合作發展原創戲劇作品	認知並反映導演的導演過程	瞭解劇場技術影響演員的要素，並能反應	瞭解舞台監督與表演間的關係
	劇場技術	以技術性支援協助原創戲劇作品	同上	瞭解並採用各種劇場程序技術與素材	瞭解劇場管理對設計與技術功能的關係
	劇場演出	在寫出與演出原創腳本合作	採用或對導演之導演過程反應	在創作與執行劇場演出技術要素時合作	表現出劇場演出的管理功能

目標三：戲劇與劇場和社會情況的關聯方面：

技能、態度與認知之預期 \ 教學內容		戲劇／劇場與人生	角色與事業	劇場傳統
第一階段	幼稚園	發展真實與有趣的情況	採角色扮演去拓展多種社會角色的認識	
第二階段	一至三年級	同上	採用角色扮演去拓展對多層面社會角色與職業上的認識	透過戲劇的活動擴展歷史及文化的觀念
第三階段	四至六年級	拓展生活與戲劇相似與不同的認知	拓展一個多層面的社會角色及職業，包括劇場及其他藝術	透過戲劇性文學拓展對劇場歷史之瞭解
第四階段	七至八年級（初中）	比較生活與戲劇、劇場之異同	同上	發現並擴展戲劇與劇場的特色與主旨認知
第五階段	九至十二年級（高中）	反應個人對戲劇與劇場的整體認知	擴展並深入的選擇的劇場事業	透過戲劇新文學拓展劇場歷史瞭解
第六階段	九至十二級專精選修（高中） 表演	以生命來瞭解劇場，以劇場瞭解生命	為準備進入劇場事業，獲得紀律、知識與必須的技術	採用文化、社會及政治面的劇場傳統方式來解決劇場問題
	劇場技術	同上	同上	同上
	劇場演出	同上	同上	同上

目標四：建立審美上的判斷能力方面：

技能、態度與認知之預期 ＼ 教學內容		戲劇的要素	劇場的參與	劇場與其他藝術之關係	審美上的反應
第一階段	幼稚園	在戲劇活動中擴展角色與環境	對真正劇場演出反應	經驗多種藝術的形式並使之與戲劇相聯	對戲劇活動的情緒化反應
第二階段	一至三年級	在戲劇活動中應用選擇的戲劇要素	同上	同上	對戲劇與劇場的認識與反應
第三階段	四至六年級	使用並識別戲劇性要素	同上	拓展劇場藝術與其他藝術間之關係	拓展戲劇及劇場的知識以便瞭解、欣賞創作的過程
第四階段	七至八年級（初中）	瞭解並反應戲劇文學的一些要素	對劇場演出反應且能分析	同上	由戲劇與劇場的經驗反應並形成意見
第五階段	九至十二年級（高中）	在戲劇文學中分析並評價其要素	採用選擇的判斷準則分析評價劇場演出	檢視劇場與其他藝術彼此間之關係	將對劇場藝術的反應視為解釋，增強與提高層次的人類經驗
第六階段 九至十二級專精選修（高中）	表演	分析與評價戲劇性的內容，作為表演之基礎	以經驗劇場的不同形式、風格、類別擴展審美判斷範圍	綜合其他藝術的知識以為角色創塑之用	同上
	劇場技術	分析與評價戲劇內容，作為劇場技術上的決定	同上	綜合其他藝術知識以為劇場技術之用	同上
	劇場演出	分析並達到有關戲劇要素傳釋的一致意見，以作為演出基礎之用	同上	綜合其他藝術的知識，以為劇場演出創作之用	同上

第五節　宏恩布魯克「製作」、「表演」與「回應」的四階段戲劇教學

宏恩布魯克（David Hornbrook）認為戲劇藝術並無在教室表演與在劇場表演的區別，因兩者都同時存在觀眾與演員的關係[9]，故在《教育在戲劇》（*Education in Drama*, 1991）一書中，提出教育戲劇應有戲劇藝術本質學習的課程。他按英國一九八八年教育與科學部（Department of Education and Science）公告之國家課程四階段劃分：

　　小學（Primary）：第一階段（Key Stage 1），5 至 7 歲。
　　　　　　　　　　　第二階段（Key Stage 2），7 至 11 歲。
　　中學（Secondary）：第三階段（Key Stage 3），11 至 14 歲。
　　　　　　　　　　　第四階段（Key Stage 4），14 至 16 歲[10]。

在融合了英語與藝術教學的能力指標中，他提出教育戲劇在製作（making）、表演（performing）與回應（responding）的主軸目標，在四個階段中的能力指標來劃分。茲將其戲劇學習一至四階段能力指標敘述如下：

目標一：製作

在培養學生具備運用戲劇形式的能力，使他們能解釋並表達理念。

第一階段：⑴有創意的參與信以為真的扮演遊戲。

　　　　　⑵維持戲劇性扮演至滿意的結束。

　　　　　⑶在戲劇性即興表演中維持敘述內容的一貫。

第二階段：⑴作為小組成員，有想像力之貢獻，以為排練戲劇之場景所用。

9　Hornbrook, 1998, p. 108.
10 Hornbrook, 1991, p. 163.

(2)在戲劇扮演的表現上，能結合戲劇敘述的結構。

(3)在戲劇扮演時，能與他人在技術與規範上合作。

(4)閱讀熟悉的劇本，並瞭解舞台方位的使用情形。

(5)能展示出將戲劇性動作置於表演的形式內。

第三階段：(1)能完整正式經歷演出的過程，並使用所有的基礎要素，按其理念進行至圓滿的結束。

(2)能展示運用多種戲劇的形式與技術，並整合於自己的戲劇內。

(3)閱讀更多類型的劇本，並將之視像化實現於演出中。

(4)在手寫劇本中，按形式註記相關的工作。

(5)有想像的組織、裝扮、照明一個戲劇的空間，並顯示出對舞台藝術的理解，也可採用象徵的方式。

第四階段：(1)實驗非正統之戲劇的步驟或素材，引導為創新的作品。

(2)設計出能夠呈現出有張力、焦點、敘述性發展，並有主題的戲劇供成人欣賞。

(3)介紹寓言、曖昧、不協調、諷刺及隱喻等要素於戲劇扮演中。

(4)從戲劇腳本的範圍內解釋表演。

(5)展示佈景、服裝設計、燈光聲效與其他技術效果整合而成的戲劇某一片段。

目標二：表演

發展學生參與戲劇性呈現的能力。

第一階段：在戲劇中創造出並維持興趣、令人相信角色。

第二階段：(1)能就要求或所選擇的角色與人物，作出他的聲音與動作。

(2)在同儕或所選成人的小組中，能有自信地表演。

　　　　　(3)在表演進行中，能適當地執行後台工作。

　　　　　(4)在某種程度下，能顯示或維繫戲劇角色的特點。

　　第三階段：(1)在某個範圍內，運用聲音與動作來模擬出令人相信
　　　　　　　的不同角色。

　　　　　(2)運用聲音與動作的技巧，自信地表現某範圍內的各
　　　　　　　種角色。

　　　　　(3)採用自己的方式表現不同的角色，並展示出所掌握
　　　　　　　的表演技巧。

　　　　　(4)展示出燈光、音效設備的運用，並顯示在演出的管
　　　　　　　理與搭配上。

　　第四階段：(1)運用在情緒上的參考模仿與創作發展，並維繫三度
　　　　　　　空間的戲劇中人物。

　　　　　(2)運用微妙的聲音、狀態、動作與姿勢，發展與模擬
　　　　　　　不同的角色。

　　　　　(3)作為一位小組表演成員，能演給各種觀眾觀看。

　　　　　(4)在公演中，將後台工作或技術製作視為自己的責
　　　　　　　任。

目標三：回應

發展學生對戲劇觀賞或參與的接受與分辨判斷能力。

　　第一階段：(1)在戲劇扮演或演出後，有建設性地向他人說出戲劇
　　　　　　　中有趣之己見。

　　　　　(2)在討論時，能分辨指出戲劇扮演中合適與不合適的
　　　　　　　部分。

　　　　　(3)展示自己對戲劇中人們活動特點的理解。

　　第二階段：(1)流利、正確並有趣地說出有關自己戲劇的作品。

　　　　　(2)透過描述、批評與觀察認識好的戲劇。

　　　　　(3)顯示自己可以分辨不同形式的戲劇，敘述其形式特
　　　　　　　徵，並將戲劇與真實人生作連結。

(4)展示對戲劇敘述方式的基本理解，並能應用於建構
欠缺文學功能的戲劇上。

(5)顯示對基本演出過程各要素的瞭解。

第三階段：(1)對小組有關戲劇的團體討論、意見考慮或清楚敘述，
能貢獻自己個人的感想，也有責任對他人提供意見。

(2)分辨證實表演團隊及其他成員所作的貢獻之處。

(3)以特殊之某類型地點、文化、歷史之代表人物討論
戲劇，並欣賞不同劇場所存在之戲劇代表形式。

(4)展示對職業劇場工作的瞭解，以及其角色的工作範
圍。

第四階段：(1)在討論與寫作中清楚、肯定地表達所得到的戲劇表
演觀點。

(2)辨認不同戲劇類型的特點與其文化的內涵，並指出
合適的當代或歷史的例證。

(3)欣賞、讚美演出團隊的每一成員，對成功表演方面
之貢獻。

(4)表現受戲劇演出之影響，對社會、政治與經濟因素
的個人見解，以及職業性劇場劇團的操作方法。

(5)描述戲劇當地的社會，並辨認與評論其中不同的情
況。

　　宏恩布魯克的能力指標較偏重於戲劇與劇場藝術之學習，主要是
他認為戲劇與劇場藝術應該獨立於英語學習之外；對保守黨的政府於
一九八五年公布之《白皮書》（*White Paper*），在《較好的學校》
（*Better School*）中建議：「小學階段課程，以介紹學生大範圍之藝術
為主，而中學階段則以音樂、藝術與戲劇為主要學習項目[11]。」這個

11 Hornbrook, 1989, p. 37.

觀點對藝術教育而言，十分正確並具有實質的意義。

　　然而，到了一九八八年保守黨政府所公布的「教育改革法案」（Education Reform Act），卻因預算、管理等爭論，仍延續「基礎文法學校課程」（the basic grammar school curriculum）之舊制，以「技術」（technology）課取代男生的「手工」（manual）課與女生的「家事」（housewifery）課；「繪畫」（drawing）改為「藝術」（art）課。其他如「音樂」則仍不變列為音樂，舞蹈含括於體育之內，而戲劇與媒體則為「英語」所收納。這種情況是未能按政策及教學需要所訂定的法條，雖然遭到抗議與反對，但在此條文之執行下，教育戲劇的影響卻大多是在英語課發揮作用，而戲劇在藝術上學習的地位就不若音樂與藝術同等重要。故宏恩布魯克提出以藝術為基礎的戲劇學習階段理論，希望在未來英國的義務教育中有成為獨立學門的機會。

第六節　我國各階段的戲劇教學

　　我國的戲劇課程自幼稚園起至高等教育中皆列入於教學中，唯各個階段實施的狀況不同。茲從國民中小學、高級中學與高等教育之階段說明之。

一、國民中小學戲劇教學的分段能力指標

　　作者有幸參與教育部「藝術與人文」領域新課程研修小組之工作，並自一九九九年元月起，就擔任草擬「九年一貫課程暫行綱要」表演藝術之相關條文及教科書審查標準之規畫工作，自然不免會將教育戲劇的階段教學理論及相關的法令並融合總綱中國民教育階段應培養之十大基本能力[12]於其中。「暫行綱要」自二〇〇〇年公布實驗與

12 教育部，1998，頁 3-6。其中十大能力係指：一、瞭解自我與發展潛能。二、欣賞、表現與創新。三、生涯規畫與終身學習。四、表達溝通與分享。五、尊重關懷與團隊合作。六、文化學習與國際瞭

執行迄今已有數年，但在其中已包括了教學的內容與階段學習的重點。茲將其表演藝術戲劇教學的能力指標說明之。

隨學齡的成長，學生之心智學習認知能力逐步提高，戲劇教學在表演藝術方面的能力指標亦依學齡的成長學習認知能力，共分為四個能力指標階段：第一階段為一、二年級（融入生活課），第二階段為三、四年級，第三階段為五、六年級，第四階段則為國中的七、八、九年級。各階段所訂定的學習能力指標，在期使學生能逐步拓展深化廣化的生活藝術樂趣，提高藝術欣賞、表達與對話能力。在課程暫行綱要中，表演藝術的三個目標主軸能力指標如下[13]（參閱圖表10-2）：

表 10-2：我國九年一貫課程暫行綱要表演藝術目標主軸能力指標
目標主軸一、「探索與創作」分級能力指標

第一階段	在共同參與戲劇表演活動中，觀察、合作並運用語言、肢體動作，模仿情境。利用藝術創作的方式，與他人搭配不同之角色分工，完成以圖式、歌唱、表演等方式所表現之團隊任務。
第二階段	參與表演藝術之活動，以感知來探索某種事件，並自信地表現角色。在群體藝術活動中，能用寬容、友愛的肢體或圖像語言，並與同學合作規畫群體展演活動。
第三階段	在表演戲劇活動中，表現積極合作態度，並表達自己的才藝潛能。透過藝術集體創作方式，表達對社區、自然環境之尊重、關懷與愛護。
第四階段	以肢體表現或文字編寫共同創作出表演的故事，並表達出不同的情感、思想與創意。覺察人群間的各種情感特質，透過藝術的手法，選擇核心議題或主題，表現自我的價值觀。與同學針對特定主題，規畫群體藝術展演活動，表達對社會、自然環境與弱勢族群的尊重、關懷與愛護，澄清價值判斷，並發展思考能力。

解。七、規畫、組織與實踐。八、運用科技與資訊。九、主動探索與研究。十、獨立思考與解決問題。

13 教育部，2001，頁 322-326，流水號不列入表格。

目標主軸二、「審美與思辨」分級能力指標

第一階段	對各類型的兒童表演活動產生興趣,並描述個人的想法。培養觀賞藝術活動時,表現出應有的秩序與態度。
第二階段	欣賞並分辨不同的兒童戲劇表演方式,並表達自己的觀點。觀賞藝術展演活動時,能表現應有的禮貌與態度,並領會他人的表現與成就。
第三階段	使用適當的表演藝術專門術語,描述自己的觀點。以正確的觀念與態度,欣賞各類型的藝術展演活動。
第四階段	欣賞展演活動或戲劇作品,並能提出自己的美感經驗、價值觀與建設性意見。尊重與讚美別人的意見與感受,願意將自己的創意配合別人的想法作修正與結合。

目標主軸三、「文化與理解」分級能力指標

第一階段	透過表演,體認自我與社會、自然環境之間的互動關係。正確、安全、有效地使用道具,從事表演活動。
第二階段	透過戲劇性的表演活動,認識多元文化、社會角色,並產生同理心,能與人溝通與分享。樂於參與地方性藝文活動,瞭解自己社區、家鄉的文化內涵。
第三階段	透過戲劇性的表演活動,模仿不同文化、社會之特色,並尊重他人與團體倫理的概念。樂於持續參與各類型藝文活動,並養成以記錄或報告方式呈現自己的觀點和心得。分組選擇主題,探索藝術與文化活動相關的課題。
第四階段	融合不同文化的表演藝術,以集體合作的方式,整合成戲劇表演。整合各種相關的科技與藝文資訊,輔助藝術領域的學習與創作。透過綜合性展演活動,認識並尊重臺灣各種藝術職業及其工作內涵,並理解藝術創作與環保、兩性、政治、社會議題之關係。

從上表之所列之能力指標,顯示出九年一貫國民教育表演藝術的重心在戲劇,而戲劇教學的重心是在以人文素養為內涵的教學,與過去嚴格訓練的技能教學相較,如今已調整為啟發思考與樂於參與的引導式教學。因此,從能力指標上看來,一般學校的戲劇教學其目標不在培養一個專業劇場藝術家,而是在開發全體接受國民義務教育之國

民皆能成為戲劇藝術的參與者，其中包括了創作者、傳播者與消費者等不同類別的戲劇人口。

二、高中階段的戲劇教學

㈠課程標準中的藝術生活科

有關高級中學部分，是教育部在一九九五年十月所發布並自一九九九年起實施的《高級中學課程標準》，其中規定：藝術科學習課程，一年級包括「音樂」及「美術」二科，每週教學節數各一節。二年級包括「音樂」、「美術」及「藝術生活」三科，學生應修習「音樂」與「美術」二科，每週教學節數各一節，或「藝術生活」一科，每週教學節數二節 [14]。但由於「藝術生活」科之開設條件不具強制性，加上「藝術生活」科之教學類別過多，其中包括了：「藝術與生活」、「繪畫」、「攝影」、「雕塑」、「建築與景觀」、「音樂」、「戲劇」、「舞蹈」、「電影」、「媒體藝術」。因學校無法聘到每項教學皆能勝任之教師，使「藝術生活」科的增列，失去充實藝術教育內容的原有美意而形同虛設，以致各校仍只作「音樂」、「美術」教學而已。

㈡藝術生活科中的戲劇教學課程

二○○四年教育部公布《普通高級中學課程暫行綱要》，其中之〈普通高級中學必修科目「藝術生活」課程綱要〉，將「藝術生活」科改列為高中兩學分之必修課程，學生可就「基礎課程」、「環境藝術」、「應用藝術」、「音像藝術」、「表演藝術」、「應用音樂」六項學科中擇一修習，其中之「表演藝術」課程內容設計如下（見表10-3）：

14 教育部，1996.6，頁 6-7。

表 10-3：普高藝術生活科表演藝術課程綱要 [15]

領域	類別	項目	內容提要	參考節數
表演藝術	戲劇	戲劇呈現的歷程	透過資料的蒐集，觀察、分享、討論、模仿、角色扮演、對話等不同的創作的方式，對主題有深入的認識，讓學生內心世界與外在世界相連接	6
		展演實務	以戲劇藝術之呈現為主體，使學生能夠整合語言、文字、聲音、影像、肢體與空間環境，透過展演呈現的方式，學習社會議題和藝術的本質	6
		戲劇賞析	介紹戲劇之簡史與美學原則，舉例討論戲劇的內容與過程，養成學生分析判斷的基本能力	4
	舞蹈	舞蹈概說	透過各種舞蹈作品與呈現，而瞭解舞蹈的本質、內涵及其在不同社會文化脈絡下的發展面貌	4
		舞蹈實作	不同舞蹈形式及動作語彙的探索學習，可包括原住民舞、芭蕾舞、現代舞、民族舞、社交舞等	6
		舞蹈即興與創作	激發學生探索舞蹈要素，開創並運用可能的肢體語彙，發展組織成舞劇、舞蹈的片段和小品，來表達自我的意念和想法	6

　　從上表可知，戲劇之教學在高中（職）課程的規畫中僅十六節課，且為六學科選擇其一的選修課程。因此，戲劇課仍不具有必要性或強制性，也無能力指標的規畫。因此除非學校有意願開設「表演藝術」，否則在既有的師資架構下，很難會特別地為選修之一的表演藝術課聘請專任老師任課。若此草案付諸施行，在高中階段之戲劇教學勢必仍與過去「藝術生活」科的情況相同，並將與九年一貫國民教育的銜接形成教學上的斷層。幸而二〇〇八年一月，教育部公布了「藝術生活科課程綱要」，將六類課程縮減為「視覺應用藝術」、「音樂應用藝術」與「表演藝術」等三類別課程（見第十一章之介紹），使表演藝術在高中階段有了與九年一貫連結的整合型式的表演藝術教學。

15 教育部，2004，頁 234-235。

三、高等教育的戲劇教學

近年來教育戲劇課程在大學與學院開設已是相當普遍。英、美、加、澳等先進國家皆已發展至博士班的研究所階段了。根據一九八七至八八年，美國戲劇協會（American Theatre Association）提供全美2,245 個四年制大學或獨立學院的最新研究調查報告顯示：共有一百八十二所院校開設戲劇教學方面之課程，其中三十六所學校授予學士學位，二十六所授予碩士學位，而八所授予博士學位，這些學校是：保齡・葛林州立大學（Bowling Green State University）、楊百翰大學（Brigham University）、紐約大學（New York University）、俄亥俄州立大學（Ohio State University）、曼歐亞州立夏威夷大學（University of Hawaii at Manoa）、州立堪薩斯大學（University of Kansas）、匹茲堡大學（University of Pittsburgh）及州立猶他大學（University of Utah）。茲以美國紐約大學戲劇教學在高等教育方面的各階段施教內容為範例說明如下：

(一)大學學士班（under graduate）階段

以演出與製作（performance and production）的戲劇劇場課程，如：舞台技術、歌舞劇、現代戲劇、表演、導演、編劇、默劇、服裝、燈光等；與戲劇教育（Theatre Education）的基礎課程，如：兒童戲劇概論、創作性戲劇原理、小學、中學戲劇活動、偶具與面具等，為主要修習課程。

(二)研究所（graduate）階段

1.碩士班

以進階之演出與製作戲劇課程，如：劇場演出問題（the problems in theatre production）、進階導演（advance directing）、進階編劇（advance playwriting）；理論課程，如：戲劇與劇場發展史、戲劇原理與

批評；戲劇教育理論課程，如：教育戲劇（drama in education）、教育劇場研習（theatre-in-education practice）；戲劇治療（drama therapy）課程，如：戲劇治療概論、戲劇治療之實務與技術、心理劇與社會劇等，為主要修習課程。

2.博士班

以教育戲劇之研究課程，如：以教育性戲劇之方法與素材研究（methods and materials of research in educational theatre）、教育性戲劇論文研究（educational theatre dissertation proposal seminar）；教育基礎課程，如：教育心理學、教育社會學等研究課程為主要修習課程。

除了上列的主要課程，上階段之學生皆可選修下階段的課程（碩士班可修學士班課，但不能修博士班的主課），以加強對專業及相關知識之學習與補強。

在國內方面，有關的課程及學位進修可見於台南大學與台灣藝術大學，茲將其課程說明如下：

㈠台南大學

台南大學（原為國立台南師範學院）在二〇〇三年成立國內首創第一所以戲劇教育為主軸，以課程與教學發展為重之戲劇研究所，藉由國內現有相關資源，並引進國內外之專家學者研討與講座，以提供當前發展戲劇教育與九年一貫課程師資與研究。戲劇研究所發展之重點及開設課程如下[16]：

發展重點方面：

1. 提供戲劇／劇場進階課程，培養高教的教學師資與研究人員。
2. 傳達正確的戲劇教育理念，能推廣於中小學及幼稚園師資訓練。

16 林玫君教授提供，2003。

3. 提供發展、教學原理與同等課程等專業教育課程，研發九年一貫相關之課程與教材。研究如何以戲劇活動統整中小學課程及幼教、特效等相關領域。

4. 提供人文、本土與多元化之研究課程，鼓勵進行本土及多元文化與戲劇教育結合之相關研究。

5. 提供家庭、學校與社區連結式研究課程，結合家長、學校行政與社區地方的資源，進行推廣與研究室工作。

6. 整合南部地區劇場之相關人力物力，提供劇場藝術家進修管道，而藝術家進駐學校之方案。

7. 定期舉辦戲劇教育國際性研討會，協助國內研究社群的國際化。

在課程規畫方面：

表 10-4：台南大學戲劇教育研究所課程表

課程領域	選／必修	課程名稱	學分	時數	授課年級				備註
					一上	一下	二上	二下	
(一)研究方法論	必修	教育研究法	3	3	✔				
（至少選一門）	選修	質性研究	3	3		✔			
	選修	教育統計(一)	3	3		✔			
	選修	教育統計(二)	3	3			✔	✔	
	選修	行動研究	3	3			✔	✔	
	選修	案例研究	3	3			✔	✔	
(二)基礎課程	必修	戲劇與劇場發展史	3	3	✔				
	必修	戲劇專題研討	4	4	✔	✔	✔	✔	
（至少選二門）	選修	戲劇編寫與創作	3	3		✔	✔		
	選修	戲劇原理與批評	3	3		✔	✔		
	選修	導演專題研究	3	3	✔		✔		
	選修	表演專題研究	3	3	✔		✔		
	選修	兒童及青少年劇場專題研究	3	3		✔		✔	
	選修	傳統戲曲專題研究	3	3			✔	✔	
	選修	民俗藝術專題研究	3	3			✔	✔	
	選修	其他	3	3	✔	✔	✔	✔	
(三)戲劇教育理論與實務研究	必修	戲劇教育專題研究	3	3		✔			
	必修	教育劇場專題研究	3	3		✔			

（至少選一門）	選修	學前戲劇課程與教學研究	3	3			✔		
	選修	國小戲劇課程與教學研究	3	3			✔		
	選修	中學戲劇課程與教學研究	3	3			✔		
	選修	戲劇治療研究	3	3				✔	
（四）教育理論與課程教學（至少選二門）	選修	課程統整理論與實務研究	3	3	✔				
	選修	幼兒發展	3	3		✔			
	選修	兒童發展	3	3		✔			
	選修	青少年發展	3	3		✔			
	選修	幼稚園教材教法研究	3	3			✔	✔	
	選修	國小課程教材教法研究	3	3			✔	✔	
	選修	中學課程教材教法研究	3	3			✔	✔	
	選修	兒童文學專題	3	3			✔	✔	
	選修	多元文化專題	3	3			✔	✔	
	選修	鄉土文化專題	3	3			✔	✔	

（二）台灣藝術大學

國立台灣藝術大學戲劇系，在台灣戲劇教育在一般學制內推動，參與教育部相關研究計畫，主辦多項國際戲劇教育與兩岸學術研討會、教師工作坊等推廣工作。未來因應時代教學的趨勢與需要，自二○○五年起設研究所，以配合表演藝術戲劇教學與教育學程師資培育之需要。開設之課程，除具備戲劇與劇場之專業藝術課程外，還增列多門學校一般藝術教育，社區藝術教育與諮商、輔導、治療等戲劇與劇場應用類課程。使學生能更切實際的學習到戲劇相關的應用學科，以提升未來就業市場的競爭力，以提供實際劇場、公務機關及學校師資之職場需要。

表 10-5 台灣藝術大學戲劇學系研究所課程表

(一)必修課程學分時數表

課程名稱	學分	時數	第一學年		第二學年		備註
			上	下	上	下	
研究方法與論文寫作	3	3	3				

(二)選修課程學分時數表（可跨校、院、系選修3學分）
　(1)戲劇與劇場專業領域選修課程

課程名稱	學分	時數	第一學年		第二學年		備註
			上	下	上	下	
西洋戲劇理論研究 Topics on Western Dramatic Theory	3	3		3			
西洋戲劇與劇場史專題 Seminar on the History of Western Drama and Theatre	3	3	3				
中國戲劇與劇場研究 Seminar on Chinese Drama and Theater	3	3	3				
中國戲劇與劇場史專題 Seminar on the History of Chinese Drama and Theatre	3	3		3			
表演體系研究 Topics on Acting System	3	3			3		
舞台美術理論研究 Topics on Scenery Design Theory	3	3	3				
技術劇場研究 Topics on Technical Thcatre	3	3	3				
名導演專題 Topics on Great Directors	3	3		3			
劇場符號學 Theatre Semiotics	3	3	3				
比較戲劇 Comparative Drama	3	3				3	
前衛劇場研究 Semmar on Avant-Garde Theater	3	3			3		
名劇作家專題 Topics on Great Playwrights	3	3		3			

課程名稱	學分	時數	第一學年		第二學年		備註
			上	下	上	下	
劇本創作專題 Topics on Playwriting							
演出問題研究 Seminar on Theatre Production(I)	3	3			3		

(2)戲劇與劇場應用領域選修課程

課程名稱	學分	時數	第一學年		第二學年		備註
			上	下	上	下	
劇場綜合媒體運用 Integrated Media in Theatre	3	3			3		
劇場數位藝術 Digital Art Visualization in Theater	3	3			3		
教育劇場理論與實務 Theory and Practice on Theater in Education	3	3	3				
教育戲劇理論與實務 Theory and Practice on Drama in Education	3	3		3			
創作性戲劇教學理論研究 Theory on Creative Drama Teaching	3	3	3				
戲劇治療理論與實務Theory and Practicum on Drama Therapy	3	3				3	
兒童劇場專題 Topics on Chidren's Theater	3	3				3	
青少年劇場專題 Topics on Youth Theater	3	3			3		
當代社區劇場 Contemporary Community Theatre	3	3			3		
音樂劇製作專題 Topics on Musical Production	3	3	3				
劇場經營管理策略 Strategy in Theater Management	3	3			3		

國立台南大學戲劇研究所已於二○○三年秋季招收首屆碩士研究生，二○○六年開始改制為戲劇創作與應用學系並招收大學部學生，為系所合一的學制。台灣藝術大學則在即有基礎上，在戲劇學系中開設研究所，自二○○六年招收研究生。二○○八年再開設教師在職進修表演藝術教學碩士班迄今，對目前十二年國民基本教育表演藝術（戲劇）課程、教學、研究與師資培育提供及時甘霖之功效，台南大學校長黃政傑教授及召集人林玫君教授以及台灣藝術大學戲劇學系的教師們在戲劇教育高等教育上之歷史性貢獻，讓教育戲劇及師資培育在台灣日益成長而茁壯。

結語

　　教育戲劇不論在任何國家或地方實施，都一定是依「人」的成長過程，視其發展階段（development stages）來實施戲劇的教學。從教育實施的實際情況與學術上的探討，其階段劃分與施教內容，以三個教育時期及三階級來劃分最為適宜。

一、幼稚園與小學時期的「創作性戲劇」（creative drama）階段

　　這個階段不適合培養戲劇或劇場的專業性教育，而應以戲劇的方法教導兒童如何去放鬆、信任、專注等習作，以增進他們的想像力、社會融合力、自我認知能力，以及課程知識的吸收能力等。因此，以遊戲、比賽的方式進行，運用創作性戲劇的技巧，如：想像、創作、集中、組織、自我表達與交流、身體動作、韻律、戲劇性遊戲、偶具、面具、啞劇、角色塑造、故事編纂、即興表演、角色扮演等，以創作為一個情況事件或場景，最為適切。

二、初中與高中時期的「即興劇場」（improvisational theatre）階段

這個階段的教育戲劇可採三種方式實施：

㈠各種課程的「即興式展演」（improvisation）

在英文、國文、歷史、社會、電腦等課程內，利用教材內容或相關的輔助內容，作創作性戲劇即興式的小組式展演、設計、討論，以增進教學效果。

㈡學校活動的「即興之非正式演出」（improvisation for informal production）

以結合學生學習、訓導、家庭社會、生活等問題，以即興劇由學生作角色扮演（role-playing）作非正式之演出，以協助學生認識問題、討論問題、解決問題。

㈢正式的劇場演出（theatre production）

依已出版之劇本、學生創作之劇本或集體即興式創作產生之劇本，在教師之指導下，作正式之學校性質的劇場公演，以培養學生對劇場藝術欣賞及專業知識的興趣。

三、大學高等教育時期的「教育性戲劇與劇場研習」（practicum in educational drama/theatre activities）階段

本階段的教育戲劇可在二方面進行：

㈠社團教育性戲劇與劇場活動（extracurricular educational drama/ theatre activities）：供非戲劇科系學生進入劇場，從事正式的戲劇演出。

㈡專業性戲劇教育研習（educational theatre for specialists）：開設
　戲劇、教育與戲劇性教學之課程，提供學位攻讀或教師與一般
　人士進修，以培育師資或戲劇與劇場之專業人員。

　　上述教育戲劇的教學體系與實施的內容，係針對歐美及我國由過
去發展到今日主要的理論與情況，能夠發展到目前的情況已真屬不
易。教育戲劇在各年齡及階段的學習能力與接受程度，理論上已大致
建立完備。教師在教學的規畫考量上，可依本章所闡述之教學內容與
能力指標，作為教學課程設計之參考應用。

第十一章

國家課程學制內的實現與展望

　　教育戲劇之學者與教師們在經過近百年之努力下，終於證明了戲劇的教育是需要設置在學校體制內學習。然而教育戲劇在各個國家因不同的功能取向，安排了不同性質的戲劇教學於其國家課程（national curriculum）之內。大致說來，可分為三種類型：

第一類　為以美國為主的單科戲劇課學習。

第二類　為英國為主的複科統整戲劇課程（大英國協國家，多與英語課程統整）。

第三類　為我國的跨科統整戲劇課程。

　　本章就此三種類型之國家課程，說明教育戲劇理論在政策上實現的情況與未來的展望。

第一節　單科戲劇教學課程——美國國家課程

　　美國藝術相關法案的建立，有關戲劇教育課程在一般學制上的法令規定，是直到一九九四年元月才由國會所通過的「目標二〇〇〇：美國教育法案」（Goals 2000: Educate America Act, Title Ⅱ, 20 U. S. C. 5881-5899），在「學校發展標準」（School Delivery Standards）中才納入到學制之內。美國教育部委託聯合國家藝術教育協會（The Consortium of National Arts Education Associations）相關研究機構組織：全國舞蹈協會（National Dance Association）、音樂教育家全國會議（Music Educators National Conference）、美國戲劇與教育聯盟（American Alliance for Theatre and Education）、全國藝術教育協會（National Art Education Association），在「藝術教育國家標準」

（National Standards for Arts Education）中，訂定了聯邦「在藝術方面學生所應認識與做到者」（What Every Young American Should Know and Be Able to Do in the Arts）等規範。分別就舞蹈、音樂、戲劇與視覺藝術的學校一般教學科目中，將內容與成就方面，按幼稚園、小學、國中、高中的學習階段訂定了實施標準。其中戲劇部分之各項標準係由美國戲劇與教育聯盟所研訂。

「藝術教育國家標準」實施標準之目的，在使每位在學國民都享有接受藝術教育的權利。一九九七年美國教育部即撥款四十七億六千萬美元，由初教司及中教司（Office of Elementary and Secondary Education）負責執行支援此法案在各州藝術教育、藝術課程、藝術職業課程設置及協助[1]。由於美國教育係由各州或地區決定執行，如何使戲劇教學普遍實施，是在於教育當局及各級學校的決定。美國之教育戲劇在施行標準的訂定係依單科教學為主，提供美國各級學校開設課程的具體可行依據。茲將學生戲劇學習「在藝術方面學生所應認識與作到者」能力指標之要項，與達到學習能力之成就標準[2]，整理並製表（見表 11-1）介紹如下：

一、戲劇學習之取向方面

(一)幼稚園到四年級

戲劇想像和扮演人類的世界，是兒童學習有關生活的主要方式之一——有關於行動和結果、有關於風俗和信仰、有關於別人和他們自己。他們從他們社會裝扮的遊戲和從電視及電影的觀賞中學習。例如，兒童用假裝的遊戲作為理解世界的方法；他們創造情境以扮演和臆測角色；他們和同儕交流和安排環境，以將其故事帶到生活；他們指導彼此，以帶給他們戲劇以秩序，而且回應彼此之戲劇。換句話

1 U. S. Department of Education, 1997, p. 1.
2 陳瓊花譯，1998，頁 108-120。

說，兒童帶著初步的劇作家、演員、設計者、指揮者和觀者的技巧來到學校；戲劇的教育必須立基於這種穩固的基礎。這些標準主張戲劇的教學將從「即興創作」開始，並且極力強調，這是學習社會的假裝扮演基礎。

努力於從裝扮遊戲的自然技巧，以至於戲劇的學習，以創造一個了無痕跡的轉換，這標準呼籲統合藝術形式種種層面的指導：劇本的撰寫、演技、設計、指揮、研究、比較藝術形式、分析和評論和背景的瞭解。從幼稚園到四年級，教師將主動地參與學生的計畫、遊戲和評鑑，但是學生將被引導去發展群體的技巧，因此更具獨立性是可能的。戲劇的內容將發展學生的能力，表達他們對於目前世界的瞭解，和寬廣他們對於其他文化的知識[3]。

(二)五至八年級

在戲劇中，藝術創作——有關於人類的想像世界；演員的角色即在於引導觀者進入此一視覺、聽覺與口語的世界。學生經由作家、演員、設計家和導演的見解，學習觀察戲劇所創造的世界，對於幫助五至八年級的學生發展戲劇的讀寫能力是重要的。經由主動的戲劇創作，學生學習瞭解藝術的選擇，和批評戲劇性的作品。學生必須依此一觀點，在計畫及評鑑他們的作品中扮演一廣泛的角色。他們必須持續地使用戲劇作為自信表達其世界觀的工具，因此發展其個人的「抉擇」。這戲劇必須也介紹學生去扮演其社區之外的全國性、國際性和歷史上具代表性的主題[4]。

(三)九至十二年級

在九至十二年級，學生觀察和建構戲劇性的作品，有如生活中包容含蓄的意義、並置曖昧和各種解釋的隱喻性見解。以創造、展演、

3　陳瓊花譯，1998，頁 33。
4　陳瓊花譯，1998，頁 47。

分析和批判戲劇性的演出，他們發展對於個人議題和包容全球性議題之廣博世界觀的較深瞭解。因為戲劇以其所有的形式反映和影響生活，學生必須學習有關代表性的戲劇文脈和表演，及其在歷史上所運作的地方和事件。當高階段的學生參與戲劇、影片、電視和電子媒體製作時，教室中的工作變得更為形式化[5]。

二、教學內容與成就標準（能力指標）方面

美國之國家課程在不同階段，其內容學習深度廣度不同，其中之學習內容分別從劇本、角色、劇場、技術、排演、文化理解與其他媒體的關聯、賞析、評價等八項主軸的學習。茲將其課程標準製表，如下：

表 11-1：美國戲劇教育課程標準

內容與成就標準 ＼ 階段		幼稚園至小學四年級	小學五至八年級	小學九至十二年級，熟練	小學九至十二年級，高級（含括左項）
一	內容標準	基於個人的經驗和傳統、想像、文獻和歷史，以計畫和記錄即興創作的方式撰寫劇本	基於個人的經驗和傳統、想像、文學和歷史，以即興創作和編寫情景撰寫劇本	基於個人的經驗和傳統想像、文學和歷史，以即興創作、寫作和精練編寫情景以編撰劇本	基於個人的經驗和傳統想像、文學和歷史，以即興創作、寫作和精練編寫情景以編撰劇本
	成就標準	(a)合作挑選相互關聯的角色、環境和情況以作為教室的編劇 (b)即興撰寫對白以述說故事，並以撰寫或記錄對白的方式形式化即興創作	(a)個別和群體，創造形成張力和懸疑的角色、環境和行動 (b)精練和記錄對話與行動	(a)設計具想像力的劇本，並和演員同心協力以精練劇本，因此這故事與意義才能傳達給觀眾	(b)在各種傳統和新形式包括引發行動之獨特對白的原始性格中，撰寫戲劇、影片、電視和電子媒體的劇本

5　陳瓊花譯，1998，頁 64。

二	內容標準	以想像的角色和即興創作的互動表演	以發展基本行動的技巧演出，以扮演即興和編撰之情景間互動的角色	在即興創作和非正式，或正式的製作中，以發展、溝通和持續的性格演出	在即興創作和非正式，或正式的製作中，以發展、溝通和持續的性格演出
	成就標準	(a)想像並清楚地描述角色、他們的關係和他們的環境 (b)使用各種移動和非移動的動作，以及語調、速度語調、速度、音色詮釋不同的角色 (c)基於個人的經驗和傳統、想像、文獻和歷史，扮演展現出專心和促成教室戲劇行動的角色	(a)基於對人們互動倫理的選擇，和情緒的反應，分析描寫、對白和行動，以發現、明晰和評判角色的動機，以及發有角色的行為 (b)展現演出的技巧（諸如感覺的回憶、專注呼吸控制、措詞身軀的調整、身體分離部分的支配），以發展具藝術性的性格描寫 (c)整體的調合，相互作用如同發明的角色	(a)從各種風俗和媒體分析在戲劇文脈中的身體、情感和社會層面的特性 (b)比較和表明各種古典和當代演技的技術和方法 (c)在一劇團中，創造和維持與觀眾溝通的性格	⋯⋯⋯⋯＞ (d)展現在預演和表演時達到整體調和的藝術訓練 (e)就非正式或正式的戲劇、影片、電視和電子媒體產品，從古典、當代、實際和非實際的戲劇文脈中，創造一致的性格
三	內容標準	為教室戲劇化設計視覺和編排的環境	以發展環境來設計即席創作和編劇本	為正式與非正式的產品設計和製作觀念	為正式與非正式的產品，設計和製作觀念和實際化的藝術解釋

三	成就標準				
		(a)視覺化環境和建構設計以使用視覺的元素（諸如空間、色彩、線條、造形、質地）傳達場所和心情，和使用各種音的資源以傳達聽覺的層面 (b)共同為教室的戲劇化建立扮演的空間，以及挑選安全的組織可用為場景、道具、燈光、聲音、服裝和化裝品的材料	(a)說明在創造合適的戲劇環境中的背景、道具、燈光、聲音、服裝，以及彼此之間的相互本質 (b)為技術上的需求，分析即席寫作和編寫劇本 (c)從傳統與非傳統的資源，使用視覺的要素（線、紋理、色彩、空間），視覺的原則（反覆、均衡、重點、對比、統一），和聽覺的品質（拍子、節奏、動力、速度、腔調），為情境發展主要的觀點 (d)合作宜安全地從事挑選和創造情景、道具、照明和聲音的要素，以象徵化假設角色的環境，和服裝及化裝	(a)說明在戲劇的技術層面中，基本的身體和化學的道具（諸如燈光、顏色、電、顏料和化裝） (b)從文化和歷史的觀點，分析製作各種戲劇文脈所必需者 (c)開發使用視覺與聽覺要素，以傳達清楚支持文脈情境的設計 (d)應用技術性的知識和技巧，協力並安全地創造富功能性的情景、道具、照明、聲音、服裝和化裝 (e)設計有條理的舞台管理、促銷和商業的計畫	(f)說明科學和科技的昌明已如何影響戲劇、影片、電視和電子媒體產品中的場景佈置、照明、聲音服裝設計，和實施 ·············> (g)與導演同心協力以發展整體的製作觀念，以傳達在戲劇、影片、電視和電子媒體產品中戲劇的隱喻性本質 (h)安全地建立和有效的操作戲劇、影片、電視和電子媒體產品中的技術層面 (i)為正式與非正式的戲劇、影片、電視和電子媒體產品，創造和可信賴的履行製作的進度、舞台管理計畫、促銷觀點和商業和劇場陣線

第十一章　國家課程學制內的實現與展望 ✳

四	內容標準	指導教室戲劇化的計畫	為即席和編寫的情景，組織預演的指導	為正式與非正式的製作，指揮解釋戲劇的文脈和組織與建構預演	為正式與非正式的製作，指揮解釋戲劇的文脈和組織與建構預演
	成就標準	(a)合作計畫和準備即興創作，並展示各種教室戲劇化的演出	(a)引導小團體計畫視覺和聽覺的要素，並預演即席和編寫的情景，展現社交的、群體的和共識的技巧	(a)為劇本和製作的觀念發展多元的解釋和視覺與聽覺製作的選擇，並選擇最為有趣者 (b)提出對於文脈、解釋和視覺與聽覺藝術選擇的充分理由 (c)對小劇團的即興或編撰的劇本，能有效的溝通指導者的選擇	‥‥‥‥‥‥＞ (d)說明和比較各種不同人員參與戲劇、影片、電視和電子媒體製作的角色和相互責任 (e)和設計者和演員同心協力為正式與非正式的戲劇、影片、電視和電子媒體產品，美感統整的製作觀發展念

					(f)指導試聽，派任演員的角色，和指導製作的會議，以達到製作的目標
五	內容標準	研究以發現支持教室戲劇的訊息	以文化和歷史的資訊研究，俾支持即席和編寫的情景	以對於文化和歷史資訊的研究，去支持即席和編撰的情景	以對於文化和歷史資訊的研究，去支持即席和編撰的情景
	成就標準	(a)向同儕傳達有關教室戲劇化的人、事件、時間和地方	(a)從印刷與非印刷的資源中應用研究，以編撰寫作、演技、設計和指導的選擇	(a)認同和研究在戲劇文脈中文化、歷史和象徵的線索，並評鑑這些消息的效度和確實性，以支援正式或非正式製作的藝術選擇	(b)從各種文化研究和描述適當的歷史製作之設計、技術和表演，以支援正式或非正式的戲劇、影片，電視和電子媒體產品製作的藝術選擇
六	內容標準	以描述戲劇，戲劇性的媒體（諸如影片、電視和電子媒體）比較和連接藝術形式	以分析表現的方法和觀賞者為戲劇，戲劇性媒材，和其他藝術形式所作的反應中，比較和融合藝術的形式	以分析傳統戲劇、舞蹈、音樂、視覺藝術和新穎的藝術形式，比較和統合藝術的形式	以分析傳統戲劇、舞蹈、音樂、視覺藝術和新穎的藝術形式，比較和統合藝術的形式
	成就標準	(a)描述在戲劇、戲劇性的媒體、舞蹈、音樂和視覺藝術中視覺、聽覺、口語和運動的元素 (b)比較在戲劇、戲劇性的媒體、舞蹈、音樂和視覺藝術中	⋯⋯⋯⋯＞ (a)描述性格特徵和比較角色、環境和行動在戲劇 ⋯⋯⋯⋯＞	(a)描述和比較在戲劇、戲劇性的媒體、音樂戲劇、舞蹈、音樂和視覺藝術中的溝通的基本本質、材料、元素和手段 ⋯⋯⋯⋯＞	(d)比較數種藝術形式在一特定的文化或歷史時期史解釋性與表現性的本質 ⋯⋯⋯⋯＞ (e)比較各種文化和歷史時期的傳統藝

六	成就標準	觀念和情感是如何的不同 (c)挑選動作、音樂或視覺的元素以加強教室戲劇化的情緒	、音樂戲劇、戲劇性的媒體、舞蹈和視覺藝術中的演示 (b)融入舞蹈、音樂和視覺藝術的元素，以表現在即席和編撰的情景中的觀點和情感 (c)表達和比較對於數項藝術形式的個人反應 (d)描述和比較展演與視覺藝術家和觀賞者在戲劇、戲劇性的媒體、音樂戲劇、舞蹈、音樂和視覺藝術中的用和互動的情形	(b)決定非戲劇性的藝術形式在戲劇中被修飾以提高觀點和情感的表現 (c)在非正式的演示中說明數種藝術媒體的統合 ⋯⋯→	術形式與當代新穎的藝術形式之唯一解釋與表現的本質和美感品質 (f)統合在戲劇、影片、電視和電子媒體製作的數種藝術和／或媒體 ⋯⋯→
七	內容標準	分析和說明個人的喜好，以及從教室戲劇和劇場、影片、電視和電子製作建構意義	從即席與編撰的情景，和從戲劇、影片、電視和電子媒體的產品中分析、評價和建構意義	從戲劇、影片、電視和電子媒體製作產品中，分析、評價和建構意義	從戲劇、影片、電視和電子媒體製作產品中，分析、評價和建構意義
	成就標準	(a)確定和描述在教室戲劇和戲劇演出時的視覺、聽覺、口語和運動的元素 (b)從其自身說明角色的願望和需要是如何類似與不同	(a)描述與分析觀眾在反應和鑑賞戲劇性展演方面的宣傳、學習指導、節目、物理環境的效度 (b)明晰和支持	⋯⋯→ (a)從非正式與	⋯⋯→

七	成就標準	(c)清晰情感對於有關戲劇演出的整體與部分的反應和說明個人的喜好 (d)分析教室戲劇，及使用適當的專有詞彙，具建設性的建議戲劇角色轉換的觀念、安排情境，和隨著即興計畫，扮演、反應和評價的合作過程之方法發展情況	從他們和其他戲劇性展演所建構的意義 (c)使用明晰的標準去描述、分析和建設性地評價在戲劇性的展演中所發現的藝術選擇的效度 (d)描述和評價所知覺到學生貢獻（諸如劇作家演員、設計家和導演）於發展即席與編撰情景的合作過程的效度	正式的製作，和從各種文化和歷史時期的戲劇表演中建立社會的意義，並將這些關聯到目前個人、國家和國際上的議題 (b)明晰和合理化個人審美的標準，以藉由比較知覺到的藝術意圖和最後藝術的成果來批評戲劇的文脈和事件 (c)分析和批評戲劇展演的整體和部分、背景的考慮，和變更藝術選擇之建設性的建議 (d)建設性地評價他們自己和其他人在非正式與正式的製作中，協力的努力和藝術的選擇	(e)從非傳統的戲劇演出建構個人的意義 (f)分析、比較和評鑑相同的戲劇文脈和演出的不同批評標準 (g)依其他審美哲學的觀點批評數種戲劇的作品（諸如希臘戲劇的思潮，以其時空一致的法國古典主義、莎士比亞和浪漫的形式、印地安古典戲劇、日本的 kabuki 劇，和其他） (h)分析和評價有關於個人戲劇作品的批判性建言，說明何種觀點對未來作品的發展最為適當
八	內容標準	以確認在日常生活中的劇場、影片、電視和電子媒體的角色瞭解背景	以分析戲劇、影片、電視和電子媒體在社區以及其他瞭解背景	以分析過去和目前的戲劇、影片、電視和電子媒體在文化中的角色，在社區以及其他文化中的角色來瞭解背景	以分析過去和目前的戲劇、影片、電視和電子媒體在社區以及其他文化中的角色，來瞭解背景

| 八 | 成就標準 | (a)從有關和各種文化的故事和戲劇中確定和比較類似的角色和情況，以教室戲劇描述，並且說明戲劇如何反應人生

(b)確定和比較為創造戲劇和照料劇場、影片、電視和電子媒體製作的各種佈景和理由 | (a)從和有關於各種文化和歷史時期，描述和比較在戲劇中普遍的角色和情況，說明在即席與編撰的情景，並討論戲劇如何反應文化

(b)說明在戲劇、影片、電視和電子媒體方面追求事業和擁抱機會所必需的知識、技巧和訓練

(c)分析在他們生活、社區，和在其他文化中戲劇性事件的情感和社會的影響

(d)說明文化如何影響戲劇性展演的內容和製作的價值

(e)說明社會的觀念諸如應用在戲劇與日常生活中的協力，溝通，合作，共識，自尊，冒險，同情，和情誼 | (a)從各種文化和歷史時期，比較類似的主題如何在戲劇中被處理，以非正式的演示來加以說明，並討論戲劇如何表現普遍的觀念

(b)鑑定和比較各種文化和歷史時期之代表性戲劇藝術家的生活、作品和影響

(c)認同美國戲劇和音樂劇的文化和歷史的來源

(d)分析在他們戲劇作品中他們文化經驗的影響 | ⋯⋯⋯⋯➤
(e)分析次典型戲劇和影片藝術家的社會和美感的影響
⋯⋯⋯⋯➤
(f)分析各種文化和歷史時期中，文化的價值、藝術表現的自由、倫理和藝術的選擇之關係

(g)分析戲劇性形式、製作的實施和種種文化和歷史時期的戲劇傳統，並說明在現代劇場、影片、電視和電子媒體製作的影響 |

美國的國家標準，是美國戲劇教育聯盟前會長凱恩‧維特利（Kim Wheetley）及執行祕書，芭芭拉‧威爾斯（Barbara Salisbury Wills）提供依照「國家戲劇教育研究案」予以縮編簡化，保留高中一般與專校教育部分為「小學九至十二年級」的熟練與高級，將第一、二階段合併為「幼稚園至小學四年級」，將三、四階段合併為「小學五至八年級」。原有的四個主軸目標、二十二要項的學習亦減化為八個面向的學習內容。目前各州已依「目標二〇〇〇教育美國法案」訂定屬於各州的藝術教育標準，包括：紐約、紐澤西、亞利桑那、科羅拉多、夏威夷、猶他等四十餘州已經完成立法。藍妮‧麥凱瑟琳在作者籌辦之「國民中小學國際學術研討會」時則指出：「雖然美國一般戲劇教育的推展不令人滿意，但各州中小學的實施已成為普遍的趨勢[6]。」美國單科學習的國家課程較吻合英國宏恩布魯克的教育戲劇理念，且增加了其他藝術與媒體的關聯性學習，顯然是在強調戲劇的學習與生活周遭事物的應用關係，從此可以看出教育戲劇在美國的走向最為獨立，不傾向於附屬性的統整教學。

第二節　複科統整的教育戲劇 ——英國國家課程

　　英國國家課程係將戲劇教學置於英語課程內，約占四分之一的比例。這種成為複科統整的教育政策，將戲劇視為語文學習的主要媒介，是來自於一般國會議員對戲劇功能上的認定所致。一九八五年英國保守黨政府政策白皮書中，《好學校》（Better school）即提出音樂、藝術與戲劇為中小學藝術學習之課程。一九八七年，教育與科學部部長魯伯德（A. Rumbold）在全國藝術教育協會（The National As-

6　McCaslin, 2002. 參加「國民中小學戲劇教育國際學術研討會」對作者所述。

sociation for Education in the Arts）中還特別申明：

> 藝術教育上是我們提教育課程法案的基本部分，若沒有它，我們
> 的兒童將會失去他們在學校期間豐富學習的大部分。這部分是他
> 們在成人之前所必須賴以完成的必要準備[7]。

然而，一九八八年這項教育改革法案（Education Reform Act）在
國會立法之辯論中，尤其在劇場方面戲劇單科教學項目，因經費管理
等市場教育價值論因素而遭到反對，於是英國政府以文法學校的課程
模式取代。一九八九年國家課程的審議會資料中就未將戲劇列為單科
教學，但卻包含在英語課之中[8]。

一九九二年十月英國政府公布國會通過之教育法案，戲劇教學雖
不會使許多戲劇學者與教師滿意，但卻獲得社會一般的認同。支持原
法案最力之彼得・豪爾爵士（Sir Peter Hall）等人亦從此保持沈默[9]。
茲將其教育戲劇在國家課程英語領域之內[10]作以下之說明：

英語學習課程共分為四階段：第一階段（Key Stage 1）、第二階
段（Key Stage 2）、第三、四階段（Key Stage 3, 4）。每階段之教學
均要落實說、聽、讀、寫的統整，其戲劇學習之能力指標教學，是在
英語說與聽的教學，從知識（knowledge）、技能（skills）及理解方
面及教學活動（breadth of study）方面學習到應具備之能力。茲整理
之內容製表圖示（見表 11-2）如下：

7　Hornbrook Ed., 1987, p. 37.
8　Somers, 1994, p. 3.
9　Hornbrook, 1998, p. 38-39.
10　Department for Education and Employment, 1999, p. 47-51.

表 11-2：英國戲劇教學課程能力指標
一、英語說與聽之知識、技能及理解能力指標

階段 項目	第一階段	第二階段	第三階段
說 （Speaking）	1.能對不同的人說得清楚、流利與有信心，學生應學習到： (a)說話以清楚與適當的語調作口述 (b)準確選擇用字 (c)所說的話要有組織 (d)掌握主要的重點 (e)含括相關性的細節 (f)考慮聽他說話者的需要	1.有信心在某一文脈的範圍內說話，應用說話的範圍包括了目的與觀眾： (a)使用生字與造句，讓學生能夠作較複雜意義的溝通 (b)獲得並維持對不同聽者的興趣與反應（例如：以誇張、幽默、多種步調及運用說服性語言達到特殊的效果） (c)針對論題與聽者選取素材 (d)顯示出明確的形式與組織於開場介紹及結束 (e)以標準英語講正式的內文，能說得讓人聽到且清楚 (f)評量他們所說並對其各種情況作回應	1.流利與適當地說出不同的內文，並應用它談論，在某目的與觀眾範圍內，包括更正式的情況。學生應學習到： (a)清楚地組構所談的話，使用註記，使聽者能對其思想有所依尋 (b)使用圖像、證據與軼事來豐富與解釋其觀點 (c)運用姿態、音調、速率及修辭的設計來強調 (d)運用視覺輔助及想像物來加強溝通 (e)多種用字的選擇，包括技術性字彙，與句子結構對不同的觀眾說話 (f)使用標準英語流利地說出不同的內文 (g)評斷他們說話的效果並考慮如何引用它在不同情況的範圍內

聽 （Listening）	2.去聽、瞭解與回應他人，學生應學習到： (a)維持專注 (b)記住有趣的特殊要點 (c)作相關性的意見表述 (d)聽他人的創見 (e)提出的問題能清楚顯示出他的理解 (f)認識與回應同伴的語言聲音（例如：頭韻、韻律、文字遊戲）	2.去聽、瞭解且適當地回應他人，學生應學習到： (a)在討論與評論中，能分辨出所聽到的論點與主要觀點 (b)詢問相關問題以認清、延伸與符合觀點 (c)回憶與再呈現、辯解、談話、朗讀、廣播或電視節目、影片 (d)適切地回應他人所說內容	2.去聽、瞭解與批判性地回應他人能說，學生應學習到： (a)專注與回憶一個談話、朗讀、廣播或電視節目的主要特點 (b)辨知他人說話表面或隱含的主要要素 (c)分辨說話者解釋、說服、娛人或辯解個案的特徵 (d)分辨說話者之音調、小聲說、暗示及其他信號所表達的意向 (e)認知說話者是含糊、故意曖昧、掩飾其論點，使用或濫用證據及作不真實陳述 (f)詢問並提出有助益的建議
團體討論與互動 （Group discussion and interaction）	3.作為一個團體的成員，學生應學習到： (a)輪流說話 (b)對已經進行過的事，提出有貢獻的相關之處 (c)引用不同的看法 (d)輕鬆討論中擴展不同觀點 (e)提出不同觀點與行動的理由	3.作為一個團體的成員，要有效率的談話，學生應學習到： (a)對相關的論題作出貢獻並在討論中輪流發言 (b)對活動與目的有適切不同的貢獻，包括探究與試驗建議何種觀點可以整合而且合理，評價性建議在討論中能導向結論或行動 (c)聽了他人詢問或說明之後，對他	3.作為不同團體的成員，要有效率地參與，學生應學習到： (a)運用他們所說的話對其聽者與活動對小組作出不同形式的貢獻 (b)運用不同的看法來協助、裝飾觀點，以增添他人說話的光彩 (c)篩檢、總結與運用最重要的觀點 (d)在組織、計畫與維繫團體中，掌握不同的角色

團體討論 與互動 （Group dis- cussion and interaction）		們所想的作出評 比與判斷 (d)禮貌地處理反對 意見與討論的進 行 (e)接受與維繫不同的 角色，應用於適當 的情況，包括：作 主持人、記錄書或 報告人 (f)用不同的方式協 助團體持續進行 活動，包括：主 要論點的總結、 回憶說過的話、 明辨事理、描繪 他人，達成協議 ，考慮替代與反 對的發展結果	(e)協助小組完成工 作，以多種貢獻 適切地釐清與綜 合他人的觀點， 使對不同意見達 成結論、共識或 同意
戲劇 （Drama）	4.在戲劇活動的參 與中，學生應學 習到： (a)使用語言與行動 來拓展、傳達情 況、人物與情緒 (b)與他人創造與維 繫個別的角色 (c)在戲劇的欣賞與 參與中，提出建 設性意見	4.參與廣大範圍多 種戲劇活動並評 量自己與他人的 貢獻，學生應學 習到： (a)創造、採用與維 繫不同的角色於 個人或團體 (b)運用人物、行動與 敘述在所設計或腳 本的扮演中，來傳 達故事、主旨、情 緒、觀點 (c)運用戲劇的技巧來 拓展人物與事件〔 例如：坐針氈（ hot seating）、回 溯（flash back） 〕 (d)評價他人如何對 表演整體效果所 作的努力貢獻	4.參與大範圍的戲 劇活動，並評量 自己與他的貢獻 ，學生應學習到 ： (a)運用多種戲劇性 技巧來拓展理念 、事件、本文與 意義 (b)運用不同的方式 來表現行動、人 物、氣氛與張力 ，作戲劇的腳本 撰寫與演出。〔 例如：以對話、 動作、速率〕 (c)欣賞各種景場的 結構與組織，並 扮演貢獻戲劇的 效果 (d)批判性評價他們 所看戲劇之演出 或所曾參加的部 分

標準英語 （Standard English）	5.應介紹給學生一些說標準英語的主要特點，並教他們去使用它	5.學生應學會說標準英語在文法結構的特點，並能適切地運用此知識於內文之中	5.學生應學會運用字彙、結構與文法，在正式與非式的情況下說流利與正確的標準英語
語言的變化 （Language variation）	6.學生應學習到如何以多種方式說話： (a)在不同的環境中（例如：反應出在正式場合如何改變他們的說話） (b)能掌握不同聽說話的人（例如：對不認識的人說話，應採用何種說話方式）	6.學生應學會語言的變化： (a)符合內文與目的（例如：選擇較為正式場合作用的字彙） (b)在標準與方言形式上（例如：在戲劇中，有效果的使用標準或方言的形式） (c)在說與寫的形式上（例如：唸書、口述與報告的說話不同）	6.學生應學習有關語言如何的變化，包括： (a)標準英語作為國家及國際交流的重要 (b)在說、寫語言上的近代影響

二、學習範圍內能力指標

階段 項目	第一階段	第二階段	第三階段
	7.本階段之學習，學生應透過下列之活動、內文與目的，學習到知識、技能與理解	7.在本階段之學習，學生應透過下列之活動、內文與目的，在學習知識、技術與理解	7.在本階段之學習，學生應透過下列之活動、內文與目的，學習知識、技能與理解
說	8.此範圍應包括： (a)說真實與想像的故事 (b)大聲讀與背 (c)描述事件與經驗 (d)對不同的人說話，包括：朋友、班級、老師及其他成人	8.此範圍應包括： (a)大聲讀 (b)呈現給不同的觀眾 (c)就不同目的作延伸性的說話	8.以範圍之目的應包括： (a)描述、敘述、解釋、辯解、說服、娛樂，而學生應給與機會去作 (b)在不同的內文與團體中談論，來延伸貢獻 (c)呈現給不同的觀眾
聽	9.此範圍應包括讓學生去聽的各種機會： (a)個人彼此之間 (b)成人給予詳細的解示與呈現（例如：描述如何製作一個模型，大聲朗讀） (c)錄音（例如：廣播、電視）	9.此範圍應包括該學生聽的各種機會： (a)現場談／讀／呈現 (b)記錄（例如：廣播、電視、影片） (c)團體中的其他成員	9.此範圍應包括聽與看： (a)現場談論與呈現 (b)錄音（例如：廣播、電視、影片） (c)學生直接回應來討論

團體討論與互動	10.此範圍之目的應包括： (a)作計畫與調查。 (b)分享觀點與經驗 (c)提出意見與報告	10.此範圍之目的應包括： (a)調查、選擇、分類 (b)計畫、預測、探究 (c)解釋、報告、評量	10.此範圍目的應包括： (a)探索、假設、辯論、分析，而學生應給與機會去 (b)在小組中扮演不同的角色（例如：在組織、領導討論、支持他人、集注焦點討論的角色）
戲劇活動	11.此範圍包括： (a)以角色創作 (b)向他人呈現戲劇與故事〔例如：從靜止畫面（tableaux）或敘述者，說一個故事〕	11.此範圍應包括： (a)即興表演與以角色創作 (b)作戲劇的腳本撰寫與演出 (c)對演出作回應	11.此範圍應包括： (a)即興表演，並以角色創作 (b)作戲劇的設計、腳本撰寫與演出 (c)討論與回顧他們自己及他人的演出

從上述英國國家課程在英語課程（相當於我國的本國語文課）的戲劇教學來看，學生在戲劇學習方面，基本上是一種學習媒介性質，主要受到希思考特及凱文・勃頓兩人在七〇年代至九〇年代教育戲劇之影響所致。英國皇家檢察總長（Her Majesty's Inspector）約翰・愛倫（John Allen）見過希思考特的教學後，在《兒童與其小學》（*Children and Their Primary School*）書中的〈耕耘報告〉（The Plowden Report）指出：

有些老師應用獨特的即興表演與即興扮演，導引成我所見過最有趣的創作。結束時對學生的詢問，導引相當深入而有關聯，一個新的面向與情境明顯地加了進來。「好，你現在正在一個島上。」老師在北邊說：「你怎麼到那兒的？你是誰？你是一個人或是跟誰？」這位老師與她學生在一所學校進行這些課程表達一週，在這期間男孩女孩已十分深入調查了這個主題，像婚姻、死亡，所

有這些人、社會、人類學及美學上的各個層面 11。

此外，教育戲劇系統理論的建立者勃頓在《邁向教育戲劇理論》（*Toward a Theory of Drama in Education*）一書中，所發展的練習、戲劇性扮演、劇場及以戲劇來理解之理論 12；以及重要研究學者之肯定，如：大衛斯（David Davis）、費尼明（Michael Fleming）、桑姆斯（John Somers）等。因此，儘管英格蘭與威爾斯國家課程委員會（The National Curriculum Council for England Wales）接到許多來自基層教師之抗議 13，但英國在國家課程的戲劇教學也仍在持續地進行中。

第三節　跨科統整戲劇教學
——我國的國家課程

我國的國家課程將戲劇教學列在國民教育九年一貫「藝術與人文」學習領域與高中「藝術生活科」中，其教學範圍包括三項學科：視覺藝術、音樂與表演藝術。國民教育納入表演藝術戲劇教學之教育政策，主要是源於總統公布之國家法律令「藝術教育法」14，及教育部公布之「國民教育階段九年一貫課程總綱綱要」15。經「國民中小學九年一貫課程暫行綱要」16實驗教學後，自二〇〇三年元月又公布了「國民中小學九年一貫課程綱要，藝術與人文領域」17 的國家課程。後經二〇〇八年課綱微調，及「十二年國民基本教育藝術領域綱

11 Allen, 1967, p. 173.

12 Botton, 1979, p. 1-11.

13 Hornbrook, 1998, p. 39.

14 1997 年 3 月公布，2000 年 1 月修訂。

15 教育部，1998 年 9 月。

16 教育部，2001 年 1 月。

17 教育部，2003 年 1 月。

要內容之前導研究」[18]之報告顯示，表演藝術的戲劇教學仍將持續進行發展既有之教學。茲將表演藝術之戲劇教學源起的法規的重點說明如下：

一、藝術教育法[19]

第 2 條：藝術教育之類別如左：

一、表演藝術教育。

二、視覺藝術教育。

三、音像藝術教育。

四、藝術行政教育。

五、其他有關之藝術教育。

第 4 條：藝術教育之實施分為：

一、學校專業藝術教育。

二、學校一般藝術教育。

三、社會藝術教育。

前項教育依其性質，由學校、社會教育機構，其他有關文教機構及社會團體實施。

第 15 條：學校一般藝術教育以培養學生藝術知能，提昇藝術鑑賞能力，陶冶生活情趣並啟發藝術潛能為目標。

第 16 條：各級學校應貫徹藝術科目之教學，開設有關藝術課程及有關藝術欣賞課程並強化教材教法。

前項之藝術欣賞課程應列為高級中等以下學校共同必修；並由教育部統一訂定課程標準，使其具一貫性。

以上所列藝術教育法條文最大的特色，是在於將表演藝術列於學校一般教育性質與專業及社會藝術教育之中，並同時予以界定與釐清

18 國家教育研究院，2013 年 12 月。

19 1997 年 3 月公布，2000 年 1 月修訂。

其教育性質。戲劇教學是教育部依「藝術教育法」所訂定之課程規範，亦是九年一貫表演藝術教學的法律依據。

二、國民教育階段九年一貫課程總綱綱要[20]，與教育戲劇關係的重點

總綱綱要在基本要項上與教育戲劇較有關係的有下列幾項重點：

基本理念：一、人本情懷方面：包括了解自我、尊重與欣賞他人及不同文化等。二、統整能力方面：包括理性與感性之調和、知與行之合一、人文與科技之整合等。三、民主素養方面：包括自我表達、獨立思考、與人溝通、包容異己、團隊 合作、社會服務、負責守法等。四、鄉土與國際意識方面：包括鄉土情、愛國心、世界觀等（涵蓋文化與生態）。五、終身學習方面：包括主動探究、解決問題、資訊與語言之運用等。

課程目標：國民中小學之課程理念應以生活為中心，配合學生身心能力發展歷程；尊重個性發展，激發個人潛能；涵詠民主素養，尊重多元文化價值；培養科學知能，適應現代生活需要。

國民教育之教育目的在透過人與自己、人與社會、人與自然等人性化、生活化、適性化、統整化與現代化之學習領域教育活動，傳授基本知識，養成終身學習能力，培養身心充分發展之活潑樂觀、合群互助、探究反思、恢弘前瞻、創造進取、與世界觀的健全國民。為實現國民教育目的，須引導學生致力達成下列課程目標。

20 教育部，1998 公布，2007 年 7 月修訂。

1. 增進自我了解，發展個人潛能。

2. 培養欣賞、表現、審美及創作能力。

3. 提升生涯規劃與終身學習能力。

4. 培養表達、溝通和分享的知能。

5. 發展尊重他人、關懷社會、增進團隊合作。

6. 促進文化學習與國際了解。

7. 增進規劃、組織與實踐的知能。

8. 運用科技與資訊的能力。

9. 激發主動探索和研究的精神。

10. 培養獨立思考與解決問題的能力。

學習領域主要內涵：藝術與人文：包含音樂、美術、表演藝術等方面的學習，陶冶學生對藝術作品的感受、想像與創造的人文素養，並積極參與藝文活動。

　　九年一貫課程「總綱綱要」承續藝術教育法中一般藝術教育的概念，它指出了：教育重點不在於培養專業理論、技能、研究與創作人才，而是在培養一個人格健全的國民與世界公民。作者參與研訂之「國民中小學九年一貫課程暫行綱要」，即是依照「藝術教育法」及「總綱綱要」的規範來研訂。「暫行綱要」實驗教學三年後，教育部再接受試辦學校之國民中小學教師建議，作了部分條文及能力指標的修改與整併，並於二〇〇三年元月公布了「國民中小學九年一貫課程綱要，藝術與人文學習領域」[21]，再於二〇〇八年完成最新修訂。茲將其內容要點與能力指標（見表 11-3）介紹如下。

21 教育部，2003 年 1 月，2008 年 5 月修訂。

三、藝術與人文學習領域課程綱要

基本理念：「藝術與人文」即為「藝術學習與人文素養，是經由
藝術陶冶，涵育人文素養的藝術學習課程」。

課程目標：1.探索與表現：使每位學生能自我探索，覺知環境與
個人的關係，運用媒材與形式，從事藝術表現，以
豐富生活與心靈。

2.審美與理解：使每位學生能透過審美與鑑賞活動，
體認各種藝術價值、風格及其文化脈絡，並熱忱參
與多元文化的藝術活動。

3.實踐與應用：使每位學生能理解藝術與生活的關連，
透過藝術活動增強對環境的知覺，認識多元藝術行
業、珍視藝術文物與作品、尊重與瞭解藝術創作，
並能身體力行實踐於生活中。

表 11-3　我國九年一貫課程綱要藝術與人文學習領域分段能力指標

第一階段	探索與表現	1-1-1 嘗試各種媒體，喚起豐富的想像力，以從事視覺、聽覺、動覺的藝術活動，感受創作的喜樂與滿足。
		1-1-2 運用視覺、聽覺、動覺的藝術創作形式，表達自己的感受和想法。
		1-1-3 使用媒體與藝術形式的結合，進行藝術創作活動。
		1-1-4 正確、安全、有效地使用工具或道具，從事藝術創作及展演活動。
	審美與理解	2-1-5 接觸各種自然物、人造物與藝術作品，建立初步的審美經驗。
		2-1-6 體驗各種色彩、圖像、聲音、旋律、姿態、表情動作的美感，並表達出自己的感受。
		2-1-7 參與社區藝術活動，認識自己生活環境的藝術文化，體會藝術與生活的關係。
		2-1-8 欣賞生活周遭與不同族群之藝術創作，感受多樣文化的特質，並尊重藝術創作者的表達方式。
	實踐與應用	3-1-9 透過藝術創作，感覺自己與別人、自己與自然及環境間的相互關聯。
		3-1-10 養成觀賞藝術活動或展演時應有的秩序與態度。
		3-1-11 運用藝術創作形式或作品，增加生活趣味，美化自己或與自己有關的生活空間。

第二階段	探索與表現	1-2-1 探索各種媒體、技法與形式，瞭解不同創作要素的效果與差異，以方便進行藝術創作活動。
		1-2-2 嘗試以視覺、聽覺及動覺的藝術創作形式，表達豐富的想像與創作力。
		1-2-3 參與藝術創作活動，能用自己的符號記錄所獲得的知識、技法的特性及心中的感受。
		1-2-4 運用視覺、聽覺、動覺的創作要素，從事展演活動，呈現個人感受與想法。
		1-2-5 嘗試與同學分工、規畫、合作，從事藝術創作活動。
	審美與理解	2-2-6 欣賞並分辨自然物、人造物的特質與藝術品之美。
		2-2-7 相互欣賞同儕間視覺、聽覺、動覺的藝術作品，並能描述個人感受及對他人創作的見解。
		2-2-8 經由參與地方性藝文活動，瞭解自己社區、家鄉內的藝術文化內涵。
		2-2-9 蒐集有關生活周遭鄉土文物或傳統藝術、生活藝術等藝文資料，並嘗試解釋其特色及背景。
	實踐與應用	3-2-10 認識社區內的生活藝術，並選擇自己喜愛的方式，在生活中實行。
		3-2-11 運用藝術創作活動及作品，美化生活環境和個人心靈。
		3-2-12 透過觀賞與討論，認識本國藝術，尊重先人所締造的各種藝術成果。
		3-2-13 觀賞藝術展演活動時，能表現應有的禮貌與態度，並透過欣賞轉化個人情感。
第三階段	探索與表現	1-3-1 探索各種不同的藝術創作方式，表現創作的想像力。
		1-3-2 構思藝術創作的主題與內容，選擇適當的媒體、技法，完成有規畫、有感情及思想的創作。
		1-3-3 嘗試以藝術創作的技法、形式，表現個人的想法和情感。
		1-3-4 透過集體創作方式，完成與他人合作的藝術作品。
		1-3-5 結合科技，開發新的創作經驗與方向。
	審美與理解	2-3-6 透過分析、描述、討論等方式，辨認自然物、人造物與藝術品的特徵及要素。
		2-3-7 認識環境與生活的關係，反思環境對藝術表現的影響。
		2-3-8 使用適當的視覺、聽覺、動覺藝術用語，說明自己和他人作品的特徵和價值。
		2-3-9 透過討論、分析、判斷等方式，表達自己對藝術創作的審美經驗與見解。
		2-3-10 參與藝文活動，記錄、比較不同文化所呈現的特色及文化背景。

第三階段	實踐與應用	3-3-11 以正確的觀念和態度，欣賞各類型的藝術展演活動。 3-3-12 運用科技及各種方式蒐集、分類不同之藝文資訊，並養成習慣。 3-3-13 運用學習累積的藝術知能，設計、規畫並進行美化或改造生活空間。 3-3-14 選擇主題，探求並收藏一、二種生活環境中喜愛的藝術小品：如純藝術、商業藝術、生活藝術、民俗藝術、傳統藝術等，作為日常生活的愛好。
第四階段	探索與表現	1-4-1 瞭解藝術創作與社會文化的關係，表現獨立的思考能力，嘗試多元的藝術創作。 1-4-2 體察人群間各種情感的特質，設計關懷社會及自然環境的主題，運用適當的媒體與技法，傳達個人或團體情感與價值觀，發展獨特的表現。 1-4-3 嘗試各種藝術媒體，探求傳統與非傳統藝術風格的差異。 1-4-4 結合藝術與科技媒體，設計製作生活應用及傳達訊息的作品。
	審美與理解	2-4-5 鑑賞各種自然物、人造物與藝術作品，分析其美感與文化特質。 2-4-6 辨識及描述各種藝術品內容、形式與媒體的特性。 2-4-7 感受及識別古典藝術與當代藝術、精緻藝術與大眾藝術風格的差異，體會不同時代、社會的藝術生活與價值觀。 2-4-8 運用資訊科技，蒐集中外藝術資料，瞭解當代藝術生活趨勢，增廣對藝術文化的認知範圍。
	實踐與應用	3-4-9 養成日常生活中藝術表現與鑑賞的興趣與習慣。 3-4-10 透過有計畫的集體創作與展演活動，表現自動、合作、尊重、秩序、溝通、協調的團隊精神與態度。 3-4-11 選擇適合自己的性向、興趣與能力的藝術活動，繼續學習。

實施要點如下：

(一)課程設計

1. 課程設計可依視覺藝術、音樂與表演藝術之特質需求，分科設計教學，或可以「主題」統整視覺藝術、音樂、表演藝術等方面的學習為原則，及其他學習領域。統整之原則可運用諸如：相同的

美學概念、共同的主題、相同的運作歷程、共同的目的、互補的
關係、階段性過程之統整等，聯結成有結構組織和教育意義的學
習單元；另外「探索與表現、審美與理解、實踐與應用」融入課
程的方式也以統整為原則。

2.課程統整可採大單元教學設計、方案教學設計、主題軸教學設計、
行動研究教學設計、獨立研究教學設計等。

3.藝術與人文第一階段能力指標與教材內容統整在「生活課程」中
實施。

(二)教材編選

1.教材範圍：本領域教材應涵蓋視覺藝術、音樂、表演藝術與其他
綜合形式藝術等個別與綜合性的鑑賞與創作，及其與歷史、文化
的關係；評價、反思與價值觀的建立；實踐和應用生活藝術；以
及聯絡其他學科等範疇。

2.基本學習內容要項分述如下：

(1)視覺藝術：包含視覺審美知識、媒材、技術與過程的了解與應
用；造形要素、構成功能的使用知識等範疇。

(2)音樂：包含音樂知識、音感、認譜、歌唱、樂器演奏、創作、
欣賞等範疇。

(3)表演藝術：包含表演知識、聲音與肢體的表達、創作、展演與
賞析等範疇。

(4)其他綜合形式藝術之鑑賞基本知能等。

　　教育部於二○○三年十月公布《國民中小學九年一貫課程綱要補
充說明》（supplementary exposition for grade 1-9 curriculum guide-
line），在〈藝術與人文學習領域〉中，就「教材內容與範圍」關於
表演藝術教學內容可以思考的方向[22]指出：

22 何福田、張玉成主編。2003 年 10 月，頁 39-50。

1. 身體的動作元素和技巧：時間、空間、能量、身體的組合和造型、音樂節拍動作、裝扮遊戲。

2. 表演的原則過程和結構：創作順序（開始、中間、結束）、即興創作、表演語彙（時間、空間、能量的變化）、劇本撰寫、角色創造（模仿、引導、跟隨、反映）、在教室表演。

3. 瞭解表演是一種創造和傳達意義的方式：表達人的生活和動作、視覺設計和環境編排、表演訊息（人、事件、時間、地點）、表演計畫、解釋與反應和意義的討論。

4. 透過表演展現批判和創造性思考：問題探索、發現和多元解答、身體和聲音表達的相似與差異，同一主題的多種變化，人生議題的探索。

5. 展現和瞭解各種不同的文化和歷史時期的戲劇和舞蹈表演：民族舞蹈和戲劇特色，社區文化描述和歷史背景，特殊文化的特殊表演。

6. 表演和生活的關係：表演如何表現生活的現實。其他戲劇性媒體的比較和連接藝術形式（電視、影片、電子媒體）。

7. 表演連結其他學科：把表演當成一種教學技巧，以表演的方式顯示從其他學科得來的一種觀念或思想，能用其他的藝術形式來反應表演[23]。

　　從上述法規與說明中可得知，我國國家課程的表演藝術在「藝術與人文」學習領域之基本理念中，戲劇教學不但要有學科本質的學習，同時還要與其他學科作統整的教學。在表演連結其他學科方面，將表演當成一種教學技巧時，就是指應用戲劇的學習媒介來作其他學科理解之用。

23 節錄自呂燕卿與黃壬來在教育部委託案：「藝術與人文篇：藝術與人文領域課程綱要內容解析」之報告。本段內容載於教育部公布於何福田、張玉成主編之《國民中小學九年一貫課程綱要補充說明》，頁 46-47。

四、國民中小學九年一貫課程綱要藝術與人文學習領域附錄——教材內容[24]

國民中小學九年一貫課程綱要藝術與人文學習領域於二〇〇八年微調修正，其中最大特色是在「附錄」詳列表演藝術有關戲劇之教材內容。

有鑑於教師對教學內容與能力指標解讀的認知差異，二〇〇八年的課綱修訂特別增列了教材內容，包括了表現試探、基本概念、藝術與歷史文化、藝術與生活等四個面向分列於國教的四個階段：

第一階段（1〜2年級）

表現試探：1.五官的感知及想像能力的開發，如：視、聽、嗅、味、觸等感知能力。

2.聲音、肢體動作的模仿、探索與表現。

3.戲劇或舞蹈元素，如：空間、時間、力量、音樂……的運用，進行遊戲性質的即興創作。

基本概念：1.即興的戲劇或舞蹈組合展現。

2.角色扮演與情境模擬，如：以圖書、童謠、故事……為題材。

3.團體合作的表演活動（二人以上的小組進行創造性的表現）。

4.表演活動的安全守則，如：人員、動作、空間、道具、設備……的安全。

藝術與歷史文化：從各類作品中了解藝術與歷史文化的關係，如：欣賞介紹民歌、創作歌謠等不同族群的樂曲，介紹兒童戲劇與舞蹈的表演藝術基礎類型與在地文化的關係、認識與欣賞社區或家鄉的藝術工作者、發現生活環境中各類的藝術展演。

24 教育部，2008年5月，頁34-41。

藝術與生活：1.從色彩、款式來看喜愛的玩具及衣物、文具等生活。

2.蒐集身邊美的事物，如：以圖片、器物等布置生活的空間。

3.人物裝扮與情境布置的應用（運用生活中人、事、地、物等常見的素材）。

4.模仿、聆聽風聲、叫賣聲等自然界與生活中的聲響，進而欣賞具描繪性質的音樂。

5.透過藝術創作與生活美感經驗的關聯性，表達個人想像或感受，培養表達自我的信心。

6.樂意將自己的作品介紹給同學、朋友、家人。

第二階段（3～4年級）

表現試探：表演藝術的創作元素

1.聲音與肢體動作在空間、時間、力量等元素的探索。

2.聲音與肢體表達的語彙。

3.即興與創作的方法（呈現具開始、過程與結束的情境，並表現出生活周遭人物的動作與對話）。

4.故事或情境的建構或改編。

5.各種道具應用的表演形式，如：戲偶、面具、器物、布料、玩具等。

基本概念：1.一段完整情境的表演（運用何人、何事、何地的元素及開始、過程與結束的結構）。

2.一段具變化性的連貫動作組合（空間、時間、力量等的變化）。

3.故事表演（以人物扮演或投射性扮演，如：光影、戲偶、面具、器物、玩具、布料等）。

藝術與歷史文化：1.表演藝術演出特質與美感的分辨與欣賞，如：兒童劇場、默劇、偶戲、影戲、土風

舞、民族舞……等。

　　2.國內表演藝術的重要人物與團體介紹，如：
　　　劇團、舞團，影視、薪傳獎等得獎者。

藝術與生活：1.表演藝術活動的規劃，分享自己與他人的想法與
　　　　　　　創意。

　　　　　　2.社區表演活動的實際參與，了解社區相關藝文活
　　　　　　　動的特質。

　　　　　　3.生活周遭的表演藝術活動相關資料蒐集與應用。

　　　　　　4.表演藝術學習的成果與經驗，在實際生活中的實踐。

第三階段（5～6年級）

表現試探：1.肢體動作的靜態意象傳達，如：畫面、情境、現象、
　　　　　　事件等。

　　　　　2.肢體動作的動態表達，如：以默劇、聲音、語言等，
　　　　　　模仿一段有情節的事件、歷程或故事。

　　　　　3.各種道具應用的表演形式，如：戲偶、面具、器物、
　　　　　　布料、玩具等。

　　　　　4.即興與創作表演（主題觀念、圖像、動畫、漫畫、
　　　　　　聲音、劇場遊戲、肢體律動等素材，發展出一段完
　　　　　　整情節的表演）。

　　　　　5.說故事劇場，如：讀者、故事、室內等劇場形式。

基本概念：1.媒體製作與表演的基本概念，如：電視、電影、廣
　　　　　　播、多媒體等。

　　　　　2.表演藝術作品描述與分析的術語應用。

　　　　　3.劇場藝術與其他藝術間的關係，如：音樂、美術、
　　　　　　建築、文學等統整創作。

藝術與歷史文化：1.歷史上重要的表演藝術類型簡介。

　　　　　　　　2.國內、外表演藝術的重要人物、團體與獎項
　　　　　　　　　介紹。

　　　　3.表演藝術與多元文化的關係，如：祭典、儀
　　　　　式、宗教、傳說、故事、神話等。

藝術與生活：1.表演形式與生活相關議題的連結，如：環境、性
　　　　　別、人權等。

　　　　2.表演藝術的創作與生活美感經驗的關聯性，如：
　　　　　服飾、裝扮、飲食、生活空間布置等。

　　　　3.劇場規範，如：守時、自制、專注、尊重、評論
　　　　　等。

　　　　4.表演藝術資源蒐集，如：網路、資料中心、圖書
　　　　　館、報章、雜誌等。

第四階段（7～9年級）

表現試探：1.表演藝術的創作（有明確情節、主題內容的戲劇、
　　　　　舞蹈、傳播媒體等）。

　　　　2.聲音、肢體動作與道具在表演藝術上準確性的表現
　　　　　（人物、職業、心理、情緒、道德、事件、物品、
　　　　　環境……等）。

　　　　3.傳統與非傳統表演藝術特色的分析、模仿與創新，
　　　　　如：傳統舞蹈身段、地方戲曲、民俗曲藝、兒童劇
　　　　　場、歌舞劇、現代戲劇、流行舞蹈……等。

　　　　4.即興與創作表演（以情境表達、肢體模仿、身體控
　　　　　制、造型呈現……等，表演一段完整故事）。

基本概念：1.表演藝術的排練與展演（以集體創作的方式，製作
　　　　　有計畫的小型舞台展演）。

　　　　2.表演藝術的編導與劇場技術的應用。

　　　　3.劇場藝術與其他藝術間的聯結與應用，如：戲劇、舞
　　　　　蹈、音樂、美術、建築、雕塑、文學等統整展演。

　　　　4.媒體製作與表演藝術的應用，如：多媒體、錄影、
　　　　　攝影、電腦設備、科技、語音錄製、網路傳輸等。

藝術與歷史文化：1.各類表演藝術的賞析，如：兒童劇、掌中
　　　　　　　　劇、京劇、話劇、歌舞劇、默劇、歌仔戲、
　　　　　　　　台灣民俗藝陣、原住民舞蹈、中國古典舞、
　　　　　　　　民俗舞、世界民俗舞蹈、芭蕾、現代舞、舞
　　　　　　　　蹈劇場等。

　　　　　　　2.台灣表演藝術簡史。

　　　　　　　3.代表性的東、西方表演藝術團體、人物、作
　　　　　　　　品等介紹。

　　　　　　　4.表演藝術與多元文化的分析。

藝術與生活：1.劇場的社會功能與工作的專業職掌。

　　　　　　2.表演藝術創作與生活美感經驗的分析與分享。

　　　　　　3.劇場實務規範，如：設備的使用、操作的安全、
　　　　　　　環境的維護……等。

　　　　　　4.表演藝術資源的運用，如：社區、學校、政府機
　　　　　　　構、演藝團體……等。

　　從課程綱要的規範可知，表演藝術的教學和其他學門的教學相同，都是由教師在學校的課程中來實施，與音樂、視覺藝術相同，有共同的基本理念與教學目標，並在不同學門中，做適當的課程設計、教材編選與教學設計。戲劇教學在表演藝術中有其自身的課程特性，因此在共同的理念與目標下，亦有其自身的教學特質與不同面向的教學。修訂後的課綱本文雖只做了微調，但卻增加了「附錄」部分，將教學內容列舉出來，其中的表演藝術教學內容是提出供教科書編撰與教師教學參考之用，對教師備課與自編教材而言，最為實際與明確。

　　九年一貫的戲劇教學不僅止於學習表演之藝術而已，還要建立起對文學、哲學、歷史、文化等在人文學習上的平素修養。教師除了要具備戲劇表演教學能力之外，也要有領域內統整其他學科，領域外統整其他方面學習的課程設計與教學能力。有關表演藝術之實施要點，

在教育部前所公布「暫行綱要」亦有多項之例舉，如：觀察、想像、模仿、創意等肢體及聲音的表達，聯想創意（編寫劇情、即興創作、角色扮演、綜合表現等）、戲劇（話劇、兒童歌舞、皮影戲劇、鄉土戲曲、說故事劇場等）、欣賞[25]。在二〇〇三年的正式綱要中，則予以縮減為「肢體與聲音的表達與藝術展演」，而到了二〇〇八年再修正為「表演藝術：包含表演知識、聲音與肢體的表達、創作、展演與賞析等範疇」，也就是將表演藝術回歸到以戲劇為本質的表演與其教學上的應用。

五、普通高級中學藝術生活科課程綱要[26]

普通高級中學藝術生活科課程係依普通高級中學課程發展委員會決議所通過之規範，「普通高級中學課程綱要總綱科目與學分數」[27]而來，其中藝術領域之學分數，在藝術領域必修十學分中，至少有二學分至六學分的授課。

「藝術生活」科包含視覺應用藝術、音樂應用藝術及表演藝術等三類生活應用課程，課程目標在「探索各類藝術及生活的關連」、「增進生活中的藝術知能」、「奠定各類藝術的應用基礎」與「涵育藝術文化的素養」。其中表演藝術類的核心能力為：

　　1.開發表演藝術創作與應用的能力。

　　2.展現表演藝術在劇場與各種場域演出的應用。

　　3.理解表演藝術於媒體、社會與文化的應用。

表演藝術類的教材綱要如下表：

25 教育部，2000，頁 331。
26 教育部，2008 年 5 月，頁 31。
27 教育部，2007 年 3 月。

主要內容	說明	備註
1.表演能力的開發	1-1肢體開發	探索表演的基本要素，開創與運用多樣的肢體語彙，以肢體動作及創造性舞蹈表達意念。
	1-2多元能力開發	開發表演歷程中的專注力、感受力、想像力、表達力（包括：語言、肢體、情緒、思考）及創造力等資源，增進自我的表達能力。
2.表演的製作實務	2-1展演創作	整合語言文字、聲音、影像、肢體及視覺媒體等設計，進行練習或排演，以歷史、地理、人文、海洋等為內容，學習劇場藝術的創作。
	2-2劇場呈現	以戲劇或舞蹈輔以音效、景觀在各種場域進行教育性的呈演。
	2-3觀摩與賞析	積極參與各類表演藝術活動，並以討論、紀錄、撰述或分析等方式，表達感受及想法。
3.表演與應用媒體	3-1表演與影視傳播	認識電影與電視節目的製作類型、風格、文化背景、表演角色及其影響。
	3-2表演與多媒體	認識多媒體形式及呈現，應用於表演活動。
4.表演與社會文化	4-1傳統戲曲與民俗技藝	了解在社區或社群的各類民間表演活動，並理解自然、地理、海洋等環境與其之關係。
	4-2臺灣當代劇場	認識台灣當代的舞蹈、戲劇、劇場及表演團體。
	4-3表演藝術的文化產業	了解表演藝術的文化資產、產業經營與現況發展。
	4-4表演藝術的運用	認識表演藝術在學校、社區、治療的運用。

　　普通高級中學藝術生活科課程綱要的課程目標為強化銜接九年一貫課程「藝術與人文」領域，培養學生具備生活實踐能力的總目標。課程綱要除了有其學科學習的本質之外，表演藝術是朝向表演藝術的能力開發，以製作實務具體應用於不同的劇場形式，並與傳播媒體、文化產業、社群文化生活活動連結方面做銜接與延展。

　　普通高級中學藝術生活科課程綱要在高中階段的重心在「對肢體、聲音、語言與情感等運用，有更深入的了解與控制，並藉以強化

表達與溝通」，以及「探究藝術與文化產品的內涵、創作歷程及其與社會文化脈絡的關聯」之學科能力。戲劇表演的學習，在展演應用與社會的脈絡是相聯結的，戲劇教學銜接了九年一貫「藝術與人文」課程在實踐與應用方向的成長需要，兼具統整與一貫的精神，來建立高中學生應有的能力。

從我國的教育戲劇之實施來看教學，在國家課程的學習內容上有美國的單科教學，也有英國的統整教學。換言之，戲劇教學的範圍擴大了，如何應用在學校的教學，對所有的教師而言，是前所未有的一種新考驗。雖然不久未來即將實施的十二年國民基本教育，「藝術與人文」領域改為「藝術」領域，但戲劇教學的學科與統整性的教學仍會延續，跨領域的應用也將讓更多的教師所採用。

第四節　建議與展望

教育戲劇經過多年的努力，逐漸為教育界肯定，終於使許多國家在二十世紀末，完成了學制內戲劇課程之教學。每個國家都有自己的路，我國也不例外，這些年來令人感到欣慰的是：教育戲劇從無到有，一路走來到今天，逐步溝通，終於能夠看到國家政策採取有效的作法，將戲劇學建立於國家課程之內，並在十二年國民基本教育中持續地實施教學。

國家課程內的教育戲劇，若在政策研擬階段沒有國內師範界之藝術教育家們，如：呂燕卿、姚世澤、黃壬來、林公欽、陳瓊花、袁汝儀等學者之贊同與支持，以及付諸實現後教育部及相關主管機關在國家政策之推動，如：「師資培育計畫」、「配合工作計畫」等，台灣至今可能仍然無法見到一般學制內的教育戲劇。目前教育戲劇已邁開了第一步，愈來愈多的第一線教師們，已成功地運用戲劇於教學中，並得到學生的熱烈回饋，確實令人雀躍。這可以說是近幾年相關的立法工作、教育部的政策研訂、各級主管機關的教育推展，以及教師們

在教學上共同努力與奉獻的結果。在此，僅就個人近年來參與課程綱要之研擬、教科書指引編輯與審查、課程設計手冊編訂、學術研討會、教育專業師資課程、種子教師培訓及教師研習，教育戲劇在學理上之建議與展望，提供希望能貢獻給教師與社會大眾分享應用：

一、建議

(一)建立教育戲劇教學觀念方面

1.教育戲劇是普及式的教學

　　戲劇教學是人人皆有貢獻與表現之機會的教學，絕非個人主義、明星式教學，過去的藝術教學一直偏重技巧，是追求卓越的精英教育模式，而現在的教學觀念則已改變為和生活需要結合的普及教育，合理地將學生所應共同學習獲得的成果「教」給絕大多數學生。其實教育戲劇的課程目標，就是一種普及教育，不是專精技巧之訓練，故職業取向教學的觀念須調整與宣導。教育戲劇其基本能力同樣地是在於情意、認知、技能均衡發展與人文素養人格上的培育。這種觀念仍將是現在乃至未來仍需持續要與大眾溝通瞭解的重點。

2.一般教師應可適任戲劇教學

　　教育戲劇在學校課堂內的教學，主要是依據戲劇、劇場、心理學、社會學、人類學與教育學的相關學理基礎進行教學。就一般現職教師而言，早已具備了教學的基礎能力。所需加強的是指戲劇與劇場在一般課程內的應用，如：創作性戲劇、教育劇場、兒童劇場及表演學、編劇學、導演學、劇場技術或戲劇學家的方法等相關學習，就可以應用於課堂教學之內。

　　教師的教學能力，是在教學工作中的實作與個人的行動研究中，逐步建立起來的。教育戲劇不是專業職業性的技能訓練，而是在如何引導學生學習並建立知識。因此，就教師而言，其重點在如何施教的方法上。所以，修習相當的學分或在職進修應可同步、逐步地應用教

育戲劇於課堂上。

　　有些教師們會擔心教育戲劇的教師角色太複雜，恐怕無法適任。事實上，誠如一位音樂科國中老師所說：「作起來應該不難，最大的障礙其實在自己的教學信心。」教師是課程活動的設計、規畫、組織、領導與執行者，是教學的關鍵人物，應對自己教學能力有信心。這些教學能力，如：課程規畫、選擇主題，引發學生參與反應問答，提出活動建議，鼓勵學生遵守規則，觀察學習傾向，發揮邊際效用，參與團體，進出角色推動活動、評論、評量等，相信都是目前教師們已具備的。因此，若能夠按照戲劇教學的方式放下身段，調整角色與學生互動，以一種作「囝仔王」的勇氣與學生融合一起，教學就不致發生問題。因此，教師們不是沒有戲劇教學的專長，而只是需要加強表演藝術戲劇教學的素養而已。

　　一般教育主管和學生家長可能並不瞭解此中的學理，認為老師的專業能力在表演戲劇的教學不能勝任，或擔心孩子成了白老鼠等。因此，教師若能瞭解教育戲劇的教學理論基礎，將很容易說服不同的意見與偏頗的看法，轉而成正向的支持。

3. 教育戲劇與專業劇場在教學應有區分

　　我國中小學師資培育之主要來源多在師範院校，唯過去藝術學門多為音樂系（科）或美術系（科），其教學重點多在藝術技能上的訓練，所修習之教育學分與其專業領域之教學法往往不具關聯性。因此，培養了許多藝術家而非藝術教育家。因此，他們在學校任教時也往往以訓練藝術家的教學方式去編教材、教學生，以技巧表現之對錯作評量與要求，以致使一般學習者對藝術這非主科之學習失去了興趣。

　　也有些學校擬外聘劇場或劇團的表演者到校指導戲劇教學，以為就是藝術教育，可以安心，但，除非此兒童劇團本身有教育戲劇專長師資，瞭解教育的本質能作教學示範，否則有可能使一般藝術教育陷入專業藝術教學的泥沼。因此，教師之聘用仍應以曾修習表演之戲劇教育學科者為主，而教師第二專長之學習亦應以「戲劇教育學科」為

重。就表演藝術之戲劇教育科目而言，除專業基本之表演、導演、編劇、技術外，教師教學的職能課程如：創作性戲劇、戲劇治療、教育劇場、兒童劇場、青少年劇場、社區劇場等，皆可作為主要修習科目。相信美術、音樂教師若願意跨足參與此類課程之學習，整體藝術與人文領域課程之教學將更為生動活潑有趣。

4. 兒童劇場是教育戲劇中欣賞的教學

戲劇藝術家及許多教育人員常誤以為兒童劇場的表演就是戲劇教學，因此，有學校成立兒童劇團或話劇社，並辦了大型的演出，便認為是戲劇教育。事實上，兒童劇場是屬一種設計給兒童觀眾所欣賞的戲劇，是指職業性的劇場演出形式，其對象主要訴諸於兒童，年齡層約從幼稚園到十八歲的青少年學生。美國兒童戲劇協會（Children's Theatre Association of America）將之定義為：「兒童劇場是指一種將預設與排練完備的劇場藝術表演，由演員直接呈現給年少者觀眾觀賞[28]。」它的演出在對話、動作、佈景、服裝、燈光、音效等劇場要素方面，都是由專業性劇團所排練完成的。主要目的在娛樂兒童觀眾，而非一般兒童們在正常作息課程內所須作到的展演活動。

民國六十年代政府曾推行了十一年的「兒童劇展」，由兒童擔任演員，並採比賽方式進行，結果參與的學校愈來愈少，最後只好停辦了。究其原因，除了須外聘專業人士指導操作、勞民傷財不勝負荷之外，其所得到之教育效果確實不成比例。此外，被選為演員的同學，在同儕中成為特殊份子，產生明星心態，以及刻意賣弄博取掌聲的表演，更造成負面的教育效果。因此，兒童劇場只適宜作簡易的演練或作為欣賞部分的採用，不適宜作為常態戲劇教學的項目。事實上，戲劇教學應以在教室的學習為重。英國戲劇教育家凱文·勃頓（Gavin Bolton）被問及學生演出可以看些什麼的時候，他率直地說：「真的是不多」[29]，因為學生的表現可能沒有太多劇場價值，反而多是問題

28 Rosenberg and Prendergast, 1983, p. 11.
29 Landy, 1982, p. 8.

的延伸、思考與經驗的反映而已，如何讓學生從參與戲劇學習中得到應有的認知，才是教育戲劇主要的教學部分。

5. 表演藝術是易於統整的學門

許多教師作統整教學課程設計時，常迴避戲劇，所以在教學活動中，仍多是其他科目的單科或複科統整，其主要原因是教師不知教育戲劇的結構內容在反映人生的行動，其呈現的內容則是人生的縮影，任何與人有關的議題皆可納入到戲劇的表演，在「假如我是」的情況下，透過學習者親身經歷的實作，就是實作學習。其趣味性與實作原則，不但可增進學習內容的認知部分，更可豐富學生對該主題的感性部分。

在戲劇的表演與呈現中，各種藝術與素材皆需有良好的整體配合，鑑於戲劇是各種藝術和諧表現最高形式之特色，學習者很快地就學習了尊重與互助合作的創作，各盡本能相互搭配，將表演的內涵更圓滿地呈現出來。所以，戲劇性的表演讓音樂、美術等教學更具人文價值，可以說有了戲劇教學，讓「藝術與人文」學習領域有人文之稱，更為名符其實。因此，教師可嘗試將戲劇性的表演納入各科教學之內，成為有教育戲劇的複科或科際統整教學。

(二)教育政策方面

1. 課程綱要分段能力指標宜分科並列

在九年一貫課程「暫行綱要」藝術與人文學習領域中，分段能力指標是採分科並列，而到了「課程綱要」完成時，卻將三科能力指標合併，然後再以「綱要內容和解析」來作補充說明。如此雖然就表示了統整的目的與內涵，但對大家比較陌生的戲劇學習來說，就不十分明確其意義了。有關戲劇方面的學習，除了可參考「暫行綱要」綱要的表演藝術部分之外，在學科本質的學習上，作者提供參加課程綱起草時所提出的六個主軸目標的分段能力，供教師參考如下（表11-4）：

表 11-4：表演藝術核心內涵（草案）

核心階段內容主題軸＼年級	第一階段 一、二年級	第二階段 三、四年級	第三階段 五、六年級	第四階段 七、八、九年級
表演藝術與人格成長	1.透過戲劇性遊戲模仿生活、認識自己情感 2.同理心與合作 3.讓學生發現自己的藝術傾向	1.有自信地發揮創意，多樣化使用聲音、表情、肢體、語言，表達情感 2.透過溝通、分享、同理心，建立道德情操 3.發展戲劇故事	1.透過角色扮演，學習與人溝通的模式 2.認識劇場倫理，培養團隊精神	1.以同理心不同角色，豐富情感 2.在執行創作與演出過程中，建立責任與榮譽心 3.能給與建設性的意見
表演藝術與社會環境	1.在戲劇遊戲中認識生活環境及相關角色 2.學習社交行為，發展自我認識與自信 3.關心弱勢團體	1.在表演活動中建立紀律 2.集體創作 3.欣賞鄉土表演藝術 4.認識多元文化及社會角色 5.學習寬容友愛的態度對待他人	1.尊重他人的意見 2.發展個人戲劇潛能，認識劇場相關工作 3.以戲劇擴展對歷史、社會的認識	1.運用表演技巧，表達不同人物、情景與互動關係 2.在戲劇活動中，表現多元文化社會角色互動關係
表演藝術與自然環境	認識自然與生活環境的關係，感覺自然環境與人的互動關係，表現在戲劇活動中	1.以表演活動體現人與自然環境的關係，並能表達看法 2.將媒體傳播，如：報紙、廣播、電影、電視的內容表達看法	1.將科學故事戲劇化，體會人與自然科學的關係 2.以戲劇活動探索自然現象，如神話與自然現象 3.能將媒體傳播之內容作瞭解	1.在表演藝術中思考人、環境、生命的關係 2.對媒體傳播之內容表達批評性的意見

表演藝術創作	1.有運用想像力語言，有發展故事與角色的能力 2.樂意參與表演藝術的創作活動	1.將其他藝術能力，融入戲劇活動 2.鼓勵學生參與表演藝術創作，表現自己的感覺	1.在戲劇創作中融入自己的認知與反應 2.能熟悉以即興創作發展劇情與對話 3.能將各領域的學習，整合在創作中	能對創作對象思考，形成見解，並透過表演或文字創作文本表現出來
表演藝術欣賞	觀賞各類表演，簡介其表演特質；啟發欣賞的興趣	學習欣賞表演藝術，並能用語言表達	學習欣賞戲劇及劇場經驗，並形成見解	瞭解表演藝術中展現的生命本質，並能思辯其價值觀並作批評
生活應用	學習準確的情感與意見表達；培養參與藝文活動的意願	1.學習指導能力 2.透過集體創作過程，學習解決問題能力 3.喜歡藝文活動	1.能自行創作與執演出的過程中，學習組織能力，並運用在生活上 2.能運用電腦找出相關藝文資訊 3.影響他人參與藝文活動	1.在活動過程中學習規畫能力 2.提出自己喜好，參與藝術活動，將藝術、宗教、哲學理念融入生活

　　草擬綱要之際，是在符合課程總綱綱要之「國民教育階段課程目標」的「人與自己」、「人與社會環境」、「人與自然環境」等人性化、生活化、適性化、同整化與現代化之學習領域教育，傳授基本知識，所列之主題軸及內容。教師們可對照現行的課程綱要參考使用，如此，將更易於掌握戲劇本質教學的部分。

　　若未來課程綱要有機會修訂，希望統整與本質教學應能列入。

2.師資培育計畫應落實

　　教育部二○○二年公布了「國民中學九年一貫課程藝術與人文領域任教專門科目認定參考原則及內涵」，茲將其學習課程表列（見表11-5）如下：

表 11-5：國民中學九年一貫課程藝術與人文領域任教專門科目
認定參考原則及內涵科目、學分對照表

類別	科目名稱		學分數	應修學分數	備註
領域核心課程	美學		2	4	左列二科必修
	藝術概論		2		
專門課程	視覺藝術	素描	2-4	26	修習本主修專長者，宜就左列專門課程或相關課程至少修習26學分，另應修習本領域核心課程4學分，及其他二主修專長專門課程各4學分
		繪畫	2-4		
		色彩學	2		
		設計	2		
		雕塑	2		
		電腦繪圖	2		
		美術史	2-4		
		藝術教育	2		
	音樂藝術	音樂學導論	2	26	修習本主修專長者，宜就左列專門課程或相關課程至少修習26學分，另應修習本領域核心課程4學分，及其他二主修專長專門課程各4學分
		傳統音樂概論	2		
		音樂與人文	2		
		音樂史	2-4		
		世界音樂	2		
		流行音樂	2		
		藝術鑑賞：音樂	2		
		歌劇鑑賞	2		
	表演藝術	戲劇與劇場史	2	26	修習本主修專長者，宜就左列專門課程或相關課程至少修習26學分，另應修習本領域核心課程4學分，及其他二主修專長專門課程各4學分
		中西舞蹈史	2		
		音樂與舞蹈	2		
		兒童劇場	2		
		表演方法	4		
		編劇方法	2		
		導演與實務	2		
		舞蹈技巧	2		
		舞蹈創作	2		
		創作性戲劇	2		
		舞台技術	2		
		排演	4		
藝術與人文領域主修專長總學分數			38-58		

從這份規範來看，除了表演藝術戲劇課程中的「兒童劇場」、「創作性戲劇」，是與一般藝術的專業教學教法實際應用直接相關聯，其他藝術教育方面普遍缺乏有關「藝術教育專業」方面之課程。在表中顯示出戲劇方面的教學課程約占三分之二的修習課程。事實上舞蹈也是戲劇所應學習的項目之一，唯舞蹈的專業學習卻不一定修習教育戲劇相關的課程，所以，在專業師資修習科目上的認證與抵免應仔細謹慎。有關可供抵免的相關課程認定亦不宜過於浮濫，如：「舞台設計」不宜以「播音訓練」、「攝影」、「音效設計」等不相關或範圍過專的科目來取代。此外，其他具實用性的教育專業課程，如：教育戲劇、教育劇場、戲劇治療等課程，亦可列入應修習的學分之內。

3.銜接九年一貫、發展高中及大學戲劇以建立完整的教育學制

⑴在高級中學方面

除應增列戲劇課教學二學分外，可在藝術類選修課程中設置劇場表演、技術與演出之高級課程，供有志於從事戲劇藝術相關工作或進入大學藝術學院戲劇科系者，作較專精之學習。

⑵一般大專院校方面

開設戲劇概論、戲劇欣賞、戲劇與人生、戲劇與教育等通識選修課程。大學、藝術學院之戲劇系則開設相關選修戲劇教育專業課程。

⑶大學院校之戲劇教育學系（所）方面

應設置學士班、碩士班、博士班學程課程。除應按一般修業規定修滿相關學分之外，上階段之學生尚可選修下階段的課程（碩士班可修學士班課，但不能修博士班的主課），以加強對專業相關知識之學習與補強（其主要專業科目之開設參閱第十章第六節）。

從上述師資與課程之安排將可強化現階段的戲劇教學，我國之一般通識戲劇教育與專業戲劇教育可自然形成體系，有互補的性質，由下列學制體系表（見圖11-1）可一目瞭然其間之關係：

<div align="center">

```
          ┌──────────────────────────────────┐
          │   大學院校戲劇研究所或戲劇教育研究所   │
          └──────────────────────────────────┘
      ┌────────────────────┐      ┌──────────────────────────────┐
      │  教育大學戲劇教育學系  │      │ 大學藝術學院校戲劇學系及教育學程 │
      └────────────────────┘      └──────────────────────────────┘
   ┌──────────┐  ┌──────────┐  ┌──────────┐
   │（專精選修）│  │ 高職戲劇科 │  │（可插大）│
   │ 一般高中  │  │（或相關科別）│ │ 五專戲劇科 │
   │或綜合高中 │  └──────────┘  │（或相關科別）│
   └──────────┘                └──────────┘
              ┌──────────────┐
              │    國民中學    │
              └──────────────┘
              ┌──────────────┐
              │    國民小學    │
              └──────────────┘
              ┌──────────────────┐
              │  幼稚園（含托兒所）  │
              └──────────────────┘
```

</div>

圖 11-1：建立學制內戲劇教育體制圖

4.現職教師進修

對現職的老師宜訂定相關辦法鼓勵參與研習與進修：

(1)辦理教師在職進修回流教育，設戲劇教學研習班，由學者專家
指導習作教學方法。

(2)各級學校應辦理表演藝術課程之教學觀摩，延請戲劇教育學者
專家指導正確的教育觀念與方法。

(3)出版或推薦有關表演藝術類書籍至各國中小學教師，如：表演
藝術、戲劇或劇場教學、創作性戲劇等類書刊。

(4)各級學校應舉辦表演藝術教學內容之說明會，建立表演藝術課
程為人格教育及活潑教學之正確概念，以期獲得各級教師與家
長之認同與支持。

(5)各級學校應就現有與擬聘師資彈性調整運用課程資源，並訂定
鼓勵措施，如：記點、加分、晉級、抵免進修學分等辦法，讓
在職教師利用寒、暑假時間參加學分班，進修專攻戲劇教育之
相關學分或學位。

二、展望

教育戲劇教學在未來的教育中，將產生以下幾項可能的發展：

㈠更多領域學門的教學，將可應用教育戲劇教學方法作統整性、啟發式的活潑教學

教育戲劇應用戲劇的結構、情況、事件及故事，經教師們的行動研究報告，不斷地證明了戲劇性教學的互動樂趣與實質功效。隨著九年一貫「藝術與人文」領域教學的政策推展，戲劇在本質上的學習，及教師在其他學科統整教學上的應用，將使教師們產生學習戲劇教學法的動力。「多元活潑」的教學名稱，也勢將回歸教育戲劇的本質教學，及以戲劇作為一種工具、媒介的學習。除了藝術與人文領域教學的教師樂意學習應用教育戲劇，其他學科或教學領域之教師，如：語文、自然與科技、健康與體育、數學、社會、綜合活動等，亦將逐漸增加應用戲劇的教學方法。相信在愈來愈多教師的運用與教學上的肯定情況之下，教育戲劇的原理、原則與方法就逐漸會在各學門教學中成為一種普及化的教學。

㈡教育戲劇之教學，「不是演技訓練而是獲得知識之觀念」將漸被接受並受肯定

教育戲劇在學校之教學，正如同一般課程教學一樣，是由教師在課堂上進行的一種教學。表演技能的學習是在增強學生的行為表現能力，主要目的不在培養演員，而是在更有效的學習新知與應用於生活中的進退應對。教育戲劇是透過表演的技能使學生更具有學習的能力，從而獲取新的知識，為適應社會環境，奠定終生學習的基礎。也正如其他課程主要目標一樣：音樂課不在培養歌手，體育課不在培訓選手，而是為了未來培育健全發展的國民與世界公民而學習，相信隨時代的演變，戲劇在培養健全的人格概念的教育觀，亦同樣為大眾所

認知與接受。

（三）戲劇藝術將成為正規教育之一環，學校展演、教學將有明確分際

　　隨著教育戲劇的發展，更多的戲劇教學方法與形式亦將帶入校園內，因此何者為活動、娛樂或教學將逐步地被釐清。如：「兒童劇場」是為娛樂兒童觀眾的職業性演出；「教育劇場」是為教學學習的劇場性教學活動；「創作性戲劇」是為學生學習戲劇與自行創作的教學。各種戲劇教學與活動均有不同的性質與目的，而此認知亦能被大眾所接受，戲劇藝術將被學校運用於更正確、更適合學生的教學領域中。

（四）教師的地位、工作性質將更明確與肯定

　　教育戲劇之教學在戲劇的本質教學與統整教學上，均需要表演戲劇專任教師在學校任教。學校有戲劇教師，將使音樂與美術教師有了表演方面協同與協商的教學夥伴，而使課程設計與執行上更具有統整性，也更能安定其他教師在戲劇應用上的信心。九年一貫的教學自二○○四年全面實施後，將使學校有正式學習科目的需要，來聘任戲劇教師，而戲劇教師的地位將與其他藝術類科的教師一樣，除了擔負戲劇藝術的單科及統整、協同教學，亦須擔任一般的教學與行政工作。

（五）學校將設立表演藝術戲劇教師的固定編制與員額，以聘任戲劇教師

　　以目前台灣三千多所國民中小學的編制員額及教師聘任的教師情況來看，都會區的學校因班級數量多，較有空間聘任戲劇教師，偏僻與離島地區學校，則受限於班級數量，一般較缺藝術類科之教師編制，因此，戲劇教師在都會區的受聘機率較高。在偏僻與離島地區的戲劇教師必須以多項多科之教學才較有受聘之機會。因此，固定編制

員額戲劇類表演教師，未來多以都會區學校為主，而小型學校之戲劇教師員額，則可能會採多校合聘方式進行。

㈥戲劇與劇場相關之教育設備將改善增加，如：較好的地板教室、劇場等

　　教育戲劇多以教室內之教學為主，但若要作表演練習及公開演出時，仍有木板表演教室及演出劇場的需要。由於國民中小學的「總務」法規尚未隨課程需要修改，使表演藝術教學常需使用的地板教室找不到申請新建的法條依據，而必須以其他名目或用途來申請，十分困擾不便。目前儘管一般學校多會設有活動中心供全校集會之用，但多不具表演教學及演出需要之設備基本水準，因此，隨表演藝術課程及展演之需要，政府將會作法規之調整，學校在經費的許可下，將會逐步改善表演場地設備，亦使集會場所更具劇場性功能，教室更具需要之標準。可預見之未來，較標準之表演教室將會先在各級國民中小學設置，隨後則是活動中心劇場化之改善設備，而更進一步地有劇場出現。

㈦大學院校將可能設置戲劇教育系，並含括學士、碩士、博士班

　　台灣之戲劇教學隨台南師範學院戲劇研究所之設立，已正式開啟了針對一般藝術教育所需的師資培育工作，除了培養戲劇藝術之專業能力之外，也訓練對各種不同學習者及學科之教學方法與理論研究。隨國民教育在表演師資之需求，將會向下發展設置戲劇教育學系，並有向上延伸至博士班的可能。在供不應求的師資情況下，其他相關大學或師範院校亦可能開設相似之系所。

㈧教育戲劇之學術團體與相關學術研討會將逐漸增加

　　教育戲劇之相關學術研討會自「多元活潑教學」之實務的戲劇教

學應用展開後，相關性的學術研討會，如：二○○二年在台舉行的「國民中小學戲劇教育國際學術研討會」、「亞洲兒童戲劇及教育環境專題座談」、「TIE 與 DIE 工作坊研習會」等國際性之教育戲劇活動已開始展開，顯示出目前台灣之戲劇教學的活動已與世界先進國家接軌，並逐漸增加。二○○三年雖受 SARS 疫情影響，略有受阻，但仍有美國戲劇與劇場教育聯盟主席來台之訪問演講座談。其後，二○○五年「亞洲教育戲劇論壇」之展開，世界戲劇與劇場教育協會（International Drama/Theatre Education Association, IDEA）的丹・寇恆（Dan Baron Cohen）以及教育戲劇大師約翰・奧圖（John O'Toole）來台主持工作坊。二○○八年「教育戲劇與劇場國際學術研討會」等又陸續展開。預計十二年國民基本教育推展後之活動將會更為蓬勃，促進教育戲劇之影響更行擴大。

㈨教育戲劇之執行教學者與研究者之研究報導將逐漸增加

近年來隨著教學需要的增加，在表演藝術方面的戲劇教學工作坊皆已安排教育戲劇課程供教師們研習，教育戲劇在統整教學上的功能已被許多教師們理解，不少教育戲劇之研究報告與論文不斷被提出。未來在學者的學術上探討，教師的行動研究中，以及研究生的報告中，將會有更多的相關理論與方法會持續不斷地發表，教育戲劇仍有很大的研究空間有賴更多的參與者投入。

㈩研究方法、教學理論、教學實務之研究與報告將陸續發展與改變

隨著教育戲劇的發展、實踐與應用，新的方法、理論與實務將陸續地被發表與報導，現有的研究方法、教學理論及實務也必將隨著時代的發展會產生深入廣泛的探討，其影響所及必將會導致相關教學的改變，可預見的研究方法將會使「教育」與「戲劇」結合；理論也必會因此而豐富，實務上會更廣闊地在更多層面上所應用。

㈯教育戲劇在中小學教學中將日益普及化地被應用

　　隨九年一貫教育政策的影響，高等教育的師資培育，及教師教學能力的提升，教育戲劇在領域統整教學中，表演的技巧與方法將被更多的教師應用於各領域及「六大議題」的融入教學之中，其應用在國民中小學中，是可預期的普遍現象。高中因藝術生活科目中，有了表演藝術類的課程，目前雖聘用的專業教學師資不足，但教育部推動的第二專長進修，亦將有相當影響，預期教育戲劇教學可逐步在高中教學中展開。

㈲教育戲劇在高中階段的教學中，將逐漸見其教學效應

　　高中階段的戲劇教學，在過去的「高級中學課程標準」中，列於選修「藝術生活」科中的一部分。自一九九八年實施迄今，其結果是未見任何一所高中實施戲劇的課程教學。如今在二〇〇八年公布的「普通高級中學藝術生活科課程綱要」中，則列為二至六學分的必修課程，其中設有「視覺應用藝術」、「表演藝術」與「音樂應用」等三類課程。「藝術生活科」的必修課程，已有不少普通高級中學徵聘了藝術生活科的表演藝術教師。同時，教育部亦辦理現職中學教師的「藝術生活科」表演藝術第二專長師資班，使得部分戲劇專長的教師進入到高中任教，其教學效應將逐漸實現。

結語

　　教育戲劇從理論的發展至教育制度的初步建立實屬不易，我們要珍惜過去先驅者的貢獻，也要持續地努力發展，讓學生們學習真正獲益。凡事在起始階段總是比較困難，但只要能鼓勵我們的老師有信心地去嘗試，其經驗與成果也就必然接踵而來。

　　從過去九年一貫課程綱要之研擬到今日實施的戲劇教學看來，這

十餘年已拓展至高中階段，已為未來十二年國民基本教育奠定了基礎。在此，除了感激師範界藝術教育家前輩們肯定戲劇教學在國民義務教育與一般科目教學中的價值外，更要感謝各級學校老師的實踐與推展。因為唯有站在第一線直接教導學生的老師們能夠在教室裡順利地實施，才是教育戲劇發展最重要的基礎。希望本書理論內容與建議分享，能夠對教師及學生之學習有所貢獻。

參考文獻

中文部分：

小林志郎（2002）。〈日本之戲劇教育與教育劇場多樣性的面貌——日本戲劇與劇場教育的真正本質〉。張曉華主編。《國民中小學戲劇教育國際學術研討會論文集》，p. 115-168。台北：國立台灣藝術教育館。

王文科編譯（1996）。《皮亞傑式兒童心理學與應用》。台北：心理。John, L. & Phillips, Jr. *Piaget's theory: A primer.*

王秀玲（1998）。〈主要教學方法〉。黃政傑主編。《教學原理》。台北：師大書苑。

王宜燕、戴育賢譯（1994）。《文化分析》。台北：遠流。Wuthnow, R., Hunter, J. D., Bergesen, A., & Kurzweil, E. (1984). *Cultural analysis.*

石光生譯（1978）。《現代劇場藝術》。台北：三越。Wright, E. A. *Understanding Today' Theatre.*

朱音（2002）。〈中國大陸上海地區的兒童戲劇的現況〉。兒童戲劇協會主辦。《亞洲兒童戲劇及教育環境專題座談》。台北：九歌兒童劇團。

朱則剛（1997）。〈教學的哲學基礎〉。張霄亭 編。《教學原理》。台北：國立空中大學。

何長珠（1998）。《遊戲治療——國小輔導實務》。台北：五南。

何福田、張玉成主編（2003/10）。《國民小學九年一貫課程綱要補充說明》（*Supplementary exposition for grade 1-9 curriculum guidline*）。台北：教育部。

呂燕卿等藝術與人文領域研修小組（1999）。《國民教育九年藝術與

人文學習領域課程暫行綱要之研究》。台北：教育部（未出版）。

呂燕卿、黃壬來（2003）。〈藝術與人生學習領域暫行綱要與修正綱要探討〉。國立編譯館。《國民中小學九年一貫課程綱要能力指標研討會，藝術與人文學習領域》。台北：國立編譯館。

李建興（1987）。《教育與人生》。台北：三民。

李泉薇（1998）。〈課程設計〉。黃政傑主編。《教學原理》。台北：師大書苑。

李茂興譯（1996）。《諮商與心理治療的理論與實務》。台北：揚智。Corey, G. (1996). *Theory and practice of counseling and psychotherapy* (5th ed.).

李慕白譯（1973）。《西洋戲劇欣賞》。台北：幼獅文化。Lee, P. M. and Nickerson, W. (1972). *The enjoyment of western drama.*

杜明城譯（1999）。《創造力》。台北：時報文化。Csiksentmihalyi, M. Creativity.

汪鳳炎、郭本禹譯（2000）。《精神分析新論》。台北：知書房。Freud, S. (1933). *Neue folge der vorlesungen zur einfuhrung in die psychoanalyze.*

林玉体（1988）。《西洋教育史》。台北：文景。

林昆輝（1999）。《小團體動力學》。台北：揚智。

林玫君規畫（2002）。戲劇教育研究所計畫書（未出版）。

林進材（1999）。《教學理論與方法》。台北：五南。

姚世澤（2002）。《音樂教育與音樂行為理論基礎及方法論》，六版。台北：師大書苑。

夏建中譯（1991）。《社會人類學方法》。台北：桂冠圖書。Readcliffe-Brown A. R. (?). *Method in social anthropobgy.*

康台生、陳瓊花、賴美玲、張曉華、曾郁敏、丘永福等（2002）。《九年一貫「藝術與人文」學習領域教學策略及其應用模式》。

台北：國立台灣藝術教育館。

張中煖（2002）。〈人與舞蹈〉。平珩主編。《舞蹈欣賞》。台北：
　　三民。

張世忠（2000）。《建構教學──理論與應用》。台北：五南。

張永祥編著（1962）。《戲劇概論》。台北：政工幹部學校。

張春興（1976）。《心理學：下冊》。台北：東華。

張恭啟、于嘉雲譯（1989 年 9 月）。《當代文化人類學》。台北：巨
　　流。Keesing, R. (1967). *Cultural anthropology─A contemporary*
　　perspective.

張祖祈主編（1995）。《教學設計──基本原理與方法》。台北：五
　　南。

張曉華譯（1991）。《世界劇場史（上）》。台北：政戰學校。Bro-
　　kett, O. G. (1987). *History of the theatre* (5th ed.).

張曉華譯（1992）。《世界劇場史（下）》。台北：政戰學校。Broc-
　　kett, O. G. (1987). *History of the theatre* (5th ed.).

張曉華主編（1996）《濟公問「症」》。台北：中華戲劇學會。

張曉華（1998）。金龍泰劇場設計（未出版）。

張曉華（2000）。〈音樂、美術教師在「藝術與人文」課程中協同
　　「表演藝術」教學之探討〉。林公欽 主編。《台灣區國外學音樂
　　教學研討會論文集》。台北：台北市立師範學院。

教育部（1996/6）。《高級中學課程標準》。台北：教育部。

教育部（1998/9）。《國民教育階段九年一貫課程總綱綱要》。台
　　北：教育部。

教育部 （2000/9/30）。《國民教育九年一貫藝術與人文學習領域課程
　　暫行綱要》。台北：教育部。 台（89）國字第 89122368 號令公
　　布。

教育部 （2001）。《國民中小學九年一貫課程暫行綱要，藝術與人文
　　學習領域》。台北：教育部。

教育部（2003/1/15）。《國民中小學九年一貫課程綱要：藝術與人文學習領域》。台北：教育部。台（92）國字第 092006026 號。

教育部（2004）。《普通高級中學課程暫行綱要總綱》。台北：教育部。台中（一）字第 0930112130 號。

教育部（2007）。《普通高級中學課程綱要總綱科目與學分數》。台北：教育部。2007 年 3 月 12 日，普通高級中學課程發展委員會決議通過。

教育部（2008/1/24）。《普通高級中學課程綱要》。台北：教育部。台中（一）字第 0970011604B 號。

教育部（2008/5/23）。《國民中小學九年一貫課程綱要》。台北：教育部。台國字第 970082874C 號。

陳皎眉（1988）。〈社會認知〉。丁興祥 等編。《社會心理學》。台北：國立空中大學。

陳瓊花（2013）。《十二年國民基本教育藝術領域綱要內容之前導研究》。台北：國家教育研究院。

陳瓊花譯（1998）。《美國藝術教育國家標準》。台北：教育部。

黃政傑（1997）。《課程設計》。台北：東華。

黃美序（1997）。《戲劇欣賞》。台北：三民。

黃麗卿（2001）。《創意的音樂律動遊戲》。台北：心理。

詹棟梁（1999）。《教育哲學》。台北：五南。

詹棟樑（1991）。《發展人類學》。台北：合記。

趙如琳譯著（1977）。《戲劇藝術之發展及其原理》。台北：東大。Hamilton, C. M. *The theory of the theatre.*

趙祥麟（1995）。〈杜威〉。趙祥麟主編，《外國教育家評傳（三）》。台北：桂冠。

滕大春（1995）。〈盧梭〉。趙祥麟主編，《外國教育家評傳（二）》。台北：桂冠。

蔡美玲譯（1979）。《表演的藝術》。台北：桂冠。Billington, M.

Performing arts.

蔡淑芳譯（1991）。《人類行為與社會環境》。台北：大中國。Anderson, R. E. & Carter, L. *Human behavior in the social environment.*

鄭伯壎、洪光遠編譯（1992 年 7 月）。《發展心理學》。台北：桂冠。

鄭泰安譯（1975）。《精神分析入門》。台北：志文。Rosner, J. *All about psychoanalysis.*

總統公布法律令（1997/3）。藝術法案。華總（一）義字 860060070 號。

簡茂發（2002 年 6 月）。〈多元評量與基本學力測驗之推動〉。《教育研究月刊》第 98 期。台北：高等教育。

鐘明德譯著（1988）。《從馬哈／薩德到馬哈台北》。台北：書林。

英文部分：

Abbs, P. (1982). *English within the arts.* London: Hodder & Stoughton.

Alger, A. L. Trans. (1893). Delsarte system of oratory: Containing all the literary remains of Francois Delsarte. In Cole, T and Chinoy, H. K. (Eds.). (1970). *Actors on acting.* New York: Crown.

Allen, J. (1979). *Drama in schools: Its theory and practice.* London: Heinemann Educational.

American Alliance for Theatre and Education (1987). *National theatre education, A model drama/theatre curriculum, philosophy, goals and objectives.* New Orleans: Anchorage.

Bentley, E. Trans. (1970). A new technique of acting. Brecht, B. (1949). In Cole, T. and Chinoy, H. K. (Eds.) (1970). *Actors on acting.* New York: Crown.

Bettelheim, B. (1975). The uses of enchantment: The meaning and importance of fairy tales. New York: Random House. In Courtney, R. *Play, drama and though* (1989). Toronto, Ontario: Simon and Pierre.

Bloom, G. A. Trans. (1960). *Politics and the arts: The letter to M'd' Alem-*

bert on the theatre. Illinois: Free Press. In Hornbrook, D. (1989). *Education and dramatic art.* London: Routledge.

Board of Education (1931). Report of Consultative Committee on the Primary School. (The Hadow Report). London: HMSO. In Hornbrook, D. (1989). *Education and dramatic art.* London: Routledge.

Bolton, G. (1979). *Towards a theory of drama in education.* London: Longman.

Bolton, G. (1999). *Acting in classroom drama, A critical analysis.* Portland, Maine: Calendar Islands.

Bolton, G. M. (1984). *Drama as education: An argument for placing drama as center of curriculum.* England: Longman Group.

Booth, D. (1984). *Drama in the formative years.* Ontario: Ministry of Education.

Brockett, O. G. (1969). *The theatre an introduction* (2nd. ed.). New York: Holt, Rinehart and Winston.

Brockett, O. G. (1985). Drama a way of knowing. In Jed H. David (Ed.). *Theatre education: mandate for tomorrow.* New Orleans: Anchorage.

Brockett, O. G. & Findlay, R. (1991). *Century of innovation.* Boston: Allyn and Bacon.

Brockett, O. G. (1996). The essential theatre (6th. ed.). Philadelphia: Harcourt Brace College.

Brook, P. (1968). *The empty space.* New York: Atheneum.

Brook, P. (1995). *There are no secrets: Thoughts on Acting and Theatre.* London: Methuen.

Brown, D & Pedder, J. (1979). *Introduction to psychotherapy.* London: Tavistock. In Jennings, S. (1987). *Drama therapy and group drama therapy.* London: Routledge.

Brunetiere, F. (1894). The Law of the Drama. In Dukore, B. F. (Ed.). (1974).

Dramatic theory and criticism, Greeks to Grotowiski. New York: Holt, Rinehart and Winston.

Burton, E. J. (1949). *Teaching English through self-expression,* In Courtney, R. (1987). *Play drama and thought.* Toronto, Ontario: Simon and Pierre.

Butcher, S. H. Trans. (1951). *Aristotle's theory of poetry and fine art* (4th ed.). New York: Dover. Aristotle (355 B.C.). *Poetics.*

Butler, B. (1983). Drama in education versus the theatricality of schooling. *SAADYT Journal,* 5 (2). London: Eyre Methuen.

Cage, J. (1966). Sound, rhythm and vocal expression. In Hodgson, J. (Ed.), *The uses of drama.* London: Eyre Methuen.

Charles, A. Fryer, E., & McBride, M. L. Trans. (1979). *Theatre of the oppressed.* Boal, A. London: Pluto Press.

Charters, J. & Gately, A. (1987). *Drama anytime.* Victoria: Primary English Teaching Association.

Coggin, P.A. (1956). *Drama and education.* London: Thames and Huds.

Cohen, R. (1978). *Acting power.* Palo Alto, California: Mayfield.

Consortium of National Arts Education Association (1995). *Opportunity-to-Learn Standards for Arts Education.* Reston VA: CNAEA.

Cook, C. H. (1917). Drama as playmaking. In Hodgson, J. (1972). *The play way: An essay in educational method.* London: Eyre Methuen.

Courtney, R. (1987). *Play drama and thought.* Toronto, Ontario: Simon and Pierre.

Courtney, R. (1995). *Drama and feeling.* Montreal and Kingston: McGill-Queen's University.

Cranston, J. W. (1991). *Transformations through drama.* Maryland: University Press of America.

Crawford, J. L. & Snyder. J. (1980). *Acting in person and in style* (2nd ed.). Dubuque: William C. Brown.

Dean, A. & Carra, L. (1980). *Fundamental of play directing* (4th ed.). Virginia: Dixon Dena.

Department for Education and Employment (1999). "The National curriculum." In *Handbook for primary teachers in England.* London: DfEE.

Department of Education and Science (1967). Children and their primary school (the Plowden Report). HMSO. In Bolton. G. (1999). *Acting in Classroom Drama: A Critical Analysis.* Portland, Maine: Calendar Island.

Dewey, J. (1900). *Educational principles in the elementary school.* In Richard Courtney (1989). *Play drama and thought.* Toronto: Simon & Pierre.

Drama Therapy's Definition of Drama Therapy as Reprinted in Journal of Dramtherapy 2. No. 4. (Summer).

Emunah, R. (1994). *Acting for real.* New York: Brunner/Mazel.

Finlay-Johnson, H. (1911). *The Dramatic method of teaching.* London: James Nisbet.

Findlay, J. J. (1930). Acting in classroom. In Bolton, G. (Ed.) (1999). *The foundation of education Vol 2.* Maine: Calenda Islands.

Fordham, F. (1953). An Introduction to Jungs Psychology. Harmondsworth: Penguin. In Courtney. R. (1989). *Play drama and thought.* Toronto: Simon & Pierre.

Foxley. Trans. (1917). Rousseau, J. J. Emile. London: Dent. In Richard Courtney. *Play drama and thought.* Toronto: Simon and Pierre.

Gassner, J. (1951). Aristotelian literary criticism. In Gassner. J. (Ed.). *Aristole's theory of poertry and fine Art* (4th ed). New York: Dover.

Goffman, E. (1959). *The Presentation of self in everyday life.* New York: Doubleday in Courtney. R. (1989). *Play drama and thought.* Toronto: Simon & Pierre.

Golembiewski, R. & Blumberg, A. (1970). *Sensitivity training and the laboratory approach.* Itasca: Peacock.

Gove, P. B. (Ed.). (1981). *Webster's third new international dictionary* (Reprinted, 1982). Taipei: Mei-Ya.

Grotowski, J. (1964). The theatre's New Testament. In Barba, E. (Ed). *Towards a poor theatre* (1996). Suffolk: St. Edmundsbnrg.

Grotowski, J. (1965). Towards a poor theatre. In Barba, E. (Ed.). *Towards a poor theatre* (1996) Suffolk: St. Edmundsbury.

Hapgood, E. R. Trans. (?). *An actor prepares* (7th ed.). Stanislavski, K. (1946). New York: Theatre Arts.

Heathcote, D. (1967). Improvisation. In Johnson, L. & O'Neill, C. (Eds.). (1991). *Collected writing on education and drama.* Evanston: Northwestern University.

Heathcote, D. (1971). Drama and education: Subject or system? In Johnson, L. & O'Neill, C. (Eds.). (1987). *Collected writings on education and drama.* Evanston: Northwestern University.

Heathcote, D. (1973). Drama as challenge. In Johnson, L. & O'Neill, C. (Eds.). (1991). *Collected writing on education and drama.* Evanston: Northwestern University.

Heathcote, D. (1975). Drama and learning. In Johnson, L. & O'Neill, C. (Eds.). (1991). *Collected writing on education and drama.* Evanston: Northwestern University.

Heathcote, D. (1985). *Drama as education in children and drama.* In McCaslin, N. (Ed.). Lanham: University Press of America.

Heffner, H. (1969). Modern theatre practice. In Brockett, O. G. *The theatre.* New York: Rinehart and Winston.

Hodge, F. (1982). *Play directing analysis, communication and style.* New Jersey: Prentice Hall.

參考文獻 ✳

389

Homans, G. C. (1951). *The human group.* London: Routledge.

Hornbrook, D. (1989). *Education and dramatic art.* London: Routledge.

Hornbrook, D. (1991). *Education in drama: Casting the dramatic curriculum.* London: Routledge.

Hornbrook, D. (1998). *On the Subject of Drama.* London and New York: Routledge.

Irwin, E. (1979). Drama therapy with the handicapped, In Ann M. Shaw an Cj Steverns, eds. *Drama theatre and the handicapped.* Washington, D. C.: American Theatre Association.

Jackson, A. Trans. (1995). *The rainbow of desire.* Boal, A. London: Routledge.

Jendyk, M. F. (1985). Creative drama—improvisation—theatre. In McCaslin, N. (1985). *Children and drama.* Lanham: University Press of American.

Jennings, S. (1987). *Drama therapy, theory and practice for teachers and Clinicians.* Massachusetts: Brooklyn Books.

Jennings, S. (1994). *The handbook of dramatherapy.* New York: Routledge.

Johnson, D. (1982). Principle and techniques of drama therapy, In *the Arts Psychotherapy. vol. 9.*

Johnson, L. & O'Neill, C. (Eds.). (1982). *Dorothy Heathecote collected writings on education and drama.* Evanston: Northwestern University.

Jones, P. (1996). *Drama as therapy: Theatre as living.* London: Routledge.

Jung, C. G. (1958). Psychology and religion. Collective Works. XI. London: Routledge. In Courtney, R. (1989). *Play Drama and Thought.* Toronto: Simon & Pierre.

Kase-Polisini, J. (Ed.). (1989). *Drama as a meaning maker.* New York: University Press of America.

Laban, R. (1950). Movement, dance and dramatic expression. In Hodgson, J. (Ed.) *The uses of drama.* London: Eyre Methuen.

Landy, R. (1982). *Handbook of educational drama and theatre.* Wesport, Connecticut: Greenwood.

Landy, R. (1993). *Persona and performance, The meaning of role in drama therapy, and everyday life,* New York: A Divison of Guilford.

Landy, R. (1994). *Drama therapy, concepts, theories and practice.* (2nd ed.). Springfield: Charles C. Thomas.

Lieiter, S. L. (1994). *The great stage director.* New York: Facts, On File, Inc.

Linton, R. (1947). The cultural background of personality. London: Routledge. In Courtney, R. (1989). *Play drama and thought.* Toronto: Simon & Pierre.

Maliey, A. and Duff, A. (1992). *Drama technique in language learning.* Cambridge: Cambridge University Press.

Manis, J. G. & Barnard, N. M. (Eds.). (1967). *Symbolic interaction.* Boston: Allyn & Bacon. In Courtney. (1989). *Play drama and thought.* Toronto: Simon & Pierre.

McCaslin, N. (1984). *Creative drama in the classroom* (4th ed.). New York: Longman .

McCaslin, N. (1987). *Creative drama in the intermediate grades.* New York: Longman.

McCaslin, N. (1996). *Creative drama in the classroom and behind.* New York: Longman.

McMahon, L. (1992). *The handbook of play therapy.* London: Routledge.

Mead, G. H. (1934). Mind, self and society, In Courtney, R. (1989), play, drama and thought. Toronto: Simon and Pierre.

Moffett, J. (1968). *A student-centered language arts curriculum, K-13.* Boston: Houghton-Mifflin.

Moffett, J. (1968). *Teaching the universe of discourse.* Boston: Houghton-Mifflin.

Moore, S. F. & Myerhoff, G. G. (Eds.). (1977). *Secular ritual.* The Netherlands: Van Gorcum, Assen.

Morgan, N. & Saxton, J. (1987). *Teaching drama, a mind of many wonders.* London: Heineman Educational Books.

Morre, S. (1984). *The Stanislavski system.* New York: Penguin Books.

NCC. (1990). *The whole curriculum guidance.* New York: NCC.

Neelands, J. (1984). *Making sense of drama; a guide to classroom practice.* Oxford: Heinemann Educational Books.

Nunn, P. (1920). Education: Its data and first principles. In Courtney R. (1989). *Play drama and thought.* Toronto: Simon & Pierre.

O'Neill, C. & Lambert A. (1987). *Drama structure, a practical handbook for teachers,* London: Centry Hutchinson.

O'Neill, C. Ed. (1995). *Drama for learning.* Portsmouth, NH: Heinemann.

O'Toole, J. (1992). *The process of drama, negotiation art and meaning.* London and New York: Routledge.

Pammenter, D. (1989). *Community drama and social deconstruction.* Unpublished lecture. Brisbane CAE.

Parker, W. O. and Smith, H. K. (1968). *Scene design and stage lighting* (2nd ed.). New York: Holt, Rinehart and Winston.

Richerd, M. & Swortzell, N. (1992). *Multiculturalism and educational theatre in campus and classroom: making schooling multicultural.* New York: II Publishers.

Roose-Evans, J. (1984). *Experimental theatre.* London: Routledge and Kegan Paul.

Rosenberg H. & Prendergast, C. (1983). *Theatre for young people a sense of occasion.* Orlando: Holt, Rinehart and Winston.

Russell, D. A. (1985). *Stage costume design.* New Jersey: Prentice-Hall Inc.

Sabin, T. R. (1954). Role theory. In Courtney, R. (1989), Play, drama and

thought. Toronto: Simon and Pierre.

Schechner, R. (1977). *Essays on performance theory 1970-1976.* New York: Drama Book Specialists.

Schechner. R. (1988). *Performance theory.* New York: Routledge.

Shakespeare, W. (1600). *Hamlet.* In Wright, L. B. (Ed.). (1958). New York: Simon and Schuster.

Shklovsky (1965). Art as technique. In Hornby (Ed.). (1986). *Drama, melodrama and perception.* N. J.: Associated University Press.

Siks, G. B. (1983). *Drama with children.* (2nd Ed.). New York: Happer & Row.

Siks, G. B. (1985). Drama in education—a changing scene. In McCaslin, N. (Ed.). *Children and drama* (2nd ed.). Lanham: University Press of America.

Slade, P. (1954). *Child drama.* London: University of London.

Slade, P. (1958). An Introduction to Child drama. In Kitson, N. & Spiby. I. (Eds.). (1997). *Drama 7-11.* London: Routledge.

Slade, P. (1976). *Child drama.* London: Hodder and Stoughton.

Slade, P. (1981). Drama as an aid to fuller experience. In McCaslin, N. (Ed.). *Children and drama.* Longman: University Press of America.

Slade, P. (1995). *Child play, Its importance for human development.* London: Jessica Kingsley.

Smart, C. Trans. (1965). The art of poetry: Horace. In Clark, B. H. (Ed.). *European theories of the drama.* New York: Crown.

Somers, J. (1994). *Drama in the curriculum.* London: Cassell Educational Limted.

Somers, J. (2002). Jukebox of the mind: A exploration of the relation between the real world and drama fiction. In 張曉華主編。《國民中小學戲劇教育國際學術研討會論文集》。台北：國立藝術教育館。

Sprinchorn, E. M. Trans. (1961). In Dukore, B. F. (Ed.). (1974). *Dramatic theory and criticism, Greeks to Grotowiski.* New York: Holt, Rinehart and Winston.

Stanislavski, K. (1926). Emotional Involvement in Acting. In Hodgson, J. (Ed.). *The uses of drama.* London: Eyre Methuen Ltd.

Stanislavski, K. (1936). Creative work with the actor: A discussion on directing. In Cole, T. and Chinoy, H. (Eds.). (1976). *Directors on directing.* New York: Macmillan.

Stewig, J. (1973). *Spontaneous drama: A language art.* Columbus: Charles E. Merrill.

Stone, A. L. (1949). *The story of a school.* HMSO.

Streader, T & Williams, J. A. (1985). *Create your own stage lighting.* New Jersey: Prientic-Hall.

Strindberg, A. (1888). Preface to Miss Julie. *Miss Julie.* New York: Holt, Rinehart and Winston.

Swortzell, L. (1992). *TIE and DIE workshop in Taipei Taiwan.* Notes of paper.

Swortzell, L. (Ed.). (1990). *International guide to children's theatre and educational theatre.* Connecticat: Greenwoods.

Thurburn, G. L. (1977). Speech, voice and sound, In Hodgson, J. (Eds.). *The uses of drama.* London: Eyre Methuen.

Tuaner, V. (1982). *From ritual to theater: The human seriousness of play.* New York: Performing Arts Journal.

Viola, A. (1956). Drama with and for children: An interpretation of terms, *Educational Theatre Joural,* VIII, May. In Siks G. B. & Dunnington, H. B. (Eds.). (1961). *Children's theatre and creative dramatics.* Seattle: University of Washington.

Wagner, B. J. (1999). *Dorothy Heathcote, dramas as a learning medium.*

Portland: Calendar Islands.

Ward, W. (1961). Creative dramatics in elementary and junior high school In Siks, G. B. & Dunnington, H. B. (1961). (Eds.). *Children's theatre and creative dramatics.* Seattle: University of Washington.

Way, B. (1967). *Development through drama.* New York: Longmans.

Way, B. (1981). *Audience participation, theatre for young people.* Boston: Walter H. Baker Co.

Willett, J. Trans. (Ed.). (1984). *Brecht on theatre.* Brecht, B. (?). New York: Hill and Wang.

Williams, C. (1993). The Theatre in education actor. In Jachson (Ed.). *Learning through theatre.* London: Routldge.

Wills, B. S. (1996). Theatre arts in the elementary classroom, grade four through grade six. New Orleans: Anchorage Press.

索引

人名

作品與書名

專有名詞

索引

國家圖書館出版品預行編目（CIP）資料

教育戲劇理論與實務＝The theories and development of drama
　in education／張曉華著. --初版.-- 臺北市：心理,
　2004（民 93）
　　　面；　公分.--（一般教育系列；41064）
　參考書目：面
　ISBN 978-957-702-624-8（平裝）

　1.戲劇—教學法

980.3　　　　　　　　　　　　　　　　　　　92016059

一般教育系列 41064

教育戲劇理論與發展

作　　者：張曉華

總 編 輯：林敬堯

發 行 人：洪有義

出 版 者：心理出版社股份有限公司

地　　址：231026 新北市新店區光明街 288 號 7 樓

電　　話：(02) 29150566

傳　　真：(02) 29152928

郵撥帳號：19293172　心理出版社股份有限公司

網　　址：https://www.psy.com.tw

電子信箱：psychoco@ms15.hinet.net

排 版 者：辰皓國際出版製作有限公司

印 刷 者：辰皓國際出版製作有限公司

初版一刷：2004 年 6 月

初版五刷：2022 年 7 月

I S B N：978-957-702-624-8

定　　價：新台幣 480 元